普通高校文化与传播类专业系列教材
编委会

主　　编　杨柏岭

执行主编　秦宗财

编　　委（按姓氏笔画先后排列）

马　梅	王玉洁	王艳红	王霞霞
卢　婷	刘　琴	阳光宁	苏玫瑰
杨龙飞	杨柏岭	杨振宁	肖叶飞
张书端	张军占	张宏梅	张泉泉
陆　耿	陈久美	罗　铭	周建国
周钰棡	赵忠仲	胡　斌	秦　枫
秦宗财	秦然然		

首批部校共建新闻学院系列成果

普通高校文化与传播类专业系列教材

数字影视传播教程

主　编　秦宗财

副主编　张书端　周钰榈

编　委　秦宗财　张书端　周钰榈　张子铎

　　　　刘　力　李金生　姚　曦　刘佳欣

　　　　潘一嘉　陈越琦　钟旭辉

中国科学技术大学出版社

内 容 简 介

本书从数字技术变革的视角解读数字影视媒介本体的变化和趋势,从受众需求变革的视角解读数字影视传播过程中的产业形态和系统,包括数字影视传播的创新演变、媒介形态、要素模式、内容产业、产业形态、版权保护、受众分析、未来趋势等内容。本书适用于高等院校戏剧影视学、文化产业管理等相关专业的本(专)科生及研究生阅读和参考,也可作为相关教学科研人员、影视工作者的参考资料。

图书在版编目(CIP)数据

数字影视传播教程/秦宗财主编. —合肥:中国科学技术大学出版社,2022.4
ISBN 978-7-312-05256-9

Ⅰ.数… Ⅱ.秦… Ⅲ.①数字技术—应用—影视艺术—教材 ②影视艺术—文化传播—教材 Ⅳ.J90-39

中国版本图书馆 CIP 数据核字(2021)第 217465 号

数字影视传播教程
SHUZI YINGSHI CHUANBO JIAOCHENG

出版	中国科学技术大学出版社
	安徽省合肥市金寨路 96 号,230026
	http://press.ustc.edu.cn
	https://zgkxjsdxcbs.tmall.com
印刷	合肥皖科印务有限公司
发行	中国科学技术大学出版社
开本	787 mm×1092 mm 1/16
印张	16
字数	409 千
版次	2022 年 4 月第 1 版
印次	2022 年 4 月第 1 次印刷
定价	58.00 元

总　序

文化传播是人类社会的基本活动,也是人类社会形成的重要途径。一部人类发展史就是一部文化传播史,走进历史和现实深处,我们便会发现,人类发展的历史就是文化传播的历史。文化传播随着人类的产生而产生,随着社会的发展而发展。文化为人们提供了宝贵的精神财富,同时也建构了不同地域的文化空间。文化是连接民族情感、增进民族团结的重要纽带,而这些对于人们精神文化需求的满足具有重要意义与价值。文化承载着不同国家、不同民族、不同地域各具特色的文化记忆,无论是语言、音乐、神话、建筑还是其他,无一不是地域特色和文化特色的体现。文化借助各种传播手段,使得人们增长见闻,了解不同时间、不同地域的历史文化,满足精神消费的需求。文化本身具有的历史和价值对于人们的生存和发展具有重要意义,不断汲取文化价值是人们获得更好发展的客观需求。文化传播与人类文明互动互进、休戚相关。没有文化传播,便没有人类的文明。

文化是人类社会发展动力系统中的重要一环。马克思主义辩证唯物主义认为,经济、政治、文化、社会、生态五位一体的动力系统,构成了人类社会发展的驱动力。经济动力是社会发展基础性、决定性的动力因素。"仓廪实而知礼节",当物质生产水平和物质生活水平极大提高以后,物质需要便不能完全满足人们的生活需求,精神需求便日益成为人们主导性的需要。在此情境下,文化传播的功能已不仅仅是人们精神交往的需要了,精神娱乐和价值实现的需求更加凸显,文化因素对社会生产力的影响作用迅速增大。文化生产虽然依托于有形的物质载体(即媒介),但其核心要素是无形的精神(人的创意思维),不仅仅是物质生产,更关键的是意识形态(价值观念)的生产,其满足的不仅仅是视听审美,更在于提高人的科学文化水平、思想道德素质,深层次地影响人们的意识形态,塑造人的世界观、人生观和价值观,从而达到改造人的灵魂,进而改造整个社会的意识形态的作用。由此可见,相比于物质生产而言,文化的生产与传播对于人类社会的发展更具有深层次的决定作用。

有鉴于亟须提升当代大学生的文化传播的基本素质和能力,我们编写了这套"文化与传播"系列教材,目的是一方面帮助大学生学习并理解社会生活中传播的现象、表现形式、发生发展规律及其社会功能等,关注传播与社会政治、经济、文化、生活的相互关系,认识传播媒介对人的作用,传播与社会发展和社会阶

层的互动关系等,为将来的生活和工作奠定文化传播的基础;另一方面培养学生文化传播的思维,以期让学生从文化传播的视角对社会发展尤其是文化的繁荣创新有更深入的了解,提高认识社会文化、理解文化传播的水平,提升分析媒体、运用媒体的能力,从而提升大学生认识社会、融入社会乃至改造社会的能力。

"普通高校文化产业管理专业系列教材"为本套教材奠定了前期基础。编委会自2013年组织编写面向文化产业管理专业的系列教材,由中国科学技术大学出版社陆续推出,成为全国普通高校新闻学、广告学、文化产业管理、广播电视学、旅游管理等相关专业学生的专业教材,同时也成为科研工作者重要的参考资料,受到了一致好评。为更好地适应新时代文化繁荣发展新形势,更好地满足高校相关专业教学研究需要,编委会决定对"普通高校文化产业管理专业系列教材"从内容到形式进行大幅度修订。

经过充分吸收前期教材使用者的反馈意见,并细致地考察国内外"文化与传播"类相关高校教材,在系统分析此类教材的共性与差异的基础上,力求编写一套既重基础,又突出差异化、特色化的系列教材。基于此,编委会经过多次邀请同行专家深入讨论,决定从文化与传播的基本理论素养、媒介与传播、文化与产业三大方面,构建"文化与传播"的知识体系。经过精心遴选,确定11部教材作为建设内容,定名为"普通高校文化与传播类专业系列教材"。本套教材建设于2017年7月启动,计划在2021年12月全部完成出版。本套教材包括《文化与传播十五讲》(杨柏岭、张泉泉主编)、《数字影视传播教程》(秦宗财主编)、《广播电视新闻学教程》(马梅、周建国、肖叶飞编著)、《文化资源概论》(秦枫编著)、《影视非线性编辑教程》(周建国、杨龙飞编著)、《传媒经营与管理》(肖叶飞编著)、《文化产业项目策划与实务》(陆耿主编)、《文化市场调查与分析》(阳光宁、张军占主编)、《文化创意产业品牌:理论与实践》(秦宗财主编)、《文化企业经营与管理》(罗铭、杨柏岭主编)、《文化旅游产业概论》(张宏梅、赵忠仲主编)。在丛书主编统一了编写体例之后,由各分册主编组织人员分工编写,并由各分册主编负责统稿。最后由丛书主编、执行主编审稿。由于我们水平和时间的限制,书中一定存在着某些不足,敬请学界、业界同行以及广大读者批评指正。

<div style="text-align:right">
丛书主编　　杨柏岭

丛书执行主编　秦宗财

2020年5月
</div>

前　言

影视的诞生是人类科学技术发展到一定程度的产物,是人类文明进步的重要标志之一。《电影艺术词典》中对"电影"的界定是:根据"视觉暂留"原理,运用照相(以及录音)手段,把外界事物的影像(以及声音)摄录在胶片上,通过放映(以及还音),在银幕上造成活动影像(以及声音),以表现一定内容的技术。此定义将电影界定为一种技术,从幻灯术、幻盘的发明到"视觉暂留"原理的提出,再到"活动视镜""摄影枪"、胶片凿孔以及电影放映机的发明,正是在人类科技的不断推动下,电影艺术才真正得以问世。电视亦是如此,它作为一个复杂而又广泛的社会文化和信息交流综合体,不仅兼容了新闻报道、实况转播、影剧艺术等内容,而且还一直并将继续影响和改变着现代人们的生活内容和生活方式。[①] 电影与电视同为声画、视听的表现艺术,常被统称为影视,这在无形中就淡化了电影文化与电视文化的差异性。首先,电影与电视在内容生产、传播与放映过程中,生产技术、传播方式、传播环境、受众人群、受众心理等各方面都存在差异。电影借助的是感光材料的光化学反应,将被射物体连续不断地感光于胶片之上;而电视是由光信号转化为电信号,再转化为光信号所形成的影像;电影与电视的画面尺寸相差有200倍左右,这就造成电影作品与电视作品在拍摄、剪辑时都要根据具体实践采取不同的处理。其次,电影与电视在内容的呈现上也存在一定的差异性。相对于面向每个家庭的电视来说,电影的受众面相对较窄,这就必然导致两者在内容生产时会依据不同的受众特征选取不同的内容和表现方式。电影由于其观影环境与受众的特定性,在内容生产上会更加注重艺术性,满足受众对某一类特定文化的追求;电视的内容基本上需要满足家庭中每一位受众的文化需求,节目类型较为多样化,以传递信息和娱乐为其主要功能。电影似乎更多倾向于精英文化的价值取向,而电视则似乎更多倾向于大众文化的价值取向。[②]

数字化技术对影视产生了深刻的影响,传统影视正逐渐向数字影视转型发展。随着移动互联网时代的到来,影视内容从制作、传输到观看,日趋走向融合化。我们已经习惯把电影与电视联系到一起,将其统称为影视资源。随着数字技术持续高速发展,人类社会正在被各类数字影像所充斥。日常生活与艺术活动的方方面面都已经或正在与视觉化的数字影像发生关联,身处数字媒介场域的每个人都充当着单体或多元型数字影像行为的主体。一部成功而优质的数字影视作品,往往聚合了整体艺术活动中多元主体共同参与的生产、设计、创作和体验等行为。

数字影视的内容制作、传播方式、消费形态、产业运营等均发生了巨大变化,并且这种变化仍在延续。对于受众来说,数字化亦深刻改变了其接受方式和消费形态。融媒时代下,数

① 李艺,刘成新.影视艺术传播与审美[M].北京:中国广播电视出版社,2002:117.
② 胡智锋.影视文化三论:上[J].现代传播:中国传媒大学学报,2000(5):43-49.

字影视在从制作到传输、放映、反馈的基本过程中呈现了诸多形态,因此人们也赋予了它不同的称谓,如"数字电影""数字电视""数字影视""新媒体影视""网络视频""手机视频""网络电影""网络(互联网)电视"等。概而言之,"数字电影""数字电视"侧重于介绍从内容制作、信号传输到播映的过程中数字技术的应用;而"新媒体影视""网络视频""手机视频""网络电影""网络(互联网)电视"的共同点在于基于互联网络接收和传输数字化信息内容,差异在于数字信号接收终端的设备及数字信号转制形式的不同。虽然数字信号转制形式有一定的差异,但数字技术是上述形态出现并日趋融合的根本因素,因此,本教材使用"数字影视"的称谓,侧重于数字化影视信息资源在互联网媒体(新媒体)中的传播、交融与发展。

本教材分为8章,分别从发展历程、创作生产、传播要素、传播过程、产业形态、版权保护、受众分析、未来趋势等维度,对数字影视传播展开分析。第一章主要介绍数字影视传播的发展历程,重点分析了数字技术的创新演变对影视传播的深刻影响,以及我国数字影视传播技术发展的动因。第二章从影视作品生产过程,分析数字影视传播的主要特点,进而介绍当前数字影视的媒介表现形态。第三章从数字影视的传播要素和传播过程,重点分析数字影视传播的构成要素及其相互关系;进而将数字影视传播与传统影视传播相比较,分析数字影视传播模式、"把关人"与传播效果等问题。第四章、第五章对数字影视传播过程中的经济现象进行了分析。第四章侧重于从内容产业的角度分析,首先从数字内容产业的概念谈起,进而再分析数字内容的生产与产业结构、内容产业价值链以及内容产业模式等重点问题,从总体上弄清数字内容产业的基本结构及其发展的基本规律,在阐述清楚上述内容的基础上分别对数字电视、数字电影的内容产业展开具体分析。第五章侧重于从企业经营业态的角度分析,重点分析移动互联网对影视产业结构的重要影响,解析在"互联网+影视"形态下影视企业经营管理过程中出现的新业态、新模式。第六章从版权保护的视角,考察我国数字影视版权保护的整体状况,分析存在的主要问题,在借鉴发达国家成功经验的基础上,提出数字影视版权保护之路径。第七章从受众的视角,介绍新时代数字影视受众心理与行为变化对数字电影的影响。第八章是面向已经到来的5G时代,介绍数字影视传播可能出现的新变革和发展新趋势。

数字影视及其传播是新时代涌现的新现象、新业态,其内容丰富繁杂,涉及诸多学科的理论和研究方法。国内外关于此领域的研究成果虽多,但知识体系仍不健全,理论深度仍缺乏,重复研究较为普遍。编者意以此教材推动其进一步发展和完善,但限于理论水平有限,不足之处在所难免,恳请大家批评指正。本教材适用于高等院校戏剧影视学、文化产业管理等相关专业的本(专)科生和研究生阅读和参考,也可作为相关教学科研人员、影视工作者的参考资料。

编　者
2021年2月

目 录

总序 …………………………………………………………………………（ⅰ）

前言 …………………………………………………………………………（ⅲ）

第一章　数字影视传播的创新演变 …………………………………（ 1 ）

　第一节　数字电视传播技术的创新演变 ……………………………（ 1 ）

　　一、数字电视技术的创新演变 ………………………………………（ 1 ）

　　二、数字电视技术创新带来的影响 …………………………………（ 5 ）

　　三、数字电视技术与社会 ……………………………………………（ 7 ）

　第二节　数字电影传播技术的创新演变 ……………………………（ 8 ）

　　一、电影数字化技术的概念与内涵 …………………………………（ 8 ）

　　二、电影数字化技术变迁的类型与作用 ……………………………（ 9 ）

　　三、我国电影数字化技术的历程与表现 ……………………………（12）

　第三节　我国数字影视传播技术发展的动因 ………………………（13）

　　一、观众观赏需求的推动 ……………………………………………（13）

　　二、影视艺术创新与数字技术融合的结果 …………………………（13）

　　三、影视产业竞争的结果 ……………………………………………（14）

　　四、国家政策的不断推动 ……………………………………………（14）

第二章　数字影视传播的特点与媒介形态 …………………………（15）

　第一节　数字影视创作及传播特点 …………………………………（16）

　　一、数字影视创作 ……………………………………………………（16）

　　二、数字影视传播的特点 ……………………………………………（20）

　第二节　数字影视传播的媒介形态 …………………………………（23）

　　一、数字电视 …………………………………………………………（24）

　　二、数字影院 …………………………………………………………（25）

　　三、网络视频 …………………………………………………………（26）

　　四、手机视频 …………………………………………………………（27）

　第三节　数字影视媒介融合及动因 …………………………………（29）

　　一、数字影视媒介融合 ………………………………………………（29）

　　二、数字影视媒介融合的动因 ………………………………………（30）

第三章　数字影视传播的要素与过程 ………………………………（33）

　第一节　数字影视传播的构成要素 …………………………………（33）

　　一、数字影视传播的构成要素释义 …………………………………（34）

　　二、数字影视传播要素之间的构成关系 ……………………………（39）

第二节　数字影视传播的模式……………………………………………（43）
　　　一、传统影视传播模式…………………………………………………（44）
　　　二、数字影视传播的模式创新…………………………………………（48）
　　第三节　数字电视传播中的"把关人"……………………………………（50）
　　　一、"把关人"理论的提出与发展………………………………………（50）
　　　二、数字电视传播"把关"的过程与模式………………………………（51）
　　　三、数字电视传播把关效果的影响因素………………………………（52）
　　第四节　数字影视传播的效果……………………………………………（54）
　　　一、国际影响力…………………………………………………………（54）
　　　二、行业影响力…………………………………………………………（55）
　　　三、受传群体影响力……………………………………………………（56）
　　　四、传播载体影响力……………………………………………………（56）

第四章　数字影视的内容产业……………………………………………（57）
　　第一节　数字内容产业的概念……………………………………………（57）
　　　一、概念界定的国际比较………………………………………………（57）
　　　二、国内对数字内容产业概念的界定…………………………………（58）
　　第二节　数字内容生产与产业结构………………………………………（59）
　　　一、数字内容产业结构模型……………………………………………（59）
　　　二、数字内容产业的内容与产品………………………………………（60）
　　　三、数字内容产业的产品创造与生产系统……………………………（60）
　　　四、数字内容产业的支持系统…………………………………………（62）
　　　五、数字内容产业群……………………………………………………（63）
　　　六、数字影视内容产业价值链及模式构建……………………………（64）
　　第三节　数字电视的内容产业……………………………………………（67）
　　　一、数字电视传播的节目内容…………………………………………（67）
　　　二、数字电视的内容产业链……………………………………………（69）
　　第四节　数字电影的内容产业：以IP电影为例…………………………（76）
　　　一、IP电影的概念………………………………………………………（76）
　　　二、IP电影内容的内涵与外延…………………………………………（76）
　　　三、国内外IP电影内容产业的开发……………………………………（76）
　　　四、IP电影内容产业开发的影响因素…………………………………（78）

第五章　"互联网+"数字影视产业新业态………………………………（81）
　　第一节　"互联网+"数字电影的新业态…………………………………（81）
　　　一、我国"互联网+"电影产业问题……………………………………（82）
　　　二、我国"互联网+"电影产业的布局与革新…………………………（89）
　　　三、我国"互联网+"电影产业发展路径………………………………（94）
　　第二节　数字电视媒介融合新业态………………………………………（105）
　　　一、TV+新媒介业态：以湖南广播电视台为例………………………（105）
　　　二、互联网电视业态：以乐视为例……………………………………（109）

三、跨界合作的电视业态：以乐视为例 ………………………………………… (112)
　第三节　网络视频产业：以视频网站为例 ………………………………………… (113)
　　一、欧美国家网络视频产业的发展 ………………………………………… (114)
　　二、我国网络视频产业的发展 ………………………………………………… (120)
　第四节　数字影视产业资本运作 …………………………………………………… (138)
　　一、融媒体中心"媒资"价值变现：以丽水广电集团为例 ………………… (139)
　　二、我国影视媒体融合创新中资本运作模式与难题 ……………………… (142)
　　三、融媒驱动下我国影视资本运作趋势与破题：以光线传媒为例 ……… (145)
　第五节　新时代数字影视供给侧结构性改革优化 ………………………………… (148)
　　一、影视产业供给侧内生动力要素及其激活 ……………………………… (148)
　　二、影视产业供给侧外部助力要素及其优化 ……………………………… (153)

第六章　数字影视作品的版权保护 …………………………………………………… (156)
　第一节　我国影视作品版权保护的基本现状 ……………………………………… (156)
　　一、我国影视作品版权保护的立法现状 …………………………………… (157)
　　二、我国影视作品版权的司法保护现状 …………………………………… (159)
　　三、我国影视作品版权的行政保护现状 …………………………………… (162)
　　四、我国影视作品版权的社会保护现状 …………………………………… (165)
　第二节　我国数字影视作品版权保护中的问题 …………………………………… (167)
　　一、立法层面 …………………………………………………………………… (168)
　　二、司法层面 …………………………………………………………………… (170)
　　三、行政层面 …………………………………………………………………… (171)
　　四、社会层面 …………………………………………………………………… (172)
　第三节　完善我国数字影视作品版权保护的路径与方法 ………………………… (174)
　　一、完善我国数字影视作品版权的立法保护 ……………………………… (175)
　　二、完善我国数字影视作品版权的司法保护 ……………………………… (181)
　　三、完善我国数字影视作品版权的行政保护 ……………………………… (183)
　　四、完善我国数字影视作品版权的社会保护 ……………………………… (184)
　　五、加强研发数字影视作品版权保护技术 ………………………………… (186)
　　六、版权人才培养的路径与方法：美国的启示 …………………………… (187)
　　七、国民版权意识提升的路径与方法：澳大利亚的启示 ………………… (191)

第七章　数字影视传播的受众 ………………………………………………………… (196)
　第一节　受众接受行为变化与数字影视传播新特点 ……………………………… (196)
　　一、数字影视受众信息接受新变化 ………………………………………… (196)
　　二、数字影视信息传受的新特点 …………………………………………… (200)
　第二节　数字电视受众的角色变化 ………………………………………………… (202)
　　一、从被动收看到主动选择 ………………………………………………… (203)
　　二、从"受者"向"传者"改变 …………………………………………… (203)
　　三、使用与满足之间的"鸿沟" …………………………………………… (203)
　　四、新型受众意识对于传者的新要求 ……………………………………… (204)

第三节　我国数字影视受众的消费 …………………………………………（205）
　　一、我国数字电影的消费分析 …………………………………………（205）
　　二、我国数字电视的消费分析 …………………………………………（208）
第四节　数字电影受众与观影心理 …………………………………………（222）
　　一、数字影视观众心理认同机制：以3D电影为例 …………………（222）
　　二、基于观众接受心理的数字电影类型片分析 ………………………（226）

第八章　数字影视传播的趋势 …………………………………………（231）

第一节　5G时代数字影视媒介形态的变革 ………………………………（231）
　　一、内容优质化 …………………………………………………………（231）
　　二、基础设施创新化 ……………………………………………………（232）
　　三、增值业务多样化 ……………………………………………………（232）
　　四、平台技术整合化 ……………………………………………………（232）
第二节　数字时代影视传播的个性化趋势 …………………………………（233）
　　一、大数据的作用 ………………………………………………………（233）
　　二、粉丝文化的影响 ……………………………………………………（234）
第三节　数字时代影视传播的具身化趋势 …………………………………（236）
　　一、数字影像时代虚拟与现实的交融 …………………………………（236）
　　二、超越影像再现论 ……………………………………………………（238）

参考文献 ……………………………………………………………………（240）

后记 …………………………………………………………………………（242）

第一章　数字影视传播的创新演变

在数字技术创新的推动下，21世纪以来的影视传播以极快的速度发展、演变着。本章通过梳理数字影视的发展历程，重点分析数字技术创新对影视传播的深刻影响，以及我国影视数字传播技术发展的动因，以此初步了解我国数字影视传播的发展概貌。

第一节　数字电视传播技术的创新演变

作为一种媒介技术，数字影视技术进一步拓展了视听文化的影响范围，进一步影响了人的感知方式和社会发展进程。从技术视角出发，依托创新扩散理论框架对数字影视传播技术进行梳理，能够使我们对数字时代影视的生产、传播和消费产生更为全面的了解。

一、数字电视技术的创新演变

进入21世纪，随着数字技术在我国的快速发展，国家各部门和机构开始积极推进我国数字影视的发展。2000年，国家计划委员会宣布在上海、北京和深圳三个城市进行地面数字电视广播试验。在政策的推动下，数字电视逐渐在全国铺开。与此同时，数字电视技术也在不断迭代。近年来，依托数字技术，生发了互动电视、IPTV等新电视形式。作为一种新技术，数字化技术不仅大大优于模拟电视技术，能带来更佳的感官享受，而且也正在深刻改变社会生产和生活。本章拟从创新扩散理论的角度，采用对比法对数字电视技术和模拟电视技术进行比较，以此分析电视技术的迭代，以及其带来的社会影响。

（一）数字电视的技术创新

1. 基本概念

电视信号的数字化在1948年被提出。[①] 数字电视指电视信号在处理、传输、发射和接收中使用的数字信号设备。媒介形态即媒介的生存状态、媒介的生存依据、媒介的传播方式方法以及由此展示的媒介功能与特征。[②] 根据媒介形态理论，数字电视是指将图像、声音和数据，通过数字技术进行压缩、编码、传输、存储、实时发送、广播，供观众接收、播放的视听系统。[③] 印刷媒介、电子媒介以及数字媒介这三次媒介形态的变革使得信息传播发生了翻天覆

[①] 徐孟侠.关于数字电视的定义[J].电视技术,2000(8):7-8.
[②] 熊澄宇.新媒介与创新思维[M].北京:清华大学出版社,2001.
[③] 刘雪颖.从媒介形态的嬗变看数字电视现状和发展[J].当代传播,2003(5):89-91.

地的变化。印刷媒介使得信息传播的时空范围变大;电子媒介使得信息传播的形式更加视觉化和触觉化;数字媒介使得媒介融合的时代到来,信息传播质量全方位提升。

数字电视又称为数位电视或数码电视,是指从演播室到发射、传输、接收的所有环节都是使用数字电视信号或对该系统所有的信号传播都是通过由0、1数字串所构成的二进制数字流来传播的电视类型,与模拟电视相对应。其主要包括卫星数字电视、电缆数字电视和地面数字电视。但随着数字技术和网络技术的不断发展,电视类型不断升级迭代,发展出IPTV、OTT TV等多种类型,可实现互动、点播回放、联网、终端互通等功能。

2. 数字电视技术创新的演变

应该如何看待数字电视成为一种新兴媒介形态？在《信息时代的新闻价值观》这本书中,杰克·富勒对媒介形态的变化问题进行了分析。他指出:"每一种媒介都有自身的优势与劣势,它也会将这些强加在所携带的讯息上,新媒介通常并不会消灭旧媒介,它们只是将旧媒介推到它们具有相对优势的领域。"①从这一方向出发,数字电视的发展满足了媒介竞争和受众市场的要求。内容免费的模式因为数字电视的进一步发展而改变了,传统的电视收看模式也因此受到冲击,观众以一种全新的方式收看电视节目,从而大大提高观赏自主性。这实际上也是新旧媒介在自身已有的媒介特点基础上寻求彼此之间的相对优势。数字电视在发展过程中主要呈现以下三个规律。

(1) 以受众需求为基础,丰富服务内容。大众传播媒介在迅速而有效地满足社会的一般需要上具有不可比拟的力量。数字电视传播媒介在演变过程中服务内容更加丰富,更能满足用户需要。例如,天气预报、出行攻略、旅游目的地、热点新闻等。自身的兴趣和经济条件决定了数字电视用户可选择的特定服务,如选择什么样的电影、电视剧等;数字电视的数据类服务满足了用户的需求,用户可以24小时查询节目频道及相关内容。罗杰·菲德勒以"媒介形态变化不是一个简单的概念"为基础,对媒介形态变化进行了深入研究。他在《媒介形态变化:认识新媒介》一书中指出"传播媒介的形态变化,通常是由于可感知的需要、竞争和政治压力,以及社会和技术革新的复杂相互作用引起的"②。"媒介形态变化说"的特点在于:"它没有孤立地去分析一种媒介形态,而是将其和其他媒介形态相对比,同时,也将其放在过去、现在和未来的关系中进行分析。通过研究作为一个整体的传播系统,去研究一种媒介形态。"任何新技术只有顺应社会发展才能被人们认可,否则难以被推广使用。数字电视在自主性、互动性及综合服务上满足了人们的需求,用户可以自主选择信息;具有一对一的针对性,每个家庭都能享受到这种交互式服务。

(2) 以时空压缩为目的,增强传播效果。数字电视常用的编码使得其具有较强的抗干扰能力和较强的纠错能力,这种编码使得数字电视具有清晰的画面,图像质量也相对较高。因为数字电视的整个传输和接收过程都是数字化的,因此数字电视比传统电视具有更好的传播效果。麦克卢汉认为"所谓媒介即是讯息,不过是说:任何媒介(即人的任何延伸)对个人和社会的任何影响,都是由于新的尺度产生的,我们的任何一种延伸(或任何一种新的技术),都要在我们的事务中引进一种新的尺度"③。麦克卢汉的这段话对媒介形态为什么变化进行了深刻的阐释。新媒介以一种不同于旧媒介的形式,对人体进行了新的延伸,任何媒介

① 杰克·富勒.信息时代的新闻价值观[M].展江,译.北京:新华出版社,1999:244.
② 罗杰·菲德勒.媒介形态变化:认识新媒介[M].明安香,译.北京:华夏出版社,2000:19.
③ 马歇尔·麦克卢汉.理解媒介:论人的延伸[M].何道宽,译.北京:商务印书馆,2000:3.

都不外乎是人的感觉和感官的扩展或延伸：文字和印刷媒介是人的视觉能力的延伸，广播是人的听觉能力的延伸，电视则是人的视觉、听觉和触觉能力的综合延伸。① 数字电视相对旧媒体的优势在于它的选择性、交互性、海量资源、数字化、高仿真性等特点，它融合了文本、图片、声音、动画、图像等多种信息形式，多媒体的表现力使其远远超过单一的媒体形式。数字电视可以回放，在观看过程中可以随时暂停、快进、快退，可以重看，还可以下载。而且能看到过去、现在甚至未来，还能让用户了解世界发生了什么。

（3）以媒介融合为宗旨，提升创新能力。媒介融合是数字技术催生出的新的媒介生态。数字电视在其发展的过程中，融合了广播、杂志、报纸等相对传统的媒体。而更深层次的媒介融合不仅是媒介形态的融合，更是传播手段和媒介功能等方面的融合，数字电视将传统媒体与互联网新兴媒体结合起来，通过平台传播给受众，并为受众提供更好的服务。数字电视在发展的过程中，取其精华，去其糟粕，吸收新媒介丰富的表现形式，补充旧媒介的不足，在听觉、视觉上达到了前所未有的感官体验。在5G时代，随着技术的创新发展，甚至是在触觉上，也将会呈现出以前从未达到过的效果。传感器资讯、传感器新闻以及全息影像为用户提供了一种足不出户就能触碰全世界的体验。目前，数字电视已经可以做到有效结合各大平台资源优势，进行共享和处理，从而创造出不同形式的信息产品，然后通过数字电视平台传播给受众。在此过程中，数字电视不断改进自身不足，以更好地满足每一位用户的需求，与此同时为其提供更具保障性的信息安全服务。可以预见，利用媒介融合的契机进行智能化推送和大数据精准推送是数字电视未来演进的一大方向。

在生产层面上，非线性编辑系统取代线性编辑系统，新编辑系统采用数据运算方式进行叠加，无信号损失，只在编解码、数模转换、压缩和解压缩、文件格式转换过程中可能会引起信号损失。② 相关虚拟生产技术的发展，也为节目制作提供了更加丰富的内容资源。

在传输层面上，一方面，带宽条件改善，使得频谱资源利用效率提高；另一方面，数字电视多路传播节目（主要包括卫星数字传输、有线数字传输和地面无线传输方式）能力优于模拟电视数倍。数字信号在传输过程中通过再生技术和纠错编码技术使噪声不会逐步积累，基本不产生新的噪声，保持信噪比基本不变，接收端图像质量基本保持与发送端一致，适合多环节、长距离传输。③

在交互层面上，数字电视技术提供用户与数字电视之间交互的技术能力，可以实现点播、暂停、倒退等功能。此外，基于条件接收系统（Condition Access System，CAS），运营商可以了解用户精确需求。

（二）5G时代数字电视媒介形态的变革

随着5G时代的到来，数字电视在发展过程中即将面临一系列的变革，这种变革不仅体现在技术层面，更是对媒介的颠覆，对生产者和内容的变革。技术工作者变得更加重要；技术的发展不仅对数字电视内容的生产者提出了更高的要求，也对内容的制作提出了更高的要求；数字电视从业者需要考虑的因素越来越多，不仅需要不断提升自身素质，还需要时刻考虑到用户的需求。

① 郭庆光.传播学教程[M].2版.北京：中国人民大学出版社，2011：119-120.
② 谢毅.数字化对电视传播的影响[J].中国广播电视学刊，2007（2）：37-38.
③ 姜兆成.浅谈广播电视的新技术及发展趋势[J].科技与企业，2013（15）：214.

1. "媒介"的变革：数字电视是人意识的延伸

在《理解媒介：论人的延伸》一书中，麦克卢汉提出"媒介是人的延伸"。如果说电话、电视、电影等传统媒体是人的听力、视力等功能上的延伸，那么在如今信息技术革命的背景下，以及互联网所带来的深刻影响下，媒介则成为人类中枢神经系统的延伸。麦克卢汉的"新尺度"本质上其实是从新媒介用以区别于旧媒体的形式对人体进行了新的延伸。而随着5G技术的出现，越来越多的身体或物件上的感应元件可以实现所谓的"万物互联"。这种万物互联之后必然会涌现出数量、规模及品类极为丰富的全新内容产品——传感器资讯或传感器新闻，数字电视在未来可以实现与这些产品的共联结合。这样一来，所涌现出来的资讯的规模和品类比之前进步很多，数字电视除了提供电视广播节目、音频数据广播、电视购物等服务，还可以提供很多不同于之前的新功能，比如在家就可以享受全息影像。

2. "生产者"的变革：数字电视"生产者"面临巨大的考验

新媒介作为一种新的社会生产力，会带来生产关系的变革。旧有体系以内容生产者为中心，生产者掌控内容分发渠道，信息源、内容生产者、分发者与用户之间形成了一种结构体系。进入智能媒体时代，传统媒体作为传统的内容生产者已经受到了内容分发平台的"威胁"。在智能化时代，媒体的中心地位还会进一步受到冲击。除了分发之外，数据采集与分析、智能化加工中某些高度依赖技术的环节，也都有可能部分转移到媒体之外，媒体对于这些技术拥有者会产生一定依赖。在物联网等技术推动下，未来将进入一个"万物皆媒"的时代。搭载智能设备和传感器的智能化物将作为信息的采集者、传递者甚至加工者，成为内容生产全新的信息源。某种意义上说，今天数字电视所依据的信息资源，正在进入"增强现实"阶段，虚拟世界的数据正在成为现实世界的延伸。当数字电视"生产者"在机器帮助下获得更强的采集力时，他们不仅需要保持原有的专业判断力，也需要增强自己的信息筛选与过滤能力。他们不应该只把海量的信息简单地堆砌在用户面前，而是需要在深层次理解、提炼信息意义的基础上做信息的深加工，某些时候反而是在做减法的基础上向用户提供内容产品。未来，更多的技术拥有者将成为内容产业必不可少的组成部分，进一步对内容生产者产生影响。

3. "内容"的变革：数字电视服务内容更能满足用户需要

5G的低时延性将催生和创造出更多的生产与生活的场景应用，例如，无人驾驶汽车、车联网、远程医疗等应用，都会因为5G的超低时延而成为现实。

在5G定义的未来发展中，"场景"将成为一个关键词，未来发展中价值创新最大的方向将会是"场景"方向的建构。网络低时延性使得身临其境成为可能，使得用户有机会获得与世界零距离的感受。5G的高速率意味着网络的超级链接能力有了巨大突破，网络链接将无处不在，无时不在，无物不在。5G时代来临后，视频直播、传感器新闻、VR全景视频等新媒体产品，将逐渐占据主导地位。万物互联时代，使得"场景""情境""情感"等成为未来媒介传播中的重要概念和核心力量。媒介不会再以介质来区分，数字电视概念将渐次模糊，场景或将成为区隔不同媒介的重要标注，适应不同场景产生不同"媒介"。在媒介形态方面，虚拟现实、全息投影都有可能成为5G背景下媒体报道的新方式，新闻媒体智能化收集、存储、分析和展示数据的能力将获得全面提升。5G将会对电视媒体产生相当巨大的影响。除了新闻版块，电视台还有大量的演唱会、体育赛事、大型活动直播的任务。进入5G时代，低时延性的高速网络能够带来即摄即传的工作便利，如果再配以高清拍摄设备以及360°全景拍摄的技术，场外观众通过高清数字电视，或者佩戴VR头盔，便可以拥有身临其境的视听享受。

二、数字电视技术创新带来的影响

（一）对电视节目创作及其采编制的影响

首先，提高了节目制作的效率。传统模拟电视线性编辑方式的单一性，致使电视节目的生产效率相对低下。非线性剪辑采用非线性工作流程，一般步骤可以同时完成，易于修改，可以大大节省编辑时间，从而提高电视节目的制作效率。

其次，提升了节目制作的质量。虚拟演播室技术是数字电视的一个重要组成部分，这是由色键技术发展而来的，它使电视图像的前景和背景分开制作。该项技术提高了生产效率，降低了生产成本，并较为有效地解决了模拟电视的图像无缝合成问题。

最后，丰富了节目形态和内容。数字技术大大提升了电视艺术表达的自由度，将平面的抠像技术扩展到三维空间，摆脱时空、道具等方面的限制。这使得电视节目内容更加丰富多样，制作成本降低。这些新技术都是模拟电视所不可比拟的，传统生产模式的生产效率低、成本较高，成为掣肘其发展的因素。

当然，技术的更新迭代和多样化拓展也可能造成生产成本过高，导致生产者的成本压力加大。

（二）对电视信号及其传输的影响

第一，传输信号的优化。内容传送采用数据叠加的方式，信号损失小，画面质量得到提高。数字电视抗干扰能力强，电视节目信号经过多次转接切换和远距离传输时，不会有干扰和失真的积累，因此不会出现模拟电视的雪花、重影现象，时轴处理、制式转换等技术使得画面实现高清、超清及超高清。

第二，传输能力的优化改善。自数字电视技术发展以来，形成了三种主要的信号传输方式，即卫星数字传输、有线数字传输和地面无线传输方式。卫星数字传输主要服务于农村地区，为广大农村地区带去了高质量的电视节目。有线数字传输方式服务城市居多，传输能力相对更好。地面无线数字传输主要包括固定接收和移动接收，丰富了我国数字电视的应用场景。此外，由宽带传输带来的网络电视也成为新兴热点。

第三，信息内容容量的拓展。我国有线电视系统的标准带宽是 750 MHz，使用模拟每个信道所需的带宽为 8 MHz，模拟有线电视用户一般只能收到大约 50 个电视频道。采用 8 MHz 带宽的数字电视传输系统，可以传输 6～8 套数字电视节目，使数字电视中传输的电视节目可达到数百套之多。

第四，数字电视标准的提升，有效地促进了电视传输的便捷与高效。关于其标准，主要包括数字电视基本标准、演播室参数标准、视频编码、复用标准和信道编码与调制标准。例如，数字音视频编解码技术标准 AVS，其性能高，比 MPEG-2 高两倍以上，复杂度和成本比 H.264 低，且专利费用低，更优于模拟电视标准。

（三）对电视传授设备的影响

传授设备主要包括生产终端设备和接收信号的用户终端设备。

数字电视技术促进生产终端设备优化配置。生产方面，数字化技术为生产者提供了更

加优质的操作工具和呈现方式。如虚拟演播室技术能够脱离场景的要求，数字抠图技术可以摆脱道具的需求。而在呈现方式上，更加清晰化和精细化，有利于促进生产者产出质量更高的电视产品。

接收终端设备主要集中在数字电视本身和数字机顶盒两方面。一是数字电视呈现能力上的改善。在数字技术的支持下，数字电视表现出高清晰度和超大、超薄的特征，应用场景和用户体验进一步拓展。二是数字机顶盒带来数字电视内容的丰富。机顶盒包括硬件和软件两方面。一方面，在集成技术的支持下，机顶盒实现小体积化。另一方面，软件提供丰富的应用程序，增加了电视的内容和功能，并且实现了联网和互动。这是传统模拟电视所不具备的技术支持。

（四）对观众收视行为的影响

第一，收视感觉效果的提高。电视信号实现高清晰度传输和多媒体传输，使得数字高清电视发展出多声道、3D立体视听效果。数字电视画面的清晰度相当于看DVD，音频相当于听CD。此外，当前世界各国正在研发新技术支持下的数字电视，如气味电视、VR现实电视及遥指数字电视，旨在提高收视用户的感觉体验。而传统模拟电视提供的只能是相对单一的黑白画面或模糊的彩色画面，用户体验不佳。

第二，单向接收向双向交互转变。初期的数字电视依旧是单向的传播方式，所以其只在接收的质量上产生了差异。随着网络电视的兴起，用户的主动性大大提升。以IPTV为例，用户按照各自的需求寻找IP宽带网络所提供的电视节目，实现实时性的互动。同时IPTV借由高效的数字视频压缩技术和高速的传输带宽，为用户提供了VOD、体感游戏、网络购物和在线教育等交互式多媒体信息服务功能。而传统模拟电视单向传输的模式则无法给予电视用户更高的主动性。

（五）对电视产业运营的影响

第一，数字电视技术导致传统运营模式面临问题。传统的运营模式单一且固定，主要包括生产方式的单一、服务形式的单一、机构组织的单一，这种模式无法适应数字电视技术发展以及三网融合的大背景。三网融合对电视行业运营模式产生了重要的影响，需要电视行业摒弃单一的基础平台模式，开展全业务模式。

第二，数字网络平台的组建。传统的电视节目虽然仍是重要的业务形式，但网络视频的快速发展，已经将电视节目的市场蛋糕切割。据此，不同网络的运营商要逐渐打破行业壁垒，提供相对同质化的业务服务。而网络传输的方式由于其优越性（节目丰富、功能强大、服务多样等）成为电视传播市场重要的一支，并且未来有取代传统数字传输技术的趋势和可能。在组建数字传输平台的同时，加强数字网络平台的组建，成为不同运营商的重要决策。

第三，核心应用平台的组建。在三网融合的背景下，广电开始进入通信领域，电信开始进入内容领域，相互进入对方市场，这标志着原有市场开始有了竞争者。因此，各个运营商基于自身长期以来积累的优势开始组建自己的核心应用平台，在自己擅长的领域保持和扩大优势，成为各家运营商采取的重要战略。这部分体现了对传统模拟电视时代的继承和发展。

第四，新兴增值平台的组建。基于运营商所组建的基层平台，平台业务变得越来越丰富，诸如"经营平台""游戏平台""媒体平台"等纷纷进驻，为平台运营商提供了大展身手的宽

广舞台。基础运营商本身缺乏相关领域的技术支持,所以转向寻求与其他产业的合作,如体感游戏、网络视频互通等多种合作形式。而这是传统模拟电视所不具备的,模拟电视只能提供比较单一的节目服务。

(六) 对电视行业管理的影响

第一,频道管制发生变异。数字电视技术给传统电视产业带来的最大冲击在于放开了频道资源。对于传统的广播电视行业管制来说,频道是管制的基本条件,执行、管理、运营是依有限的频道资源而进行的,由此,在管制产生变异的背景下,需要重新建构针对频道的管制方法。

第二,数字电视技术的影响辐射到整个信息产业,且促使相关行业融合。具体而言,信息产业中的分支产业壁垒或多或少面临着被打破的情况,如广播电视行业和电信行业之间的业务融合趋势将不断凸显。因此,在此基础上,传统的行业管理方式有面临失效和解构的风险,亟需根据现实条件组建新型的管理体系,以保证和促进数字技术和各行业的融合发展。

第三,相关法律法规、保障政策的更新迭代。除了改善管理模式、体系之外,更需要在法律法规层面对数字电视技术带来的影响进行有效的保障和维护。若法律层面缺乏权益保障,将会阻碍市场效率的提升,不利于市场的健康运行。所以数字电视技术的滥觞及发展对法律法规的更新迭代起到重要的推动作用。

第四,数字电视技术逐步与全球信息产业接轨。传统电视时期,电视服务主要面向国内用户,国际间的技术交流和信息交流少之又少。而当下,行业面临的一个重要趋势便是信息产业全球化。如何在信息行业的全球化交流中保障我国境内频道和国内市场的权益,成为政府的重要责任。因此,该技术将会对政府的相关决策产生重要影响。

综上所述,数字电视技术为电视行业带来了多方面、深层次的影响。但同时,也应该看到,技术的迭代发展虽然使得生产效率和用户体验的深层改善,但这并不表示生产成本会降低。由于行业边界的扩展、模糊、消亡,提供的服务和红海市场的竞争者相对应的增多,需要更多的资金投入来进行技术维护、技术研发,以此保证在行业市场中的占有率。这是技术发展过程中可能会面临的现实问题。

但瑕不掩瑜,技术创新带来的更多是益处,在社会生活层面、国家层面和全球层面都具有重要的现实意义和战略意义。数字电视技术作为一种技术的底层逻辑,在生产消费的全过程中全方位地影响着电视行业及其他相关行业的发展,乃至影响着社会成员接收信息的认知方式和行为方式。

三、数字电视技术与社会

前文对数字电视技术进行了具体操作层面的分析对比,以展示相关技术对当前社会的具体影响。接下来,我们还需从更深层面探索数字影视技术对人类社会的内在影响。

(一) 数字电视技术与人的感知

数字电视技术作为一种具体的媒介技术,以其独特的尺度,为大众提供了一种重新认识媒介、使用媒介及接收信息的方式。例如,其双向互动的特性一反早期传统模拟电视的单向

传播方式,给予了大众一个相对的更大程度上的主动权。同时,数字电视技术以其画面的高清优势,使得大众以新的方式接触媒介。麦克卢汉在冷热媒介的区分中谈到,以媒介信息多寡的清晰度为冷热二分法。电视呈现出来的"马赛克"画面的清晰度低,低清晰度的图像要求看电视的人深度参与去完成屏幕上的画面形象。而高清超高清的数字电视则为大众提供了更为清晰的视觉画面,由此,可能会促使个体更为"冷"地去接触数字电视。

除此受众群体之外,媒介内容的生产者同样也是媒介接触的重要群体。数字技术打造的平面抠图技术、虚拟演播室技术、非线性操作系统等数字技术为生产群体提供了全新的生产模式和操作尺度。

综上所述,数字电视技术作为一种新型的媒介技术正在以一种全新的运行尺度作用于人的感官比率和感知方式,可以将更多信息呈现于大众,使得大众"冷却";同时,数字电视技术也是一种交互的新感知方式,一定程度上变革了大众被动的局面。

(二)数字电视技术与社会变迁

"所谓'媒介即讯息'只不过是说:任何媒介(即人的任何延伸)对个人和社会的任何影响,都是由新的尺度产生的;我们的任何一种延伸(或曰任何一种新的技术),都要在我们的事务中引进一种新的尺度。"麦克卢汉以一种历史后视镜的方法发现了媒介技术的变革对于人和社会的影响,而当下的数字电视技术同样为我们的社会生活引入了一种新的认知尺度。数字电视技术是视觉文化范畴下的表征,它已经脱离了语言中心的理性主义,并日益走向以形象为中心,特别是以形象为中心的感性主义。视觉文化不仅标志着一种文化形态的转变和形成,而且意味着人类思维范式的转变。后真相时代的来临,显示出的情绪性的、感性的风气逐渐占据上风,这些现象的产生与数字电视技术乃至视觉文化的兴起具有重要的关联。

第二节 数字电影传播技术的创新演变

一、电影数字化技术的概念与内涵

首先我们要清楚什么是数字化。数字化就是将许多复杂多变的信息转变为可以度量的数字、数据,再以这些数字、数据建立起适当的数字化模型,把它们转变为一系列二进制代码,引入计算机内部,进行统一处理。那么什么是电影数字化技术?电影数字化技术包含了电影的数字化技术和数字电影的数字技术两个方面。

电影的数字化技术就是在电影的前期拍摄、后期加工以及发行放映等环节,部分或全部以数字处理技术代替传统光学化学或物理处理技术,用数字化介质代替胶片电影的一项技术。数字化的后期加工就是有非线性编辑的数字应用以及数字录音设备的升级等,同时,一些受现实因素不能或者很难表现出来的镜头,如爆炸等危险性或灾难性的画面,可以通过后期的数字特效处理后呈现给观众,这些技术都提高了电影的画面质量和视听效果。电影投放到影院可以应用数字技术,通过卫星或者光纤等直接传送到影院荧幕,摒弃了以往的放映机和胶片拷贝。相比传统的胶片电影,电影数字化改变了电影的制作方式,给电影创作者更

大、更多的创作空间和表现空间,带给观众更加精准、更具强度的感染力,大幅度提高了电影作品的制作水准。

数字电影诞生于20世纪80年代,是数字技术发展的产物。随着科学技术的进步,单纯依靠传统电影的拍摄手段不能完成的操作可以通过数字技术完成,或者需要运用数字技术才能使电影呈现的效果更加完美,于是传统电影引入了数字技术。2001年,我国诞生了首部数字电影短片《青娜》,该影片将全数字技术与3D动画和动作捕捉(Motion Capture, Mocap)技术结合应用,利用数字化制作方式,以数字形式通过卫星网络传送发行到影院以及客户端。

如今我国电影数字化技术已经成熟了起来,电影创作已经从过去单纯地运用数字特技逐步转化为将其与传统摄制、传统特技融为一体的表现手法。1996年,长沙全国电影工作会议提出了"数字电影制作"的概念,并把它确定为我国电影技术今后发展的突破口,在此之后,我国以世界先进的电影数字制作技术作为目标,引进了先进的技术设备,为电影数字化的发展提供了技术前提。

二、电影数字化技术变迁的类型与作用

(一) 电影拍摄制作的数字化技术

数字化技术渗透在电影摄制的两个层面:前期拍摄与后期制作。第一个层面是前期拍摄,包括现场的录音、现场的拍摄。前期拍摄在电影早期都是胶片拍摄,胶卷的限制也给电影的拍摄带来了诸多的不便,不像现在摄像机的出现使"推、拉、摇、移、跟"显得不再笨拙,可以说摄像机的出现给电影拍摄带来了空间与时间上的便捷。随着科技的发展,摄像机的类型也多了起来,现在已经出现了用GoPro拍摄的影片。关于前期录音,我国电影行业使用数字录音机取代磁带录音,录音方式已经实现了数字化。

第二个层面是后期制作。后期制作的数字化除了有大家熟知的,如非线性编辑、数字特技等,还有我国电影行业中,比如数字中间片(Digital Intermediate, DI)工艺的应用,这是与国际同步发展的,只是该技术在应用的数量上还没有足够的体现。后期制作的发达也离不开一群电影科技人才的力量,例如2019年的《流浪地球》,它的后期制作团队是一支名叫"MORE VFX"的特效团队,这一团队由于《流浪地球》的爆火出现在了观众的视线里,让观众认识并了解到数字特效这一幕后领域。可以说正是特技的出现,才得以将一些不能在现实生活中捕捉的画面通过特效表现在电影里再呈现给观众。

数字化技术为电影拍摄制作的前期准备、拍摄过程以及后期剪辑提供了很多时间与空间上的便捷,是电影制作不可或缺的重要手段。

(二) 电影艺术效果呈现的数字化技术

胶片电影具有一种天然的"现实主义"特性,传统电影更多的是基于现实场景和现实取材来反映现实生活。正因如此,著名电影理论家安德烈·巴赞才提出:"电影这个概念与完

整无缺的再现现实是相等同的。"①克拉考尔也指出:"电影是物质现实的复原。"②不过,电影数字化技术就是打破这种局限性,让电影在"虚拟世界"里也能体现现实生活的真实性,并且增加了艺术美感,带给观众更加饱满的视听审美体验。李振寰先生在《电影数字化与传统电影的区别》中提到,电影数字化的艺术审美在本质上与传统电影的真实美学相差不远,传统电影是直接还原现实,而电影数字化可以打造一个"虚拟现实",从而使观众感受到一个不一样的世界。数字化打破这种局限主要表现在两个方面:一是电影的画面结构,二是电影的叙事方式。电影的画面结构可以利用数字技术产生分屏甚至多屏效果,例如,电影《超时空同居》中一个画面(同一间屋子)同时出现了1999年男主陆鸣的屋内环境与2018年女主谷小焦的屋内环境,从而给观众呈现出时空重叠的艺术效果。电影叙述方式也从以前的传统电影平铺直叙的讲故事,发展到如今有倒叙、插叙等,给电影增加了悬疑、紧张等效果,使得电影在叙述故事情节上更具艺术效果。这种"虚拟现实"不依靠后期的技术手段是不可能达成的,这也是数字化技术在电影艺术效果呈现上作出的巨大成就。

(三) 电影传输、发行的数字化技术

电影的数字化发行放映可以追溯到1999年6月,美国导演乔治·卢卡斯用索尼最早期的数字摄像机拍摄完成了《星战前传·1》,完成制作后在美国4家影院用数字方式放映,引起了全球电影行业的极大关注。这是国际上公认的数字影院发展的标志性事件,同时也刺激了我国电影行业对电影传输、发行放映以及管理方面的研究与探索。之后我国便开始建设中等数字影院、流动数字放映等。

我国的数字影院可以说起步早,发展比较快。2019年我国影院数量达到了12408家,比2018年增加了1453家。此外银幕数量的年增速则在15%以上。我国电影荧幕数以肉眼可见的速度迅速发展着。我国数字影院得到如此巨大的发展得益于科技的发展与创新,同时这也为我国电影数字影院未来的创新改革提供了无限动力。

(四) 电影放映的数字化技术

数字化技术不断发展让电影也迎来了3D电影、4D动感影院以及巨幕电影(IMAX)的时代,相比于传统的胶片播放,3D电影、4D电影以及IMAX可以让观众有身临其境的代入感与真实感。与此同时,电影荧幕的画质也在不断提高。乐永升先生在《放眼4K之后的未来》中详细地阐述了4K的技术原理以及带来的优势,并且阐述了超高清的盈利模式以及普及与推广。正如乐永升先生认为的,电影必将朝着8K发展。经过近几年电影工作者的不懈努力,我国电影数字化放映进程取得了重大发展。

我国数字放映目前正向着三个方面发展:第一个方面是城市的商业影院,搞好商业影院的建设管理;第二个方面是重点立足中小城市,用相对较低的投入尽快普及和发展中小城市的数字影院;第三个方面是面向广大农村的农民,现在农村流动数字放映使用的是0.8K系统。上述三个方面着重点在于乡镇影院的建设与发展,利用数字化技术将电影在农村发展起来,可以拓宽电影受众、范围。数字化技术使得电影放映不再有地域和受众的局限,有利

① 安德烈·巴赞.电影是什么?[M].崔君衍,译.北京:文化艺术出版社,2008:17.

② Kracauer S. Theory of film: the redemption of physical reality[M]. London & New York: Oxford University Press, 1960:300.

于我国电影得到更多的普及、推广并走向国际。

（五）电影版权保护的数字化技术

数字化技术是电影版权保护的一个重要环节。一部优秀的电影问世后,它也像婴儿一样需要呵护与保护。数字化技术对电影版权保护的重要意义体现在两个方面:一是电影版权;二是电影修复。在当下社会,盗版现象可以说是屡见不鲜。每当一部优秀电影在院线上映后,资源就会泄露,即影片通过不正当的手段在网络上传播,更有一些不法分子、黑心用户借此获取非法利益,这是对电影版权的轻视,更是对艺术作品的不尊重。我国运用数字技术,采取多种举措对电影版权进行保护。一是加密,现在国际上用于数字电影版权保护的加密技术大致可分为传播媒介加密、播放器加密和压缩格式加密三种。二是数字水印,这种技术将一些标识信息直接嵌入数字载体即电影中,既不影响原载体的使用价值,也不容易被受众察觉或注意到。通过这些隐藏在载体中的信息,可以确认原内容是否被盗取或被采取二次创作等不法行为。三是综合性的数字版权管理系统,这一系统结合了加密与水印两大技术手段,同时又能够利用灵活可靠的管理系统,最大限度地为用户提供服务,不足之处是成本过高,但仍然是我国电影版权保护和服务的发展趋势。

电影档案影片数字化修护工程已经在电影行业试行过了。这一项目由国家电影局牵头,中国电影资料馆为主体运营单位,联合中国电影科学技术研究所、数字节目管理中心等一起实行,要求在五年内实现5000部具有历史与艺术价值的影片的修复工作。但由于软件和设备的限制,实际上并没有达到预计的修复数量。对此,业内专家也在不断地探索,找出更多的提高修复速度和质量的规律,以期在电影修复的数量和质量上都能取得重大突破。总而言之,电影修复对于保护电影的文化遗产,让经典电影不被历史长河埋没,继续发挥更大价值,有着重要意义。

（六）电影管理的数字化技术

数字化技术的发展在电影管理方面也颇有成效。影院中央存储器中的影片可以自动传送到各个影厅去,从外部接收的密钥可通过管理系统自动分配给各影厅,排片列表可以实现统一编排和调整,然后各影厅自动按照程序放映。2010年4月,国家电影局下发通知,要求中国电影科学技术研究所主持,与数字节目中心一起研发、制定TMS接口的标准,为将来全国数字影院网络运营服务管理平台的建立做好基础性准备。我国准备建立的全国数字影院网络运营服务管理平台,除了为影院、院线、版权方、发行方等提供多方面的运营服务环境,还可以为政府主管部门提供有关的管理服务功能,如防止非法播放,也就是未经许可的影片不能播放,我们通过网络与影院TMS的连接,若发现放映的影片与授权的不一致、放映影片的长度与审查通过的长度不一致,就可以在系统中报警,并通知院线查明原因,还可以通过这一平台查看放映日志,做到放映中和放映后的有效监察。未来我国多家影院都将有这个系统,通过网络与这个管理系统连接,就可以方便快捷地监察管理影院各个方面的设备软件等。可以看出,数字化技术管理手段实施以后,电影的放映质量以及运营系统的发展得到了质的飞跃。

三、我国电影数字化技术的历程与表现

(一) 1994～2003年:从引进数字化技术到自发研制阶段

1994年我国引进了非线性编辑技术,直到2001年我国才诞生了首部全数字电影短片《青娜》。这是我国第一部应用了非线性编辑的电影短片,上映时也引发了不少讨论。1986年我国第一部模拟立体声宽银幕故事片《山林中头一个女人》上映,这刺激了观众对电影声音艺术的追求,从而推动了我国电影行业在电影立体声技术方面的研究。随后,1996年我国引进了立体声技术,多家电影厂先后引进和改装了杜比SR模拟立体声电影制作设备。同年北京电影制作厂引进并创新立体声技术,并且在1997年拍摄、制作完成了我国第一部数字立体声电影《鸦片战争》,开创了我国在数字立体声电影声音制作技术上的先河。再到1998年数字特效的运用,数字特效开始在电影后期制作环节中扮演着重要角色。同年上映的《风云雄霸天下》首次大规模使用CG(数字特技),将原著漫画中的武侠世界高度还原,如剑气、火麒麟、风神腿、排云掌等,给观众带来了"虚拟世界"才有的刺激体验,为数字特效在电影中的应用提供了思路。之后,也诞生了《少林足球》《功夫》等大量应用CG的优秀影片。2002年我国建立了第一个数字影院,数字荧幕逐渐步入观众的视线,改变了以往的胶片放映方式,电影行业出现数字化放映,胶片时代成为过去式。随后还有数字网站的建立、数字3D电影引进与放映等。例如,我国引进的《阿凡达》《变形金刚》系列等3D影片。在此基础上,我国电影在3D电影的道路上展开了探索,这也为以后3D、4D、IMAX等电影技术的发展创造了前提条件。

(二) 2004～2013年:国家全面推进电影数字化技术创新阶段

2004年3月18日,国家广电总局[①]发布了《电影数字化发展纲要》,提出八项内容:一是电影数字化发展要以马克思列宁主义、毛泽东思想、邓小平理论和"三个代表"重要思想为指导,坚持解放思想,实事求是,与时俱进,开拓创新;要立足于引进吸收、创新发展的基本思路,着眼于国际电影数字化发展的前沿,着眼于我国电影发展的实际需要,着眼于科技创新和体制创新,着眼于电影产业发展的总体目标。二是推进电影制作的数字化,即本书第二章论述的电影拍摄制作的数字化,包括前期拍摄、后期剪辑等。三是建立健全电影数字节目发行网络,强化市场服务。四是积极推进城镇数字影院建设。五是建立农村、社区电影数字化放映网点。2010年国家广电总局出台了扶持数字影院发展的相关政策,从电影专项资金里对建立数字影院给予补贴,进一步促进了我国数字影院在城镇的发展。六是加快数字电影相关设备与软件国产化进程。七是加强基础建设,规范市场管理。这一阶段在电影数字节目制作、传送、放映、版权管理等方面进行了全面的把控,探索建立科学的市场统计体系和监督机制。八是加快培养数字化人才,建设高层次电影人才队伍。电影数字化技术的发展需要高端人才,这一阶段国家也为培养高端人才创立了相关的培养机构,涌现了大批的优秀幕后制作团队。这一时期张艺谋导演的《十面埋伏》《满城尽带黄金甲》等作品通过优秀的后期

① 2004年,机构名称为国家广播电影电视总局;2013年3月机构名称为国家新闻出版广电总局;2018年3月,机构名称为国家广播电视总局。本书中统一简称"国家广电总局"。

制作,从画面效果、背景音乐和音效等方面为观众带来了不一样视听盛宴。

(三) 2014年至今:融媒体时代电影数字化技术创新阶段

2014年,中央全面深化改革领导小组第四次会议审议通过《关于推动传统媒体和新兴媒体融合发展的指导意见》,标志着我国开启了"媒体融合元年"新时代。"互联网+"、大数据、智能化、移动化、视频化,这些都已经成为电影数字化技术创新发展的手段。融媒体时代,电影行业可以通过新媒体以及数字化的专业技术在传播、创作、营销等方面获得不小的改变,创造更多的收益。同时它还具有一定的优点,如传输效率高、抗干扰能力强、在操作方面更具人性化、接收效果好等。融媒体时代下的电影数字化不但丰富了人们的日常生活,同时也为观众带来了很多方便。短视频的普及,为电影周边增加了宣传渠道,也就是说,融媒体的发展更多的表现在电影的后期发行、放映以及宣传方面。2019年,国家广电总局推行的"5G+4K+VR+AI"模式,也为电影的数字化技术发展起到了推动作用。电影荧幕正在由4K走向8K,正在探索超高清的新路径。VR电影也已经实行,例如,由网易出品的《人工智能:伏羲觉醒》是一部都市轻科幻类型的大电影,通过VR技术让观众真真切切地感受到都市戏、感情戏的优势。虽然VR电影还没有大规模普及,但是在不久的将来,VR电影会成为电影行业一股潮流的活力源。

第三节 我国数字影视传播技术发展的动因

一、观众观赏需求的推动

追溯到20世纪80年代,政府提倡解决大众娱乐需求,由政府出资兴办了第一代影院,电影逐渐进入百姓的生活。而在没有影院的农村,主要是由放映队到各村进行露天放映。

随着时代和技术的变迁,受众对影片的视觉、听觉的多感官要求也提升了,需要电影画面更加精致,电影环境氛围更加逼真,观影的态度由"用眼睛看"过渡到"用心灵品",这也就推动了数字技术在电影方面的创新。受众追求的内容也发生了变化,20世纪的受众关于电影内容的追求不是十分强烈,一部分也是因当时观影条件的限制。而现在的受众,对于影片的剧本有着自己的看法和要求。个性化的需求也推进了数字化变迁,3D、4D等体感电影的出现就是为了满足观影群众的个性化需求。这些受众观影态度需求的变化,加快了电影数字技术的变革、创新与进步,同时也对电影行业的发展也产生了重要的影响。

二、影视艺术创新与数字技术融合的结果

电影是艺术与技术的完美结合体。技术推动电影艺术创作手段的创新,艺术的不断创新也为技术的发展提供了动力源泉。数字技术与电影艺术从结合到转化,到实践应用还有很长的道路要走。首先电影创作者要有丰富的电脑三维技术,或者说是优秀的后期制作技术,在技术创作中把艺术场景与画面效果做得更加真实,在强调数字技术的同时还需要增加

电影创作者自身的艺术修养。新型技术的不断创新,促使电影发展在以单一的形式迅速地向技术力量化的方面转型。对于数字技术来说,它能够为电影降低成本、提高效果、转换销量,使电影具有更佳的视听艺术效果。而与此同时,电影的艺术效果上升了,电影创作者对于电影本身的艺术追求也变得更高,从而在数字技术方面的创新也会源源不断。总的来说,电影数字化技术的发展需要艺术与技术两者相互融合、相互促进。

三、影视产业竞争的结果

竞争是每个行业都存在的正常现象,有了竞争才能刺激和推动行业自身的不断前进与发展,电影亦是如此。对于我国电影行业来说,国内竞争自然少不了,但是更多的是来自国际数字电影的压力。好莱坞大片《阿凡达》的出现,不仅席卷了全球的电影舞台,掀起了一股3D电影浪潮,这可以说是给我国电影界敲响了一个警钟,让我们意识到什么是中国电影接下来该探索的,也让我国电影行业人员认识到数字电影的重要性,从而刺激人们对3D、IMAX电影的深入探索。国产电影需要学会并利用好数字技术,才能在电影的内容、摄制、放映效果、放映规模等方面,取得更大的进步与发展。

四、国家政策的不断推动

电影数字化技术的发展也得益于党和国家的政策支持。从2004年的《电影数字化发展纲要》到2010年1月国务院制定发布的《关于促进电影产业繁荣发展的指导意见》,明确提出大力推动我国电影产业跨越式发展,实现由电影大国向电影强国的历史性转变,把电影技术创新和电影数字化发展,作为促进电影发展的重要举措。2010年,在《国务院办公厅关于促进电影产业繁荣发展的指导意见》中写到,我国想要完善数字电影标准体系,就需要大力推广数字技术在电影制作、发行、放映、存储、监管等环节的广泛应用,加快推进数字化转换,推动我国电影科技水平向世界先进水平赶超。国家广电总局在"十二五"规划中明确要求,建立并完善数字电影技术服务监管平台,强化电影市场监管,促进数字电影健康有序发展,加强对检测数据的综合分析处理和应用能力。纵观上述,国家为电影数字化发展提供了强有力的政策推动和保障。

第二章 数字影视传播的特点与媒介形态

"在电影发展的第一个十年,电影依赖于展示动作所具有的新奇价值。在镍币影院时期,电影制作者尝试讲清楚故事。从 1912 年开始,一些导演意识到,独特的照明、剪辑、表演、调度、置景以及其他电影技巧,不仅能清晰地展现运动,也能强化电影的冲击力。"[①]3D 电影的技术在 1952~1955 年间经历了初步的尝试,2010 年《阿凡达》之后,行业正式迎来数字立体电影的繁荣时期。随着影视产业的不断发展与升级换代,时至今日,影视产业已经全面向着数字化的领域大步迈进。我国的数字影视作品的制作与传播手段日趋成熟,并且在其发展的道路上呈现出新的趋势。

我们可以将数字影视理解为采用了数字技术与设备进行拍摄、制作、存储,并且通过卫星、光纤、磁盘、光盘等物理媒体进行传送,将数字信号还原成符合现代影视技术标准的影像与声音,最终放映在银/荧幕上的影视作品。在"互联网+"的推动下,这种数字化的创作技术与网络的有机结合,为影视产业的整条产业链提供了更多的可能性,同时也让观众得到了更好的审美体验。与此同时,数字影视也悄然而生。这种艺术形成的诞生,天生便涵盖了对于文化开发、科技、精准分析受众需求等方面的要求。投资者期待得到叫好又叫座的剧本;创作者寄希望于科技不断地创新,以便于更好地表达影视作品内容;作为接受者的观众则要求故事情节能够更加紧凑、画面质感能更加清晰、视听效果能更加震撼。这些不断被提出的要求既反映了人们在思想、观念上的转变以及对于精神文化方面的迫切需求,同时也对数字影视产业的发展起到了推动作用。

文化类型的本身便涵盖了精神上、实体上、制度上等多种层次的意思,"一千个读者,就有一千个哈姆雷特",所以从不同的角度去看待数字影视便会产生不同的分类。例如:依照影视的地域文化因素,我们会将影视作品划分成中国影视、欧美影视、日韩影视等;依照影视的内容因素,我们既可以以影视作品情节将影视作品划分成爱情片、惊悚片、武打片、伦理片等,也可以将其划分成现代剧、古装剧、穿越剧等;依照影视的社交文化因素、娱乐文化因素以及科研文化因素等还可将影视作品按照动机划分。综上所述,无论我们出于何种理由将影视进行分类,目的都在于对目标受众进行一个更精准的定位,从而生产出更加符合时代发展要求、更加使观众满意的影视作品。

相比传统影视,数字影视不再仅仅是将自身局限于对现实生活的再现,而是解禁了想象的空间。它通过科技的手段将人们的所思、所想呈现在银幕之上,同时这种技术手段又扩大了人们的想象空间,从而双方在彼此的交融中共同进步。比方说,在电影院中,技术手段成熟的好莱坞大片往往更容易得到观众的青睐;高技术格式的国产影片,即便是口碑不佳的作品,在票房上的表现依旧能够远远超过普通格式影片。虽然我国电影产业在技术上相比于

① 克里斯汀·汤普森,大卫·波德维尔.世界电影史[M].陈旭光,何一薇,译.2版.北京:北京大学出版社,2013:76.

欧美国家而言依旧存在着差距,但是从近两年呈现的电影作品中可以看出,我国电影技术正在稳步进步。电视剧作品的表现同样如此,需要成熟的技术支持的魔幻、仙侠类电视剧频频被搬上了电视屏幕,并且这类体裁的电视剧只要播出,无论口碑如何,收视率和相关话题的讨论必定不会少。

数字影视因其自身技术特点而获得年轻受众的欢迎。首先,因为年轻的观众是在巨大的社会变革中成长的,所以这一群体具有更大的接受度,对于新事物的追求总是比其他的群体有着更大的热情。其次,随着网络时代的发展,自小就习惯于网络生活的青年群体在当今的社会环境中更加得心应手,影响力逐渐凸显。当今的影视产业以敏锐的感知度洞悉这一变化,将目标观众锁定于这一群体上,精准地分析青年群体的喜好与需求,并且在此基础上推出符合这一群体期待的影视作品,自然收获了大量的关注度,从而进一步推动了数字影视的受众群体偏向年轻化的态势。

第一节 数字影视创作及传播特点

一、数字影视创作

影视创作主要由影视文本内容生产与影视作品制作等环节构成,这其中饱含了编剧、导演、摄影等大量影视工作者的创作与智慧,是影视作品文化思想、艺术技巧和社会价值的集中体现。受众通常评价编剧或导演的好坏,并不仅仅依据票房或收视率,他们会更加在意作品的艺术性与文化性,关注其中是否折射出某种社会现象或价值观念。无论是文字还是影像,文化的构成要素似乎是影视作品的主流,"内容为王"的观点似乎是一个永恒的真理,我们只能说随着时代的发展与科技的进步,其他要素的影响程度逐渐加深,但不能说内容的地位有所下降。和传统媒体时代的影视艺术创作不同,在融媒时代的影视创作中,数字化技术不再只是在影视艺术创作的某一个小环节中蜻蜓点水,而是已经广泛并深入地参与了创作的每一个过程和领域,无论是从影视创作的前期准备、现场拍摄,还是到后期制作,数字化技术始终如影相随并大放异彩。数字化不仅给影视艺术创作注入了新鲜的血液,提供了新颖的制作手段,还在改变传统的制作技艺的基础上,提高了制作效率,并且对影像的美学特征及创作观念均产生了强烈的冲击。

(一)数字影视文本创作

从数字化本身含义来说,它是一种技术的体现。在计算机领域内"将一切以模拟形式存在的信息转化成数字信息,这里的数字即是指由0、1组成的二进制数字",我们将这个转化的过程称为数字化。数字化后的信息可以经过计算机进行操作和处理。[①] 这是在技术方面进行数字处理的一种表述,是数字化的内在含义。从数字化所指代的一种现象来看,数字化是指"信息(计算机)领域内的数字技术向人类生活各个领域全面推进的过程",这是数字化

① 张歌东.数字是大的电影艺术[M].北京:中国广播电视出版社,2003:19.

的外延。①数字化的这两个方面在当前世界影视生产、传播、消费等环节都产生了全面而深入的影响。

数字技术进入传媒产业后,一方面颠覆了传媒产业,改变了传统传媒的状态。数字电视、数字报纸以及数字广播等技术的革新,使传统媒体跟上了时代的步伐;另一方面,数字技术也催生了许多新媒体,分割了传媒产业的受众,分散了观众对传统传媒产业的注意力,如手机与网络视频的普及对电视来说是一个十分尖锐的挑战。早期电影与电视的差异性还是存在于多个方面的,但随着数字化的到来,两者间的界限日益模糊,最重要的一点就在于它们找到了一种通用表现方式,使媒介融合成为可能。不同媒介信息融合所面临的最大困难就在于它们之间缺乏通用语言。但数字时代将各类信息转化为数字信息,0 和 1 这一通用计算机语言的发展,使各种类型的媒体都能够相互转化,不再是只局限于特定的媒介形式。所有数字媒体的相互渗透,使得大众媒介都集中在"数字时代"这一大环境中。

计算机与互联网的相继普及,加快了进入数字时代的步伐,而这对于影视文本的创作具有划时代的意义。首先,计算机无论是在文稿的撰写还是传输等方面都避免了许多不便与困扰,电子设备的普及,让写作与创作可以发生在任何时间、任何地点,提高了写作的效率,也促进了艺术产业化的发展。同时,除了大众化的文字处理软件,如 Office Word 之外,业界也出现了专业的剧本写作软件,如 Movie Magic Screenwriter、Dramatica Pro 等,为作家的写作与修改提供了巨大的帮助,减少了编剧的工作量。计算机技术与影视剧本创作相结合,大大提高了文本创作的效率与质量。

此外,数字化对影视文本创作最重要的一点是,受众不仅是影视内容的接收者,也成为了影视内容的创造者。最明显的一个表现就是网络小说改编热潮的兴起,数字传媒大大降低了创作和发布网络小说的门槛,使内容创造者群体扩大。这就为影视文本提供了一个庞大的内容库,不仅丰富了影视文本的资源,同时也为影视作品奠定了受众基础。网络小说无论是改编成电影还是电视,都会具有强大的 IP 效应。如小说《盗墓笔记》《鬼吹灯》等改编成的电影,网络小说《琅琊榜》《三生三世十里桃花》等改编成的电视剧,都获得了巨大的反响,这不能不说是数字时代带给我们的影视盛宴。

(二) 数字影视作品制作

在影视作品的创作方面,数字影视作品继承了传统影视作品的实际拍摄经验以及视听语言法则,同时积极地将高新科技手段运用其中,在影视作品的内容上大胆地发挥想象力。纵观影视作品创作的整个流程,数字影视作品创作大体上来说与传统影视作品一致,都需要经过前期的策划、中期的拍摄制作与宣传、后期的发行上映。具体到制作过程而言,传统影视作品的制作可以简单的概括为创作人员将底片拍摄完成后,将底片进行冲洗即可直接印制成正片进行观看。而数字影视作品的创作,则是将所有拍摄好的素材,全部扫描成高质量的数据文件并且存储在硬盘中,之后的工作则都在计算机上进行完成。以电影后期制作的流程为例,传统影视与全数字影视的流程对比②如图 2-1、图 2-2 所示。

① 张歌东. 数字是大的电影艺术[M]. 北京:中国广播电视出版社,2003:19.
② 朱梁,朱宏宣. 数字电影的技术与理论[M]. 北京:世界图书出版公司,2014:62,68.

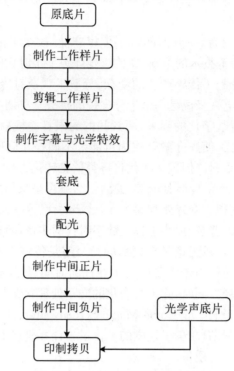

图 2-1　传统影视流程图

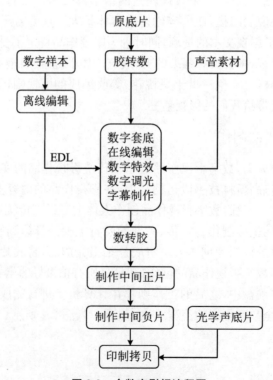

图 2-2　全数字影视流程图

从上面的两幅流程图我们可以看出,首先,传统影视作品创作需要经过9个流程步骤,然而全数字影视作品创作则需要经过7~8个流程环节。相比之下,全数字流程相对于传统的流程来说减少了1~2个制作环节。其次,在全数字流程中除了最初的环节"原底片"是经过摄像设备完成的以外,其他的制作流程基本上是依赖于计算机来完成的,而传统的制作流程则更依赖于人工制作。相比传统制作流程,全数字流程的制作解放了部分人工劳力,极大地提高了影视作品制作的速度。此外,全数字流程因为有了技术的支持,所以在表现手法上也有了极大的丰富,我们可以通过数字影视作品欣赏到各种令人叹为观止的画面。数字化的技术就如同童话里的魔法一般,可以将创作者脑子里各种奇幻的想法变成现实,展现给每一位观众。而每一位参与过制作的工作人员也如同造梦师一般,用他们的创意不断地为观众"烹调"精彩的故事盛宴。

(三) 数字影视后期处理

后期制作主要指剪辑和特效制作。经由这一过程,可以将视听素材加工成一部系统的影视作品,使其成为一个有机统一的艺术对象。传统的电影剪辑,一般是运用底片冲洗的方式制作出一套较为系统的样片,再以此为基础进行合理的剪辑、合成,剪辑师还要从中择取较为适宜的镜头内容,用剪刀剪开胶片,再对其进行粘贴。这样的剪辑方式无法实现两个镜头的叠合,同时无法及时调整画面的内容。而随着计算机技术的发展,数字非线性编辑技术对影片的制作起到了极大的助推作用,并取得了较为迅猛的发展。将影视素材导入计算机中后,运用计算机技术实现对素材的编辑,还可以在素材上编辑特效等,用硬件和软件等实现拓展,提高编辑能力。① 除了传统影视作品,现今一部作品已可以由计算机直接做出,所有的镜头都是由计算机生成。世界上第一部全计算机制作的电影是1995年上映的《玩具总动员》,数字动画片就是全数字化的影视作品,直接由计算机生成影像,包括2D和3D动画。

数字非线性编辑不仅结合了电视编辑以及传统影视编辑的优势,同时也取得了较大的技术进步,尤其是一些无法切实拍摄的特技镜头,均可通过后期制作的方式来完成。计算机和数字合成技术可以制作出各类特技和动画效果,并将素材画面予以融合。现阶段,数字合成技术的应用一般会涉及软件和硬件的应用,当前流行的数字合成软件有Adobe Premiere、Adobe After Effect、Maya Fusion等。这些软件的应用起到了较强的合成效果。

数字特效制作为影视制作提供了技术手段,多数采用三维动画、合成等数字技术,创作出现实世界中不存在的对象、环境效果,或者是拍摄在生活中存在,但无法同时出现在一个画面中的环境和演员,如影片的角色处于一个非常危险的情境中,就可以通过数字技术实现画面的制作。传统线性编辑工作需要严格按拍摄的先后顺序进行编辑,不仅工作耗时,多次修改还会影响影片的质量。而非线性编辑是将画面与声音转化为数据的形式,可对其进行任意的调整、修改,使得影视作品的后期剪辑工作更加便捷高效。这种技术可以创造出使观众感觉逼真的情境,并带有一定的视觉冲击力。近年来不断发展的特效电影中,数字合成类的电影占据大荧幕的主导位置,影响着整个影视行业的发展进程。数字合成技术与三维动画其实是有区别的,它本身是将已有的素材打散重组、分层、美化,可以将两幅图通过技术重新组合成全新的一幅图,从而使得画面具有更高的艺术性,甚至是直接虚拟描绘出的奇幻场景。

① 凌顶.数字图书馆中影视后期技术多元化发展应用分析[J].小作家选刊,2017(3):257.

二、数字影视传播的特点

步入数字时代,影视媒介也呈现出不同的特点,除了影视设备更新换代,给观众带来了更为便捷、多样化的体验外,受众的观影行为也随着技术的进步发生了显著的变化。

数字影视传播的渠道多元化。从影视媒体的硬件上来说,电影、电视、网络视频、移动终端等都发展了新技术,给观众带来了更为逼真的视觉体验。电影逐渐数字化,出现了3D技术、IMAX巨幕,甚至2016年李安已在《比利·林恩的中场战事》中,尝试了每秒24帧迈向120帧,这些技术的革新给受众提供了更为精彩的视觉盛宴。在电视方面,DTV、IPTV、OTT TV三大收视终端的普及让电视抵制住了互联网的冲击,也使得观众的选择更为多元化。而网络视频的兴起不仅仅带来视频网站的崛起,同时为满足消费者的需求,纯网剧的比例也逐渐上升,为受众提供了更多的影视资源。

近几年网络视频技术层面比较新的概念有多屏互动、大数据、4K。多屏互动主要是指各视频接收端的融合,视频内容可以跨越不同的媒体,在PC终端、电视端以及各种移动设备端播放;大数据主要是对用户行为进行分析,为用户提供更为精确的服务;4K分辨率属于超高清分辨率,观众可以看到885万像素的高清晰画面。

在数字时代,无论是从影视作品的质量还是数量,较以前都发生了巨变,呈现出一种多元化的格局。各类影视媒体的不断更新,使受众的媒介接触行为也发生了明显改变,这主要体现于以下几个方面。

首先,是终端多屏化。大部分媒介受众都不会选择某一种影视媒体作为自己接受影视的唯一途径。根据《中国传媒产业发展报告(2016)》中的数据,2015年日接触4种以上媒体的城市居民比重达30%,多屏已经成为一种常态。并且大多受众在使用多屏时,并不是每次只使用其中的某一种,而是"一心多用"、多屏观看,受众已不再满足于同一时间内单渠道的信息接触行为。有近一半的电视受众通常会在看电视的同时使用"第二屏幕",参与电视话题互动,如"摇一摇""扫一扫"等互动形式都需要受众拿出手机参与其中,不仅如此,受众在观看网络视频时也习惯使用手机分享接收到的影视内容。同时段多屏的使用已经成为一种普遍的现象,形成了"大屏观看,小屏互动"的全新局面。

其次,是受众(用户)网生化。在互联网推动下,数字影视实现了从单一的信息媒介逐步蜕变为连接万物的生产要素,受众的消费行为乃至整个社会行为都被影响、改造。以连接人与信息为起点,数字影视娱乐和智能硬件将互联网、信息流和生活空间合而为一。互联网平等、开放、高效的特点,也在反向推动数字影视用户的成长:一是社交网络和自媒体创造了用户表达意见的空间,推动了社会价值观的进步;二是共享经济大大提高了社会资源的运作效率,用户将不再强调对物权的拥有;三是互联网公司正在满足网生代更为强调的品牌认知和价值观认同,基于精神连接让"提供用户需要的一切"和"打造互联网品牌的百年老店"成为可能,龙头公司将获得蜕变的入场券。泛娱乐领域中,影视行业是最早受益消费升级的,呈现了良好的发展态势。而伴随着"90后""00后"消费观的变化,以文学、动漫、网络剧、音乐等为支点的大IP推动了影视娱乐产业彼此的协作和融合,影视娱乐形态亦不断生长。

最后,是使用智能化。数字影视发展的基本方向是共享化与智能化。其智能化突出体现在四个方面:一是传播信息的大数据化,即大数据分析技术在数字影视内容传输过程中起到了精准定位的作用;二是产品多元化与传输"菜单式"管理,即基于大数据分析技术,根据

用户的精准定位和行为偏好,实现多元化的影视节目供给,并对供给节目内容提供"菜单式"管理服务,便于用户选择;三是接收终端的"多屏化";四是深度化延伸服务。随着我国影视产业化的发展,传统追求单片(单剧目)高回报的模式必然将向追求长期稳定收益的模式逐步转变,IP资源的深度挖掘与业务的横向拓展是未来影视公司的必然发展方向与投资思路。

数字影视传播既具有传统影视传播的一般特征,又有区别于传统影视传播的鲜明特性。

传统影视传播的一般具有如下特征。

一是信息符号化。虽然电影符号系统和语言系统的本质相似,但是电影符号学并不是普通语言学意义的一种语言,它是一种无语言结构的语言。换句话说,电影语言和普通语言存在着很大的差异,具有其自己的特性。

二是内容双重性。从接受的视角看,影视具有内容在传播时与受众在空间关系上的双重属性,即影视信息在传受两端存在影视信息编码与受众信息解码的不对称性。

三是生产标准化。影视的生产几乎都是按照市场规律以工业化的方式批量生产出来的。

四是传播增值性。从消费的视角看,影视传播具有实现其消费价值和使用价值的增值性。影视的增值是指影视节目原有的意义和价值通过传播后,产生新的意义和价值。

五是产品经济性。影视作品具有一般商品和文化产品的双重属性,不仅具有宣教功能,而且具有经济功能。不可否认,传统影视传播对于个人的生活以及社会经济的发展具有不可小觑的作用。影视传播背后是文化产业、IT行业以及生产制造业,这些产业的创新力以及驱动力都会从影视这个窗口中喷涌而出。

六是时代性和民族性。传统影视传播有着自己鲜明的时代性,无论是从技术层面还是内容的展现形式上,世界各国的影视作品都有着本民族浓郁的风情,展现了民众的社会生活以及精神气质。经济基础决定上层建筑,影视传播在诞生之时就有属于自己的意识形态和价值观,只是这些都是隐性的体现,是在一定社会现实下的抽象体现,比起数字影视传播时代的影视作品而言,在宣传方式和传播价值上,传统影视作品的工具性更强,当然这就是时代性和民族性加之于传统影视作品时最有力的表现。

在传统影视传播的基础上,数字影视传播还具有如下新的特征。

一是互动性强。数字媒介具有交互式传递的优势,无论是数字电视、电影抑或是网络电视电影以及其他数字媒介终端设备,受传者在接收过程中具有很大的主动参与性,信息终端设备的更新与保障,使得受众在使用过程中能够更好地深入其中。"2015央视羊年春晚"是一场第一次无偿授权海外转播的春节联欢晚会,第一次开放社交媒体直播的春晚,第一次选择了微信等腾讯旗下的互联网平台合作,推出富有科技内涵、动感十足的互动方式,第一次设立了吉祥物,第一次引用掌声记录仪,通过观众的反馈来调整节目……这些"第一次"的背后,是一场更新鲜、更有黏性的央视春晚。更多人守在电视机前看春晚,并用微信"摇一摇"参与节目互动,抢微信春节红包,一场好看又好玩的全民狂欢就这样"摇"出来。微信在央视春晚的"大显神通"显示了数字化媒体相比传统媒体具有的强大整合力。数字化媒体的大数据特性削减了电视节目制作的舆论检测的成本。通过受众在网络媒体发布和分享内容的数据分析,节目组能够有效地挖掘出受众的真实需求,以此来实现精准的市场定位,生产出更符合受众期望的电视文化产品。除此之外,借力数字媒体病毒式扩散的链式效应,能够有效激发受众的参与热情,并在短时间实现品牌文化的最大化传递。用户在使用数字终端时,正是把这些看似封闭的窗口看成交流的窗口。

二是体验感强。传统的影视作品在生产、使用以及储存过程中会受到很多客观因素的干扰,在传递、运输以及使用过程中会出现信息失真、画面噪点以及声音损坏的情况,会大大降低信息熵,而数字影视信息是以数字方式进行记录与保存,通过网络信息流的方式进行传输,基本没有损耗,不占空间,还原度高;并且一些影视特效,如视觉特效和声音特效也是依托数字技术,观众体验感显著增强。尤其是 AR、VR 技术在数字影视产品中的应用越来越广泛。就拿 AR 技术来说,美国曾在天气预报中采用 AR 技术来进行气象预报。当主持人介绍龙卷风和海啸来临的场景时,利用 AR 技术配合手势进行演示,让观众在数字终端前观看到在日常生活中不常见的自然景象,龙卷风的急速旋转和云层的运动真实地展现在观众面前。因为传统的气象预报很大程度上采用的是气象主播专业性的术语播报和枯燥单一的数据描述,节目形式较为单一,而在数字影视的信息传播中,这些以二维视角表示的天气形态可以在演播厅内通过技术处理,在受传者面前以三维场景进行展示,通过视听触觉等作用于受传者,使之产生交互式的现实场景呈现在人们面前。在数字影院观看数字电影的同时,影片展现在受传者面前也经常是立体式的信息而非平面二维的效果。随着虚拟现实在影视作品中的应用,一种新的基于 360°全景式的 VR 电影又被人们提出,和 3D 电影不同的是,影视作品不仅能够 360°无死角的观看,而且带有三维立体纵深效果。在 VR 影视作品中,体验者恍如处在现实世界中,低头俯瞰,便会意识到自己所处的位置有一定的高度;仰望天空,树枝之间还会有稀稀疏疏的光线透下来。体验者自由走动,在场景里也会相应地走动,确实有身处另一种现实的感觉。

三是影视媒介边界模糊化。传统影视传播的媒介基本上都是囿于技术以及空间、时间的限制,影视媒介的呈现形态具有显著的区别。然而随着物联网、数字技术的发展,从 20 世纪 90 年代中期到 2010 年左右,PC 互联网的普及使得人们观看影视作品不再局限于传统意义的电视和电影院,因为在 PC 端上就可以通过搜索引擎进行搜索,选出自己喜爱的影视作品进行观看。2010 年之后,随着网络技术和云计算的发展,用户在收看影视作品时,不再局限于 PC 互联网终端,而是使用移动数字终端进行观看。这是一种全新的媒介体验,在不必考虑时间和空间的限制下,移动互联网不仅仅是媒体,更像是人们日常生活的必需品和伴生物。用户可以在手机、平板、可穿戴智能设备等观看传统电视和电影院所播出的节目、新闻和影视作品,对于传统影视媒体而言,移动互联网的便捷性、强黏度,以及强大的覆盖率、渗入度使得它们渐渐淡入人们的使用媒介中,然而媒介的技术性并不意味着人们会放弃对传统影视媒介的使用,只要人们还会使用它,传统媒介就不会消亡。

数字影视媒介基本有三种形式:一是基于传统影视媒介形态的微型化;二是无形化超时空状态;三是视觉形式虚拟性。曾有一位名叫"普拉纳夫"的美国印度裔少年在 TED 大会上展示一项基于"第六感"的数字媒介装置,人们可以使用这个装置在任何时间、任何地点,不需要手机、电脑、显示屏和大荧幕,直接在物品、身体、空气中进行投影,包括电视以及电影,而数字影视媒介也将在呈现形式上趋于智能化、超媒化、人性化,这在未来是一个趋势。适应了移动终端的用户在未来使用影视媒介的过程中,会大大减少沉浸在传统媒介中的注意力和使用频率,会渐渐地忽略传统影视媒介的形态,这也就意味着,在人们的认知中,传统影视媒介概念的外壳会消亡,也就是说电视不再是传统意义上的"电视"了,在未来的媒介发展和互联网数字技术的发展中,电视和电影仅仅是一个子概念,因为无论是传统的电视还是数字影视媒介,电视和电影都只是一个影视形态的所指,也就是说媒介边界逐渐模糊化。

四是精准定向和分众传播。精准定向传播简而言之就是传播终端能够根据用户的使用

喜好和习惯进行有选择性和有针对性的传播。在大数据时代，信息的冗杂性使得受传者在获取信息时不是有效性地获取，然而就当前数字影视传播而言，观众在电脑上观看影视作品时，广告的精准化推送已经炉火纯青，由于网络平台技术的发展，使得用户在其他终端上所查询的信息和收看的广告已经被记录下来，信息的高度连接性，使得观众在观看影视作品中收到以往的广告浏览痕迹。如观众在观看电视剧《欢乐颂》的时候，如果发现一款特别喜欢的衣服时，就可以把包含这件衣服的画面截屏下来，然后通过一键分享将信息分享给社交网站或者淘宝社区，同时，数据分享和数据查询也就会被植入搜索引擎，分享累计次数可以说明该内容受欢迎的程度，然后再通过其他页面浏览进行精准定位。再如我们以往搜索的影视剧历史，基于大数据分析的网络技术平台也会将这一数字影视作品推送给用户。

传播按目标受众面的大小与性质，可分为大众传播和分众传播。传统影视传播多侧重于大众传播，而数字影视传播则是一种分众传播。随着数字化技术、互联网的迅速发展，信息如洪水猛兽般向用户涌来，在受众的信息选择中，个体的动机、需要、情感等因素都会起到很大的作用，当传播的内容能够满足人们的需要，并给个体的心理和生理都带来愉悦的体验时，人们的注意力就会集中在此类内容当中。基于使用与满足这一理论，在当今注意力经济时代，数字影视传播也就有了分众化传播的温润的成长土壤。在精准定向传播的基础上，自然也就有了分众传播。因此，电视台在保证政治属性及其运作正常的前提下，会合理应用资源，科学安排每一频率（道）、每一时刻版块，对频率（道）进行定位，为不同年龄、不同层次、不同兴趣的观众分别提供各具特色的专门化节目，使频道资源配置更为合理化。

五是智能化传播。基于数字时代的大数据应用应运而生，强大的数据处理能力使得海量的信息能够根据特定的条件进行筛选和重组，最后进行智能化的推送传播。数字影视传播的技术优势，使得其占据着得天独厚的优势，在未来，数字影视传播不仅仅是人与人、人与物的传播，还将是人机互动，物与物以及人、机、物的互联，而这也将是全球化智能传播的开始。

六是无噪声式传播。数字时代的影视传播的噪声已不是传统意义的噪声，而是任何干扰原始数据进行终端接收的因素，数字化传播的一个重要因素就是数字化内容。数字化的内容主要是以 0 和 1 这两种物理数字进行表示的，在传输过程中不仅受到的干扰性弱，还有纠错机制，就算超过预定值，也可以忽略不计。

第二节　数字影视传播的媒介形态

随着社会进步与科技发展，影视产业的数字化已成为一种必然的趋势。数字化过程渗透于影视产业的制作、发行以及放映的各个环节之中，几乎可以说影视的每一个方面都在数字技术的影响下发生着变化。而对于受众来说，在影视内容更替之外，感受最大的莫过于传播渠道的更新与融合。以往电影院荧幕与家庭中的电视机是观众获取影视资源的主要途径，数字时代的到来扩大了电视的功能，也将手机作为了传播影视资源的一个重要途径。

无论是对于胶片电影还是数字电影，影院都是观影行为发生的主场景，因此，在某种程度上来说，数字化对于观影行为并未造成太大改变。因此，本节将着重论述数字化对于电视观赏行为和状态的改变，将数字时代影视媒体的主要形式分为四大类进行阐述，分别为面向

家庭的数字电视业务、面向大众的数字影院业务、面向个人固定状态的网络视频业务以及面向个人移动状态的手机视频业务。

一、数字电视

数字电视(Digital TV,DTV)系指节目信号的摄取、记录、处理、传输、接收和显示均采用数字技术的电视系统,包括了节目采集、节目制作、节目传输,直到用户端接收的全过程。它是继黑白电视、模拟彩色电视之后的第三代电视,是电视史上第三个里程碑[①]。根据传播方式的不同,数字电视大致可分为有线数字电视、地面无限数字电视、卫星数字电视和IPTV四种类型。根据画面清晰度的不同,数字电视可划分为高清晰度电视(HDTV)、标准清晰度电视(SDTV)和普通清晰度电视(LDTV)。

从传输能力、网络传播效率、图像质量以及运转的灵活性与可塑性等广泛的角度来考察,传统电视向数字电视的转换仅是一种技术现象。它大大拓宽了电视机的使用领域,使其不再局限于传统节目的播放。但是,向数字电视演进的价值却不仅仅局限于技术方面。实际上,它对整个电视系统都有着深远影响。从所提供的服务类别到消费方式、从技术和生产结构到商业模式,无一不受到影响;市场前景、运营商类别、传播系统都在随之而改变;观众行为以及受众的地位也在变化;与此同时,媒体的性质和功能也在改变。

与传统电视上收看电视节目或电影相比,数字电视将观众置于主动地位,选择权掌握在观众手中。以往的付费频道或点播节目中,观众只能在有限的电视资源中寻找自己比较感兴趣的内容。电视工作者在制作电视节目的时候,为了获取最大化的利益,他们往往会去迎合"最低层次"的需要[②],即制作播出大部分观众都能接受或喜爱的节目。这就导致不管是在美学层面还是在文化层面,影视资源都具有标准化和同质化的特征,无法在整体层面满足观众的文化或审美需求。在数字电视时代,不管是电视机的造型还是功能都越来越像电脑的显示屏,通过三网融合技术不仅实现了网上冲浪,更能够利用大屏幕收看广播电视网与互联网中的影视资源。

电视信号的数字化是1948年提出的。数字电视指电视信号在处理、传输、发射和接收中使用的数字信号设备。根据媒介形态理论,数字电视是指将图像、声音和数据,通过数字技术进行压缩、编码、传输、存储,实时发送、广播,供观众接收、播放的视听系统[③]。印刷媒介、电子媒介以及数字媒介的这三次媒介形态变革使得信息传播发生了翻天覆地的变化。印刷媒介使得信息传播的时空范围变大;电子媒介使得信息传播的形式更加视觉化和触觉化;数字媒介使得媒介融合进程加快,信息传播质量全方位提高。5G时代的到来使得数字电视不仅发生了传播技术的变革,而且使得其在媒介、生产者和内容上也发生了巨大的变革。从媒介形态视角分析数字电视在5G时代的发展也许能为我们带来全新角度的思考。

应该如何理智地看待数字电视作为一种新兴媒介形态,在《信息时代的新闻价值观》这本书中,杰克·富勒对媒介形态的变化问题进行了分析。他指出:"每一种媒介都有自身的优势与劣势,它也会将这些强加在所携带的讯息上,新媒介通常并不会消灭旧媒介,他们只

① 闵大洪.数字传媒概要[M].上海:复旦大学出版社,2003:2.
② 吉尔·布兰斯顿.电影与文化的现代性[M].闻钧,韩金鹏,译.北京:北京大学出版社,2012:25.
③ 刘雪颖.从媒介形态的嬗变看数字电视现状和发展[J].当代传播,2003(5):89-91.

是将旧媒介推到它们具有相对优势的领域。"①从这一方向出发,数字电视的发展满足了媒介竞争和受众市场的要求,免费提供内容的方式也因为数字电视的发展而改变了,传统的电视收看模式也因此受到冲击,观众以一种全新的方式收看电视节目,自主性大大提高。这实际上也是新旧媒介在自身已有的媒介特点基础上寻求彼此之间的相对优势。

二、数字影院

2002年之前,传统的电影院采用胶片放映,在经历数字化变革之后,新型影院使用数字化放映方式,即由原来的1秒24帧向1秒48帧进化。数字影院顾名思义,即是以数字方式放映电影的影院,这是一种放映方式、接收载体、传播介质的全面变革。2004年,国家广电总局颁布《电影数字化发展纲要》,由此,一家真正符合国家标准的数字影院不仅要在硬件、软件上达标,还要依法依规取得营运许可,放映设备层面的进化只是数字影院全面铺开建设的开始。数字影院的清晰度标准原则上由国家在参考国际数字影院的标准后颁布,在规则和标准上为数字电影扫清障碍后,我国的数字影院建设速度进一步加快,如今国内的院线巨头诸如万达、大地、横店等数字电影公司基本上都是在这一时期开始建设旗下的数字影院。标准化的规则规范、市场化的准入条件、严格化的规范流程,这些因素都是我国数字影院建设化浪潮中不可或缺的重要组成部分。

从2002年开始,我国数字影院开始逐步建设,在经历了政府扶持实验和企业市场化探索推进阶段后进入高速发展时期,商业模式逐步成熟并大规模建设,触角遍及全国一、二、三线城市。我国已经在数量上成为世界第二大数字影院国,仅次于美国。目前,我国数字银屏占比已经超过95%,数字影院的普及化程度逐渐趋向饱和,数字影院的建设与运营探索已经进入深水区,随之一系列的问题及困境逐渐显现,例如,伴随着市场的扩大,为何每场放映场次的观影人数却在逐年衰减?为何院线规模与票房收入不成正比?为何数字影院的建设维护成本上升,平均票价却越来越低?这些问题的最终解决都将指向影院公司内部产业链的形成与发展。

电影院作为产业链的终端环节,在整个电影产业格局中扮演着至关重要的角色。影院票房直接影响一部电影的市场表现及在电视、网络等其他渠道的收益,影院的运营也带动了与电影相关的业态的发展,因而,影院建设一直是电影产业发展的重点。近些年我国影院和银幕数快速增长。2018年我国银幕数较2017年增加9303块,同比增速18.3%,增速比2017年放缓了5个百分点。2018年我国数字银幕数量突破6万,达到60079块,稳居世界电影银幕数量首位。2019年达到69787块。从2012年银幕数仅有的13118块,短短几年时间,银幕数就增长了4倍有余(详见图2-3)。这一方面得益于国家对电影及相关文化产业的扶持和资本入驻,另一方面电影购票等APP应用的普及功不可没。中国电影产业链体系不断完善并继续未来朝向数字化的方向发展。

新技术运用更加普及。美国南加州大学电影艺术学院终身教授、制片人、导演、监制麦克·培瑟表示,新技术的加持和要求让如今的电影创作,已经逐步完成从简单的文字剧本迈向可视化剧本的嬗变。传统的剧本写完以后再由导演进行拍摄,如今在剧本阶段就要加入概念设计、高概念设计、场景概念设计等要素,并且在拍摄以前,绿幕拍摄和数字化设计都已

① 杰克·富勒.信息时代的新闻价值观[M].展江,译.北京:新华出版社,1999:244.

经非常清晰。可以说,传统电影制作由导演推进,现在变成导演、制作、摄影师、美工一同把电影故事推到极致。同时麦克·培瑟也指出,可视化剧本对于中国电影走向世界也许是个机会。"如果编剧用文字来写作,英语编剧用英文写,中国编剧用中文写,文字对文字,这样的创作是东方说东方的事,西方说西方的事,但在可视化的条件下,英文和中文都没优势,在可视化动态剧本里,英文和中文是对等的。"①

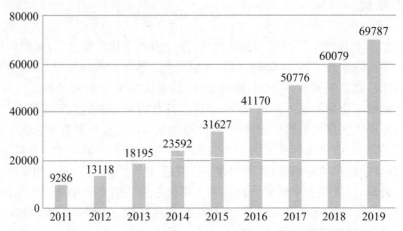

图2-3 2011~2019年中国电影数字屏幕增长数(块)(来源:艾媒数据中心)

三、网络视频

网络视频(Network Video),是指互联网平台借助浏览器、客户端播放软件等工具,给用户提供的在线视频播放服务的网络应用。其应用的网络视频资源,狭义上指视频网站上提供的在线视频资源,包括网络电影、电视剧、电视栏目、新闻、广告等视频节目;广义上指互联网上各种流媒体形式的视频资源,还包括原创自拍短片、聊天视频、游戏视频、监控视频等②。借助于互联网平台,网络视频服务商利用网络视频资源,为用户提供了各种免费或付费服务。

自2004年网络视频进入我国,至今已有十余年的历史。随着风险投资的大量进入,网络视频产业迅速发展并成熟,成为休闲娱乐类的主要应用。目前网络视频产业的格局基本确立,企业都在商业模式上寻求新的突破。基于此,互联网诞生了网络视频服务,即网络视频服务商为用户提供的各种免费或付费服务,主要包括视频点播、P2P直播、在线分享、录制上传、视频搜索等③。目前我国网络视频行业在竞争中发展,各大视频网站都在努力布局包括文学、漫画、影视、游戏及其衍生产品的泛娱乐内容新生态,生态化平台的整体协同能力正在逐步凸显。

中国互联网络信息中心(CNNIC)《第40次中国互联网络发展状况统计报告》显示,当前

① "新技术在拷问电影,在解构电影"[EB/OL].(2018-10-10).https://www.sohu.com/a/258565570_260616.

② 王润.论媒介文化视野下"不差钱"搞笑视频热背后的传播现象[J].科技促进发展,2009(9):313-314.

③ 梁晓涛,汪文斌.网络视频[M].武汉:武汉大学出版社,2013:2.

我国网络视频呈现了良好的发展态势。第一,在政策方面,国家相关部门加强对网络视频行业内容监管审查,进一步促进行业规范发展。自2016年以来,国家广电总局先后加强对直播节目、新闻信息服务、网生内容的监管,2017年6月出台了《关于进一步加强网络视听节目创作播出管理的通知》,强调网络视听节目要与广播电视节目同一标准和尺度。政策管控有利于行业整体内容质量提升,对各播出平台的内容布局产生较大影响。第二,在视频内容方面,版权内容趋于稳定,自制内容迅速发展,短视频内容重获关注。近些年来,我国各大视频网站频繁花重金购买版权剧、版权综艺节目以保证流量,同时也加大对自制剧、自制综艺节目的投入,大阵容、大资本、大制作正在成为网络剧、网络综艺节目发展的新常态。大型视频平台内部的影视企业也加速进行上游布局,实现对影视IP的全产业链开发,为视频网站提供内容动力。此外,各大视频网站都将短视频列为自身娱乐生态模式的重要组成部分,充分利用视频内容的长尾效应。第三,在商业模式方面,视频广告形式不断突破,用户付费、衍生产品迅速发展,视频网站盈利模式多元化。近年来,网络视频内容营销潜力不断爆发,除剧内植入广告外,剧外原创贴、创可贴、移花接木等创意式植入渠道备受广告主好评。同时,视频用户付费习惯逐渐养成,用户付费市场急速增长,依托于影视剧IP的其他收入模式,如游戏、衍生周边等业务收入规模也得到增长,促进行业盈利的良性循环。此外,视频网站的直播频道、短视频的繁荣,都会带动增值服务模式发展。

未来,手机、平板电脑等移动端用户数量持续增长,国内网络视频产业将朝着电视、手机、平板、电视"多屏合一"的趋势发展。在视频版权走向规范化的前提下,优质的版权内容是网络视频产业的竞争核心,网络视频企业应结合大数据平台,提高自制资源的内容质量,并且与影视公司合作,加强企业的品牌竞争力。网络视频企业还应构建"内容+平台+终端"的生态圈,打入智能硬件市场,开发云平台等技术;与电商合作,进行视频电商营销,销售视频内容,增加收入来源。

由于网络视频内容审核等问题,国外引进版权资源大幅度减少,国内网络视频企业也在尝试与国外知名影视公司合作,"自制"国际化的视频内容。一方面,提高网络自制内容的品质,吸引大量视频用户,提高自身的品牌知名度;另一方面,国际化的合作便于国内网络视频资源的版权输出,拓展企业的国际业务,有利于国内网络视频产业进入国际市场。

四、手机视频

手机视频是近年来发展最为迅猛,也是市场前景最为广阔的新媒体业务之一。特别是在3G技术大规模推广以后,手机视频受到热烈追捧,开始扮演传播信息和文化娱乐的新角色,从原来的个人通信终端演变成个人多媒体通信娱乐终端。

目前,我国手机电视或者说手机视频业务主要分为两大类:一类是基于广播网络的手机电视;一类是基于移动网络的手机电视。两种手机电视技术都在抢占市场,以吸引更多的受众,他们分别代表了广电和电信两种不同的主导方式,体现了不同的行业诉求。在3G网络开通之后,手机电视市场就逐渐向移动网络方向倾斜,特别是在4G、5G网络开通后,广电网络系统面临了更严峻的挑战。

手机视频业务兴起并吸引越来越多的观众主要有以下几点原因:首先,手机的便携性决定了手机是人们使用时间最多的一种视频观看设备,并且它不需要连着网线,不需要随时插着电源,人们走到哪都可以带到哪;其次,3G、4G与Wi-Fi等高速网络接入,为手机视频业务

的发展提供最基础的条件,特别是随着5G技术的普及和无线网络覆盖范围的加大,手机网络较以前相比,不仅更快还更加便宜了,手机视频用户规模逐渐加大;再次,手机的不断更新换代,大屏、智能、高清手机的出现以及视频APP的不断完善,大大提高了手机视频观看体验,让受众逐渐养成在家使用手机替代电脑观看视频的习惯;最后,手机视频更加便于与社交网站或门户网站绑定,让受众能够实时分享,这不仅符合社交需求,也进一步扩大了手机视频的影响力。

根据艾媒咨询对手机视频市场的数据统计,手机视频用户数量与手机视频收入增长都十分快速。2009年4月,中国移动率先免除了视频牌照方手机视频业务的数据流量费,用户观看手机视频业务,仅需支付相应按次费用或包月信息费用,这一举动促进了手机视频业务的兴起与发展。2010~2011年的手机视频用户增长率达到276%,收入规模以大致同样的增长速度在增长,2011年之后增长逐渐趋于平稳状态。自2011年开始,电信运营商加强了网络融合建设的步伐,大大提高了数据下载能力,推动了整个手机视频业务的发展。随着智能手机的迅速普及,4G、5G网络基础设施和服务的日益完善,手机视频业务使用门槛的降低以及业务体验的不断完善,手机视频市场已经步入快速增长的轨道,稳定的增长率也说明了手机视频作为一种新兴的产业正在走向成熟。

从平台用户情况来看(图2-4),根据QuestMobile 2020年7月的数据,爱奇艺、腾讯视频、优酷、芒果TV及哔哩哔哩(bilibili)月活跃用户数稳居前五。爱奇艺月活跃用户数超5.6亿,腾讯视频月活跃用户数达5.1亿,优酷、芒果TV、哔哩哔哩月活跃用户数分别为2.4亿、2.0亿、1.2亿,排在第三、第四、第五名。

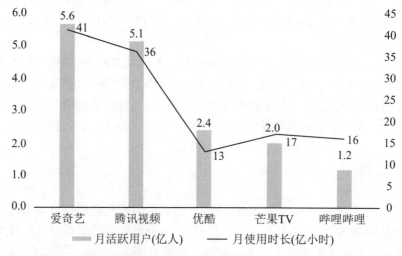

图2-4 2020年7月各大在线视频平台用户情况(来源:QuestMobile 前瞻产业研究院)

另根据中视金桥国际传媒控股有限公司发布的《2012年中国手机视频行业发展》报告,将手机作为终端的视频分为三种模式:一是传统的互联网视频网站。例如优酷土豆、乐视、爱奇艺、PPTV等传统互联网视频网站,随着智能手机的出现与APP的流行,都会适时地推出手机客户端以满足受众的需求,为影视资源的播放增添了新的平台。大多数网民由于行为习惯也会选择在手机上观看视频;二是采用"卫星+地面广播"接收技术。国内标准为广电CMMB,即在手机中加入CMMB模块,只能与TD手机合作,终端数量较少,价格较高。该产业链中以广电运营商为主导,控制内容和运营,以移动运营商为辅,负责用户/终端渠道

和计费管理[1]；三是采用"移动通信＋流媒体"技术，通过在线或客户端方式收看，支持绝大部分手机。在这种模式中，移动运营商作为主导，控制着节目传播的渠道、用户和终端、计费等环节；广电牌照方作为节目内容提供商和运营商合作，参与收入分成。[2]

据《2020 中国网络视听发展研究报告》发布数据，截至 2020 年 6 月，我国短视频用户规模达 8.18 亿人，占网民整体的 87%。网络视听内容成为我国网络用户的精神文化消费刚需，新增网民中 15.2% 的人第一次上网使用的是短视频应用。爱奇艺、腾讯视频、抖音短视频、快手分别是网民最喜欢的综合视频、短视频平台。随着 5G 商用的进一步落地和高科技的应用，短视频行业将迎来新一轮的创新竞争。

第三节　数字影视媒介融合及动因

一、数字影视媒介融合

媒介融合简单地说是指不同的媒介形态通过"融合"形成一种新的媒介形态。数字电视在其发展的过程中，融合了广播、杂志、报纸等。而更深层次的媒介融合不仅是媒介形态的融合，更是在传播手段和媒介功能等方面的融合。数字电视将传统媒体与互联网新兴媒体结合起来，通过平台传播给受众，给受众提供更好的服务。数字电视在其发展的过程中，取其精华，去其糟粕，吸收新媒介丰富的表现形式，补充旧媒介的不足之处，在听觉、视觉上达到了前所未有的感官体验。

3G 催生了微博，4G 催生了微信和短视频，5G 时代的传输技术将全面颠覆现有的媒体概念和传播方式。5G 时代(接踵而至的可能是 6G、7G……)的来临，随着技术的创新发展，甚至是在触觉上，也会呈现出前所未有的情景。传感器资讯、传感器新闻以及全息影像为用户提供了一种足不出户就能触碰世界的体验。场景传播、关系传播、情感传播将成为新的传播形态。受益于 5G 技术的优势特点，未来数字电视媒介形态也会向"轻量化""新型化""高速化"方面转变。

媒介融合不仅是传媒业的发展趋势，数字电视在发展中也能实现融合发展。目前，数字电视已经可以做到有效结合各大平台资源优势，进行信息共享和处理，从而创造出不同形式的信息产品，然后通过数字电视平台传播给受众。在这一过程中，需不断改进自身不足，如无法像移动端一样满足每一位用户的需求，无法保障用户的信息安全。相比之下，利用媒介融合的契机进行智能化推送，大数据精准推送是数字电视未来演进的方向之一。5G 与数字电视技术的结合，将推进网络能力、业务能力、用户体验的全面升级。

[1] 中国移动于 2016 年发布了 CMMB 手机电视正式停止服务的公告，目前该模式基本关闭。

[2] 孙明晖.手机视频行业发展格局呼之欲出：中视金桥发布《2012 年中国手机视频行业发展》报告[J].声屏世界(广告人)，2012(10):194.

二、数字影视媒介融合的动因

数字影视媒介融合最根本的动因,是数字时代各种视听媒体间生产和传播介质的趋同。在数字影视产业和技术创新的推动下,数字影视媒介融合动因突出体现在如下五个方面。

(一) 直播平台的融合

直播平台的融合有以下三种情形。一是适应传播格局的深刻变化,加快影视媒体深度融合、一体化发展。影院、电视台建设制播云平台和基于用户互动的制播大数据系统——"中央厨房",通过流程再造,进一步融通采编发各生产环节,推进制作流程一体化、资源共享便捷化,逐步实现管理扁平化、功能集成化、产品融媒化。如武汉电视台于2016年启动了"中央厨房"建设项目,建成全媒体280平方米演播厅与高清制作网、包装网、资讯汇聚平台构成融合媒体制作区;资讯汇聚平台实现掌上武汉、见微、TVU手机直播、社交媒体互联网新闻爬取汇集;同时在VR直播、大数据舆情分析、移动直播等领域都取得了技术突破。

二是适应受众对高质量音视频的期待,不断提升制播技术质量。近年来我国影院、电视台建设从模拟向数字、从标清向高清转变,制播高清化将是各影视公司(台)的未来发展方向。

三是数字影视融合发展的重要着眼点,即满足用户"任何时间、任何地点、任何终端"都能享受影视服务的需求。

当前已进入移动互联时代,移动互联网迅猛发展将数字影视音频服务不断推向新高度、新境界。中国互联网络信息中心(CNNIC)第44次《中国互联网络发展状况统计报告》报告中详细分析了中国网民规模情况,截至2019年6月,中国网民规模达8.54亿,上半年共计新增网民2598万人。互联网普及率为61.2%,较2018年底提升了1.6个百分点。其中农村网民规模达2.25亿,占整体网民的26.3%,较2018年底增加305万人;城镇网民规模为6.3亿,占比达73.7%,较2018年底增加2293万。数字影视借助于"多屏一体化""数字信息接收终端化"的优势,实施移动优先战略,打造移动传播矩阵,创新移动内容产品,融通网上网下两个舆论场,从而发挥数字影视移动传播新优势,推动数字影视的深度融合。

(二) 传输平台的融合

近年来,我国已经建成有线、无线、卫星混合覆盖,规模庞大的广播电视传输网络,覆盖全国县级以上的数字电影院线,并加快了广电网络数字化宽带化双向化的建设工程。截至2018年底,全国广播综合人口覆盖率98.94%,电视综合人口覆盖率99.25%,比2017年(广播98.71%,电视99.07%)分别提高了0.23和0.18个百分点。随着中央广播电视无线数字化覆盖工程的推进,全国广播电视无线覆盖率稳步提升。2018年全国广播节目无线覆盖率97.85%,比2017年(97.48%)提高了0.37个百分点;全国电视节目无线覆盖率97.46%,比2017年(96.99%)增加了0.47个百分点。这意味着,地面无线广播电视基本实现数字化,有线广播电视网络基本实现数字化、双向化、智能化,直播卫星公共服务基本覆盖有线网络未通达的农村地区。同时,我国也加快了有线、无线卫星智能协同一体化的建设工程,推进广播电视有线、无线卫星网络智能协同一体化,促进跨网联动、智能交互、多屏互动等新业务发展。互联互通平台的建设,必将推进全国有线电视网络统一规划、统一建设,加快整合生产要素,促进业务、内容、平台、网络、终端的共融互通,提升跨域服务能力、跨网传输能力

和整体竞争能力,实现规模化、集约化发展。目前武汉电视台已经开始了整合资源实现一体化运行的尝试,如2017年初,武汉台原新媒体部和原外语频道(WHTV-6)实行一体化运行,融合组建了"新媒体·外语频道"。依据新闻传播和新媒体发展规律,形成"统一策划、多渠道采集、共平台生产、多屏分发互动"的立体传播体系。加强电视媒体和新媒体在选题策划、采编力量、稿件资源等方面统一指挥调度,统筹配置资源,构建移动互联网首发、传统媒体深入报道、网民点击互动的新闻传播链条。

(三) 监测监管平台的融合

近年来,国家广电总局通过建设完善网络化协同化的广播电视监测监管平台、现代化电影监管系统等,不断完善广播电视节目内容、电影票务系统以及影视市场的监管体系,并利用数字版权保护技术建立影视作品版权追溯检测平台,为影视市场健康有序发展提供技术保障。如在2017年5月11日,由贵州省文化改革发展办、贵州广电传媒集团主办的第三届中国影视文学版权拍卖大会暨首届中国版权@云交易大会上,推出了国家"十三五"重大文化产业工程——中国文化(出版广电)大数据产业平台项目(CCDI)。CCDI项目基于贵州发展大数据的战略,充分发挥体制机制优势和资源渠道优势,以市场化的方式破解文化产业的发展瓶颈,建立覆盖全产业链、标准统一的文化监管服务平台,形成新兴媒体与传统媒体融合、广电与出版融合的产业新生态。"版权云"是CCDI项目核心业务之一,项目平台一站式版权确权、维权的第三方公共服务体系,给各类版权人和版权运营机构带来了全面立体的服务。这是探索建设中国互联网数字版权传播新生态的有益尝试,有助于实现出版广电业务数据化,出版广电数据业务化。版权内容提供方、机构合作者、内容运营方,以及传统文学、网络文学、漫画、动画、编剧、影视制片、游戏、周边衍生品、文化投资等多领域相关联行业可参与平台活动,在平台上完成线上公开竞价、拍卖,实现版权内容的云交易。"版权云"可提供实时交易并保证安全可靠,有助于形成透明公开且良性运转的版权新机制。

(四) 技术研发和行业标准体系

核心技术、关键标准助推创新发展,引领时代进步,决定着广播影视的发展方向和发展途径。近年来,我国不断加强对广电影视媒体融合的关键技术及标准体系研发应用的力度,如广电融合媒体制播云平台、服务云平台等科技创新研究与试验,超高清电视、虚拟现实交互、融合媒体数字版权保护等关键技术的研发,广电网络关键技术及标准体系研发应用,电影工业关键技术与设备创新,电影放映设备国产化研究,加强巨幕放映、新光源放映、沉浸式声音等国产技术和设备,以及影片制作、传输、管理等工艺和系统的研发与应用等。[①]

(五) 建立媒体融合运行指标的绩效考评体系

如武汉电视台就在此方面做了有益尝试,将新媒体大数据纳入收视收听率报告。2017年,在每周、每月的收视收听率报告中,该台新增新媒体各平台(掌上武汉、黄鹤云)的直播、点播点击率以及"见微"发稿数量和点击率等数据统计,推进媒体融合,促进电视广播记者向全媒体记者的全面转型。2017年初,武汉电视台将记者在"见微"的发稿量纳入绩效目标考

① 田进.深化融合　全面创新　加快推进广播影视转型升级:在CCBN2017主题报告会上的主旨演讲[J].现代电影技术,2017,(5):4-6.

核体系,进一步推进媒体融合深入发展。在"见微"的稿酬由台里统一支付,并对记者进行月度、年度发稿奖励。

总之,伴随着全媒体技术的不断发展,媒体已然迈向深度融合的发展阶段,全程媒体、全息媒体、全员媒体、全效媒体是数字影视传播的发展方向。数字影视传播具有接收终端多屏化、用户网生化、使用智能化等特点,在传受过程中对互动性、体验感、个性化等要求越来越高,这必然导致数字影视传播方式、传播生态、产业格局发生深刻变化。顺应这种媒体深度融合的必然趋势,我国党和政府高度重视推进媒介融合,2020年9月中共中央办公厅、国务院办公厅印发《加快推进媒体深度融合发展的指导意见》,对推进媒体融合发展工作作出重要部署,为打好深化媒体融合攻坚战指引了前进方向、提供了根本遵循。对标中央决策精神,国家广电总局印发《关于加快推进广播电视媒体深度融合发展的意见》(广电发〔2020〕79号)、国家电影局印发关于《"十四五"中国电影发展规划》(国影发〔2021〕3号)的通知,着力推进影视媒体创新驱动和转型发展。从这两个文件中可以看出我国未来数字影视媒介形态的创新形态以及由此带来新的传播趋势。

第一,从发展方向来看,数字影视媒介形态必须走向深度融合、整体转型之路。未来我国数字电视的创新发展,就是要坚持科技引领、创新驱动,坚持移动优先、一体发展,坚持多屏互动、矩阵传播,坚持平台与网络并用、内容与服务并重,形成一批具有强大影响力和竞争力的新型广播电视主流媒体。未来五年我国数字电影以推动高质量发展为主题,走向从量化扩大到质化提升的转型之路,电影科技创新必然推动电影媒介形态发生整体性的转变。

第二,从内容创作来看,以人民为中心,弘扬社会主义核心价值观,占据舆论引导、思想引领、文化传承、服务人民的传播制高点,彰显精品内容生产和传播能力。数字电视要生产和传播人民群众喜闻乐见的精品内容,高质量满足人民群众文化生活需求。数字电影要坚持以人民为中心的创作导向和工作导向,创作能够彰显中国精神、中国价值、中国力量、中国美学的精品力作。

第三,从媒介形态来看,以创新驱动为引领,数字影视要彰显信息和服务聚合能力、先进技术引领能力、创新创造活力。数字电视围绕"打造具有强大影响力和竞争力的新型主流媒体",建设成为全媒体传播矩阵的新型传播平台、融媒体中心,形成涵盖内容和服务、技术和平台等的全业务链品牌矩阵。数字电影坚持科技创新,拓展电影消费新业态,建设新一代数字影院装备系统,包括拥有自主知识产权的视音频编解码、数字内容加解密、数字证书认证、数字水印以及影院LED屏等技术与设备等,最终以更为优质的媒介形态满足人民群众多样化的观影需求和电影产业发展需要。

第四,从传播过程来看,网络化、融合化、智能化更为凸显。数字电视要强化与用户的连接,建构人民群众离不开的平台和渠道,打造各级广电媒体协同联动,整合网上网下资源渠道,一体运营网上网下业务,集中力量做优主平台、拓展主渠道、做强主账号,建立健全资源集约、协同高效、方式创新、内宣外宣联动的全媒体传播矩阵。数字电影借助云计算、大数据、5G、VR、人工智能、机器学习、深度学习、可信计算、区块链等新一代信息通信技术和智能科学技术,升级电影全产业链信息化、云化和智能化,形成分布式远程跨域协同制作服务机制和相关应用的网络化共享。

可见,未来我国数字影视在创作制作、产品生产、公共服务等方面仍存在诸多差异,但传播的媒介形态更加多元化、智能化,在网络空间中数字影视内容日趋融合,共享的产业业态越来越丰富。

第三章　数字影视传播的要素与过程

学界在界定传播学的概念时,有两个传统角度,一个是从社会学的角度,另一个是从符号学的角度。日常生活中人们之间的情感、观点、态度和想法进行传递以及交流的活动是社会学经常提起的,它是一种互动交流的形态;而在符号学家的眼中,传播不过是一个个通过符号以及像的形态进行内容、精神以及意义的交流。

与传统影视作品相比,数字影视作品具有传播的速度更快、范围更广、内容更丰富、渠道更多元等优势,这些优势离不开数字化传播技术的支撑。数字时代的影视传播中,任何一种传播活动都是社会学以及符号学交织在一起的文化传播,它是借助于有形或者无形的物质载体将符号化的精神内容进行传播共享的一种社会信息运动。在这里不得不提的一个内容就是"数字传播",因为它是数字时代影视传播核心。著名的传播学家施拉姆曾经在他的《传播是怎样运行的》一文中提及传播至少包含三个要素:信源、讯息和信宿。若要探究数字时代的数字化的传播形式,其中不可或缺的就是数字化的内容、数字化的传播中渠道以及数字化的接收方式。数字化的传播中最重要的是技术支撑,包括数字技术、网络技术和移动信息通信技术。本章主要讨论数字影视传播的范围、要素、传播模式及其传播的特征。

第一节　数字影视传播的构成要素

数字影视是大众传播媒介,其传播的过程具有大众传播的一般性特点。1948年,美国学者拉斯韦尔发表的一篇论文《传播在社会中的结构与功能》中提出大众传播的一般模式(即拉斯韦尔5W模式)。后来,英国传播学家丹尼斯·麦奎尔将这个模式稍作改变,即传播者(谁)将讯息(说什么)通过媒介(通过什么渠道)向受传者(对谁说)传达产生效果(有什么效果)。

人类社会在信息传播中遵循着一定的系统性,传播的几个要素是相互联系以及相互作用的,它是一个有机整体,对数字影视传播的研究可以借鉴经典传播学的理论成果,这样便为数字影视传播提供了一个基本框架。本章将从数字影视传播的过程以及功能出发,依托大众传播这一理论框架以及学术成果,结合其自身的特性进行考察。

结合数字影视传播的特殊的技术属性,数字影视传播的基本构成要素可分为:传播情境、传播主体、受传者、数字影视信息、数字影视传播媒介、数字影视传播效果、数字影视传播技术。

一、数字影视传播的构成要素释义

（一）传播情境

情境指的是在一定时间内各种情况的相对的或结合的境况。传统影视的传播情境更偏向于社会大环境以及舆论环境，其宏观性较强。近年来，随着媒体报道的医患关系紧张和医患冲突等问题不断凸显，影视作品的价值态度以及舆论导向在此时尤为重要。随着《心术》《产科医生》《青年医生》《外科风云》等一批医疗行业励志题材电视剧的热播，公众对医生的评价也有所改变。这些充满人文关怀的电视剧展现了医生的日常生活，直接且不回避地阐述医患关系，表现了医生救死扶伤的敬业精神，引发社会的强烈反响，不管是正面的还是负面的，都将引导大众重新对医患关系进行深入地思考。

在重要的节日期间，电影院和电视台也会安排相应的影视内容。2017年7月27日，《战狼2》登上荧屏，上映3天票房近6亿元，上映7天破18亿元。究其情节来看，《战狼2》属于一部主旋律电影，电影上映日期选择在八一建军节前以及中国人民解放军建军90周年阅兵之际，显得适合时宜。一些依托网络IP小说的电影如《三生三世十里桃花》选择在假期档上映，则更贴合假期的娱乐性。

数字影视的传播情境主要依托特定的设备空间以及受传者的感官和心理机制。美国漫威影业制作的《银河护卫队2》《奇异博士》和派拉蒙影业公司制作的《变形金刚5》等数字影视作品在观赏过程中需要观众佩戴3D立体眼镜，利用3D眼镜特殊的成像原理作用在人体的感官上的观影体验更好。而4D动感电影则是在3D立体影院的基础上加配动感座椅以及观影室内的特殊环境，如喷气模拟、刮风下雪、振动、烟雾等一些效果。数字影视作品观看过程中大多由感官系统接收刺激，并经由神经系统进行处理，最终反射到器官肌体。数字时代下，若观众想要获得全面的观影体验，需在数字影院或者特定设备空间中进行。

（二）传播主体

传播主体是传播行为的信源，对于传统影视传播而言，传播主体是一定的组织或者群体。在社会传播过程中，传播主体决定着传播内容的质量和传播的导向，是传播过程中的重要环节，对人类社会发展起着至关重要的作用。传统影视的传播主体具有一定的代表性，新闻记者以及主播代表着一定的传播部门和传播组织，他们在影视传播过程中需要具有一定的艺术素养。

数字影视的传播主体大多都是职业性的传播者，他们不仅要懂艺术，而且还要懂技术。在数字传播时代，影视传播者不仅要具备文化传播的能力，而且还要具备数字影视制作的技能。他们要精通计算机技术，熟练掌握各种软件，快捷操作数字媒介技术，综合处理各类文本、照片、视频、动画等材料，并对数字媒体网络传输的流媒体技术、数字计算机动画技术以及虚拟现实技术有所了解，通过专业数字影视作品向用户传递影视信息。

随着数字技术以及网络平台的支撑，一些业余传播者也会依托数字设备，随时随地在网络上分享新闻，利用虚拟技术将信息连接到数字媒介终端上，用户可以借助数字电视在第一时间置身现场观看新闻，"人人都是麦克风"的时代到来。在传统新闻报道中，因为设备的局限性，信息的传播往往需要一批新闻记者前去分工采集报道。而在今天，一则新闻的采编和

发送往往只需一人即可完成。2016年,台湾省高雄市发生6.7级地震,一名VR技术人员使用虚拟现实技术,还原了地震当天,高雄的一幢17层大楼瞬间倒塌的场景。

另外,在日益强大的技术面前,媒体行业的记者变成了机器人。在2017年全国"两会"期间,AI与媒体结缘,"人工智能+"进驻媒体。在人民日报"中央厨房"新媒体大厅,就有几台人工智能机器人在"两会"报道中担任助手角色。除此之外,腾讯的新闻机器人Dreamwriter、南方都市报社写稿机器人"小南"也已应用到财经和民生报道中,谷歌公司也投资了英国新闻机构报业协会,用以支持开发自动化新闻编写软件,这意味着数字影视的传播主体趋于智能化。

(三) 受传者

受传者是传播过程中传播内容的接收者,影视传播的受众是影视内容的接收者。在对电视节目和电影作品的反馈中,传统影视的受传者对其的评价很多是在文艺座谈会上或从来信来电、收视率上反映出来。在传统影视传播过程中,受传者在接受影视信息的过程中大多处于被动状态,且受传者的反馈具有延迟性。传统影视传播的受传者具有广泛性、混杂性的特点;受传者多以青年和中老年为主,青少年居于少数群体;受传者也多为一般性受众,这些受传者虽然信息需求旺盛,但目的不是十分明确,信息需求的指向性比较模糊。因此在对此类受传者的研究和定位中,鉴于其广泛性的特点,影视内容多在最大范围内追求"最大公约数",以此满足全体受传者的共同兴趣。

随着社会的发展以及技术的变迁,数字影视传播的受传者相对于传统影视传播的受传者有着很大的变化。当前我国社会结构面临巨大转型,总体性社会向分化性社会转化,这样必然导致受传者群体分化趋势明显,不同群体之间,兴趣共同点减小,信息要求分化,主观的需求加之客观的数字技术支撑,使得分众化媒体应运而生。数字电视的多频道满足了受传者分众化趋势的不同需求。

在传统影视传播过程中,受传者虽然可以参与反馈,但是周期性较长、时效性差。而在数字时代,受传者在观看影视作品的过程中从时空中解放出来,评论和转发不受时间和空间的限制,而世界各地的受传者也可以对影视作品进行及时交流。除此之外,数字影视传播的受传者也多是二次传播者,随时随地地进行信息的二次加工,既是受传者也是传播主体。国内最大的年轻人潮流文化娱乐社区哔哩哔哩(bilibili),又称"B站"。B站上的弹幕文化风靡一时,UP主(uploader,指视频上传者)们热衷于二次传播,他们在数字影视作品中获得海量的信息,然后使用媒介技术向特定的用户传播规范性的数字影视信息,用户可以在各种数字终端上,如在数字电视上下载B站TV版进行观看。2007年,芬兰一家广播公司首次在节目中实践了"Shapeshifter TV"的构想:观众可以通过短信谈论对节目的看法,而系统会对短信进行数据分析,以此对电视剧的字幕和布景做出相应的改变。

不可否认的是,受传者在信息传播的效果之中直接受到他们自己的文化水平、知识结构、传播技能的影响,这些影响会作用于受传者,随之受传者会做出自己的思考和举动。我们把它称为媒介素养,在数字影视传播过程中,由于信息的多元化以及信息渠流通的快捷,受传者的媒介素养也会较之提升,但是这也造成了数字影视传播的受传者年龄趋于年轻化,因为技术的选择性使得数字鸿沟这一现象逐渐严重,我们不难发现,在计划经济时代和当今数字时代的对比中,当今电影院的受传者群体更加年轻化。

(四) 数字影视信息

传统影视传播的信息主要是采用声、光、电等物质载体传递,传播过程中呈现的内容较为单调。在传统的新闻报道中,信息多为文字阐述以及视频呈现,表现形式较为单一,受传者不能全方位且深刻地感知事件的发生,囿于技术的支撑,在紧急事件和灾难性事件的报道中,信息不能有效、及时地传递给受传者,不能立体化地展现在受传者的面前。而在胶片电影时代,虽然影视作品在色彩还原度上很高,但是在拍摄一些特殊场景,比如带有一定神话色彩和动作悬疑的影片时,大多也是通过声音以及一些物理、化学现象进行协助拍摄,突破性和视觉奇观感不够,不能逼真且震撼地反映场景,总的来说,就是传统影视的传播信息层次低且较为单一化。传统的模拟电视存在易受干扰、色度畸变、亮色串扰、行串扰、大面积闪烁、清晰度低和临场感弱等缺点。

虽然在信息传播的载体上,数字影视和传统影视的传播介质相同,但是在信息传播的载体和呈现方式上,两者又有很大的区别。数字影视的传播信息很大程度上从枯燥单一的信息中解脱出来。如在新闻报道过程中以视频、音频、文字、表格、动画、游戏的形式多角度地向人们描述一个新闻事件。数字电视不仅能带来高质量的画面、更加丰富的功能、高质量的音效、丰富多彩的电视节目,还具备交互性和通信功能。

随着大数据的开发和应用,信息的呈现方式多样化。气象天气与人们的生活息息相关,许多行业,如农业、建筑业、航海业对天气的变化都很敏感,天气预报节目在国民经济生活中扮演着重要的角色。传统的气象预报很大程度上采用的是气象主播专业性的术语播报和枯燥单一的数据描述,节目形式较为单一,而在数字影视的信息传播中,这些以二维视角表示的天气形态可以在演播厅内通过技术处理,在受传者面前以三维场景进行展示,通过视听触觉等作用于受传者,使之产生交互式的现实场景呈现在人们面前。在数字影院观看数字电影的同时,影片展现在受传者面前也是立体式的信息而非平面二维的效果。

依托数字技术、电子技术以及互联网平台等数字媒介,数字影视产品更多是以数字化的形态呈现。虚拟现实、特效以及客观世界的声音、影像等复杂多变的影视元素全部被转变为可度量的数据,传播主体再根据模型转化为二进制代码,输入计算机进行处理,最后成为数字化的影视信息。这些数字影视信息抗干扰能力强,不论是在时间还是空间上,都能够很方便地保存;另外数字影视信息通用性较强,能够在不同的数字终端上使用。相比较传统的基于声光电的胶片电影,数字电影更能适应现在电影业的发展需求。

(五) 数字影视传播媒介

传播媒介是信息传播的载体,对于传统影视而言,传播媒介是将传播过程中的要素相互连接的纽带。媒介的主要形式分为感觉媒介、表示媒介、显示媒介、存储媒介和传输媒介。传统电视的感觉媒介直接作用于人的感觉器官,如音频、视频、文字、图画等。传统电视承载原始信息的媒介主要是模拟信号,也是表示媒介,指的是信息参数在给定范围内表现为连续信号,模拟信号需要在传输过程中将信息信号转换为电波信号,再通过有线或者无线的方式传播出去,而在传统模拟电视的存储和传输过程中,采用 NTSC、PAL 或 SECAM 的模拟制式把它们的信号进行调频后,调制这些信号并放进 VHF 或者 UHF 的载波上,通过发射塔发射,然后经由模拟电视的天线接收和处理模拟信号,转化为原版的声画;如若通过有线电缆进行传输,则要通过机顶盒进行接收和处理。而对于传统电影来说,主要采用胶片进行拍

摄,利用光感原理进行成像,然后通过电影播放器进行播放。

数字影视的传播媒介和传统影视的传播媒介最大的不同在于原始信号的处理方式上。数字电视承载的原始信息主要是数字信号。数字信号的自变量和因变量都是离散的数据,是用两种物理状态来表示 0 和 1 的,数字信号的抗干扰能力优于模拟信号,即使高电平被干扰信号叠加,但是仍然在这个门限以内,一样会被识别为 1,而不会被识别为 0。数字信号在传输系统中拥有纠错技术,在经过放大之后,干扰信号就会被剔除,信号会重新生成标准信号。数字信号是一种非线性的信号,在感官和显示上和传统影视媒介大致相同,在传输过程中也可以采用有线以及无线的方式进行,唯一不同的是,数字信号可以传递到卫星上,然后接收装置上的机顶盒进行信号接收和解码,还原成高质量的原始声像。如今的三网融合,使得数字电视在传播过程中可以接入网络,用户可以随时随地进行切换式观看。随着接收终端的多元化,用户也可以随时随地进行观看和互动,"数字化""大数据""易检索""高交互性"是数字影视传播过程中显而易见的特点。

数字电影和传统电影的传播媒介最大的区别在于内容的生成上。数字电影在拍摄、加工处理以及发行放映等环节,部分或者全部采用数字技术代替传统的光学化学反应以及物理处理方式。数字电影也是以数字方式(即 0 和 1 方式)制作、传输和放映的,是以数字技术和设备摄制、制作、存储,并通过卫星、光纤、磁盘、光盘等物理媒体传送,将数字信号还原成符合电影技术标准的影像与声音,放映在银幕上的影视作品。

而在 VR 技术崛起之际,VR 电影也出现在公众的视野里。在拍摄过程中将传统的电影摄影机换成 360°摄影机,能够让观众随意调整视野观看 360°的场景;而在移动终端进行观看的过程中,用户可以通过移动手机进行全景式观看,然而真正意义上的 VR 电影不仅在于视角的全景化,而且还可以将电影场景通过 VR 头盔的双眼视差产生纵深感进行观看,也可以在移动终端上进行随时随地地评价互动。

(六) 数字影视传播效果

影视传播的效果指影视传播过程中的结果以及反馈,即受传者接收到影视信息的反映,以及受传者的反馈信息对传播主体的反作用。自电视和电影诞生以来,它们所产生的影响涉及各个领域,小至个人,大至社会。

早期电视和电影等大众媒介的迅速普及以及发展,使得传统影视对人们日常生活的冲击力很大,这一时期,人们将这一传播效果称为"魔弹论",那时候的人们普遍认为传统影视具有强大的力量,传播效果是立竿见影的。然而这种效果抹杀了人们的主观能动性,忽略影视在传播过程中所受到的社会因素的影响,直至后来"有限效果理论"的出现,证明了传播效果的条件性以及受传者的主体性。以上多是将传统影视的传播效果集中在个人以及群体范围内,忽视了对社会的效果影响。1992 年,美国记者沃尔特·李普曼在其经典著作《舆论学》中提出了议程设置理论的雏形,在传统影视中便体现为其传播效果在告诉受传者目前什么内容最重要时具有很强的引导性,然而随着电视以及电影院的普及化程度提高,传统影视的影响力也逐渐扩大,人们沉迷于影视作品中所呈现的景象,而对现实世界的关注度和思考度降低,因此出现这样一类人,因为长时间观看影视,对社会现实的认识看法更接近于影视作品。可以说,影视培养了人们所谓的"现实观"和"价值观",这就是影视产生的传播效果,即"涵化理论"。

数字影视的传播效果是伴随着数字技术以及网络技术对社会和个人的影响产生的。双

向传播和多点交互传播是数字影视传播效果的主要体现。2017年7月21日,改编自天下霸唱的小说《鬼吹灯》系列第二部第一卷的《鬼吹灯之黄皮子坟》在腾讯视频上首播,平台采用之前第一部《鬼吹灯之精绝古城》的战略,打造影视云平台,建立完善内容生产、供给分配、接受消费系统,在所谓的广告"脑洞时间"里插播广告。在"互联网+"语境下,受众可利用智能手机摇一摇、扫一扫等功能实现跨屏互动,实时发布评论、抽取奖品、参与游戏。

传统影视传播在信息传播过程中,处于强势地位,基于传统精英文化指导下的影视会与大众文化出现断层,数字影视的产生,使得受传者在观看电视和电影的传播过程中通过技术和数字智能终端实时互动,不断强化自己声音,为所谓的大众民间文化开拓出新的领域,而这种传播能够弥合精英文化与大众民间文化的断层,数字影视传播的实时互动性相比较传统影视传播的反馈具有长期、平稳且力求平等对话的传播效果。

数字影视传播的效果是显而易见的,它所带来的结果就是让人们身处于一种数字化的生活,传播效果及时而精准。数字技术和网络平台的结合,使媒介终端也发生了变化,在影视媒体生产的内容都趋向于一致的情况下,媒介生态中不同媒体之间的差异就是内容的显示环境与呈现方式不同,用户在影院和移动终端上收看数字电影以及运用电视机或者平板电脑收看电视,产生的传播效果都是不同的,如果是跨屏观看互动,更会产生不同的传播效果。设备和网络通道不同,影视传播的视听界面就会有所不用,视觉布局、信息容量更是有所差异。除此之外,精准定向的数字影视传播能够让用户根据媒介形态以及使用习惯进行搭配,从而提升传播效果的渗透性。

(七) 数字影视传播技术

数字电视是一个在节目采集、制作、传输和接收中均采用数字技术处理信号的系统,数字电视信号中所有的信息传播都是通过由0、1数字串所表示的二进制数字流来进行的,其具体的传播过程是:电视台发出图像、视频和声音信号,经过数字压缩和数字调制后形成数字电视信号,经过地面无线广播、卫星或者有线电缆等方式传输,由数字电视接收之后,通过数字解调以及音视频解码处理,最终还原为原有的图像和声音。数字调制可以分为线性调制和非线性调制两大类。在线性调制技术中,传输信号的幅度随调制信号的变化而线性地变化。线性调制技术有较高的带宽效率,所以非常适用于在有限频带内要求容纳更多用户的无线通信系统,相比较模拟电视的波形非线性传播信号,数字电视更能适应远距离传播,受干扰能力强,在数字压缩中就算是有损压缩,在用户的人眼观看范围内可以忽略不计,且数字电视的发射功率比传统的模拟电视小。

数字电影包括数字动画,在信息传播过程中也采用数字技术处理信号,数字电影以数字技术和设备拍摄、制作、存储,并通过卫星、光纤、硬盘和磁盘等物理媒体进行传送,将数字信号还原成原视频信号,最终在数字影院进行播放。和数字电视一样,数字电影在进行数字压缩的过程中也会采用加密的方式。数字电影在制作时分为三种方式:一是完全依靠计算机合成;二是采用高清晰的数字摄像机进行拍摄;三是使用胶片摄影机进行拍摄之后,再数字化到计算机硬盘里。因为数字摄像机在拍摄过程中,人工设计光电学像素的色彩度仍旧比不上胶片电影的色彩还原度,所以最佳的院线级数字电影的制作方式,仍然是前期采用胶片拍摄,后期经过胶片冲洗转为数字信号进行编辑,最后再转为数字视频进行播放。

随着计算机、互联网的数字化3D立体技术的开发,基于3D软件和硬件的开发技术和数字电影、电视进行了结合,立体电影主要是利用人们双眼的视觉差来产生视觉的纵深感,

通过特质的眼镜或者屏幕前辐射状半锥形透镜光栅,使双眼形成汇聚功能。

二、数字影视传播要素之间的构成关系

综上所述,结合数字影视传播特殊的技术属性,数字影视传播的基本构成要素可分为:传播情境、传播主体、受传者、数字影视传播信息、数字影视传播媒介、数字影视传播效果、数字影视传播技术。

在数字影视传播过程中,传播主体是整个传播行为的引发者,和传统影视传播不同的是,传播主体和受传者是一种交叉化的新型关系,传受双方不再是两个独立的传播要素,他们的界限变得日益模糊。数字电视不再像传统的电视那样,用户只能被动地收看电视所播放的节目,数字电视提供了多样化服务,用户能够使用电视进行数据传输、信息查询、网上购物。所以,受传者不再仅仅是单纯的接收者,他们也可以进行信息的生产和传播。数字影视信息是数字影视传播的全新展示,数字影视传播的特殊性正是通过数字影视信息表现出来的,数字影视信息由传播主体生产出来,通过数字影视媒介这一载体和数字影视技术平台进行传播,正是有了这样的关联,数字影视传播效果才能得以实现。数字影视传播媒介是将传播过程中各个要素连接起来的纽带和渠道,是数字影视传播的核心要素。数字影视传播效果是传播行为的目的地和落脚点,传播必有效果,传播效果一直以来也是传播学研究的重要领域。

【案例】

数字电视信号传输的信号系统——以江苏宝应县的数字电视为例

数字电视作为有线电视的升级换代产品,在近十年的时间里,已经完成了对有线电视的替代。随着技术不断的提高与发展,数字电视拥有了更快的传播速度、更广的传播路径,同时也有了更多的受众。因此,在有线电视传播的系统结构上数字电视传播的系统结构也随之发生了巨大的改变,系统更加庞杂,与受众之间的交互网络也更加紧密。

随着实际情况的改变,原先的有线电视传播的系统结构已无法更好地解释与分析现今数字电视传播的现象,因而我们需要根据当下数字电视的发展进行重新构建,根据江苏省宝应电视台的实际案例,对照施拉姆的传播结构进行剖析。为了得出两者之间的不同,在重新构建之前将原先的有线电视传播的系统结构进行分析,再与之后分析得出的数字电视传播的系统结构进行比较,得出数字电视系统传播的优点与缺点,为以后数字电视的发展提出展望。

数字电视信号源包括三个部分:前端、传输系统、用户分配网,是一个从节目采集、制作、传输以数字方式处理信号的系统。江苏有线数字电视基于DVB-C(有线数字电视标准)技术标准的广播式和交互式传输模式,凭借高画质、高容量获得不错的节目效果。

数字电视是在有线电视之上进一步数字化构成的,与传统的模拟电视的概念相差无几,都是由传播内容、传输渠道、内容接受三部分形成。传播内容大意上指的是电视中的电视节目、综合信息业务等;传输渠道则是意味着使用各种各样的技术手段通过各种各样的渠道将信息发送给受众(用户);内容接受指的是社会各阶层的受众,通过使用以上各渠道在数字电视这一平台接受电视节目、综合信息业务等内容。

（一）数字电视传播的系统结构特点

任何一种传播过程都表现为一定的系统的活动,而每一个渠道、每一个媒介的传播系统的传播活动必定会形成一个闭合的系统,系统之中存在着各种各样的要素,要素之间互相联系、互相影响。而数字电视传播的系统结构也不能例外,也是一个闭合的传播系统,此系统之中也存在着各种各样的要素,要素之间互相联系、互相影响。

1. 数字电视传播的系统结构

数字电视传播的系统结构基于有线数字电视(以机顶盒为接收器)的传播活动而形成。它是一种中观的传播系统,此系统受到内部机制的制约,也受到外部环境和条件的广泛影响。数字电视传播系统结构的具体构成情况需要使用恰当的传播模式理论结合具体案例进行具体分析。

2. 传播模式理论的选择

传播模式理论纷繁复杂,并不是每一个传播模式理论都适合用来使用分析数字电视传播的系统结构。数字电视传播的系统结构与其他传播的系统结构虽然不尽相同,都由传播内容、传播渠道、内容接受所构成,但是由于其对接使用了网络平台和大量的数字化技术,使得受众升级成了用户,用户有了更多的信息选择权和反馈的能力,这就使得传播的结构更加复杂,传者与受者之间的网络关系就更加紧密复杂。这一特点,可以用德弗勒的互动过程模式来分析。

德弗勒的互动过程模式又称为大众传播双循环模式,是以香农-韦弗模式为基础发展而来的,其主要内容是在闭路循环传播系统中,受传者既是信息的接受者,也是信息的传送者,噪声(也可以叫作传播隔阂)可以出现于传播过程中的各个环节。这一模式相比于之前奥斯古德与施拉姆提出的大众传播单循环模式①(见图 3-1),增加了反馈的要素、渠道和环节,是一个双向的传播系统。所以数字电视传播的系统结构十分适合使用此模式进行分析并定位,因为数字电视也不是传统意义上的大众媒体,而是与网络对接,使用了运用高新技术的、以用户为中心的新型大众媒体。

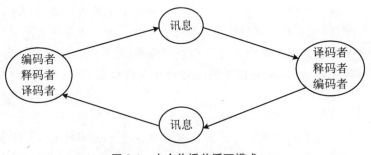

图 3-1　大众传播单循环模式

德弗勒的互动过程模式由大众媒介、信源、发射器、信道、接收器、信宿、噪音、反馈设施构成,如图 3-2 所示。

以此互动过程模式代入江苏宝应县的数字电视传播的系统结构分析如下：

江苏有线数字电视平台采用省平台—地市平台—县市平台三级架构,省播控中心前端

① 郭庆光.传播学教程[M].北京:中国人民大学出版社,2011:52.

从卫星、SDH 接入信源再插入 EPG 节目列表、数据广播、本地节目，将 200 余套公共节目及互动推流、数据信号统一通过省网干线下发至 13 个地市以及 66 个县。各个市、县公司对信号进行编/解码、复用、CA 加扰、传输分发、安全播出至用户接收（图 3-3）。

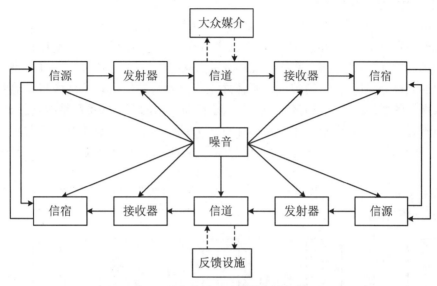

图 3-2　德弗勒的互动过程模式示意图

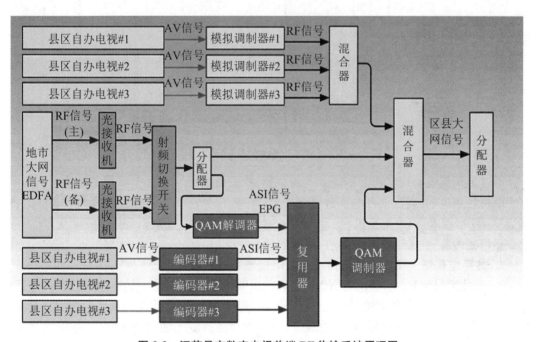

图 3-3　江苏县市数字电视前端 RF 传输系统原理图

数字电视传播中的系统结构包括如下环节：① 大众媒介为江苏有线数字电视平台；② 信源为数据广播、本地节目、200 余套公共节目；③ 发射器为各个市、县级的公司；④ 信道为省网干线；⑤ 接收器为使用数字电视系统用户家的机顶盒；⑥ 信宿为使用数字电视系统的用户本身；⑦ 噪音则为用户无法理解的内容；⑧ 反馈设施为与机顶盒配套的数字电视屏幕中

的反馈界面。

（二）数字电视传播信号传输系统的特点

1. 传统电视信号传输系统

数字电视传播信号传输系统的特点是相对于传统电视信号传输系统而言的。

传统电视在这里主要指的是不以数字化平台为依托，而是以有线电缆传递信号、图像、文字、声音等内容的有线电视。有线电视是传统大众媒体中重要的一环，曾经占据了人们日常生活中的大部分消遣时光，是曾经的媒体之王。但是它的传播系统结构与其他两个更老旧的大众媒体的系统结构并没有什么差别，都是拉斯韦尔的5W的系统结构，受众无法成为用户，无法与传者也就是大众媒体形成及时的反馈机制，大众媒体也不会积极收集受众的反馈信息，即使有一定的反馈，也是落后且信息量极少的，无法对传播的系统结构产生有效的影响。

拉斯韦尔的5W模式（见图3-4）有6个系统要素，分别是信源、传播者、信道、接收者、目的地和噪音（传播隔阂）。

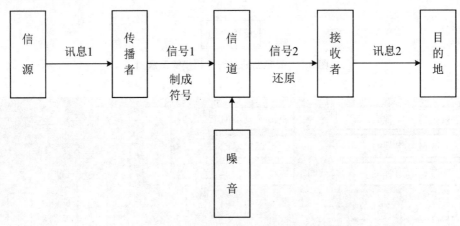

图3-4　拉斯韦尔的5W模式系统要素示意图

通过分析传统有线电视的传播方式与案例，我们可以把6个系统要素总结为：① 信源：有线电视各频道的内容，由各电视台进行采集、编排；② 传播者：各有线电视台；③ 信道：电视信缆；④ 接收者：旧型电视机；⑤ 目的地：有线电视订阅者（受众）；⑥ 噪音：受众自己本身无法理解的内容、把关人削减的内容（传播隔阂）。

2. 数字电视信号传输系统与传统有线电视信号传输系统比较

第一，技术层面上。有线电视使用的是有线电缆，传播速度较慢、传播内容较少、传播区域较窄。传播内容的时新性无法得到保证，传播内容种类较为单一，多为同种类的内容。有线电视内容制作方面：互动内容较少，多为线下制作，素材的选取无法利用互联网，新闻素材不新鲜，娱乐综艺占据内容较少。数字电视则使用的是互联网、无线光纤，传播速度快、传播内容多、传播区域广；传播内容的时效性较强，重要新闻能够做到当天发生、当天报道；传播内容种类齐全，覆盖的层面丰富，观察的视角较广。数字电视内容制作方面：互动内容增多，重视与用户之间的沟通，重视客户的反馈；多为线上制作，素材的选取可以利用互联网，全球范围丰富的素材都可以进行采用编辑，可以与各大视频门户网站公用资源，大部分都为娱乐综艺内容。

第二，受众（用户）方面。从接受能力方面来看，有线电视时期的受众，信息渠道较少，对

有线电视所提供的信息的信任程度较高;受众能力也较为薄弱,对有线电视所提供的信息只能较为被动地接收,无法进行及时反馈,也无法及时再次编辑有线电视所提供的信息,为自己的生活需要、经济需要提供足够的信息判断。而数字电视时期的受众(用户),信息渠道广泛,对数字电视所提供的信息的信任程度不高,更加信任新媒体和"关键意见领袖"所传播的信息;受众能力较强,对数字电视所提供的信息能够根据自己所需进行有意识的筛选、判断,能够与数字电视进行及时的沟通与反馈,能够更好的再次编辑数字电视所提供的信息,能力出群者可以利用所接受到的信息进行更有效的扩展延伸、组合,成为"第三人"或者"关键意见领袖",达到两级传播、甚至三级传播的效果。

从受众接受效果层面来看,有线电视时期受众的接受效果:有线电视时期,受众效果理论为"魔弹论""皮下注射论",信息干扰强度较小,信息到达率高,受众接受效果好。而数字电视时期受众的接受效果:数字电视时期,受众效果理论为"适度效果论",在此时期各类新媒体繁多,信息干扰强度较大,信息到达率低,受众会与其他渠道的信源做比较,受众接受效果一般。

第三,信息反馈方面。从反馈系统时效性来看,因技术条件和受众能力的限制,有线电视时期反馈系统时效较弱,反馈系统反馈不及时,反馈信息滞后;有线电视的反馈系统多为调查问卷,反馈时间多为两三个月。随着互联网通信条件和技术条件的提高,数字电视时期反馈系统时效性较强,反馈系统反馈及时、速度快,反馈信息数据大;数字电视反馈系统多为线上直接反馈,反馈时间间隔多为10小时以内。

从反馈系统管理层面来看,有线电视时期反馈系统管理效果:采用问卷与抽样调查的反馈系统天生存在缺陷;并且有线电视时期,大众媒体处于强势,受众处于弱势,有线电视管理层不重视对反馈系统的建设与资金支持,所以有线电视时期反馈系统管理效果较差。而数字电视时期反馈系统管理效果:采用线上直接反馈的形式进行反馈,与受众(用户)建立了密集且强大的反馈网络;并且数字电视时期,大众媒体权力日渐衰落,新媒体、"关键意见领袖"、"第三人"的崛起使受众(用户)的权力大大提高,受众(用户)处于强势,数字电视管理层重视对反馈系统的建设与资金支持,重视受众(用户)的使用体验,以期获取更大的流量。

第二节 数字影视传播的模式

制作人、投资方通过影视节目内容,向广大的受众诉说一种理念、一个故事,期待获得受众的时间和为此付出的金钱。影视传播从原理上讲,就是不同的时代进行着不同的话语对白。而这种话语对白将一直存在在影视的发生和发展的过程中。

相比传统影视而言,数字影视实现了信息或意义的数字化编码/解码的过程,影视的生产结构采用数字编码方式将意义编织于其中,而消费环节则是对数字信息结构的解码。

数字影视传播的技术特性,使得数字影视在传播过程中超越了原有的传统模式并得到创新。由于数字技术的发展,数字影视媒介的大众传播范围面广、普及率高、动态性强、互动性高,所以无论是从其信息流动机制还是要素之间的紧密型关系,数字影视传播都是一种高流通性以及全通道式传播。与传统影视传播一样,数字影视传播属于典型的大众传播,而大众传播也是几种传播类型中较为复杂且传播要素齐全的传播类型。

一、传统影视传播模式

传统影视传播的总体运作模式构成了社会传播系统的大运行,所有的影视传播中都包含人内传播、人际传播、组织传播、群体传播。影视传播也是一种社会实践活动,社会实践具有丰富多彩性,所以影视传播的类型也是多种多样的。

介绍传统影视传播这一大众传播类型,先从几种主要的传播类型和传播模式讲起。所谓传播模式,就是研究传播过程、性质、效果的公式,这个公式大多以图形或者程式的方式进行阐述。模式与现实事物具有对应关系,但它又不是单纯地对现实事物进行还原,而是一种抽象化、理论化的传播模式;模式与一定的理论相对应,一种传播理论可以对多种传播模式进行阐述,所以在传播学研究中,模式的使用具有普遍性。

(一)传统影视传播中的直线模式

依据拉斯韦尔模式(5W)模式,传统影视传播过程中的 5 个基本要素[①]是:

Who	谁
Says what	传递了什么
In which channel	通过什么渠道
To whom	向谁传递
With what effect	有什么效果

随后,英国传播学家丹尼斯·麦奎尔将影视传播的基本模式转变为如图 3-5 所示的模式:

图 3-5 影视传播基本模式(一)[②]

根据传统传播学的经典传播理论,该影视传播模式比较清晰且详细地分解了影视传播的过程,然而这个模式虽然考虑到了受传者的反映(影视传播效果),但是没有提供一条反馈渠道,因而这个模式没有涉及人类传播的双向性以及互动性,是一个不完整的传播模式。

① Lasswell H D. The structure and function of communication in society[M]. New York: Harper and Brothers, 1948.

② McQuail D, Windahl S. Communication models for the study of mass communication[M]. London & New York: Longman, 1981:2.

依据美国信息学者C.香农和W.韦弗在1949年共同发表的《传播的数学理论》，影视传播的传播模式还可以如图3-6所示。

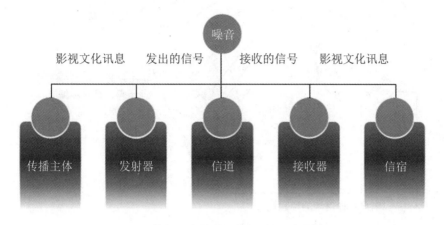

图3-6　影视传播基本模式（二）①

这一模式典型应用于技术性的通信工程，属于自然科学领域，结合传统影视传播过程，其传播的基本过程就是电视台或者电影制作方发出信息，再由发射器或者卫星、有线电缆等将信息转化后的信号进行传输，由接收器或者当地影院接收信号，经由转换，形成原始的信息。在这一过程中考虑到噪音这一因素，表明影视传播不是在真空中进行的，而是在内外障碍因素下进行传播的。

以上两种直线型的传播模式虽然揭示了影视传播中最为基本的传播因素和类型，但是缺乏反馈环节的传播模式，仍然未能真实且全面地反映影视的传播模式。虽然电视台和电视机之间的信息接收和传输是双向过程，但是此种过程太过于简单，在复杂的人类日常传播行为中不具有代表性。

（二）传统影视传播中的循环和互动模式

影视的直线型传播存在着明显的缺陷，它容易将传播主体和受传者固定化，缺少反馈环节，不能体现互动性。而奥斯古德和施拉姆在此基础上进行开发，提出了新的循环模式（见图3-1），然而这种新的模式虽然能够体现人际传播的特点，却不能展现影视大众传播的过程。后来，施拉姆在此基础上，又提出新的大众传播模式，揭示了信息传播的相互连接性和交互性，已经具备系统传播的特征（见图3-7）。

除了施拉姆以外，美国传播学家德弗勒提出传播过程较为全面的互动模式（见图3-8）。德弗勒这一传播模式是在香农-韦弗的前提下发展而来的，明确补充了反馈的要素和环节，另外将噪音纳入到传播过程的各阶段，引入噪音这一模式也是传统影视传播与数字影视传播的区别。在模拟信息时代，噪音对于影视传播的效果具有很大的干扰性，而在数字影视传播中，这一因素可以忽略不计。关于噪音对于数字影视传播的影响这里暂且不过多叙述，在后文还会继续介绍。德弗勒的传播模式图适用范围比较广泛，涵盖大众传播的各类形式，所以传统影视传播同样适用这种模式。

① 郭庆光.传播学教程[M].北京：中国人民大学出版社，2011：51.

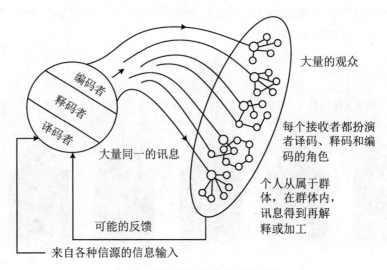

图 3-7 施拉姆的大众传播模式图

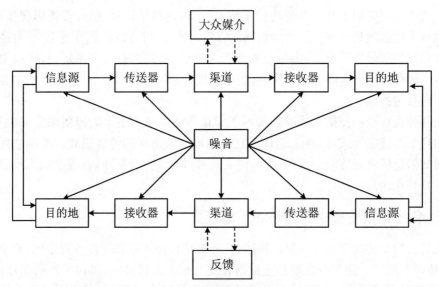

图 3-8 德弗勒的互动模式

(三) 传统影视传播中的社会系统模式

考察影视传播不能仅从过程本身以及内部进行,而且还要用普遍联系以及各要素相互作用的系统观点去看待问题;影视传播作为一项社会系统活动,模式探索也不能仅从单个传播类型考虑,还要把它们之间的联系进行阐述。另外,数字影视传播是一项复杂的社会互动过程,不仅是有形的社会因素互动,还有无形的社会作用力的影响,比如社会心理因素之间的互动,然而这一切都离不开社会传播总过程理论的指导。科学地考察人类文化传播过程离不开传播观的指导,基于对马克思主义传播观的宏观过程研究,日本学者也提出了新的传播过程。

美国的社会学者赖利夫妇提出了赖利夫妇传播系统模式(见图3-9)。他们认为大众传播是社会系统中的一个个子系统,在传播过程中,它们包含着其他系统的同时也被其他系统

包含着,也就是说它们在传播过程中既保持着自己的独立性,又和其他系统进行紧密的联系,正如在观看传统影视作品时,基于身体器官的人内传播后,又和个体之间进行交流互动形成人际传播,而每个个体本着血缘、兴趣、交往圈又会在群体组织内进行传播,由此在社会传播的系统中进行运行。

图3-9 赖利夫妇传播系统模式

1963年,德国学者马莱兹克在《大众传播心理学》上提出自己的见解,从社会心理的角度阐述了社会系统传播过程(见图3-10)。他把社会心理因素在传播过程中的相互作用力看作"场",影响和制约大众传播的因素包括4个方面:

(1) 传播主体的自我印象、人格结构、所处群体、社会结构、社会约束力、接收者反馈的效果影响以及来自信息内容本身的影响;

(2) 接收者的自我印象、人格结构、所处社会环境、信息以及媒介本身的约束力;

(3) 传播主体对信息内容的选择加工和接收者对媒介内容的接触选择;

(4) 接收者对媒介的印象。

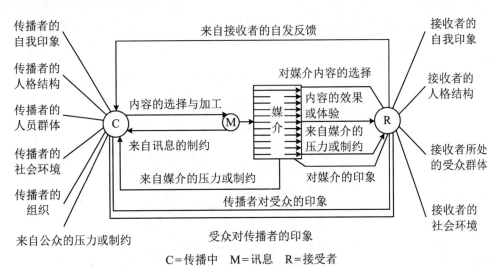

图3-10 马莱兹克关于大众传播过程的系统模式

从以上理论可看出,社会传播包括传统影视传播在内的社会系统传播是一项积极复杂的过程,评价和解释各种传播行为都要尽可能地考虑到各种因素。

田中久义从马克思和恩格斯的"交往"概念出发,把人类的交往分为三种类型:第一种是与人的体能(生物学、物理学意义上的能量,包括人的体能延伸的热能和电能)有关的"能量交往";第二种是与人类社会物质生产相联系的"物质交往";第三种是与精神生产相联系的精神交往,即"符号交往"。符号交往是建立前两种基础上的,与社会生产力、生产关系、经济基础和上层建筑有着密切的联系。日本学者认为,现代大众传播与资本主义制度密切地联系在一起,传播媒介在从事信息传播的过程中,与权力和资本相结合,而随着影视娱乐化的倾向越来越明显。这一传播模式的意义在于能唤醒大众的觉醒,使得他们能够重新认识传播生态,成为所谓的理性市民。田中久义的传播模式是第一个基于唯物史观的系统理论,能够将传播与整个社会结构和改革目标结合起来。

二、数字影视传播的模式创新

通过对传统影视与数字影视传播模式的比较可见,传统的影视传播虽然在传播过程中纳入噪音、反馈、心理等因素,但是在传播过程中仍旧是单一化传播,而在数字影视时代,信息的传播不仅仅依靠数字技术,还借由网络平台传播,传播主体可以看成一台台计算机或者智能移动终端,数字影视在传播过程中以比特流的形式在网络上进行传播,通过编码和译码的方式进行信息的传送。可见数字影视传播和传统影视传播相比,已经发生了巨大的变化。

(一)数字影视传播的网络模式

虽然在传统影视传播中,信息可以进行跨界传播(也就是施拉姆模式和赖利夫妇提出的大众传播模式和传播系统模式),但是这种传播模式得以成立的基础是仪式性较为浓厚的传统传播。在传统影视传播中,个体传播在与组织群体传播联系时,要有特定的"场所"存在,无论是在现实生活中还是影视世界中,这种特定的场所都是必不可少的,这说明传统影视在传播过程中条件性较强。而在数字影视传播时代,电影作品和电视节目的观看传播不需要很高的门槛,网络技术的普及可以让每一个个体在信息传播的过程中深入各个传播系统之中,而且这种传播多是杂乱性和无章性的,通过数字网络技术链接起来进行交叉式传播(见图3-11)。

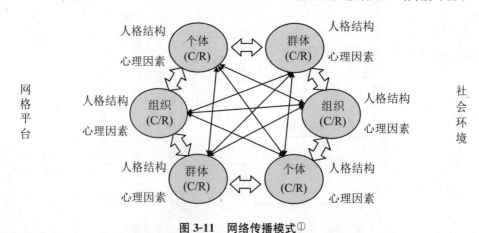

图 3-11　网络传播模式①

① 刘静,陈红艳.数字媒介传播概论[M].北京:清华大学出版社,2014:88.

(二) 数字影视传播的通道模式

传统影视传播中,传播主体与受传者之间的交流少,传播的通道繁琐化,不太可能通过同一个通道进行传播,交流具有延迟性的特点。而且在交流过程中,渠道形式较为单一,不能进行多任务交流。数字影视传播过程中不能忽略的一点是,这些信息传播都是通过网络平台系统进行传播的,数字时代的数字影视传播是依托数字技术和网络技术进行交互传播的,没有网络技术,数字影视信息便没有传播的渠道可言,正如万事俱备,只欠东风一般;然而没有数字技术,网络平台系统正如一条活死路,没有价值可言,它们是相互依存的关系,在这里我们提取信息传播过程中所通过的一个个具体的节点(见图3-12)。

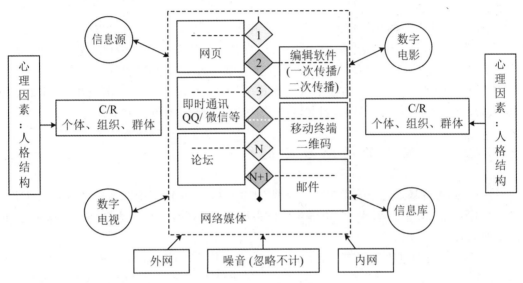

图 3-12 通道模式①

在数字影视传播中,噪音这一因素可以忽略不计,因为数字信号是以0和1的方式进行传播的,比如规定0.8~1.3 V之间的电平为高电平,虽然高电平被干扰信号叠加,但是仍然在这个门限以内,一样会被识别为1,而不会被识别为0。在经过放大之后,干扰信号就会被剔除,信号会重新生成标准信号。所以,数字信号抗干扰能力更强。而数字信号的损失方式和传统的模拟信号也完全不同。它的信号在一定长度内都基本保持完美,但是在到某个临界长度后,信号品质会突然大幅度下降,甚至消失。图像品质的曲线就好像一个悬崖,俗称"悬崖效应"。线缆的传输距离达到"悬崖效应"点之前,人眼并不能辨别出图像发生了哪些变化,但是在传输过程中,劣质电缆线造成的数据错误实际上已经出现了。人眼是看不到这些错误造成的画质改变的,因为数字传输系统拥有纠错技术。如果出现了误码,只要在门限规定范围内,图像质量就可以保持完美。

① 刘静,陈红艳.数字媒介传播概论[M].北京:清华大学出版社,2014:88.

第三节　数字电视传播中的"把关人"

全媒体语境下,数字电视传播的是立体化的数字信息,电视"把关人"显然具有双重身份:传播者和审查者。目前在把关模式、主体、理念、技术等方面产生的诸多变化,意味着"把关人"理论在进一步发展,传统意义上的"把关人"开始向"导航员"转变,更多地关注用户体验,满足媒介信息传播需求,深化媒介融合和培养用户思维可以有助于占据数字电视传播市场、维护电视传播生态。

此外,非人工参与的"把关人"在三网融合和无线网络技术的发展过程中登上了数字电视的舞台,电视节目的推荐、点播的智能化、用户社群的构建等被部分研究者纳入把"关人体"系研究的范围中,如被称为"几乎是人类把关人唯一需要关注的"算法正广泛应用于包括数字电视在内的各类媒体中。数字电视离不开媒介的深度融合,而技术是支架,海量的数据信息成为被把关和被利用的对象,因此,重提"把关人"理论具有现实必要性。

一、"把关人"理论的提出与发展

传播学四大奠基人之一的库尔特·卢因1943年提出"渠道理论",他通过研究家庭主妇对食物的把关作用,于1947年在《群体生活的渠道》中正式提出"把关人"的观点,这也是"把关人"理论的首次提出。

1949年,怀特通过比较美国一地方报纸编辑在一周之内收到的电讯稿和选用电讯稿数量差异,得出基本的把关行为模式:输入信息－输出信息＝把关过滤信息,但这项研究过于强调把关者的个人权限。

麦克内利发展了怀特的把关理论,其模式展示了信息流通网络中一系列的把关环节,表示在新闻事件与最终接受者之间存在着不同的中间传播者。但他将每个把关人等量齐观,忽视了各把关环节不同的重要性。

巴斯提出了双重行动模式,该模式是对同层次把关模式的改进,认为新闻媒介是最关键的"把关人"。巴斯把新闻媒介的把关过程分为两个部分,分别为新闻采集阶段和新闻加工阶段,前者的把关代表是记者,后者是编辑。

美国学者盖尔顿和鲁奇则从新闻价值的角度分析了"把关人"对新闻的选择,在《国外新闻的结构》一文中着重阐述了新闻内容或社会事件具有怎样的特点和因素才可能被"把关人"选中。

学者沃特·吉伯、布里德进一步推动了"把关人"理论的深入研究,思考了新闻机构的把关作用,明确提出了"把关人"并不是孤立的个人而是一个组织。而赖利夫妇(M. W. Riley和 J. W. Riley)、德弗勒、麦奎尔等人在看到媒介组织的把关作用后,又将目光投入到更为广阔的社会背景——社会体制对新闻媒介组织及其人员的影响[①]。

现阶段的全媒体发展不是简单的科技加法,而是基于技术加持、媒介赋权、场域影响下

① 宋振文."把关人"与电视传播价值的提升与折损[J].新闻编辑,2009(3):56-60.

的多元化、定制化、效率化的深度融合，它不是纯粹的资源分享，而是内容的共制和管理的共治。基于互联网的数字电视娱乐框架逐渐形成，区别于传统理念中"数字电视"（又称"数位电视"）的简单定义①，目前的数字电视凭借着声画质量高、抗干扰性强、占用带宽少、交互应用面广等特点，实现与网络的联结，更多地应用于电视电商、城市公共交通、文化书屋、互动游戏投影等诸多领域。

在数字化的信息传播条件下，数字电视传播过程中的把关也面临着变革和挑战。一方面，伴随着全媒体矩阵的形成，把关流程中更加注重对于大数据的利用与把控，讲究传输效率和信息安全的同步，同时为获取广阔的市场和良好的传播效果，依然需要关注用户需求和体验，在定制、分众、内容深耕上投入更多的考量；另一方面，非人工参与的"把关人"即将成为电视媒体把关人的"同事"，以"中央厨房"为例，数字电视可能只是目前各大省级单位"厨房后台"的一个组成部分，但"算法"和"人工智能"未来将充分地实现屏类终端的联结与资源共享，这类"把关人"在全时实时、精准定位、海量数据处理等方面的优势是普通人工把关无法超越的，此时媒体人需要将部分精力转向对程序化操作、制度管理、算法编程等方面的高级把关。

二、数字电视传播"把关"的过程与模式

(一) 数字电视传播"把关"的过程

1. 选题及投放审核

无论是移动互联网上的内容，还是电视或电影等内容，在制作和投放前，都需要进行详细的报备和审核，如《总局关于2019年7月全国拍摄制作电视剧备案公示的通知》就提出了明确要求。在意识形态总把关要求下，数字电视传播中选题及投放审核这类把关更利于监管监督、媒介资源统筹协调和主流思想宣传导向。

2. 节目设计及制作

具体包括如下环节：

素材搜集：寻找有传播价值的信息进行素材的搜集，具体操作包括根据设计好的基本节目框架为数字电视节目进行拍摄及后期处理。

筛选过滤：根据传播目的及受众定位筛选已收集到的信息材料，包括初步对材料的遴选和后期剪辑等方式。

节目编排制作：将要传播的新闻信息符号化，在数字电视的制作过程中就是根据节目宗旨或传播目的进行电视节目的生产。

3. 内容审核及筛选

对于已经制作完成的数字电视节目，地方、市级、省级以及广电总局进行内容审核，这直接决定了电视节目是否能够进行分发以及可以在哪些平台进行投放。

4. 立体化信息发布

将制作好的传播内容通过数字电视终端发布出去，受众即可获得信息。在这一过程中，

① 从电视节目的制作到传输、接收的所有环节均采用数字信号或该系统所有的信号传播都是通过由0、1所构成的二进制码流来传播的电视类型。

频道的选择、时间段的安排、个性化节目推送等依然属于要把关的一部分,如部分暴力血腥电影会在儿童休息的深夜播放,而热门综艺则会安排在周末的黄金时间段。

5. 全景化监测反馈

全媒体应用下的数字电视监管系统也在不断升级,数字电视的监测不仅局限于定期检查机顶盒的功能以及信息维护、了解推送到电视上的不良信息、更新存储的数据内容,并获取用户反馈信息,还呈现出全景化趋势。如河南地球站数字化监管系统就通过部署远控告警平台实现了高效统一管理①,准确判断故障节点,严控把关数字信息,保障数字电视节目安全播出。

此外,对于受众的反馈进行收集调查,依然是"把关人"机制中的重要环节,以寻求较高的传播度,如就《境外视听节目引进、传播管理规定》等法规征求意见,强化视听节目的管理力度。

(二)数字电视传播"把关"的模式

1. 顶层设计把关

数字电视依然属于以广电为代表的主流媒体传播类型,其在意识形态导向、主流文化传播这些方面担任了重要角色。斯图亚特·霍尔在《表征:文化表象与意指实践》中提到表征与意识形态有着密切的联系。我们通过接收数字电视声音画面等符号进行信息解码与编码,在受众的"观看和凝视"②背后,是内容表征所展现的意识形态,而目前我国的数字电视行业与顶层设计把关是脱离不开的。

2. 行业把关

媒体工作者和社会成员有许多共同之处,如他们共享着相同的意识形态,但是媒介工作者掌握着一些技术手段,拥有相对来说更多的媒介权利,以多样的符号传递特定的话语构建了对"现实的再现",从而宣扬了巴特所谓的"某种特定的神话和意识形态"。媒介工作者们的这种把关构成了行业隐形力量——行业把关,而影响行业把关最为常见的内部元素包括滤网、新闻专业主义、内部规章制度等,各种因素共同运作使得行业把关成为媒介信息内容生产和分发过程中接触性和实操性最强的把关部分。

3. 个体把关

尼葛洛庞帝在《数字化生存》中提出了"我的日报"(the Daily Me)的概念,用来描述个人收阅口味的分化。全媒体时代的媒介对受众的整体性影响显然被大大削弱。在数字化信息传播环境下,传播者的主观性是个体把关中的重要影响因素,同时"受众的选择性接触"③也不可忽略,受众在交互应用的互动过程中也拥有了把关的权力。

三、数字电视传播把关效果的影响因素

"作为媒介理论来说,多元主义者持有一个共同信条,这就是:社会包括多股寻求利益的势力,他们在理性的竞技场上角力,争夺地位、金钱和权力等主要社会资源,政府则以公共利

① 陈超. 数字电视监管系统在河南地球站的运用[J]. 中国有线电视,2018(2):184-187.
② 格雷姆·伯顿. 媒体与社会:批判的视角[M]. 史安斌,译. 北京:清华大学出版社,2007:202.
③ 童兵. 理论新闻传播学导论[M]. 2版. 北京:中国人民大学出版社,2011:144.

益为理由对他们的行为实施监察和管理。"① 从这种多元主义视角出发,现阶段各方力量在政府主导下对信息把关权不断角逐,并且形成各自的影响力。全媒体语境下,数字电视传播中影响把关效果的因素也是多方面的,主要可以概括为以下几点。

(一) 政治、法律因素

现代数字电视发展受到国家政治和既定法律的影响。我国媒介传播坚持党性原则,秉持"党管媒体",致力于全面提升"传播四力",建设"四全媒体"②,打造全新的传播矩阵,促进主流意识形态的宣传,而《中华人民共和国网络安全法》等典型的法律条规也促进了把关的规范化。

(二) 经济因素

我国各个地区的数字电视不乏与移动或电信公司的合作,数字电视内容生产把关也要满足广告商的诉求。显然,信息传播会带来一定经济效益,相对应的数字电视行业便会受商业因素影响,可以说目前的数字电视传播也在经历着社会效益与经济效益的博弈。

(三) 技术因素

技术因素主要分为硬件和软件两个种类,硬件涉及人工智能、4G/5G、移动信息传输等技术以及终端、监测系统等设备等,而软件则包括媒体组织的构建、把关者的媒介素养、传媒全能型人才团队的建设等。

(四) 社会系统因素

将社会系统因素纳入把关机制考量范围,主要出于对社会文化、意识形态、社会组织架构的关注,而具体影响到把关人决策的还包含社会价值标准体系和文化开放程度等。

(五) 组织因素

对数字电视传播把关有直接影响的媒介因素是以广电为代表的媒介组织机构,其中大多与组织内部的结构设置、规范要求以及传统的行业标准有所关联。而媒介组织作为把关节点较多关注的是传播内容的"议程设置"效果以及价值导向等社会效应。

(六) 传播者因素

电视数字化后有与数字网络接轨的趋势,用户的体验进一步升级,"使用与满足"效应得到强化,但人们的"信息焦虑"已经不仅仅存在于移动互联设备中,许多人被信息洪流淹没,但从中获得的有用信息却少得可怜,新闻价值也在"消费主义"中被稀释,受众注意力伴随着娱乐化而分散,这时数字电视传播者对信息资源的筛选与把关就显得更为重要。通常影响把关的传播者因素会涉及传播者的品质特性、个人经验、媒介素养、职业能力(编码方式水平、技术运用能力)等。

① 博尔德.媒介研究进路:经典文献读本[M].汪凯,刘晓红,译.北京:新华出版社,2004:195.
② 习近平主持中共中央政治局第十二次集体学习并发表重要讲话[J].时事报告(党委中心组学习),2019(1):2.

(七) 受众因素

在互动互联的全媒时代,受众地位逐步上升,对数字电视传播行业产生无法忽视的影响力。受众的喜恶直接决定收视率,而受众的互动意向、观看反馈也影响到把关的决策过程。

第四节 数字影视传播的效果

传统影视作品的传播形式包括期刊、报纸、街头广告、影视海报、电视广告、口口相传等,数字时代这些传播方式依旧存在,但是其形式却发生了诸多变化。更多的二维广告成为线上不断转载的图片,更多三维宣发视频成为作品面世前的"前艺术"作品。新的传播路径更多是从线上种子推广、站内软性广告协助,到社交媒体推广、新媒体推广,最后这些都会成为口碑发酵的温床。

"互联网+宣发"成为数字影视大行其道的原因之一。这种新变化在初期,主要是载体上的变化,由实物载体转为媒介载体,大量的宣传内容在各个媒介上复制,通过媒介平台的流量向用户单方面地推送。但是到了宣发 2.0 时代,媒介的社交、舆论特性被发掘,影视作品的宣发开始转向用户的主动参与,如腾讯 QQ 与《小黄人大眼萌》《星球大战 7》《爱情公寓》等作品的深度合作,开发虚拟周边,进行社区运营、联合推广,打造"社交化宣发",开发出各种主角表情包、QQ 兴趣部落、定制首映礼和票务衍生品等内容。受众主动参与传播,并以有趣的方式使得数字影视文化呈现出特殊的效果。

一、国际影响力

数字时代的艺术传播不可避免地面临着全球化与本土文化相融合的实践要求。首先,网络提供了使国内外交流更加便利的平台,如前文所说的日本的弹幕文化,还有近些年来从国外引进的各类综艺节目大大丰富了国内影视艺术内容;其次,国外优秀的影视制作技艺和影视作品传播模式也在全球化交流中给我们的影视艺术发展带来了新的契机。但是,全球化的文化传播过程中,异国文化对本土文化的冲击不再为政府部门构建起的文化准进机制——选择性地向国内观众展示或者说向国外观众传播所可以抵挡的,面对开放式的网络空间,用户可以随时关注到各种文化,并从中选择自己所喜欢的。对于一种文化是否能生存下来,其唯一的评价标准就是是否能够在全球文化场域获得一席之地,获得观众对它的青睐,所以在数字时代,影视艺术的传播空间变大,也就意味着文化流行程度越高,同时受攻击的可能性也逐渐提高。

数字影视传播凭借其特殊的技术传播因素,可以高速便捷地在全球范围内进行传播,传播范围广、传播力度强。传统影视在传播的范围中囿于本国文化传播力弱和数字影视作品制作技术缺乏等原因,影视作品很少能走出国门,就算是走出国门,但在国际文化影响力上还是很弱。随着 2001 年中国加入 WTO 这一政策推动,数字影视技术不断发展,比起传统纯故事型叙述的影视作品来说,之后国内数字影视传播不仅注意内容的传播,还注重传播技巧、现场的观影效果和视觉体验。影视作品不再受远距离传播以及作品质量的影响,不少优

秀的国内数字影视作品打破国界限制,被世界知晓。

2017年7月27日,由吴京导演的《战狼2》在全球范围内上映。最终该片以56.8亿元成为当时国产电影历史最高票房纪录,并在中国内地创下累计观影人次1.4亿的成绩,荣登"单一市场观影人次"全球榜首。票房不能决定这部电影的内容,但是票房至少能反映出这部数字影视作品在国际范围内的影响力。据《人民日报》驻华盛顿记者汤先营2017年8月10日报道,美国国务院东亚和太平洋事务局的官方推特对该消息给予了关注。就连平时注重观察中美政治和经济关系的不少美国学者,也对这部中国现象级影片产生了兴趣。一位美国网友说,这是一部"中国版兰博"的电影,它获得了成功。凤凰网资讯在2017年8月12号也报道称,一名澳大利亚观众直接给《战狼2》满分;也有日本观众称道这绝对是一部好作品,没有对西方人的偏见。虽然一些西方媒体在报道中会含沙射影般评论这是一部充满中国"英雄主义"和"民族主义"的电影,但是也有很多外国人质疑这些媒体:好莱坞版的西方英雄都拯救世界多少年了?为什么中国人不能这样?一部影视作品若不能随着时代潮流的发展而进行自我创新,在世界影视上是不能占有一席之地的,《战狼2》正是凭借着好莱坞式的英雄叙事手法加之场面震撼的数字技术运用,以及充满爱国情怀的感情主题才得以成功。

二、行业影响力

数字影视作品的涵盖范围广,凭借数字技术的发展,其在各类领域的实际应用也很广泛,可以利用数字技术拉动"数字经济"。旅游文化在传播过程中具有双重属性,不仅仅具有文化传播的功能,而且还具有经济效益。世界各地的旅游文化奇观可谓数不胜数,旅游地的灵魂就是文化,旅游文化就是把旅游地的文化进行有效地传播,利用数字影视技术更大程度地把其文化内涵挖掘出来。

旅游文化不仅具有"形"的文化特点,还具有"意"的文化内涵。旅游文化是丰富多彩的,旅游资源是无穷尽的,然而人们的时间和精力是有限的,所以在一些数字影视作品中,可以将这些旅游文化淋漓尽致地展现给人们。数字影视制作团队可以将囿于空间和人们自身条件的一些文化景观以3D立体效果呈现给大家,让大家能够切身感受到碍于视角以及气候等因素的限制而不能达到的境界。另外,还能在拍摄地取景时,利用数字技术合成效果制作视觉奇观,在不失原先景色的基础上进行大胆的设计和想象,让拍摄地的景色更深刻地被受众记住,促进当地旅游业的发展。近些年一些数字影视作品的拍摄地,如《变形金刚4》的拍摄地武隆、《三生三世十里桃花》的取景地西藏和《阿凡达》取景地张家界等,都随着影视作品的传播,成为了旅游的热门景点。

在教育领域,数字影视传播也表现出一定的生命力和影响力。艺术、人文和技术被看作是影视教育发展的三个重要支点。随着数字影视作品的传播,高校对于数字影视教育中的技术因素也较为关注。行业的发展必然会带动教育行业施教点的转变。影视教育的未来发展,也将会在"数字技术"这一维度下进行重新的定义和探究。2007年,中国传媒大学影视艺术学院申请的国家级研究课题"影像数字化的历史沿革与媒介功能研究"获批并着手开展。这一研究课题在影视传播外延延伸的大背景下,以"影像数字化"为切入口,利用交叉学科的研究方法,涉足艺术与技术研究、大众文化研究、影视媒介功能研究、跨国影视研究、国家媒介形象研究等多个研究领域,其研究成果将开启中国未来影视研究与教学在内容上新

的方向。①

在旅游行业和教育行业之外,数字影视传播的范围还涵盖了医疗行业、餐饮文化业以及军事行业。

三、受传群体影响力

传统影视传播范围内涉及的受传者以青年和中老年为主,青少年群体居于少数;受传者也多为一般性受众,这些受传者虽然信息需求旺盛,但目的不是十分明确,信息需求的指向性比较模糊。传统影视传播中,在受传者的研究和定位中,鉴于受传者群体的广泛性,影视内容多在最大范围内追求最大公约数,以此满足全体受传者的共同兴趣。而在数字影视传播过程中,由于技术的选择性,受传者当中青少年群体居于多数。这种传播效果的影响力不是从数字影视传播的传播内容上决定的,而是从受传者的接收过程中体现出来的。同时,大数据平台的智能化算法,也使得数字影视传播范围由广及细,即数字影视的分众化传播。

四、传播载体影响力

构成传播有三大要素:信源、信道和信宿。数字影视的传播范围不仅仅体现在信源和信宿上,而且还体现在信道上。传统影视传播的载体是传统意义上的电视机和电影院,然而在数字时代,影视传播的载体早已不再是传统意义上的电视机和电影院。数字影视传播的传播载体随着科技的发展,发生了质的变化,在一些数字化的显示终端上只要能观看影视作品的都是数字影视传播载体,也就是说传统意义的概念性称呼已经边界化,数字影视传播可以凭借数字技术、VR/AR等技术进行无边式传播,在显示终端上更能实现穿戴式传播。

数字化艺术传播要考虑网络空间与数字化场域中数字化艺术传播所表现出的性征与状态。数字时代影视作品的形式是一系列字符组成的信息数据,传播方式是网络环境中数字信息的流动,其传播不仅摆脱了实物载体的限制,还确保了传播内容的高品质。随着三网融合进程的不断推进,广电、电信、互联网三方在技术、载体和内容上不断交融,影视作品传播逐渐成为"大屏+小屏"的通行内容。这就意味着,同样的艺术内容要适应不同的播映平台。例如,电视机前的观众已经难以满足这种相对单向和被动的观看方式,对电视内容的关注度不断下降,这就要求在电视媒介上传播的内容不可以情节点过于集中;而对于新的智能手机、小屏幕后的巨大世界产生极大的兴趣,精神集中程度更高,所以网络传播,特别是手机端内容的传播则要更加注重视觉的强烈刺激,在海量的信息中获得受众关注,以赢得点击量。不同的媒介拥有不同特性,其对应的观众群体不同,自然对影视艺术在跨媒介文化传播过程中的要求也不同。

① 李兴国,徐智鹏.艺术·人文·技术:中国影视教育的三维坐标[J].现代传播(中国传媒大学学报),2008(5):136-139.

第四章　数字影视的内容产业

数字影视内容产业是数字内容产业的重要组成部分。本章第一节从数字内容产业的概念谈起，进而在第二节分析数字内容的生产与产业结构、内容产业价值链与内容产业模式等重点问题，从总体上理清数字内容产业的基本结构及其发展的基本规律。在阐述清楚上述内容的基础上，第三节、第四节分别对数字电视、数字电影的内容产业展开具体分析。

第一节　数字内容产业的概念

在当下进行"数字内容产业"的概念界定具有一定难度。这一概念的界定，不仅在词汇使用、标识内涵和范围划定上缺乏统一标准，甚至在相关的产业政策制定和执行过程中经常出现"泛数字化"现象，导致概念界限模糊、内涵不清晰、大而无当，极大地影响了对数字内容产业的进一步研究。所以，充分参考这一概念的生成谱系，并结合当下理论研究中的具体所指，对"数字内容产业"进行清晰的界定，应当是研究的第一步。

一、概念界定的国际比较

随着信息技术、数字技术和网络技术的发展，这些技术越来越多地融入传统媒体、电视电影、游戏、出版物等领域，一些新兴产业，如数码电影应用、电脑动画、数字游戏、移动应用服务、数字学习、数字出版典藏、内容软件、网络服务和数字艺术等逐渐被大众接受，并成为新的经济增长点。各国政府积极制定政策，鼓励产业发展，先后提出"文化产业""创意产业""内容产业""数字内容产业""版权产业"等概念。然而，这些词汇的意义边界并不清晰，在报纸、新闻，甚至学术期刊上，经常被混用，也造成了相关概念的语义模糊不清。各国、各地区、各组织的数字内容产业同类概念及其具体内涵如表 4-1 所示。

表 4-1　数字内容产业的不同概念界定

来源	称谓	内涵
西方七国信息会议(1995)	内容产业	首次提出内容产业这一概念，但并未给出明确定义
欧盟《Info2000 计划》(1996)	内容产业	内容产业是制造、开发、包装和销售信息产品及其服务的产业，产品范围包括各种媒介的印刷品（书报杂志等）、电子出版物（联机数据库、音像服务、光盘服务和游戏软件等）和音像传播（影视录像和广播等）

续表

来源	称谓	内涵
国际经合组织《作为新的增长产业的内容》(1998)	内容产业	内容产业是主要生产内容的信息和娱乐业,能够提供新兴服务的产业,具体包括出版和印刷、音乐和电影、广播和影视传播等
英国创意产业特别工作组(CITF)(1998)	创意产业	创意产业是源自个人创意、技能和才华的活动,通过知识产权的声称和取用,这些活动可以创造财富和就业。主要包括广告、建筑艺术、艺术和古董市场、手工艺品、时尚设计、电影录像、交互式互动软件、音乐、表演艺术、出版业、软件及计算机服务、电视广播和设计
美国国际知识产权联盟(IPA)(1990)	版权产业	与世界知识产权组织(WIPO)的四种版权产业分类一致,美国版权产业具体分为核心版权产业、交叉产业、部分版权产业和边缘版权产业,具体包括出版文学、音乐、电影电视、广告、软件、绘画艺术、播放工具的制造与批发零售、服装、珠宝、家具、室内设计、瓷器、墙纸、地毯、电讯与互联网服务、大众运输服务等
澳大利亚传播、信息科技及艺术部与信息经济国家办公室(2001)	创意产业	创意产业专指生产过程能够表现出信息和通信特征的数字内容及其应用的产业
韩国文化产业振兴院(2001)	文化内容产业	由文化传统、生活方式、思想及价值观和民间文化等因素产生的一切文化产品
中国《2003年上海市政府工作报告》	数字内容产业	依托先进的信息基础设施与各类信息产品行销渠道,向用户提供数字化的图像内容、字符、影像、语音等信息产品和服务的新兴产业

显然,无论是概念的称谓还是内涵,在涉及数字内容产业分类及具体内容时,各方的指向并不一致,一时各执一词。

二、国内对数字内容产业概念的界定

如上所述,文化产业、创意产业、内容产业、数字产业和版权产业等概念并非完全独立,而是相互依存的。但是在大多数情况下,早期国内进行的研究没有区分这些概念。吴佩玲虽同时分析了数字内容产业与信息内容产业,但未说明两者的联系和区别;汪礼俊认为创意产业的核心内容就是数字内容产业;李新娟指出内容产业、信息内容产业是等同的,都是融合了信息技术的升级后产业;雷弯山则提出内容产业、信息内容产业、数字创意产业、创意产业都只是数字内容产业的不同称谓。当然,我们不能简单地确定概念辨析的优劣程度,而是需要根据各自的观点和研究需要作出选择,因为概念之间是有着千丝万缕的联系的。

数字内容产业是处在快速发育和逐渐明晰中的产业领域,并与文化产业、信息产业、创意产业等并生共存。这些不同概念有一个共同点:数字内容产业与图像、文字、影像、语音以及数字化技术等均有密切的联系,而图像、文字、影像、语音等媒介和相关的数字化技术是"数字内容产业"一词所强调的创造性和技术性的两个重要组成部分,这也是数字内容产业

与其他产业相比最重要的特点。我国台湾地区对数字内容产业(台湾地区习称"数位内容")的定义更为系统化和具体,认为"数字内容产业是使用图像、字符、影像、语音等资料加以数字化并整合运用的产品或服务(不含硬件)"。台湾地区行政管理机构数位内容产业发展指导小组将数位内容产业依数位内容产品和数位内容服务两大项目划分成八个领域:① 数字游戏:以资讯硬件平台提供声光娱乐给一般消费大众;② 电脑动画:运用电脑产业或协助制作的连续影像,广泛应用于娱乐及其他工商业用途;③ 数字学习:以电脑等终端设备为辅助工具,进行线上或离线的学习活动;④ 数字影音应用:运用数位化拍摄、传送、播放之数位影音内容;⑤ 行动应用服务:运用行动通信网路提供数据内容及服务;⑥ 网络服务:提供网络内容、连线、储存、传送、播放等;⑦ 内容软件:提供数字内容应用服务所需的软件工具及平台;⑧ 数字出版典藏:数字出版、数字典藏、电子资料库。

第二节　数字内容生产与产业结构

内容产业是依托先进的信息基础设施与各类信息产品行销渠道,向用户提供数字化的图像、字符、影像、语音等信息产品与服务的新兴产业类型,它包括软件、信息化教育、动画、媒体出版、数字音像、数字电视节目、电子游戏等产品与服务,是智力密集型、高附加值的新兴产业。

一、数字内容产业结构模型

内容产业的产品主要包括信息产品、内容产品和数字产品。信息产品主要由硬件信息产品和软件信息产品构成。硬件信息产品如计算机设备、通信网络设备等,软件信息产品包括信息咨询、电子出版物、邮政电信服务等。内容产品主要分为影像类、音乐类、游戏类、图文类和工具类等,如光碟、动画、数字电视、在线音乐、PC单机游戏、网络游戏、电子地图、电子书和各种计算机、手机杀毒软件以及嵌入式软件等。数字产品主要包括电子订票、远程教育和网上消费等。

内容产业的产业结构是一个商业化的结构(见图4-1),包括控制企业、创作企业、生产企业、销售企业、经济支持型企业、技术支持型企业和信息支持型企业,这些企业都是围绕着内容产品生产和销售的企业,并最终形成了内容产业。

内容产业结构模型和分类体系体现了内容产业的复杂性和高度的融合性。创造与生产系统的各组成环节,在技术支持系统的技术支撑下搭建了产业内容平台。经济支持系统为市场平台提供经济技术支持,建立产业市场推广模式和产品销售渠道。数据收集系统不仅相当于整个产业的原材料加工厂,同时也为市场平台提供市场统计数据。

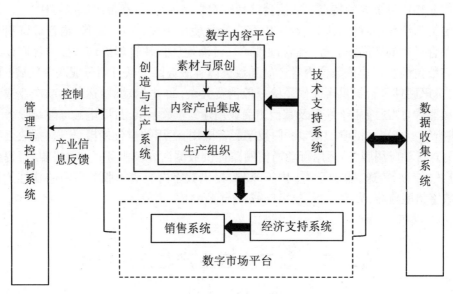

图 4-1　内容产业结构模型图

二、数字内容产业的内容与产品

内容是为了满足特定需求的信息组合,其形式包含文本、图片、音视频等。内容包含着一系列经过分类组合的信息,而且对于每个应用来说都是独一无二的。

内容产品是信息元素按照一定逻辑结合在一起,且具有应用功能的信息产品,主要包括信息产品、内容产品和数字产品。如上文所述,信息产品主要由硬件信息产品和软件信息产品构成;内容产品主要包括影像类、音乐类、游戏类、图文类和工具类等;数字产品主要包括电子订票、远程教育和网上消费等。

三、数字内容产业的产品创造与生产系统

(一)内容产业的源头

内容原创是指内容产品中创造性的因素,包括文字、图像、声音等。例如,好莱坞影片制作中对原创影片素材库的分类十分细致,所以会出现一家公司只制作与水有关的特效的情况,该公司会利用庞大的数据库对水的特效进行分类,随之制作,然后向各类影视作品提供素材,这些原创素材就构成了内容产业的源头。

现有的原创体系包括记者、编辑、音乐家、美术家、导演、演员、各种艺术家,大量的写作、艺术设计、视频编辑、声音创作、绘画等,都已成为数字化的内容产品。而独立的原创依旧保持在整个产业系统之外,类似于工业生产的研发体系。

(二)生产组织系统

内容产品生产的组织形态就是为了进行大规模的内容创作。内容产业的产品系统是将素材以及原创进行数字化,建立强大的内容产品数据库。内容产业从根本上来说是依托内

容产品的数据库,自由利用各种数字化渠道的软件和硬件,通过多种数字化终端,向消费者提供属于平台公司的、多层次、多类型的内容产品数据库。

内容平台是指依托于原有的素材和原创,从事数字内容产品开发和集成的组织结构。如好莱坞有专门提供人类面部特征的数据库,包括上万条眉毛、眼睛、鼻子等各种造型,可供其他内容生产者使用。

好莱坞拥有八大电影制片厂、数千名独立制片人和数个电影工作室,可以称作为美国电影创作的内容平台。它同时形成了巨大的演员经纪人、化妆、服装、特技、电脑设计等外围的内容生产分工体系。如影片《狮子王》是几百名美术人员花了3年时间,绘制几百万张图片,才完成的创作;《星球大战》采用了分布世界各地的8个图像制作组,才最终完成了数字化制作。

内容集成也是平台公司运营的重要业务内容。内容集成可以通过自由订购各种内容素材模块来生产内容产品,这些内容模块由一定数目、按照某种方式组合的信息元素构成。如英国BSkyB(天空电视台)是一个数字电视系统上的运营平台,拥有570万的数字直播电视用户,通过直播卫视向消费者提供卫星直接入户服务,提供200个频道的数字电视服务。它的商业模式主要有两种,一是为内容生产商提供大量的"原材料",二是直接面向消费者销售。

(三) 内容产品的集成

内容产业的一个重要手段是将内容集成数字化。数字化后的素材和内容可以进行多种方式的加工,如一条关于叙利亚战争的新闻消息可能需要不同的表现方式:报纸上的一则新闻,或杂志上加工后的新闻背景,或电视上播放的画面,或改编的电影剧本,或网络上一组滚动的简讯,或微博、微信上推送的一条短消息,或借鉴战争画面制作成一个游戏。

内容产品由于本身是众多信息的集成,而这些信息又能够进行自我拆解与组合,加工成其他的商业产品。如《哈利·波特》,尽管是一部热销小说,但能实现的商业价值是有限的,而改编成电影,甚至在推出同款手游后,就能够实现收益的指数增长。

内容集成和编排是利用统一的数字模式,建立跨媒体大平台,各种软件开发商提供了大量用来编辑和调整内容的工具,包括文字、图片、视频、音频和多媒体处理软件。数字化创作使得内容制作和集成成本大幅度下降。

(四) 生产系统

大规模的内容产品生产是内容产业的关键,印刷系统、拷贝机构、电子发射设备、数据中心等,构成了内容产业生产的关键。内容生产系统的独特性如下。

1. 产量计量方式多样

内容产品复制成本非常低廉,产品形态越来越脱离有形物质产品,其生产数量是一种区别于传统物质形式的产品计量方式。如一个网络游戏的生产就是一个大型的内容场所,产品就是其中之一,但其价值的实现还在于有多少游戏玩家参与其中以及玩家的使用时长;或者以点击率计量,即数据库的内容能够为多少人使用,这种生产模式改变了原先单纯以产量来计算的方式。

2. 大规模定制

内容产业依托强大的计算机处理能力和各种类型的应用软件工具,可以实现大规模的

内容产品定制,全方位满足客户的内容需求。

3. 生产系统主要依托计算机与网络系统

内容产品的生产组织主要有两种:一是素材生产公司,主要生产客户需要的大量内容素材;二是依托平台的集成组织,主要是面向消费者提供内容产品的生产组织,目的是能够自由地进行产品交易,提供适应各种传输系统和各类型接收终端所需的内容产品。

四、数字内容产业的支持系统

数字内容产业的支持系统包括控制系统、销售系统、技术支持系统、经济支持系统、数据收集系统等子系统[①]。

(一) 控制系统

对内容产业形成的控制力量来自产品公司股东、董事会和高级管理人员。

从商业化的内容产业结构来看,强大的银行系统和证券市场对传媒集团、电信集团、IT集团的控制相对一致,股东等构成了对内容产业的控制系统。

从我国的情况来看,内容生产部门的相关控制系统主要是政府。我国的内容控制系统表现为两个特点:一是不同的内容系统归属于不同的政府部门,各相关行业的控制系统相对独立,如广电系统是国家广播电视总局,出版系统是国家新闻出版署,电信系统是信息产业部;二是内容生产部门的控制系统与行政系统同步,表现为金字塔结构,即中央级的内容生产归属于中央政府,地方级的内容生产控制归属于地方政府,形成了中央和地方的多层控制。

(二) 销售系统

传统的大众传媒销售系统十分稳定,而内容产业的销售系统则具有特殊性。

《大汇流——整合媒介、信息与传播》一书中曾提及:"我们现在对理想的宽带通信系统有了一个明确的认识,这个系统集声音、图像、数据于一体,并有按需存储和交互功能。以前,电信、有线电视、广播和计算机各自为政,现在汇流到一起,产生了整合宽带系统。"宽带通信系统和整合通信系统,正是构成内容产业销售系统的关键。

内容产业的销售系统正是依托于这个整合的宽带系统,包括两个方面的经营组织:一是原先的有线电视系统和卫星电视系统;二是电话公司的网络系统。这两个网络系统的共同前端是"内容平台"。内容产业依托"内容平台",根据客户的需求以及各个接收终端的技术标准,提供各类型的内容产品。

(三) 技术支持系统

内容产业的技术支持系统包括设备制造公司、工程技术咨询公司、系统集成公司、软件开发公司等大量技术供应商。

内容产业的技术支持系统首先来自信息产业的企业,包括硬件提供商、软件提供商、网络供应商和网络服务商;其次来自电子信息产品供应商,包括众多的国际电子企业提供的大

① 赵子忠.内容产业论:数字新媒体的核心[M].北京:中国传媒大学出版社,2005:22-24.

量的电子消费产品;还有的来自电信通信的技术商,依托有线、无线和卫星的传输方式,其技术依托依靠原先的电信技术企业。

(四) 经济支持系统

内容产业要实现商业模式,离不开大量的经济支持公司,这些经济支持公司围绕内容产业提供内容产品以及中介的交换,完成各类经济代理工作。

经济支持公司主要有以下几类:

(1) 广告公司。其重要作用是将内容生产商和目标企业链接起来,达到内容产业的盈利目的。

(2) 原创的经纪代理机构。其作用是将分散的原创组合起来,形成能够进行交易的组织。

(3) 授权代理机构。内容产业一个重要的盈利模式是针对各种内容元素进行授权,通过授权,包括形象授权、版权授权等方式,实现"完全的商业化",不同类型的授权需要各类经纪公司,这些公司将内容元素授权,再进一步同各类商业企业进行交易,包括餐饮、玩具、服装等各类大众消费品。这个过程需要依托大量的授权代理机构去实现。

(4) 具备公信力的评级机构。内容产业是一个创造性的产业,很多内容需要进行具有公信力的评价,包括内容产品的评级。有时评级本身就具备内容色彩,如世界四大电影奖之一的奥斯卡金像奖颁奖活动就极具观赏性。同时,这种评价现象逐渐一般化,如音乐评价活动成为视听盛宴,游戏评价活动成为高手竞技的舞台。这一现象逐渐占据内容产品的重要地位,形成独特的经济模式。

(五) 数据收集系统

内容产品本身作为数据库还需要市场调研,各种统计数据、资料收集是为了构建内容产业的地图。尽管内容产业本身依托于强大的网络和数据库,拥有大量的消费者需求的数据库,但相关产业统计和产业内容专题的调研是内容产业构成的一个重要部分。传统媒介依托的数据收集系统包括 AC 尼尔森、索福瑞、盖洛普等著名调查公司。

五、数字内容产业群

数字内容产业群是指以内容生产和销售为主要特征的企业群,包括内容产品产业、传输渠道产业、电子消费品产业、信息技术产业等[①]。

(一) 内容产品产业

内容产品在数字化技术的推进下,进一步与媒介脱钩,形成了一个独立的产业。

内容产品产业包括基础的原创素材和内容集成,原始素材基本上会按照文字、图片、声音、图像进行分类。而这些素材本身就可以形成产品,通过传统的媒介进行发布。随着内容集成公司的出现,数字内容产品将会占据越来越大的份额,内容产品将通过更为强大的编辑、存储、加工和复制能力,形成更为庞大的规模。内容产品的分类标准也越来越倾向于消

① 赵子忠. 内容产业论:数字新媒体的核心[M]. 北京:中国传媒大学出版社,2005:25-28.

费者的细分需求,凡是消费者细分的需求组合达到一定规模的地方,就是内容产业经营者关注的地方。

(二)传输渠道产业

内容产业成形的一个支柱是通信网络与通信技术,要实现内容产品产业,网络必须有较大的带宽和较快的传输速度。网络技术和传输技术的关键是解决大规模覆盖的问题,卫星、有线网络和地面微波传输都是非常关键的环节。

在网络系统中,从美国情况来看,有线电视的宽带网络是在1998年建立的,电话公司的宽带网络是在1999年建立的。到了2001年,新的竞争者加入,包括有线电视、无线电视或新参与的地方电话公司,每年的经济投入达到400多亿美元。

电信产业拥有一个成熟的网络传输系统,同广播电视传输网络一起,构成了非常巨大的基础性投资的网络。这个产业规模巨大,沉淀成本很高。

(三)电子消费品产业

内容产业的接收终端一直是规模非常巨大的制造业。传统的接收终端包括电话、传真、手提电话、电脑、电视、收音机;而新的内容产业接收终端分类方法根据消费者的使用习惯进行划分:第一类为移动设备,包括移动接收终端、移动电话、掌上电脑、车载接收装备;第二类为家庭娱乐型设备,包括数字电视机,更确切地讲,就是一台信息接收装备,主要用来消费内容产品;第三类为个人型工具,即电脑,主要使用各种内容处理工具箱,用于处理各种复杂的内容,形成高效的个人"内容加工厂"。

电子消费品产业一直拥有强大的工厂生产能力、庞大的营销体系和广泛的消费者使用基础。电子消费品产业给用户提供了各种"表达"工具,能够将内容产品及时传递给消费者。

(四)信息技术产业

信息技术产业对数字内容产业的作用,在于提供了数字内容产业所需要的硬件设备、软件工具和网络技术。这些技术和设备实现了内容的数字化,并为数字化内容的编辑采集、加工处理、存储、检索、传输、接收提供了可能性。应用在内容产业上的技术包括两个层面:第一个层面是基础的物理层面,依托于局域网和广域网连通的硬件系统,采用统一标准,应用在内容产业群的各个领域;第二个层面是应用层面,针对内容产品设计各种软件工具,用于解决各种内容产品的需求。

上述相关的产业群是以内容为核心的业务群,消费者对内容的需求,带动了相关产业的飞速发展;而相关产业的相互融合和相互渗透,则构成了内容产业的整个产业集群,各个产业之间相互影响、相互制约,共同促进了内容产业的发展。

六、数字影视内容产业价值链及模式构建

广播影视数字内容产业价值链应该包括数字内容资产库、节目生产制作平台、内容产品交易平台、媒体内容运营平台、受众及消费市场、版权管理与控制等六个环节。

将广播影视内容产业价值链延伸至各个环节,通过整合资源、协调彼此关系,形成一个服务于全社会的内容市场。

(一)数字内容资产库与内容整合

作为以内容资源为核心的广播影视机构,首先要构建自己的数字内容资产库,进行内部内容资产的汇集、梳理及编目,由此才能构成面向市场竞争的战略性资源——数字内容资产库。除了整合和管理好自身的内容资产库外,还必须与产业链上的其他内容供应商建立紧密联系,以保障对有价值节目和素材的获取。

从广播影视数字内容产业价值链的全局利益来看,广播影视机构必须建立基于价值驱动的数字内容资产统一管理与协调的机制,能够处理好媒体组织内部之间以及内外部之间的关系以实现对内开展内容资产的整合及编辑生产,对外开展内容产品销售的管理,从而大幅提高媒体组织的管理能力。尽管不少广播电视台和影视公司已经建立了自己的媒体资产管理系统,但是还没有从行业角度将各种资源进行整合,仅仅形成各自独立的系统,难以使信息、各类节目及素材在不同的媒体组织之间分享。因此,要发挥总量资源优势,必须从整个行业角度进行内容产业战略规划,并通过构建广播影视内容产业云服务平台的形式,进行内容资产整合与业务流程再造,以满足内容产业快速发展的需求。

(二)生产制作平台和节目内容的增值开发

节目生产制作平台包括直接利用和二次利用内容资产库中有价值的节目和素材,它通过对节目和素材的挖掘、选择、创作、二次开发和生产,为广电媒体的内部频道及外部内容产品交易平台提供各种有价值的组合资产。

节目生产制作平台可以从属于广播电视台,也可以是独立的影视节目制作公司。它是内容产业价值链的中间环节,通过内容资产库获取需要的节目和素材,并运用拆解组合等方法将其进行多层次开发,提高内容产品质量和数量,再将开发后的内容产品通过交易平台提供给各个领域的市场,由此提高对数字内容资产的利用效率,从而增加整体的盈利水平。例如,北京卫视的《档案》就是一档以挖掘历史内容资源为主的高收视率的节目。节目由讲述人通过翻阅、播放、展示、聆听、演示等手段,把一个个故事呈现给观众。该节目中运用的所有素材均是历史资料,包括历史影像、照片、声音、实物、文稿等。它通过对历史资料客观、严谨地挖掘与编排,既增加了节目深度,提升了节目质量,又增强了节目的说服力与可信度。此外,未来新的发布方法还将允许受众根据个人需求,从广播影视资料库中获取某些内容,即授权大众对元数据和本该提供内部使用的目录的访问,然后通过基于 IP 的文档传输把所选定的内容传给观众,或者只是允许符合身份要求的客户对有关内容或内容片段进行下载,这也将是媒体组织获得额外收入的一个渠道。因此,各媒体机构开放的、可检索利用的内容资产库对节目的专业化、大规模生产及个人需求都具有重要的作用。

(三)内容产品交易平台及其运行机制

在内容产业的价值链中,内容产品交换平台为内容的供给与需求之间提供内容信息、技术支持和中介服务,具体项目如内容产品目录查询、电子支付、数字内容产品传输、版权保护技术等。但是由于交易活动本身只存在于供需两方之间,交易平台的功能是尽量吸引供应商和消费者到平台上,降低供求之间的搜索成本,提高平台的市场价值。

为了确保交易平台的有效运作,需要解决以下问题。第一,必须建立一种信任机制,作

为平台运行的信用保障。如可以引入第三方信任机构，以解决信用认证服务机制问题，包括交易双方的资格和交易内容的版权认证。第二，需要在交易平台上纳入标准化合约交易工具，作为交易平台提高交易效率的保障。主要目标是通过合约能够实现对所售卖版权内容的快速授权使用。第三，解决内容本身的定价机制和定价战略，可采用多种定价战略，可根据数字内容产品的效用性价值和稀缺性价值定价。第四，制定相应的收费策略。如免费、只收注册费、只收交易费，或采用注册费加交易费这种两步制收费方式，可以在交易平台发展的不同阶段采取不同的收费策略。虽然从目前来看，国内尚不存在大型商业内容产品销售平台，但是，可以通过广播影视机构之间的合作建立供应商联盟，以增加内容产品的供应，吸引更多的用户进入交易市场。

（四）媒体内容运营平台及其面向社会的服务

媒体内容运营平台是数字内容产业价值链中的重要一环，包括电视台、广播电台、视频网站、手机电视运营商、移动电视运营商等。内容运营平台通过交易平台，能够购买节目或者素材，并进行重新设计，最终提供给各消费者群体。但是有一个问题需要纳入考虑范围：内容运营平台的商业模式如何不断创新？除了直接购买内容，产业价值链之间也能够相互合作，从而降低成本、扩大收益。即使在数十年后，电影里有趣的内容仍然吸引着公众，而开发新的主题频道就是可供利用的有效途径，如目前火爆的适合移动终端的微视频内容生成平台，这些微视频短约十几秒，最多20分钟，但是内容多样，形式新颖。因此，可以多进行对短视频的开发利用。从2012年初起，微电影采取手机收费的方式发行，截至2012年底，在中国移动手机视频业务的包月用户已超过1000万，其中关于微电影的子栏目在总收入中占比已将近10%。

（五）受众及消费市场研究

在广播影视内容产业价值链中，只有了解公众的需要和感受，研究内容市场的热点和空白，才能有针对性地创新、开发传统媒体和新市场所需的内容产品。例如，美国一家领先的电视网为了提出新的产品创意展开调研。调研的目的是了解各个不同时段分别有哪些受众群体没有被充分服务，最终根据调研结果生产有针对性的节目产品。通过调查，该电视网发现没有被充分服务的受众群体的需求所在，包括信息、纪录片和家庭节目等。通过开发不同时段、满足不同受众群体的、有竞争力的内容，该电视网最终实现了观众份额的提升。准确地定位目标市场上的消费者需求，特别是对于视频网站等新媒体的内容服务方式，可以使用大数据技术。通过在线获取广大受众的点击内容、点击量、观看时长等行为数据，挖掘受众当前关注的热点内容。这其中蕴含着内容产品营销服务的理念，通过建立详细、准确的动态用户资料数据库，包括用户的类型、收看行为、用户满意度情况等，进行数据挖掘和用户分析、确定重点用户、跟踪用户需求、调整内容生产策略以及进行更有针对性的内容推介，最终为优化内容生产、产品价格调整、定向广告投放（或无广告的内容收费标准）等诸多决策提供依据。

（六）版权管理与控制

数字内容资产的版权管理能够有效保护节目内容，并对其进行有效管理和开发。版权管理存在于创意策划、内容生产、内容存储、内容交易、用户使用等内容产业价值链的各个

环节。

广播影视数字内容产业价值链的版权管理与控制主要包括三个方面:第一,需要改善版权管理和保护的生态环境,如细化版权实施细则、科学划分版权界限、明确版权评估标准、制定版权交易规则等;第二,规范数字内容产品的版权交易合同,包括版权所有者与交易平台的合同、交易平台与内容需求方的授权合同等;第三,实现版权追踪,即销售出去的数字内容产品能够得到监控。通过技术、法律和市场三方协同,再加上经营理念和商业模式的创新,便能有效化解数字版权管理技术的限制与反限制之间的矛盾,最终实现内容资产所有者、交易平台、内容运营平台及最终消费者之间的相对公平的利益分配机制。

第三节 数字电视的内容产业

一、数字电视传播的节目内容

技术的不断革新是催化媒介演变的基础,也是促使新媒介出现的核心力量。新的媒介形态其实是对旧的媒介形态的补充。媒介环境学派代表人物保罗·莱文森在经典的"媒介补偿理论"中指出:"新的媒介是对既有媒介缺憾的补偿,以便进一步满足人的需求。任何一种后继的媒介都是对过去的某一种媒介或某一种先天不足的功能的补救。"[1]数字电视是继黑白模拟电视、彩色模拟电视之后的第三代电视类型,从节目采集、节目制作、节目传输一直到用户端都以数字方式处理信号,或者通过由0、1数字串所构成的数字序列进行传播。数字电视因为有了技术水平的支撑,相较于传统模拟电视,其画质音效更高,功能更强,音效更佳,内容也更丰富,通常还具备交互性和通信功能。[2]

对电视媒介发展过程中产生里程碑意义的重大技术革新就是数字化技术的出现,它将传统电视媒介的功能与数字技术融合在一起,不仅能在节目呈现中带给受众更清晰顺畅的收看体验,更是在节目内容的制作上完成了创新变革,形成了一个新型高速发展的数字电视产业。

在电视媒介发展的过程中,优质的节目内容始终是其生存的核心。对比传统模拟电视,有线数字电视在传输方式、信号接收、运营管理发生变化的同时,节目内容方面也发生了一系列深刻的变革,具体呈现出以下三种新的特点。

1. 节目内容趋于多样性和丰富性

传统模拟电视只能传送电视节目和广播,受众收看节目时可选择的电视频道有限,并且电视节目内容同质化日趋严重。由于节目内容是单向线性传播的,制作商无法及时准确地

[1] 保罗·莱文森.手机:挡不住的呼唤[M].何道宽,译.北京:中国人民大学出版社,2004:7.
[2] 谭辉煌.新编新媒体概论[M].重庆:重庆大学出版社,2018:78.

了解受众的喜好与意见，在节目制作的过程中，受众处于边缘位置，导致节目类型匮乏，进而受众也失去了节目的选择性。

数字电视问世后，电视节目数量增多，节目内容更加多样化。数字电视可传输500套以上的电视节目和广播节目，服务内容不再局限于以往的视频节目，还可同时提供更多的信息服务业务以便捷受众的生活。除了在原有的CCTV和地方频道等基础频道上增设了选择频道，还增设了一些互动节目。

更为显著的一个变化是数字电视增设了基础内容付费节目和收费频道，实现了受众从被动地观看节目到主动点播节目的转变。点播和付费观看节目的方式体现的不仅仅是内容传播方式的转变，更体现了数字电视节目制作过程中用户交互的特性。节目制作商为了获得收视费和服务费，改变了原来节目制作的方式，利用点播、付费等方式了解受众的真正需求，以受众为核心进行节目制作。

2. 节目内容趋于专业化和分众化

数字电视相较于传统模拟电视，其最大的特点就是频道按照不同节目类型开设，节目内容的制作更是在频道设置基础上进行类型化、个性化制作，这种方式能够吸引一批固定受众，从而获得受众利益。传统模拟电视的盈利模式来源于基础频道中的单一广告收入，内容提供商难以充分发挥其主动性，没有探索其他节目的内容制作方式和探究多元化的盈利模式。而数字电视的节目制作利用点播、付费等方式，开发出新的价值增长点。根据美国《连线》杂志主编克里斯·安德森提出的经济理论"长尾效应"——大量小众群体所带来的价值大于少量主体的价值，内容类型的丰富度，可以有效锁定需求不同的小众用户，从而达到经济效益的最大化。这一互联网销售的黄金法则也同样适用于有线数字电视节目的制作，运营商按照不同类型进行节目内容制作，增设的节目也细分化，尽量满足各类小众需求，从而获得经济效益。

近年来，我国经济的迅速发展使得人民的精神生活水平有了质的提高，与此同时，受众对于电视节目内容的需求也呈增长之势，目前我国数字电视受众群体呈现出多元化和分众化的特点。数字付费频道为了满足不同受众群体的需求，在传统模拟电视节目单一化的基础上应运而生。研究数字电视节目表发现，数字付费节目内容丰富，其中有地理、法律服务、纪录片、历史、高尔夫网球、购物、戏剧、汽车、游戏、摄影、围棋、茶道、国学、书画、美食、垂钓、化妆、卫生健康、英语、动漫、时尚、音乐、旅游、棋牌、家庭影院等多种类型。节目类型丰富多样，同样其独立性和专业性也显著加强。

数字付费电视频道是一种分众化的电视频道，通过对受众群体进行市场调查，将频道和节目划分为不同类型和方向再进行内容制作，最终呈现的电视节目内容更加细分化，为受众提供更加优质和个性化的节目，满足小众群体的观看需求。此外，数字电视的付费频道主要依靠内容获得利润，在"内容为王"的时代里更加凸显了节目内容的价值，越来越多的电视业内人士把更多的注意力从获取广告收益转向节目内容的创作，这有利于提高我国电视节目内容质量，让我国电视频道建设朝着更加专业化的方向发展，最终提高我国电视产业的整体竞争力。

3. 节目信息服务内容趋于交互性和本土性

有线数字电视节目不断谋求创新发展，积极迎合互联网时代交互性的特点，各省市电视台都开始致力于有线数字电视信息服务平台的建设，它是数字电视内容服务的重要形式。通过对互联网等新兴媒体的建设、运用、管理，数字电视节目可以更好地提供本地化

的公共服务信息、民生服务信息和商业服务信息，便利人民生活，提升受众的精神生活品质。

此类有线数字电视信息平台能够融合文字、图片、视频、音频等多种媒体表现形式，是一种交互式的多媒体信息服务平台，通过机顶盒终端用网页浏览器的方式传输内容，展示各类图文资讯信息，为用户提供了一种"阅读电视"的方式。以江苏有线信息数字电视信息节目为例，目前江苏有线数字电视向用户提供的信息节目主要以视频点播、图文信息、精彩专题、生活查询、定制预订等人性化方式呈现，设有天气、旅游、健康、宠物等16档节目，还能够定位用户所在的城市，根据用户的地理位置向用户提供丰富的本土化服务信息，为用户的日常生活提供了极大的便利。[①]

二、数字电视的内容产业链

20世纪90年代初，社会主义市场经济体制的确立为我国电视产业经营明确了方向，我国电视产业市场主体身份初步确立，市场化改革步伐加快，产业经营框架基本搭建完成，制播分离、台网分离、集团化运营等理论得以付诸实施，电视资本运营则成为这一阶段我国电视产业经营中一个令人瞩目的动向。

2000年以来，我国电视产业进入融合发展阶段。在这十多年的时间里，数字化、信息化趋势加速，在此背景下新媒体的异军突起以及经济全球化带来的世界范围内媒体的竞争加剧，也给我国电视产业经营带来了前所未有的挑战。在技术革新、政策规范、受众需求三方力量的推动下，我国电视产业发展驶上了快车道。

到2012年，我国电视人口综合覆盖率进一步增长，全国有线广播电视用户和数字电视用户不断增加，内容创作生产走向繁荣创新，广告资源价值大幅提升，数字电视与网络电视逐渐由竞争转向合作，呈现了合作共赢的态势。2012年，广电网与电信网IPTV业务经营由竞争转向合作，三网融合方案的迅速推进，为IPTV的发展奠定了坚实的网络基础；IPTV用户的飞速增长，为广电IPTV提供了庞大的用户基数；宽带的提速降价，为高清IPTV的发展提供了良好的平台基础。同年6月，国家广电总局规定IPTV实行播控平台、内容平台、传输服务三类牌照管理，全国所有IPTV内容平台服务都要搭建在播控平台上，改变了广电IPTV与电信IPTV的残酷竞争格局，促进了电信、联通企业与广电的通力合作，共同推动IPTV的业务经营发展，让IPTV成为三网融合中最具发展潜力的电视产业。电视产业也呈现了跨界多元发展的经营形势，一些资本雄厚、实力强劲的大型广电传媒集团，跨行寻求产业发展的多维空间。电视产业经营由广告经营、节目经营，跨界到电视剧、电影、动画、游戏、艺人经纪、电子商务等与广电或文化产业相关的经营领域，还有一些电视媒体进一步涉足旅游、会展、餐饮、贸易、房地产等产业。随着电视产业的整合，一些原来由广播电视媒体垄断的编播产业的市场结构也发生了改变，卫星电视、数字电视、高清电视、网络电视、手机电视、移动电视等新兴媒体对传统电视进行冲击，并形成了既融合又竞争的市场结构。电视产业已成为整个电视制度变迁的核心。

学术界所认为的电视产业链中包含的市场环节大致包括节目制作、节目交易、节目播出、节目传输、受众、广告经营、衍生品生产等。不同于一般的产业链，电视产业链的核心资

① 李洋，邢琨.浅析如何提高数字电视内容[J].西部广播电视，2013(12):79,81.

源是根据市场环节进行配置的。在节目制作、节目交易、节目播出和节目传输这四个市场上,产业链的核心是节目本身,在这四个环节中进行的所有活动都是围绕节目资源进行的。而在广告经营、衍生品生产市场上,产业链的核心则是受众。

电视产业链的这种特殊性,需要从电视产品的特征方面进行分析。电视产品属于文化产品,文化产品与物质产品的区别就在于,前者的价值体现是由生产者与消费者共同完成的。而一般的物质产品,以汽车为例,其生产过程是由生产者独立完成的,只要汽车被生产出来,无论是否被消费者购买,其价值都不会发生变化。但对于文化产品来说,产品的生产者在将自己的创意以某种文化形式表现出来时,是无法预测其价值的,因为它的价值最终是由消费者决定的。一档电视节目是否成功,不仅仅取决于制作方在节目内容上的标新立异或精良制作,更重要的是要能吸引受众的持续注意力,进而转化为经济利益。电视产品生产的双重性,决定了电视产业的双重性。

电视产业链可以分为两个阶段,前一阶段是节目资源的生产与增值过程,在节目播出并传输到受众时,节目资源被消费,产业链的核心资源就变成了受众资源,由此进入产业链的后一阶段。

(一) 以节目资源为核心的产业环节

以节目资源为核心的产业链是一种线性结构,包含了节目制作、节目交易、节目播出、节目传输等几个生产环节。产业链的起点是节目制作,终点是节目传输。这一部分是整体产业链的前半部分,也是基础部分。

1. 节目制作与交易环节

之所以将节目制作和交易环节放在一起讨论,一是因为这两个环节是密切相关、相辅相成的,二是因为节目交易其实依附于节目制作,节目交易本身并不创造价值,节目制作环节才是实现价值的根本途径。

在我国,节目制作的对象主要包括电视剧本(或台本)的创作、电视节目录制、节目后期制作等。节目制作机构主要有电视台的节目制作部门(如央视和各省级电视台的节目制作部门)、电视台下属或参股的相关企业(如由中央电视台全额投资的中国国际电视总公司)和完全独立运营的民营相关企业(如上海灿星文化传播有限公司)等类型。

除了新闻节目以外,一般来说电视节目的制作过程都包括三个阶段,即节目创意、节目制作和节目审查。节目创意阶段是核心阶段,从根本上决定着电视节目成功与否。所谓"内容为王",正是体现了节目创意的重要性。节目制作阶段包括前期制作和后期制作,前期制作的主要工作就是以节目创意为基础的获取素材的相关活动,而后期制作则是在前期制作的基础上根据节目播出效果进行剪辑、配乐、加字幕等素材加工。

节目的交易方式包含三种:第一种是购销方式,即买方在对节目予以认可并播出后,给付节目制作中的生产成本和劳动费用;第二种是经费承包方式,即对单个节目制作费用进行定额,通过控制支出实现成本核算[1];第三种是广告时段抵冲节目费用的方式,即电视机构把广告时间赋予节目销售者,由其进行广告经营,节目制作成本由广告公司负责。

(1) 电视节目制作环节涉及的产业形态

要分析制作环节所涉及的产业形态,首先需要分析电视节目制作环节所包含的两个阶

[1] 黎斌. 中国特色的电视产业经营研究[M]. 北京:中国国际广播出版社,2009:57.

段:第一阶段是前期制作工作,这一阶段包含构思策划和现场录制两个方面;第二阶段是后期编辑工作,这一阶段包含编辑混录和审片修改两个方面。

第一阶段需要主创人员完成确立主题、搜集资料、草拟脚本等前期准备工作,然后再筹备拍摄的计划。策划是节目的基础,节目的构思越完善,拍摄的条件考虑得越周全,节目制作就会越顺利。在这一阶段,人员配置包括导演、演艺人员、主持人、制片人、服装师、化妆师和其他工作人员等;设备配置方面包括摄像、录音、音响、灯光等。

第二阶段主要是素材的编辑工作,需要确认编辑方式,搜寻素材和母带的入、出点,并按顺序进行连接。除此之外,特技的运用和字幕的制作也是不可或缺的制作步骤。还有混录环节中的解说词、效果声、音乐等环节。

虽然节目制作环节涉及的产业形态颇为广泛,但每个细节都不容忽视,每一个产业形态都是电视节目产业链上不可或缺的"齿轮",彼此间的紧密衔接才能制作出质量过硬的电视节目,为大众提供丰富、优秀的精神娱乐产品。

(2)电视节目交易环节涉及的产业形态

目前,国内电视节目交易的供需双方主要通过两条渠道进行交易:一是借助各种电视节目展会、交易会,如中国国际广播影视博览会、北京电视节目交易会、上海电视节等;二是普通的购销方式,供需双方通过直接联系进行节目交易。这种传统的省、市电视台节目交易方式在电视台之间仍然发挥着作用。

进入互联网时代,随着电子商务的普及,网上电视节目交易平台也逐渐兴起,如中国影视节目信息网、中国影视版权交易网等。

互联网技术的发展催生了网络视频。2004年,乐视网的成立掀开了我国专业化视频网站成长的序幕。2005年,土豆网、PPTV等视频网站也相继上线,它们共同构成了我国视频网站发展初期的主体。发展伊始,视频网站的实力与影响力自然不能与传统的电视机构相媲美,在节目制作方面能力也不足,所以网站为了丰富平台的内容,吸引观众,不得不与电视机构进行节目内容的交易。因此在很长一段时间内,电视产品的播放模式都处于"先台后网"阶段。2007年,"台网联动"模式被提出,电视台与视频网站之间的合作更加密切,经过几年的磨合发展,这一模式逐渐成为广电和互联网市场上流行的运行模式,但在这段时期电视台仍占据主导地位,具有明显的资源优势。

互联网市场的不断发展和移动终端的便捷性,使得视频网站在人们生活中所占的比例越来越高,其影响力逐渐超过了传统电视机构。再加上资本市场的资金注入,一些有实力的视频网站(如腾讯、爱奇艺等)开始自产自销视听节目,其产品则被称为网络电视剧、网络综艺、网络电影等。2014年是这类内容产品井喷的一年,因此又被称为"网剧元年"。2015年,国家广电总局宣布实行"一剧两星"政策,实行了十年的"4+X"政策正式退出历史舞台,这一政策在电视剧市场里引起了不小的波动。传统电视市场面临巨大压力,卫视平台对于电视剧的采买也变得愈加慎重,电视剧制作机构面临洗牌。但在这次政策调控中,视频网站不仅毫发无伤,反而更是获得了与电视机构合作的新机遇。2015年,由爱奇艺独家播出的网剧《蜀山战记》,抢占了先机,开创了"先网后台"的新局面。同年,中国网剧发展进入黄金时期,大量资本涌入网剧市场,各大视频网站纷纷投拍,网剧市场一时间被推向资本的风口浪尖。

近几年来,在互联网特别是移动互联网快速普及的推动下,我国网络视频行业蓬勃发展,网剧、网综市场规模不断扩大,行业商业模式逐渐成熟,与此同时,观众的审美不断提

升,对网络视频节目的质量要求不断提高,也对网络视频制作团队提出了更高的要求(见图4-3)。

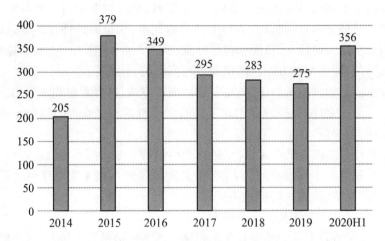

图4-3　2014～2020H1年中国网剧上线数量(单位:部)①

注:2020H1表示2020年上半年。

随着媒介融合步伐的推进,电视机构与视频网站如何拓展电视节目的播映渠道,如何进行电视节目的网络播映权交易,对视听内容产业的发展有着重要的现实意义。电视节目网络播映权交易环节成为了产业链中具有重要经济价值的环节。

2. 节目播出与传输环节

电视的播出环节是整个电视市场的核心,但是我国电视节目的播出和传输环节并不统一。在我国,电视节目的播出机构是直接处于党和政府的领导下的。1997年国务院颁布《广播电视管理条例》,明确规定广播电台、电视台由县、不设区的市以上人民政府广播电视行政部门设立。其他单位和个人不得设立广播电台、电视台;国家禁止设立外资经营、中外合资经营和中外合作经营的广播电台、电视台。

另外,我国最早的电视传输是通过无线方式实现的。每个电视台都只能有一个发射台,只有在省会城市才能收看到电视节目。后来各省建立了广播发射台,为电视传输手段的发展创造了条件。我国传统的电视传输网除了无线电视传输以外,还包括有线电视传输和卫星电视传输。

2014年,网络视频行业全面繁荣,丰富海量的内容、成熟多元的业务以及日益庞大的用户规模,对传播渠道承载能力、传输速度及覆盖范围均提出更高的要求。在政府和市场双重力量的推动下,三网融合进一步加快,移动互联网对社会生活的渗透日益广泛深入,"4G"通信时代到来。新的电视传输方式也随之出现,如IPTV、手机电视等新媒体也进入人们的生活。这些新技术的出现,虽然只是改变了传播方式没有改变电视输出的本质,但却增加了界面互动能力,使电视产业发生了新的变化,也给节目内容的播出带来了新的业务模式(如弹幕的出现)。

以节目资源为核心的产业链运行到下游播放市场后,受众资源的经济效应凸显。播出

① 2020年上半年中国网络视频节目发展现状分析　网剧大量上新、国产动画持续繁荣[EB/OL]. (2020-11-10). http://www.qianzhan.com/analyst/detail/220/201110-a562321e.html.

机构将受众资源销售给广告商,并从中获得广告收入。除此之外,播出机构还可以继续利用受众对节目内容的喜爱与支持来开展其他方面的经营活动,如衍生品的开发。

(二)以受众资源为核心的产业环节

1. 广告环节

广告行业发展的根本动力来自市场经济,经济的快速发展是广告产业发展的基础和前提。我国电视广告产业与电视产业一样,都有双重属性:一方面,电视媒体的产业化经营活动能够给电视机构的发展筹集更多的资金,广告就是其中的主要方式之一;另一方面,我国电视媒体在事业属性方面的作为,如公益宣传片等,其本身不产生经济效益,电视广告的经营可以促进公益性事业的发展。

在传统媒体时代,广告收入是大多数电视机构经营收入的主要来源。《2020中国传媒产业发展报告》[1]指出,2019年,受整体经济环境及中美贸易摩擦等因素的影响,中国传媒产业虽保持了增长态势,总产值达到22625.4亿元,但增速首次跌破两位数,为7.95%,是近十年最低值。可以说,电视广告产业经营是传统电视媒体赖以生存和发展的经济基础,也是我国电视产业经营的经济支柱。

"三网融合"进入实质性发展阶段之后,网络技术不断革新,互联网媒体开始登上历史舞台,在传媒市场的地位也不断提升,调查发现,人们花在传统电视上的时间越来越少(见图4-4)。从图中可以看出,2019年,在104个城市推及的全国电视收视市场,人均每天观看电视124分钟,较2018年同期减少5分钟。2015~2019年,人均收视时长逐年下降,5年时间里缩减了32分钟。在人均观看传统电视的时间明显缩短的同时,电视广告收入也随之开始下滑。2019年全国广告收入2075.27亿元,同比增长11.30%。其中传统广播电视广告收入998.85亿元,同比下降9.13%[2],而2020年用户付费、节目版权、短视频等网络视听收入1746.71亿元,同比增长259.28%[3]。

2. 电视节目内容衍生业务

我国的电视节目内容衍生业务与国外相比,不仅起步较晚,发展也较为缓慢。国外电视内容的衍生业务除了拥有政策支持,产权保护的法律法规也更加完善,欧美等国家的电视内容衍生业务的经营所创造的价值每年都在千亿美元的数量级上,即使是很小的电视节目制作机构都非常重视衍生产品的开发,衍生业务的经营盈利是国外电视产业盈利的重要部分。电视内容衍生业务按照其形式、衍生源、产业链位置来划分,如表4-2所示[4]。

[1] 崔保国,徐立军,丁迈. 传媒蓝皮书:中国传媒产业发展报告2019[M]. 北京:社会科学文献出版社,2019.

[2] 2019年全国广播电视行业统计公报[EB/OL]. (2020-07-08). www.nrta.gov.cn/art/2020/7/8/art_113_52026.html.

[3] 2020年前三季度广播电视服务业发展态势良好[EB/OL]. (2020-10-30). www.nrta.gov.cn/art/2020/10/30/art_114_53572.html.

[4] 黎斌. 中国特色的电视产业经营研究[M]. 北京:中国国际广播出版社,2009:236-242.

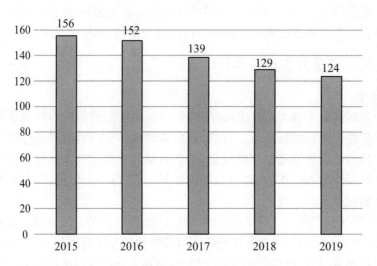

图 4-4　2015～2019 年观众人均每日收视时长(单位:分钟)①

表 4-2　电视内容衍生业务类别

分类标准	类别	产品或备注
按衍生产业形式分	音像产品类 图书杂志类 服装及日用品类 影视城主题公园类	电视节目的 VCD、DVD 等 电视栏目的相关书籍 如米老鼠、奥特曼等造型玩具等 横店影视城、无锡影视城等
按衍生源分	节目内容衍生类 品牌或无形资产衍生类 运营能力衍生类	动漫节目、影视剧节目、真人秀节目等 电视台标识等 电视台举办的活动,如湖南卫视"金鹰节"
按产业链位置分	影视城、主题公园 电视购物 收视调查公司	产业链上游,为拍摄电视节目而建 产业链中游,播出市场衍生出来的经营活动 产业链上、下游

电视节目内容能否吸引观众,直接影响着衍生品经营能否开展及其繁荣程度。衍生品的经营本就是指将电视或者节目的影响附着在非电视产品上以谋求增值。衍生品的开发也是影视剧产业链中的重要环节,既是拉动行业整个产业链的重要环节,也是延伸产品价值链的重要环节,更是电视产业的利润增长点。电视节目内容衍生业务的有以下两个特点。

(1) 电视节目内容衍生业务是针对电视受众资源的第二次销售。产业链是一种或者几种资源通过若干个产业层次,由上游不断向下游转移,并最终到达消费者手中,从而实现资源价值的路径②。在此路径中,各环节并不是一成不变的,每一种相关资源或者一种新的消费方式的引入都会带来从源头开始的乃至引起整个产业链的变化,而这些变化最终将引领该产业走向成熟。

① 2020 年中国彩电行业市场现状及发展趋势分析 疫情期间广播电视节目收视逆势爆发[EB/OL].(2020-10-05). https://bg.qianzhan.com/trends/detail/506/200928-dee4d64b.html.

② 殷俊.动漫产业与国家软实力[M].北京:中国书籍出版社,2012:66.

在节目制作、节目交易、节目播出和节目传输这四个市场上,产业链的核心是节目本身,把新闻或电视节目内容销售给受众称为电视产品的第一次销售;而在广告经营市场上,产业链的核心是受众,实际销售的是受众的注意力,并从而获得广告收益,属于二次销售;而第三次销售就是电视衍生业务。这四个市场的开发和经营并不一定按照固定顺序进行。在成熟的产业市场,衍生业务的开发可以与前两次的销售是平行的,甚至是前向的。电视衍生业务可以出现在电视产业链上的任何一个节点上,并且能够涉及电视产业链的上游、中游、下游。

(2)电视节目内容产品衍生业务是针对受众进行的深层次的经营活动。电视衍生业务的经营活动就是基于受众层面的产业链的向外延伸活动,是针对受众市场进行的深度经营活动。电视衍生业务的发展是以电视产业的发展为基础的,并最终服务于受众。简单而言,电视衍生业务是利用受众对电视节目内容的喜爱程度进行纵向发展,从而获得经济增值的。

3. 跨领域的衍生业务经营

在受众规模萎缩、广告收入衰减的情况下,电视媒体不得不将视线逐渐转移到其他行业上去。实力雄厚的电视机构和新兴的互联网企业开始跨领域的经营活动,进行资本融合。但这不包括所有行业,因为这一类型的经营活动存在以下几种风险。

一是经营主体在进行内部资源整合时面临的风险。众所周知,不同的行业之间有着不同的经营模式与管理方法,因此,经营主体在进行跨领域经营时,就需要运行不同的管理机制。无论是传统电视机构还是互联网企业,其进行跨领域经营的目的就是立足自身发展优势,整合外部资源,形成资源互补,以实现规模经济。但不同的行业有着不同的发展目标,如果这些目标互相冲突了,或与自身内部的有限资源存在冲突时,内部资源就难以整合,进而影响企业或机构的多元经营业务的推进,甚至阻碍企业或机构的正常运行。

二是企业或机构在进行跨领域经营时,目标行业面临的来自市场的风险。企业或机构进行跨领域经营的首要目的是缓解在激烈的市场竞争中逐渐下滑的经营情况。但是,各个行业共存于一个宏观市场,面对的是同一个政治与经济环境,如果大环境发生变化,跨领域经营需要面对的就是更大的挑战,此时的跨领域经营不仅不能为企业或机构带来经济效益,反而会加大企业或机构本身的经营风险。

三是企业或机构在进入或退出该行业时所面临的风险。行业进入不是一个简单的"买入"过程。企业或机构在进入新的行业领域之后,还必须源源不断地为维持该业务的运转注入后续资源,如培养自己的团队、提升品牌内涵、建立新的企业文化等,而且管理者还要根据市场的环境变化,适时地改变经营策略以保证业务的顺利进行。因此,企业或机构的跨领域经营活动是一个持续性的、充满不稳定因素的动态过程,很难用通常的投资额等静态指标来衡量行业的进入风险。企业或机构决定进行跨行业投资经营时,基本不会考虑退出问题。但是,如果经营主体在某一项决策上出现失误或者过失需要退出该行业时,难以做到全身而退。拥有一个设计良好的经营退出机制和退出时机,能有效地降低多元化经营风险,避免因为资源的大量投入而损失惨重。

跨领域经营需要充分预估潜在风险,对于一些产业链尚不完善、受众基础还不够成熟的电视机构或互联网企业来说更要慎重行动。

第四节　数字电影的内容产业:以 IP 电影为例

一、IP 电影的概念

IP 即 Intellectual Property,译为知识产权,包括著作权、商标权、专利权等。IP 呈现的形式多种多样,发展势头迅猛,运营成功的 IP 逐渐渗透到电影、游戏、动漫、音乐等多个领域。"IP 电影"里的 IP,并不是指这部电影的知识产权本身,而是指那些必须签署产权转让协议才具有改编合法性的电影[①]。区别于其他电影,IP 电影大多选择互联网中已经具有粉丝基础的原创小说、漫画或游戏,经过版权转让的法律程序,改编、拓展和再创造其中的人物或剧情。

二、IP 电影内容的内涵与外延

IP 电影的内涵相较于概念本身更具丰富性和复杂性。韩晓芳认为 IP 电影内涵分为狭义和广义两个方面:从狭义方面来看,IP 电影是指将具有一定热度和价值的 IP 资源进行改编,从而形成的影视作品;从广义方面来看,IP 电影就是指拥有一套全版权运营的影视产业链[②],指的是立足于电影内容,在与其他产业交流融合时将知识产权交易作为一种基础形式,形成的具有跨界的、多元融合的新兴传播模式和广泛的影响力等特点的电影生态圈。IP 电影延伸并拓宽了传统影视产业链的模式,在原先的制作、营销、上映的基础上加以改造和优化,加入创作和衍生品开发的新环节,大大增加了影视产业链能够带来的经济效益,不仅可以在横向上发散到不同媒体、不同行业,还可以在纵向上延伸到周边产品的开发、销售。

IP 电影内容产业是对原先电影产业链结构的升级和拓宽,不仅使电影行业多元化,也为其他行业或媒介提供了新动力。内容产业中制造、开发、包装、销售和衍生背后都蕴含了丰富的经济价值和文化价值,每一个产业环节都有深远的意涵,值得更深层次的开发和挖掘。

三、国内外 IP 电影内容产业的开发

美国漫威影业对 IP 电影内容产业的开发较为成熟,值得我们深入探究和学习。漫威成功创造出一系列深入人心的英雄角色,在一个个或独立或联合的故事中为观众构建了一个恢宏的"故事宇宙"。在其 IP 电影内容产业链中,以角色 IP 形象为核心开发的衍生产品尤为成功,不仅带来了远远超过电影票房的收入,更是强势打开了跨行业、跨国家的消费市场。漫威扩大了观众的群体范围,实现了 IP 价值开发的最大化和持久化。就《美国队长》而言,

① 颜纯钧.IP 电影:"各态历经"的建构:第五个反思的样本[J].文艺研究,2018(9):84-85.
② 韩晓芳.论 IP 时代电影产业链的构建[J].经济论坛,2016(6):99-104.

关于"美国队长"这一角色的衍生品多种多样,不仅有观赏性高的手办模型,也有盾牌充电宝、T恤、手机壳、耳机等一些实用性高的产品,还出现了华纳电影世界(主题公园),带动服装业、制造业、旅游业等其他行业联合共振。这些衍生品不仅将本土观众视为消费主力,更是开拓了大规模的国际销售市场,中国市场就是其中一个成功被打开的国际市场。

反观国内,"西游"IP的开发成为了中国四大名著中的首选,因为《西游记》中的每个经典故事和人物形象都能单独提取、延展并创作出更多的故事,如相继上映的《西游·降魔篇》《西游记之大闹天宫》《大圣归来》等电影。其中《大圣归来》取得了票房收入高、观众口碑好和获得奖项多的三重成功,在内容产业链的上游制作、下游宣传和衍生品开发上给国产IP动画电影开发提供了良好的做法借鉴。这部电影在制作的结构编排上另辟蹊径,选取了与大众印象中截然不同的角度进行叙事。故事最初大圣十分落魄,五指山下度过的五百年使他充满戾气,失去法力,遇到江流儿后,才开始转变。影片结尾大圣身穿铠甲,背后的红色披风飞扬,又成为那个斩妖除魔、无所不能的英雄。这样的叙事结构模仿了好莱坞电影模式,也更加贴合现在观众的观影习惯和心理。《大圣归来》用来宣传、营销的大部分资金来自众筹,所谓众筹是指利用团购、预购等形式,向投资人募集项目资金的模式。①《大圣归来》的众筹对象是具有一定投资经验的人士,这是对一般面向大众众筹模式的创新。

中国特定的历史时期孕育了不少红色经典文化作品,这些作品真实反映了当时的时代特点和人民面貌,特别是从繁荣到没落再到现在迸发出新的活力。"红色"二字蕴含的是伟大的革命英雄主义精神,"经典"则是因为这些艺术作品在历史的长河中依然能够流传至今,保有生机。2014年,徐克导演的一部红色经典IP电影《智取威虎山》引起了观众和媒体的广泛热议,这得益于在内容产业链的前期改编制作中,徐克将红色文化与武侠动作片相结合,巧妙地处理了传统革命文化和现代大众文化之间的关系,成为经典的红色IP改编案例。如果只是还原和再现事迹,受众会因为与红色时代背景相脱节难以产生共鸣;如果抛下红色精神的内核,仿照《铁道飞虎》用幽默的喜剧来表达抗战,最终的票房和口碑将不甚理想。红色经典IP电影在创作和改编时,只有在保留故事原有的观念和精神的前提下,将人物性格刻画和故事情节的设计和现代文化相结合,才能实现更好的文化传承。

以《大鱼海棠》为例,它将情怀营销和口碑营销的手段运用自如。情怀营销是一种标榜"理想"的营销方式,内容是传者的理想主义价值观,对象则是传者价值观的认同者,表达方式是抒情性的符号②。2004年,梁旋和张春创作出的Flash动画短片《大鱼海棠》受到许多关注和好评,将其制作成电影的念想应运而生,实现过程中虽经历过资金短缺、公司倒闭、团队散伙等一系列困难,但他们从未选择放弃,最终到2016年影片得以定档上映。在宣传时片方多次强调的"十二年",不仅有梁旋和张春两位导演对于初心的坚持,也包括了最早一批粉丝的青春回忆,这种情怀在无形中提高了电影的知名度,宣传效果卓有成效。

口碑营销是由任天堂前任社长山内溥提出的,指的是利用良好口碑效应来吸引消费者,推动票房。不论是普通粉丝,还是亲朋好友,每一位都能成为信息的传播者,他们在网络上对于《大鱼海棠》的好评和赞赏远比公关广告和商家推行更有说服力和可信度,随着口碑的积累,愿意观赏影片的受众自然越来越多。

① 刘佳. 从"超级IP"锚定到动画影视作品递延开发[D]. 武汉:华中师范大学,2016.
② 张静.《大鱼海棠》情怀营销效果及原因分析[J]. 太原学院学报(社会科学版),2018(4):79-85.

四、IP电影内容产业开发的影响因素

(一)优质内容

IP电影内容产业的开发,首先要注重创新,强调内容为王,拒绝故事内容单调化、人物角色片面化。如动画电影《哪吒之魔童降世》在遵循神话的原始叙事模型和精神骨架的基础上,从多个方面进行了颠覆式重构。该片采用了反神话的叙事方式,通过人物形象的反英雄设置、价值内核的当代表达和叙事线索的全新构建等设计,在民族语境下讲述了一个具有"陌生化"审美效果的当代神话。[①] 我国拥有着五千年的历史,其中可供挖掘的神话故事、民间作品、诗词戏曲数不胜数,打造本土IP的优势可谓得天独厚。

其次,要注重内容生产中蕴含的文化目标和人文关怀。电影作为一种精神产品和文化产品,不应该仅仅着眼于票房带来的经济收益,更要承担起文化传播的功能,做到商业性和艺术性的统筹兼顾。

最后,需要将民族文化与普世价值有机结合。如日本宫崎骏创作的动漫作品,将梦想、环保、人生、生存等全人类需要共同反思的价值观融入作品中,予以深刻内涵,寓意深远,在潜移默化中实施柔性对话,影响他国的社会舆论,乃至世界民众的价值认同,彰显着文化软实力,其作品成为以生产价值观实现文化生产的典型,符合全球化语境下世界通行文化产品的标准。

(二)市场培育

数字电影内容产业市场培育包含三部分内容,一是构建丰富的故事世界。漫画、游戏、小说、电影等背景设定和故事片段相互契合、相互补充,从而构成一个庞大的故事世界。美国的漫威系列电影《复仇者联盟》中的美国队长、钢铁侠、雷神等重要角色都有自己的独立电影,介绍了他们各自的成长轨迹和故事线。二是适当授权,特许经营。不单单拘泥于电影市场,而是将电影IP授权给其他商家,实现多元互动,生产出联名合作款,从而带动服装产业、餐饮产业、旅游产业等其他领域的经济发展。《星球大战》系列七部电影创造的总收入达到了270亿元,其中只有15%是来自于票房收入,其余85%都是来自其他非票房收入。[②] 三是打造品牌。迪士尼在品牌建设方面有着相当成功的经验,同时"迪士尼"这一品牌也承担着文化价值的传播,其自身也蕴藏着巨大的商业价值。

一个完备且完善的市场环境,对于市场的稳定前行和持久发展不仅重要,而且必要。而这需要依靠大量、细致、持之以恒的市场培育工作方能造就,具体需要做到以下两个方面。

对内,需要将发展重心放在开发具有我国文化价值的超级IP上,不管是传统文化还是新兴文化都有着巨大的市场,打造本土品牌,加大对文化的开发利用,创造出属于我国自己的"超级英雄",使得观众在欣赏电影的同时感受中国文化的力量,增强民族自豪感和成就

[①] 陈红梅.传承与颠覆:《哪吒之魔童降世》的反神话叙事[J].中南大学学报,2020(6),175-182.
[②] 彭侃.好莱坞电影的IP开发与运营机制[J].当代电影,2015(9):13-17.

感。在 IP 开发过程中,白晓晴提出了纵向场域共振和横向场域共振的概念①。纵向场域共振的核心是 IP 的一源多用,漫画场域、电影场域、游戏场域之间能够相互融合相互协作。横向场域共振是 IP 电影从个体发展到群体,从单一走向联合,扩大了传播市场和范围。重视 IP 内容产业链中场域共振的作用和优势,在不同文化生产场域创新、流转中加强对市场的拓展和培育。

对外,IP 电影要打通国外市场,进行跨国传播,在拓宽发展市场的同时宣传和弘扬大国形象,提高国家文化软实力。为了追求销售数量和质量的最大化,除了对 IP 电影的投资和融资,还要协调和运营好团队与团队、平台与平台之间的关系,形成更高效、更优质、更庞大的贸易市场。

(三) 产品开发

在开发 IP 电影的衍生品时,要注重选取电影中的高人气角色或元素来进行,以期延续观众和粉丝的消费热情。在美国、日本、韩国的电影产业中,电影的周边产品是一个很重要的经济来源,带来的收入常常高于电影票房。

IP 电影的衍生品分娱乐产品和服务产品两种类型。娱乐产品包括但不仅限于模型、手办、服饰、周边,日本动漫电影的周边不仅在本土有很高的人气,在我国也十分畅销,有着极大的市场。服务产品大多数是以主题公园和主题餐厅为主,其中以美国的迪士尼公园为典型代表,这一超级梦工厂,满足了人们对于童真、梦幻、快乐的美好想象。

打造 IP 衍生品优质的运营模式,需要同时关注产品设计和生产销售。在设计衍生产品时,电影的模型手办要尽量还原人物,注重细节。一个优质人形手办的精细程度可以在头发的发丝、衣服的花纹、肌肤的纹理等地方体现出来,而玩偶手办则要质地柔软、外观可爱。在特定的节日,比如角色的生日、情人节、新年伊始发售限定款和隐藏款。在建立主题公园或者主题餐厅时,要尽力做到符合 IP 电影中的情节设定,营造出电影中的氛围。相关的服务人员和角色扮演人员也要礼貌大方、举止得体。在销售衍生产品时,开发商可以与淘宝、京东之类的网销平台开展合作,开设正版、正规的旗舰店,一方面拓宽了销售渠道,另一方面也减少了盗版产品的出现。也可以借鉴梦工厂与大型零售商沃尔玛捆绑销售的模式②。

(四) 版权保护

IP 电影产业的发展离不开良好的社会环境和生存环境,在保护版权的法律体系上应当尽量做到全面、完善。美国作为世界上电影产业的发达国家,发展重心大多都是以版权为主,带动票房和衍生品的盈利模式,所以知识产权保护体系十分周密严谨,并且每一项法规都能落实。政府同时设立了许多分管部门,对版权的申请、登记、审核、进出口分别进行专职保护管理。美国司法部门为了预防盗版泛滥问题,安排了许多从事版权保护的专业律师和相关人员,对相关现象进行有效监督和及时反应。

我国也在付出行动,努力为电影产业的发展提供环境保护和强有力的政策支撑,如颁布了《中华人民共和国著作权法》《中华人民共和国专利法》等相关法律,同时还在加大对盗版

① 白晓晴. 漫画改编电影的 IP 多场域开发策略:以漫威超级英雄系列电影为例[J]. 当代电影,2016(8):151-153.

② 韩晓芳. 论 IP 时代电影产业链的构建[J]. 经济论坛,2016(6):99-104.

的检查力度和惩罚力度。当然仅此还不够,在立法上,应该加快健全版权保护的法律、法规体系,将电影侵权行为的界定得更加明确,为IP电影产业链的各个环节提供法律保障;在行政执法上,对市场上的盗版和抄袭进行严格执法,加大打击和惩罚力度,为我国电影版权贸易提供切实保障;积极普法,普法工作切忌形式主义和做表面文章;在电影衍生品保护上,规范衍生品版权交易市场发展,维持行业发展的正常秩序。

(五)加强人才培养

IP资源的表现形式多种多样,可能是小说、漫画,也可能是游戏,这时也需要培养一批既能了解原作领域,又能懂得电影制作的跨界人才。一方面在创作或改编原作故事内容时,能做到逻辑合理、剧情连贯、感情充沛,并且密切关注粉丝群体的评论和动态,培养出灵活的调节能力。另一方面,创作方也需要提高对IP资源内容创新和充分挖掘IP深层次价值、附加价值的能力。

在IP电影盛行的时代,照搬原作是不可取的,改编的地位尤为重要。尽管IP为电影提供了核心内容,但是编写剧本的工作必不可少,好的剧本为口碑和票房提供最基础的保障,主题如何得到升华、剧情如何妥善删减、节奏如何合理把控、戏剧冲突如何最大化都是学问,所以应当给予我国编剧人员更专业的学习环境和更优质的待遇,在影视行业中获得更高的地位。只有加强培养优秀导演、演员、后期等全方位人才,通过积极鼓励他们对外进修研学等方式提高专业素养,才能让其在IP电影创作、拍摄、后期剪辑、宣传等全过程中发挥实力,才能提高电影的整体制作水平。

(六)政策激励

国家积极鼓励对知识产权和电影产业的开发。我国制定的知识产权战略制度为IP电影的发展提供了保障,并推动了IP电影衍生品的开发,整个电影产业由此能够收获更多的效益。鼓励IP电影的创新,支持多元文化的发展,可以通过制定相关法律法规为IP电影保驾护航,也可以为IP电影设立相关的扶持机构,提供启动资金来帮助原创作品摆脱融资难题,或者通过设立荣誉和奖项并颁发奖金,为IP电影创作提供专项支持。

第五章 "互联网＋"数字影视产业新业态

"互联网＋"技术变革催生了影视产业的新业态。本章从现实案例着手,重点分析移动互联网对影视产业结构产生的重要影响,解析在"互联网＋影视"形态下,影视企业经营管理过程中出现的新业态、新模式。

第一节 "互联网＋"数字电影的新业态

电影产业是文化产业中的重要组成部分,它涵盖了电影的创作、发行及电影衍生品开发等各个环节。电影产业是通过内容生产来实现电影产品及其衍生产品的市场供给,因此就产业属性而言,电影产业的特殊性在于它既拥有经济属性,同时又具有社会文化属性。从经济学的视角来看,电影产品具有满足市场需要的商业价值,因此具有经济属性。同时,电影的生产过程也独具特色,以电影创意为起点,再到实际拍摄和后期制作,这一过程中众多具有不同性质和功能的企业参与其中。而且,由于电影作品能够大批量地拷贝、生产,复制成本相对比较低。同时,电影是大众文化的一种,深受民族文化和传统文化的影响,能够利用视觉表现形式,构建人类文化,因此,电影具有深刻的文化属性。

同时,电影产业的外部关联性较高。随着行业的蓬勃发展,电影产业逐渐从纵向发展模式过渡到横向发展模式。电影自身涵盖了音乐、文学、舞蹈等艺术形式,而游戏、电视、动漫等产业又都与电影产业保持着紧密的关联性,电影产业逐渐演变为引导整个文化产业和相关产业发展的火车头。此外,近年来随着电影衍生品的不断扩展,电影产业与其他产业之间黏合度越来越高,如电影主题公园的建立、电影相关衍生产品的授权等,电影衍生品逐渐成为重要的盈利模式。

"互联网＋"这一新技术经济范式引发了围绕"互联网＋电影"产生的创新创业浪潮。在传统的导演、编剧、演员、设备、资金等重要生产要素之外,网络技术逐渐成为电影产业中至关重要的生产要素,"互联网＋"技术要素与电影产业的其他要素产生化学反应,催生了大量之前并不存在的新产品、新服务、新工具、新企业和新职业。如一家新型的专注于电影数据分析的创业公司纳什信息(Nash Information Services),它能运用海量数据和特定算法预测出一部电影的票房,原因在于该公司拥有一个过去几十年美国所有制片公司的每部商业电影大约三千万条记录的数据库,比如导演、预算、电影流派、上映日期、演员阵容、所获奖项、制片人、电影票房等,通过把准备拍摄的电影信息放到数据库里和历史上的电影数据进行对比分析,该公司能够较为准确地预测票房收入,甚至可以建议制片人改变哪些要素或者组合以增加收入或者降低风险。阿里影业推出的娱乐宝也属于电影融资的一种新工具,其首期项目包括电影《小时代4》《狼图腾》《非法操作》以及社交游戏《模范学院》等六个项目,总投资

额 7300 万元。其中,影视剧项目投资额为 100 元/份,游戏项目的投资额为 500 元/份,每个项目每人限购两份。如此,娱乐宝通过电影众筹的模式将数十万的网民大众转化成了电影产业的投资人和准受众。此外,基于"互联网+"思维的创新创业还可能造就很多诸如电影数据分析师、粉丝服务员或者互联网电影产品经理等新的职业群体。对于电影产业而言,电影实现了从工业产品向互联网产品的转换,电影工作者实现了从工业化思维向互联网思维,从以产品为核心向以用户为核心,从销售故事向销售娱乐、体验、社交甚至吐槽等综合价值的转变。这种范式的转变,从根本上得益于"互联网+"所涵盖的大量通用技术的发展和普及①(见表 5-1)。

表 5-1　工业化电影思维与互联网电影思维比较

	工业化电影思维	互联网电影思维
生产原则	紧紧围绕电影产品或者主创人员的偏好进行演员选定、情节设置和宣传推广,主创人员自行决策,先生产后消费,把主创人员喜欢的产品内容强加给电影受众	用大数据分析用户对演员的态度、情节的偏好和观影习惯,从开发阶段起,就把用户请进来,和用户一起创造一部电影作品,使得用户从知道变为喜欢,再到认可甚至成为"忠实粉"
生产模式	遵循线性生产模式,即:选择作品—找投资方—成立制作团队—洽谈植入广告—启动电影拍摄—电影宣发上映—票房结算分账	遵循相关性生产模式,坚持用户至上的原则,运用大数据思维、众筹思维、电商思维、O2O 思维、粉丝思维与用户产生连接
销售模式	采用宣传式语言,信息单向传播,投入大量资金做硬广告对受众进行围猎,通过媒介购买自卖自夸,让受众知晓。信息稍纵即逝,效果不断衰减	使用网络化语言,信息双向互动,通过各种活动、话题、口碑传播,让用户喜欢内容之后主动进行传播,信息始终保持,效果不断增强

一、我国"互联网+"电影产业问题

(一)我国电影产业宏观环境与发展趋势

当下,我国宏观经济处于新常态,经济全球化的步伐越来越快,社会信息化程度越来越高,文化多样性持续推进,外部环境给中国电影产业带来了前所未有的机遇和挑战。

1. 宏观环境助力电影产业健康发展

随着我国人民生活水平和消费需求的不断提升,受众越来越注重在电影等文化娱乐方面的资金投入。"十二五"期间人们的观影习惯已经逐渐养成,全国影院和院线建设都取得不错的成绩,因此在"十三五"期间,中国电影票房和观影人数也都在不断刷新纪录。随着我国经济实力的增强和国际地位的提升,我国电影业在世界电影产业中逐渐占据更加重要的地位,越来越多地参与到国际电影市场的竞争中。2015 年,国际货币基金组织正式宣布人民币加入特别提款权。在我国经济进入新常态的时代背景下,人民币国际化进程提升了人

① 刘庆振. 技术经济范式视野下的"互联网+电影"新业态[J]. 当代电影,2015(9):146-149.

民币及我国经济在国际市场中的地位,推动了国内金融体制的改革,并减少了对资本流动的管制,金融服务业也逐步走向世界。人民币的国际化,有助于我国电影企业进一步走出国门,参与国际竞争,在国际电影产业贸易中发挥重要作用。

近几年来,党中央、国务院和国家电影主管部门都颁布了一系列的法律法规,出台了相关政策,为电影产业的发展营造了良好的外部环境,促进了电影产业的规范发展。2016年11月全国人大常委会发布了《中华人民共和国电影产业促进法》,并于2017年3月1日正式实施。这部法律的颁布与实施对我国电影产业的发展具有里程碑的意义,有助于我国电影产业的健康快速发展,规范了我国电影市场秩序,同时也弘扬了社会主义核心价值观。此外,电影产业版权保护也得以加强,"互联网+"背景下,针对电影版权的侵害行为时有发生,为此相关部门制定了相应的法律法规给予保护。2015年9月,国家广电总局下属的电影局(2018年,原国家新闻出版广电总局的电影管理职责划入中央宣传部)颁布了《关于严厉打击在影院盗录影片等侵权违法行为的通知》(影字〔2015〕578号),对电影院场所存在的侵权行为进行了严厉打击。同年10月,《关于规范网盘服务版权秩序的通知》发布实施,明确规定网盘服务商要加强对非法上传、存储和分享影视作品的管理力度,以杜绝未经授权的影视作品在互联网上传播。

随着互联网技术的不断应用,电影数字化发行模式不断成熟,相关环节的监管也提上日程。2015年6月,国家广电总局下发了《关于规范电影数字拷贝卫星传输和接收事宜的通知》(新广发〔2015〕131号),进一步推广了电影数字化拷贝卫星传输新模式,规范了影院数字拷贝、传输、接收等环节。与此同时,政府部门开始利用高科技手段来保护电影版权。2015年9月,《关于加强数字水印技术运用、严格影片的版权保护的通知》(影字〔2015〕581号)的下发促进了数字水印技术在电影版权保护中的运用,这一系列政策的出台,提升了我国电影产业的质量,扩大了我国电影产业的规模。

我国电影市场不断发展壮大。2012年以来,我国电影票房以平均每年净增100亿元的速度上升。2019年,全国票房642.66亿元,较2018年同期增长5.4%,其中,国产片份额达64.07%。我国电影市场保持不断增长的势头,电影创作和电影市场皆释放出巨大的活力。据悉,2019年全年,票房前10名的影片中有8部为国产影片,票房过10亿元的15部影片中有10部为国产影片。

2019年,随着《流浪地球》《哪吒之魔童降世》两部影片的上映,我国电影市场上映影片的票房前3名被国产电影收入囊中,国产电影实现社会效益与经济效益的双丰收,观众更加青睐国产电影。为庆祝中华人民共和国成立70周年,以《我和我的祖国》《中国机长》《攀登者》为代表的献礼片取得票房和口碑双丰收。我国电影的工业化水平获得提升,《流浪地球》开始我国科幻电影元年,《哪吒之魔童降世》让人看到中国动画电影孕育的新希望。一大批题材多样、风格多元的电影精品不断涌现,《唐人街探案2》《少年的你》《飞驰人生》《疯狂的外星人》《地久天长》《误杀》等影片充分体现出电影创作的多样性和丰富性。统计数据显示,我国电影票房市场近年来保持高速增长的态势,观影人次从2012年的4.4亿,增长到2018年的17.16亿,年均复合增长率达到25.5%。国内电影票房从2012年的170.7亿元增长到2019年642.7亿元,年均复合增长率达到20.85%。我国电影产业在国民经济新的发展形势下实现了快速增长。以电影票房收入衡量,我国电影市场已经超越美国的全球第一大电影市场,银幕总数居全球领先的地位。

2019年,全国电影总票房642.66亿元,同比增长5.4%。虽然2019年电影票房市场增

速放缓,但从中长期来看中国电影票房仍将维持较高的增长速度。主要原因在于我国人均观影次数和每百万人口票房金额与北美地区存在较大差距,随着我国居民消费水平上升、城市化进程的深入和对文化产品的需求不断提升,我国电影市场还有很大的发展空间。

与电影市场蓬勃发展相伴随的是电影基础设施建设的突飞猛进。2015年开始,全球电影产业进入高速发展阶段,3D电影逐渐普及并吸引用户踏入影院,以获得更好的视觉体验。2018年,全球数字银幕数量达到18.2万块,同年电影票房达到411亿美元。艾媒咨询分析师认为,全球电影产业的高速发展,也得益于技术推动和我国市场贡献。2009～2017年,我国电影票房保持快速增长态势,复合增长率为27.2%,这一方面得益于国家对电影及相关文化产业的扶持和资本入驻,另一方面电影购票等APP应用的普及功不可没。特别是移动互联网应用的普及,令我国电影产业链体系日益完善并朝向数字化的方向发展。数据显示,我国数字银幕数量呈现出逐年增长的趋势,2012年已突破10000块,达到13118块。2018年我国数字银幕数量突破60000块,达到60079块,2019年达到69787块。随着电影行业的整体发展,我国数字银幕数量将继续保持增长态势。

2. "互联网+"将改善电影产业服务水平

虽然我国电影产业获得了国家政策的支持,但不可否认其目前仍处于发展阶段,与发达国家相比差距较为明显。近年来,由于互联网的快速发展,势必会带动电影产业的进一步繁荣。

(1) 电影行业的服务质量将大幅提升。随着手机客户端在线购票的普及,电影行业不但可以通过在线选座、打折优惠等方式吸引受众,还可以通过观影打分、分享观影感受等手段,使得观看电影成为一种社交行为。影院成为行业多元化的服务商,不再仅仅是观影的场所,同时也是休闲娱乐的去处。

(2) 电影行业的信息透明度将不断提升。电影业的行业透明度将不断提升,相关电影信息迅速在同行业传播,有利于各方掌握电影行业的发展动态。在互联网到来之前,电影档期、票房收入等市场核心数据往往被电影主管部门掌握,外界并不知晓,而相关行业协会发布的消息通常相对滞后。但互联网时代这一情况得到极大的改善,各界人士如自媒体,随时可以发布和共享实时的票房信息和观影人次,并对这些核心数据进行分析,大幅提升了市场的透明度。这也促使电影主管部门采取行动迎合这一变化,国家电影专资办开放了电影票房数据查询平台,实时公布影片的票房情况。

(3) 电影行业信用体系日趋完善。在互联网时代到来之前,信息交流不便,信用体系建立不完善,偷漏瞒报电影票房、"幽灵场""买票房"等不规范行为时有发生,而现在这些行为在自媒体的曝光下能迅速得到关注和处理。例如,2015年出现的《百团大战》"幽灵场"现象、《捉妖记》买票房"问题等,经微信、微博等新媒体曝光以后,引起了各方广泛关注。媒体的监督有助于电影行业的自我约束,促使信用体系的建立。

3. 新兴媒体、新兴业态对电影产业的深刻影响

在线销售电影票给传统电影市场经营带来了一定的冲击,网络票务、在线选座业务影响了影院排片和观众的观影选择。一些制片方与网络售票公司联合,用预售票的手段影响影院排片,削弱了影院、院线对排片的控制力,产业链的主导权部分落到了网络售票公司的手里。与传统企业相比,电商拥有雄厚的资本,在盘活产业、提升消费的同时有可能会导致传统价格市场的混乱,如各式各样的"团购打折""特价观影"等促销行为,表面上仅仅是以低价向观众销售电影票,但实际上存在误导观影者的消费习惯的问题。更严重的是有可能出现

不当的利用私人信息的情况,未来这一现象必须得到重视。

(二) 推动我国"互联网+"电影产业链的发展完善

从总体上看,我国电影产业依然存在问题,突出体现在:一是体制机制不健全。主要是制造、发行与放映行业之间的矛盾突出,上游摄制环节存在"故事讲不好、演员酬金太高挤压制作费、主创人员不尊重市场和观众"等问题;中游宣发环节存在"票补、买场次、营销失当"等问题;下游影院放映环节存在的问题,更是进一步导致了票房和观众人次的加速下滑。电影市场的条块分割现象明显,导致内地电影产业存在东、西部,大、中小城市,城、乡的二元制结构。影视企业数量多、规模小、竞争力弱;资本积累率低,发展困难。二是电影市场发育不成熟。主要存在影院基础建设不完善、消费者地域不均衡、电影产业衍生品市场刚起步等问题。三是创作源头活力不足。突出表现在国内影视圈"轻编剧、重导演、重明星"。四是产业的经济效益较低。主要表现为盈利模式相对单一,衍生品环节未能发挥其应有的经济效益。五是影视从业人员标准化意识低,电影制作标准化、工业化程度低。六是电影行业协会和工会作用有限等。接下来从电影产业链各环节来具体分析。

1. 投融资环境亟须优化

近年来,在国家政策的引导下,电影产业的投融资环境大为改善,渠道日益多元化。除了传统的电影投融资渠道,金融市场向电影产业打开了大门,上市影视企业数量不断增加,电影产业源源不断吸引业外资金的进入。随着互联网的不断发展,"互联网+"的模式日益增多,在"万众创新,大众创业"的大背景下,电影众筹成为一种新趋势,并取得了良好的效果,但也存在以下问题。

第一,电影产业作为一种高回报、高风险的产业,存在一定的不确定性。首先,电影产品在投放电影市场之前无法准确预测电影的实际收益,因此投资方对某一电影项目的投资往往存在着不确定性,投资者并不能确定电影放映之后最终会产生多大市场效应,以及是否能产生丰厚的商业价值。其次,还要经历着严格的审查程序,承担一定的审查风险,由于我国的审查制度明确规定每部电影必须经过审查才能够放映,因此,如果审核不予通过,前期的投入将面临打水漂的风险。最后,在电影拍摄过程中也存在风险,一部电影的完成历时很长,技术含量高,资金投入大,在此期间可能会出现资金短缺、演员受伤等妨碍电影按时完成的突发事件。

第二,随着互联网企业的介入,电影产业各环节被其渗透,也打开了新的投融资渠道。网络众筹模式成为了一种新兴的筹集资金方式,这种方式相对于传统方式更加灵活便捷,但也存在一定的安全隐患。例如,目前我国电影众筹平台准入门槛较低,许多投资人对电影众筹这种新兴的模式不了解,对其存在的潜在风险估计不足,导致他们认为只要将内容和设计在网络平台上呈现出来即可,但这种行为会使得电影内容缺乏创意、制作过程不严谨,加大了电影众筹失败的可能性,电影投资者因此望而却步。此外,大多电影众筹项目的发起人为非专业人员,因此缺乏众筹的能力。在众筹过程中,有些人只是根据电影所需要的金额来设定众筹的额度,如果众筹失败,只得将所凑集到的资金退还给投资者。这种简单的做法会使得众筹目标不统一、项目完成时间不明确、各方需要履行的义务不清楚,从而导致投资者的合法权益没有保证。

第三,众筹模式作为新兴的金融模式,国家相关部门对其还未出台完善的法律政策加以规范,导致一些网络众筹平台和法律打擦边球,对投资者的资金没有建立完备的防控机制,

同时也缺少合适、安全的电影项目可以投资,存在潜在的金融风险,对电影产业持续发展产生了不利影响。

2. 内容质量亟须提升

近年来,我国电影产业发展迅速,电影市场不断扩张,但在发展过程中也暴露出了很多问题。尤其是在电影剧本的创作环节,创作作为电影内容生产的基石,仍属于我国电影产业的薄弱环节,并成为电影发展的桎梏。

电影产业本质上说是一种内容产业,内容创新是电影产业的基本要求。但在当前电影产业发展过程中,剧本的创作环节却不尽如人意。首先体现在原创性方面。当今电影创作往往只关注热点内容,不注重故事情节的建构,过度追求宏大的场面以及豪华的明星阵容和高科技的特效,而忽视了电影的核心是内容,即内容为王,要通过电影内容与观众产生黏性。电影市场跟风情况严重,一部青春爱情片的票房大卖,紧接会出现"青春爱情电影潮",而且剧情内容往往也惊人的相似,无一例外的包含恋爱、分手、堕胎等桥段,饱受观众诟病。导致这种现象的根本原因就是对剧本创作这个基础环节的重视不够。特别在互联网时代,有些电影创作者迷恋大明星或者超级IP,重金打造"大片",忽视了电影剧本本身的创作,丧失了讲好故事的能力,导致情节漏洞百出,必然制作不出好的电影作品。

电影产业作为内容产业,具有很强的艺术创作特征,因此电影剧本创作应注重艺术性。电影剧本创作要着眼现实生活或历史背景,塑造具有鲜明特点的典型人物形象,力争故事情节具有真实性和生命性,努力使电影作品具有较为完整的叙事结构和符合人物性格的对话,以此呈现出较高的文学和艺术价值。而在当下的一些电影作品,特别是商业电影中,片面追求票房和市场,忽视电影剧本创作的艺术性,一味的迎合受众的大众化和娱乐化口味,造成了电影作品的庸俗化和泛娱乐化。尤其在娱乐至死的创作环境下,一些喜剧片以恶搞的形式竞相出现,影片中夸张荒诞的无厘头幽默、恶俗卖弄的肢体表现和语言表达,饱受观众批评。例如,2015年我国电影喜剧片虽然票房表现不俗,但经得起推敲并获得口碑好的喜剧片并不多,其中《恶棍天使》《万万没想到》等影片恶评如潮,剧本创作者应该明白,不能仅仅依靠拼贴低俗笑料来忽悠观众。只有打造更加扎实的剧本,设计更加有内涵的幽默,拥有更加严谨的态度,才能创作出口碑票房双丰收的作品。

3. 制片制度亟须完善

电影制片环节作为电影产业的上游,承担着为下游环节供应电影作品的任务,是整个电影产业链条的核心环节之一,其发展的好坏直接关系到整个电影产业能否健康发展。尽管在电影产业大发展的浪潮中,制片业有了长足发展,但由于基础薄弱,形势依然严峻。

我国电影产业近年来保持持续发展的势头,越来越多的资金涌入电影产业。在电影市场中,明星效应越来越明显,有的影视制作中明星片酬占到了整个制作费用的一半以上,使得制作成本居高不下。与此同时,随着观众观影水平的提升,人们对于电影制作水平的要求也越来越高,观众不再满足于低水平的制作,制片方也越来越倾向于好莱坞式的大制片、高投入,追求完美逼真的画面和刺激的特效,这些因素都推高了电影的制作成本。而这往往需要三倍于投资金额的票房收入才能使制片方获得利润,制片风险越来越高。而且由于缺乏专业公司和人才,大多数电影制片方抗风险能力微弱,一旦项目投资失败,可能就会遭遇资金链断裂的危险,或者导致企业破产。尤其是对于中小型的制片企业来说,自身经济实力有

限,"属于单兵、单制片业务作战,很难凭单一业务、单一项目在风云变幻的市场中站稳脚跟"①。

互联网的介入,对电影制片业也产生了影响。近年来,制片业的一大现象就是互联网电影制片企业的大举进入,互联网电影制片企业拥有全新的商业模式和制片思路,给制片业带来了新的活力,然而互联网行业中的商业模式能否适应电影市场的发展,科技和影视内容的结合能否真的给未来的制片业带来新机遇,这些都是未知数,还需市场检验。而建立不久的互联网电影制片企业经验相对欠缺,对电影制片规律掌握不够,容易过度地去追求经济回报。它们应该多向国外相对成熟的互联网电影制片企业学习,更加注重电影的艺术性而不是商业性,将创作优秀的电影产品作为第一要务。"繁荣而不乏隐忧,这是目前电影制片产业的一个基本状态。"②

IP电影在"互联网+"时代日益成为了电影制片方追捧的对象,近几年更是成为电影公司投资份额的主要部分,有些互联网电影公司甚至完全依赖IP电影。但是IP电影并不是依靠IP本身就一定能获得成功,《九层妖塔》和《寻龙诀》虽源为同一个IP《鬼吹灯》,但是评价却截然不同;漫威宇宙虽然都脱胎于漫画IP,但它的成功很大程度上离不开编剧和导演的二度创作。当下国内某些制片机构对于IP电影的理解过于狭隘,甚至将IP电影制片业务当成绝对核心,这种做法无疑会损害整个电影制片业的创新能力。优质IP只有通过优秀团队的创作开发,才有可能在大银幕上获得认可,盲目追捧IP并不可取。

4. 发行能力亟须提升

"电影发行是指在获得影片发行权的情况下,将电影作品在规定的时间和地点内进行有偿传播的一种活动,或代理许可他人使用该电影版本的活动。"③电影发行环节在电影产业链条中占有重要地位,在电影市场中举足轻重,但随着互联网的强势介入,电影发行环节也面临着一定的挑战和困境。

目前我国主要的电影发行渠道与电影发达国家相比,明显过于依赖院线,特别是中小成本的电影,没有好好利用影院之外的发行渠道,如此单一的发行渠道无法为电影提供广阔的发展空间,应当学习电影发达国家多渠道的发行方式。过度依赖片源的发行方式也是问题之一。如果拥有热门电影如《捉妖记》之类的影片,当年的发行收益就会颇丰,但现实的发行市场中大多都是表现平平的影片,效益惨淡。因此,如果传统的发行模式不改,即使有众多发行网点,电影发行也将依然充满变数。

近年来,互联网公司强势介入发行环节。一些互联网电影企业通过网络平台,采用团购、倾销、票补等方式影响着传统的发行方式。由于能够直接和影院合作,不仅直达观众、精准营销,还能减少发行成本,无疑对传统发行构成了挑战,动摇了传统发行公司的主导地位。

与此同时,以视频网站、智能电视为代表的多屏发行挤占了传统电影发行的"窗口期",由于互联网电影企业不断探索新的发行模式,在一定程度上冲击了传统电影发行,所以遭到了传统院线的一致抵制。例如,乐视影业计划在发行《消失的凶手》时,在乐视电视终端针对会员提前点映,该消息一经传出,就遭到院线强烈抵制,只好被迫取消,这可以说是互联网电影企业和传统发行企业的一次激烈交锋。虽然这种新式的发行方式以失败告终,但这不意味着未来发行方式会一成不变,互联网与传统发行方式的融合需要进一步磨合和探索。在

①② 刘藩,余宇. 中国电影制片企业的发展现状、问题和趋势[J]. 艺术评论,2012(9):32-38.
③ 许南明,富澜,崔君衍. 电影艺术词典[M]. 北京:中国电影出版社,2005.

互联网时代,未来的发行方考虑的不仅仅是如何提高影院场次和票房,还要考虑如何合理的在不同平台上发行,以达到最佳效果,因为发行方所面对的将不仅仅是影院观众,还要面对移动客户端用户、视频网站用户、网络电视用户等。对于发行方来说,如何在新形势下更好的协调不同用户的需求是未来成功与否的关键。

5. 放映市场亟须规范

近年来,影院违规放映、不正当竞争的情况时有发生,受到业界和观众的广泛关注,如"幽灵场"现象,即在非黄金时段,以虚高的排片率和售票率博取片方的青睐。该做法并不能真实地反映一部电影的受欢迎程度,虚假的票房纪录对电影放映市场也会产生不良影响。2015年,《捉妖记》票房收入达到了二十多亿元,成为内地年度票房的一匹黑马,与此同时,上映仅仅3天的《叶问3》就斩获了五亿元票房,但这两部票房黑马被新闻媒体陆续爆出存在票房作假的行为。有些放映方通过不正当手段,人为延长电影的上映时间来获取更多票房收入,人为延长上映时间对于一些优秀电影来说,有一定的意义,但对于本来就没被市场认可的电影来说,这种做法是对放映资源的一种浪费,挤压了同期其他优秀影片的上映时间。

电商的介入对观影者的直接影响就是票价的降低。低票价对传统的影院销售模式带来的冲击巨大,电商采用9.9元、19.9元的超低票价吸引观众,使得院线的利益得不到充分保障,有些影院迫于票房压力被迫和电商合作,但无疑导致影院的投资回报周期变长,影响到终端放映方的投资热情。为了保证利润,一些电商只选择与大片合作,而对于知名度小的中小成本影片避而远之,这种选择性的合作导致了大片票价很低、票房很好,而中小成本影片票价很高、票房很低的怪圈,这不利于电影产业的健康发展。放映方与电商之间的矛盾也时有发生,2015年,中影星美宣布取消与猫眼电影的业务合作,这是电商与放映方冲突公开化的标志性事件。

电商的介入对院线、影院的排片权造成冲击。依托互联网售票速度快、体量大的特点,猫眼、淘宝电影等网络票务公司已经具有了与片方、影城直接沟通的资本。部分网络票务公司已经影响到了影片的发行环节,进而参与到了电影生产的产业链之中,如果预售电影票能够左右影院排片,影院便难以再进行自主排片了。

6. 加强版权保护,推动衍生产品开发

由于一些商家电影版权意识不强,在未经授权的情况下擅自大规模的生产、销售电影产品,尤其是电影衍生品。这些商家往往以电影中的人物或物品为原型大肆复制,特别是近年来,依托网络平台进行的电影衍生品销售,对原版授权方的利益造成了极大的损害。例如,电影《让子弹飞》热播时,电影中的麻匪面具未经授权就被有些商家在网络上销售,并获得了不菲的收益,正版产品销量反而很少。再如,市场中大部分的卡通产品,如"喜羊羊和灰太狼""蓝猫淘气三千问"等几乎都是非授权的产品,它们往往价格低廉,但质量得不到保证,严重挤压了原本属于正版产品的市场。

衍生品的授权是指电影的版权方允许企业在一定时间内运用电影中的元素,制作玩具、游戏、光盘等相关产品进行商业活动,而企业进行生产的前提是支付相应的版权费。相比较欧美商家对电影衍生品授权的热衷,国内商家表现的略微冷淡,原因之一就是电影版权方和产品制作商之间缺乏有效的沟通机制。例如,想获得电影衍生品授权的一方往往很难知晓产品授权出售的信息,与此同时,电影衍生品的授权方又苦于寻找值得信赖的购买者。此外,授权操作过程中的不规范性也影响着双方的顺利合作,国内电影市场时常存在破坏授权行业规则的行为,如大多商家不愿意交保证金。这种授权往往会使电影衍生品获得的经济

效益滞后,可能一方会因为无法获得预期的回报而产生矛盾。

目前,我国的电影衍生品开发尚处于初始阶段,各方对电影衍生品开发的重视程度不够,开发意识不强,电影衍生品仅仅充当电影宣传的工具,并没有作为电影产业的一个独立环节加以开发利用。这主要因为当今电影市场追求短期经济效益,以"票房"为中心,希望通过高票房来取得利润,忽视了对电影衍生产品的开发,导致了许多具备电影衍生品开发条件的电影错失了机会。例如,创造票房奇迹的《捉妖记》,电影中胡巴的可爱形象广受欢迎,但片方起初并没有更多的关注,直到网上盗版胡巴形象盛行才匆忙制作,但已经错失了最佳的售卖时间。因此,电影衍生品开发应该贯穿于电影的各个环节。在好莱坞的电影产业链中,电影衍生品的开发就与电影的各个环节有机配合,从剧本到制作、发行都有参与,这种全方位的开发意识,保证了衍生品的市场地位。如《变形金刚》的导演进行角色设计时,就充分听取了变形金刚玩具公司意见;而美国电影动画电影《里约大冒险》上映之前,制作方福克斯与游戏《愤怒的小鸟》的制作公司就合作推出了"里约版"的《愤怒的小鸟》的游戏,不仅为《里约大冒险》的影迷提供了有吸引力的衍生产品,也吸引了游戏迷进入电影院观看电影。[①]

二、我国"互联网＋"电影产业的布局与革新

2003～2015年是我国电影市场的快速增长期,年复合增速达到35%,2015年达到高峰,增速约48%。但是从2016年开始,全年电影票房同比增速开始放缓,良好的观影习惯逐渐养成,观众观影愈发趋于理性,电影市场发展进入新阶段。"互联网＋"时代下,内容、受众、渠道三方都产生了显著变化:一是内容产业精品化,从单一的小规模内容,发展到以IP为核心的大制作;二是受众市场细分化,从针对大众群体,到注重各类粉丝社群;三是渠道日益多元化,从单一集中到多屏联动和多渠道交叉共生。

(一) 我国代表性的互联网电影企业的产业链布局

电影产业的快速发展以及信息技术、移动技术的进步推动了电影产业与互联网产业的结合。以BAT(B指百度、A指阿里巴巴、T指腾讯)为代表的一批互联网公司着手布局电影产业,为电影产业带来了新鲜的血液,促进了传统电影产业链的优化升级,表现为电影融资众筹化、电影制片大数据化、电影发行在线化以及电影放映多屏化等。然而,单个环节的优化无法使得整个电影产业链得到优化升级,必须着力构建电影产业的各个环节,进一步推动电影产业链的全面升级。

1. 阿里影业的电影产业链布局

阿里影业作为重要的互联网电影企业,在电影产业领域动作不断。目前阿里影业的电影疆域已经覆盖投融资、发行、营销、制作、售票、衍生品等方面,形成了一条较为完整的产业链格局。

首先,在投融资方面,阿里巴巴集团发挥先天的电商优势,推出了娱乐宝。娱乐宝是由阿里巴巴数字娱乐事业部联合金融机构于2014年发布的增值服务平台,从本质上来说娱乐宝是一款保险产品,与此同时,它也是电影融资的一种全新方式,用户只要投入一定限度的资金即可投资影视剧作品,获得相应的收益,同时有机会享受到剧组探班、参加明星见面会

① 曹坤,李景怡,张晨光. 衍生品:电影产业链下游的掘金点[J]. 当代电影,2012(5):106-109.

等娱乐权益。首批登陆娱乐宝的电影投资项目，一经上线就被抢购一空，众筹电影的新方式受到欢迎。除此之外，2015年，阿里影业与派拉蒙影业达成合作协议，投资拍摄《碟中谍5：神秘国度》，这是阿里影业第一次参与投资好莱坞电影作品，同时阿里影业也是该片的推广营销合作伙伴，将在票务和衍生品方面展开进一步合作。

其次，在制片方面，阿里巴巴公司于2014年出资购入了上市公司文化中国的全部股权，并正式更名为阿里巴巴影业集团（简称"阿里影业"）。阿里影业涉及的领域有电影和电视剧制作、版权销售、发行等。阿里影业又把娱乐宝和淘宝电影（后改名"淘票票"）纳入其中，拓展了制作和发行渠道。与此同时，阿里影业分别入股华谊兄弟和光线传媒，持股以后的阿里影业，将在电影及其衍生业务项目、电商平台、IP改编、游戏业务等领域与两者展开深入合作。

在发行与销售方面，阿里影业借助自身互联网优势，建立网上在线选座售票平台，凭借淘宝电影平台构建了以用户数据为核心的多元预售、互联网推广体系，来实现宣售一体的影片营销模式。例如，阿里影业借助《小时代4》首次涉足互联网发行，除了通过预售电影票来稳定票房，淘宝电影借助其自身平台如支付宝、手机淘宝，并联合新浪微博、聚划算等多平台提供《小时代4》购票渠道，并对《小时代4》提供票价补贴；同时，阿里影业全资收购当时国内最大的影院出票系统提供商之一的奥科软件，其核心就是在线电影票销售系统，为电商平台开设了一个接入窗口和自动放映系统。

在衍生品开发方面，阿里影业借助自身的大数据分析平台，了解电影观众对衍生品的需求，以观众的需求为出发点，和阿里巴巴平台上的电商合作，利用电商对市场的敏感度来开发受众喜爱的衍生产品。例如，2014年《复仇者联盟2》上映时，阿里影业就与迪士尼在衍生品售卖方面展开了深入的合作，天猫联合包括奥迪、乐高、科沃斯、孩之宝、李宁、伊利等在内的40多个获迪士尼正版授权的品牌首发电影正版衍生品。

2. 腾讯影业的电影产业链布局

在内容方面，腾讯影业较阿里影业更有优势，可利用的现有资源较多，如其以优质IP为核心的影视业务平台"腾讯电影＋"，这是继腾讯动漫、腾讯文学、腾讯游戏之后，腾讯互动娱乐推出的第四个实体业务项目，标志着腾讯正式布局电影产业。腾讯互动娱乐是腾讯公司的一个子项目，囊括了游戏、文学、动漫、儿童等多个互动娱乐业务平台，为体验者提供包括网络游戏、文学、动漫、戏剧、影视等在内的互动娱乐体验。同时，腾讯还投资了专注于影视内容制作的柠萌影业。

在放映端，腾讯影业在腾讯视频平台上发布影片。作为一款在线视频内容平台和视频播放器，腾讯视频发展迅速：一是通过购买影视版权获得播放资源；二是自主创新制作自制节目；三是与中影合作，强强结合推出了微影院项目，打造原创微电影，并积极扶持青年导演，鼓励原创视频；四是为企业定制微电影植入营销。

在发行方面，腾讯影业入股大众点评，双方在流量入口和线下用户资源方面进行了共享和互助；大众点评入驻微信，现在微信搜"大众点评"，点击小程序，即可免下载使用，大众点评拥有很多线上线下的服务，在线购买电影票的服务也在其中。与此同时，腾讯影业还推出了微信电影票，后升级为"微票儿"，分为网页版和APP，之后再升级为"娱票儿"。微信电影票还曾推出相关的电影周边衍生产品。

在衍生品销售方面，腾讯影业已经与上海世纪出版集团、京东、聚思传媒分别达成合作协议，借助其平台销售衍生产品；在图书发行方面，腾讯影业和上海世纪出版集团合作推出

一个"电影图书出版合作映前开发战略",力图打造一个腾讯电影出版平台。

3. 百度影业的电影产业链布局

作为国内最大的搜索引擎,百度也频频采取措施争夺电影市场份额。2014年,百度成立了爱奇艺影业公司,主要业务是负责爱奇艺相关内容的制作、宣传和运营。爱奇艺影业主要是利用自身互联网平台,开展对电影的互联网运作,包括电影众筹、电影大数据分析和研究、电影衍生品的开发和销售、网络游戏、电影票的预售以及利用爱奇艺本身的资源增加电影的营销能力。

在内容环节,百度根植于视频网站,其主要方向放在了"独播+自制"的视频内容上。通过多年的商业运作,百度影业旗下的爱奇艺在网络综艺和网络影视剧两大板块已经拥有了许多原创资源,其中不乏有一些优质的自制剧,捧红了一些明星,催生出粉丝经济。从内容创作、平台到人才队伍的汇集,共同造就出爱奇艺影业的许多大"网综IP"。依托围绕IP进行综合开发的产业理念,爱奇艺中的许多视频节目从立项开始就为以后向影视产品制作、衍生产品开发做了充分准备。2016年,爱奇艺影业借助百度母公司建立了文学版权库,把许多热门文学IP纳入版权库中,拓展爱奇艺影业的内容资源,使其规模越来越大,也使爱奇艺影业在题材和版权竞争中取得领先。

百度影业借助互联网优势,构建了线上线下互通联系、电影网上选座、网络游戏、衍生品开发及网上销售等电影全产业链。2015年,百度影业入股星美控股,星美控股给予百度独家票务合作。与此同时,百度金融联合中信信托、中影股份等联合推出一款电影类消费金融理财项产品:百发有戏。百发有戏的投入门槛低,参与者的权益回报与电影票房收入密切相关。百发有戏首期产品有《黄金时代》,但《黄金时代》不佳的票房收益,对这款产品产生了一些不利影响。

(二) 互联网电影企业对电影产业链革新

以BAT为典型代表的互联网电影企业对电影产业的布局和重构产生了深远的影响,推动了整个电影产业链条的创新发展。互联网电影企业不但凭借IP效应、众筹等方式渗入到内容环节,也借助在线购票软件和其他社交软件拓展推广渠道,甚至推出电视机顶盒增加资源放映的平台。这些行为推动了整个电影产业链的发展与革新,由此也引发了许多值得学术界探讨的新现象与新趋势。

1. 电影产业IP化、众筹化趋势明显

传统电影市场中,电影融资通常会借助银行贷款、广告、上市融资等方式,这种筹集资金的方式往往周期长、风险大而且筹集困难。"互联网+"时代,随着互联网电影企业的介入,拓展了筹集资金的渠道,互联网众筹成为了一种新兴的投融资方式。随着像阿里影业的娱乐宝和百度影业的百发有戏的相继推出,受众可以广泛参与到电影投资中,这开创了一种全新的融资方式,由此带来了电影产业链一系列的革新。例如,在选择投资电影项目时,娱乐宝借助本身的大数据分析平台所具有的一套完善的选片机制,对电影作品的题材、演员知名度、市场预期及导演知名度等进行分析评估,从而形成一个判断。同样,百发有戏也充分利用百度自身的搜索平台,通过对影片题材的搜索、对导演和演员的热度分析,综合评估电影项目的风险程度和潜在的票房。除此之外,新变革也表现在全民参与理念的落实,无论是娱乐宝还是百发有戏,互联网众筹投资门槛低、限制小,以确保更多的观众参与到电影制作之中,这种关注和参与,使得电影投资和制作大众化,不仅激发了大众的投资热情,也促进了电

影的宣传。

近几年来,网络小说IP改编成电影的热度激增。IP作为一种知识产权,拥有一个优质IP相当于拥有了引人入胜的故事或品牌,并且围绕这一品牌和故事能够开发出一系列的电影作品,获得可观的经济收入。同时优质IP往往拥有忠实的粉丝群体,能够确保电影良好的市场效益,在近年来的电影作品中像《寻龙诀》《夏洛特烦恼》《左耳》等一大批优质IP电影都获得了较高的票房。

2. 营销社交化与发行放映多屏化

"互联网+"背景下,新兴的社交平台不断涌现,如国内的微信、微博、人人、陌陌等都拥有各自的用户,据统计,微信用户已达12亿之多。社交平台为用户相互交流和分享消费感受提供了高效的空间,观众在其中容易达成共识,产生口碑效应。因此,近年来电影营销充分借助社交媒体的特性来推介宣传影片。其实,好莱坞早已洞察到社交平台对电影营销的作用,华纳兄弟早在制作《盗梦空间》期间就做了大量的"病毒式"营销。狮门影业为推广其电影作品,把资金和人力都用在了脸书(Facebook)、推特(Twitter)以及移动游戏等网络平台上,并取得了不错的票房收入。国内部分剧目的社交营销则是充分利用微博营销,并借助知名博主转发获得影片的知名度。这种新型的营销手段往往能取得良好的效果,通过议程设置、话题引导、树立口碑,能够激发观众主动为电影宣传,使电影宣传范围广、速度快,容易达成共识形成热点话题。

随着互联网的介入,电影发行与放映变得更加灵活多样。在发行端,由于像乐视网、优酷土豆、百度视频等网络视频平台的出现,电影发行渠道增加,电影发行放映不再仅仅依赖于院线。这不仅丰富了观众的观影选择,更重要的是帮助一大批未能在影院上映的电影找到了播放甚至是获利的空间,电影放映从以往单一的院线放映发展为多屏放映。与此同时,随着家庭网络电视的普及,家庭点播也成为电影放映的新方式。当前,电影放映仍然以影院放映为主,以移动端、PC端电视等多屏放映为辅,构成了多屏放映的格局。这样一方面可以消化一些无法上映的电影,另一方面又能开发影片的剩余价值。

3. 在线营销和衍生产品发展

近年来,电影产业广泛运用线上线下相结合的经营模式,在线选座购票的观众越来越多。在线电影票销售就是借助网络平台连接观众和影院,而互联网技术又极大地促进了在线购票的快速发展,目前网上在线选座买票已经成为广大观影者的消费习惯。统计表明,2013年在线选座的观众还是少数群体,但随着网络售票平台的发展,在线选座买票已经主流,2014年,有近3亿人次通过在线电影票销售平台购买电影票进行观影消费。2015年,线下电影票销售量已经被线上电影票销售量超越。

由于在线购票的便捷性,越来越多的人群选择观影这一休闲方式,这刺激了电影产业市场日益繁荣。与此同时,在线购票这种消费习惯也带来了其他方面的变革。首先,在线售票的网站通过预售电影票的情况,来分析评估该电影的市场潜力,这一行为可以为电影的制片方和发行方提供较为准确的市场参考,帮助其能够在不同区域进行准确的目标定位,使得电影制作和电影营销更有灵活性和针对性。其次,在线选票的模式能够降低电影的票房压力,通过预售的方式提前锁定了票房收入。例如,首开先河的是猫眼电影和《心花路放》的合作,双方通过联合发行的方式使得《心花路放》在上映前预售了数亿元的电影票房,再加上在线售票网站的收入,《心花路放》在还没上映之前就已经获得大部分的电影票房,提前锁定了这部电影的胜局,有效降低了风险。

在衍生品开发方面,由于互联网的介入,电影衍生产品更加多样。首先,一些电影作品上映以后被开发成了同名游戏,取得了良好收益。不可否认的是,目前国内大部分依据电影开发出来的网络游戏在质量上和经济效益上都未能取得令人满意的成绩,但是这种根据电影开发网络游戏的方式已经得到了广泛认可和接受。其次,互联网的介入使得电影衍生品市场规模得以拓展,一些互联网电影企业借助其互联网平台的优势,进行电影衍生品线上售卖,这在客观上培养了销售者的购买习惯。例如,2015年腾讯旗下的微票儿商城推出了微票儿品牌衍生品,通过售卖获得官方授权、线上独家授权的衍生产品,在当时形成一个具有一定规模的线上电影衍生品市场。互联网平台的便捷和灵活性增加了消费者的购买选择,也极大地丰富了电影衍生品的种类,如此电影衍生品市场进入了一个全新时代。

4. 大数据技术广泛应用于电影产业各环节

现如今,大数据对电影产业的影响越来越深刻,成为了支撑电影产业发展必不可少的技术要素。这里的"大数据"可以理解为通过对用户行为的分析,了解和掌握用户的行为特征和习惯,以便更有针对性地开展商业活动。可见,在电影产业各个环节都有大数据的干预。如美剧《纸牌屋》的热播,就离不开大数据的加持,该片的产生是基于影视公司在深入分析了用户行为数据的基础之上,制作出来的广受欢迎的网络热播剧。而以BAT为代表的互联网电影企业之所以能够涉足电影业,与其自身所具有得天独厚的大数据分析能力密切相关。阿里影业依托的其电商平台、百度影业依托的其搜索引擎、腾讯影业依托的其社交平台都具有自身独特的数据分析能力。这种能力对电影产业产生了潜移默化的影响,对电影产业各个环节加以塑造和革新。如阿里影业拥有强大的云计算平台、优酷土豆用户观影数据、猫眼电影票在线购票所得的第一手信息,再加上天猫上亿用户的消费行为数据,阿里影业对网络用户数据资源的拥有量巨大。另外,阿里影业现拥有三大类的数据分析平台:第一类是电商平台的消费数据,第二类是社交媒体的社交数据,第三类是在视频终端用户观看行为数据。这些消费行为数据可以直接反映某类影片是否受欢迎,为电影的选材、演员的选用、剧情的设定甚至是导演的选择提供重要参考。而腾讯影业所拥有的社交行为数据分析,则是给电影营销提供市场策略的重要依据,互联网视频平台上用户观看数据会直接影响影片的创作。

不难看出,当下时兴的大数据分析是希望能以网络用户行为数据分析来掌握受众需求,其中电影大数据分析主要包括内容大数据、渠道大数据、观众大数据三个方面。大数据分析体现出对用户体验的重视,改变了以往观众被动的观影行为。与此同时,大数据分析也存在于电影项目的评估、内容的创作、宣传营销等各个环节。不可否认的是,作为当下广受欢迎的技术手段,大数据分析在电影产业中有其显著的优越性,但它绝不是解决目前我国电影产业问题的法宝,它只是一个技术工具。借助大数据分析对电影作品固然有积极作用,但从根本上说电影产业的发展还是要依靠内容的创新,大数据分析只有和内容有机融合才能产生良好的效果。如果一味迷恋大数据分析,而忽视对电影内容的精心创作,那只会是本末倒置,据此创作出来的电影作品必然经受不起市场和历史的检验。

(三)互联网电影企业的版权困境与反思

互联网电影企业的出现给电影产业带来了生机和活力。互联网和电影产业的融合发展促进了电影产业横向和纵向的全面发展,以BAT为代表的互联网电影企业着手布局电影产业,为电影产业注入互联网思维,实现了传统电影产业链的优化升级。但在互联网电影企业介入电影产业过程中出现的问题值得我们反思。

互联网电影企业发展过程中面临的突出问题就是版权问题,这一直是制约电影产业发展的一个顽疾,互联网电影企业的介入更是加剧了这一问题。互联网的特征是信息免费共享,但电影的经济属性与这一特征相悖,这一矛盾在互联网介入电影产业初期就十分尖锐。一些互联网视频网站在未经授权的情况下,免费提供电影给受众观看,极大损害了电影产业各方的合法权益。近年来,随着政府部门加大整治力度,再加上互联网电影企业的自律和观众版权意识的增强,电影作品的侵权问题有所改善,互联网企业逐渐通过购买正版电影于网站播放等方式,尽可能保护电影及其各方权益。同时积极创新盈利模式,通过广告植入、会员制等方式获取利润,而受众也渐渐培养出付费观看的习惯。但当今电影产业侵权问题依然存在,侵权的方式和手段也不断变化升级,治理电影侵权的任务依然严峻。

随着互联网技术的发展和介入,需要与时俱进地完善电影版权保护的法律法规,提升电影版权保护水平。在传统的电影产业版权保护中,往往只针对电影产业中的某一环节进行保护,效果往往不佳。电影版权的非法侵害已经渗透到电影的各个环节,因此要全方位地加强电影版权的保护,并且是对电影版权进行整体保护。所谓的整体保护,就是指从电影的前期筹备、拍摄、宣传发行、院线放映以及衍生品的开发等所有环节进行版权的法律保护。除了不断完善相关法律法规,在立法方面,针对互联网环境下侵犯知识产权的情况,及时地对《中华人民共和国著作权法》进行修订,做到与时俱进,有法可依。同时,也要做到执法必严,对违反版权法的企业和个人加大处罚力度,增强版权法律的威慑力。

三、我国"互联网+"电影产业发展路径

我国电影产业发展前景广阔。支撑我国电影票房持续增长的主要有内生和外力两大因素,从内生因素来说,一是观影人口红利,我国观影绝对人数和观影频次潜力巨大;二是银幕增长红利,四五线城市是增长主力;三是国产电影质量会大幅提高,这与当前我国积极推进供给侧结构性改革密切相关。从外在助力因素来说,一是我国电影法制化逐步健全;二是资本全面介入,多方力量角逐推动电影资本市场发展;三是开启电影新工业化进程,电影制作技术和制作水平将全面提升。

基于此,在新时期,以下几个方面的举措将有效推动我国电影产业的发展。

第一,构建"供给侧改革"下电影生产变革新机制。一方面,为确保我国电影的长期健康发展,必须将当下"粗放型"的生长方式转变为"精耕细作型"的可持续发展模式;对电影的量化考核转变为对质性评价;对电影发展速度的追求转变为对电影发展深度的思索,从而在根本上保障更多优秀的电影获得公映的权利,尽量避免只能上映一天的情况。另一方面,我国电影也期待更完整、更完善的产业法律保障,真正实现对"电影新势力"的保护和规范、对电影成本以及电影门槛的法定标准、对艺术电影和艺术院线的有效扶持和鼓励,等等。《中华人民共和国电影产业促进法》无疑在此迈出了积极的一步,但我国电影产业的发展却有着更加深远的道路要走。

第二,推进法律框架下的电影市场化。2016年11月7日全国人大常委会通过《中华人民共和国电影产业促进法》(以下简称《促进法》),亮点包括取消"电影拍摄许可证"、公开电影审查标准和程序、明确"偷漏瞒报票房"的惩戒措施等,并将电影产业正式纳入国民经济和社会发展规划。《促进法》作为"文化产业第一法",内容涵盖了电影产业的各方面,让原本依靠《电影管理条例》和一些行政命令、甚至"行规"的电影产业成功纳入国家法律体系管理

范畴，电影产业市场成为有法可依、有明确游戏规则的市场。

第三，推动渠道融合化。2015年以来，一种由互联网企业对传统影视媒体进行收购兼并的"倒融合"现象逐渐成为趋势。互联网企业开始全面贯通电影产业链的制发放环节，完成传统电影企业一直想做但始终未能完成的产业布局。

第四，探索社交化电影发行。未来的商业模式将从渠道为王、产品为王、内容为王过渡到人格为王，而"社群化"则是这类细分媒介在传播过程中形成的受众组织形态。

第五，关注网生化用户。2016年网生市场呈现高产出、高质量、高回报的特点。网络大电影达到2500部，整体水平较之前都有了很大提升，制作成本大幅提高，逐步进入精品化，用户的整体满意度也达到95%。

第六，推动衍生产品的丰富化。衍生品是电影产业链中重要的一环，也是将IP价值变现的有效途径之一。基于衍生品行业的启动，围绕"时效性""场景"和"广泛性"这些要素，国内的行业参与者正在构建多样化的衍生品渠道，寻求衍生品多元化销售模式，如众筹预售模式、入驻综合电商模式、垂直电商模式、"票务+衍生品"模式、"院线+电商"衍生品O2O模式、"视频+衍生品"模式、"落地宣发+衍生品"O2O模式等。

更为重要的是，当前的我国电影产业必须借力"一带一路"倡议，积极推动我国电影走向世界。以下从产业链各环节进一步分析我国"互联网+"电影产业优化发展的路径。

（一）优化电影产业内部结构

1. 优化内容创作

对于"以创意为根本，以剧本为源头"的电影产业来讲，电影剧本特别是原创性剧本的地位不言而喻。但剧本创作在当前我国电影产业链中处于薄弱环节，电影剧本原创能力不强，文学性、艺术性不高，电影剧本的版权地位不明确等问题突出。

电影产业作为内容产业，其核心是版权保护，依法保护电影剧本创作是繁荣电影剧本的前提。英国作家J.K.罗琳笔下的《哈利·波特》被拍成系列电影，风靡全球，创造了几十亿美元的收入，而我国电影市场中鲜有类似的现象，主要原因是当前我国电影市场环境中对编剧创作环节重视不足，侵害剧作家知识产权的现象时有发生，如部分编剧曾有被拖欠稿酬的经历。因此，要从立法层面，加大对电影剧本创作的保护力度，对侵害剧作家合法权益的行为进行法律制裁，这样才能让作家安心地创作优秀的原创作品。例如，把剧本著作权纳入到法律中，严格要求电影拍摄立项必须履行剧本授权书制度；政府部门应加大扶持剧本创新的奖励程度，不断鼓励深入生活后创作出来的原创剧本；与此同时，由小说、戏剧改编的电影作品必须经过原作者授权，严厉惩治剽窃抄袭剧本创意的违法行为，剧本著作权人依法享有发表权、署名权、修改权、保持完整权以及报酬权和荣誉权。

电影产业作为内容产业，其根本是内容。没有优秀的剧本，其他的一切手段都是外在因素。目前，随着互联网的全面介入，出现了片面追求娱乐化的创作倾向，制片方通过低俗夸张的表演来吸引眼球，而不顾电影所应具有的艺术性、思想性。这种过度追求商业性而忽视电影的艺术性和思想性的行为，导致了电影产业一定程度上的病态发展。因此，在互联网时代要更加注重内容为王的原则，把剧本创作作为电影产业的核心竞争力。

我国电影产业在互联网时代借助互联网技术发展自己的同时，要坚持自己应有的底线：即树立导向意识，以创意为核心，增强自身的内在实力，不过度依赖外在因素，电影创作依然要保持创意、创新。当前，我国电影剧本创作要继续坚持"内容为王，故事至上"的原则，讲好

故事、选好题材、塑造好人物形象、展示好矛盾冲突。针对当下电影观众年轻化的趋势,更要注重主流意识的传播,既要拍摄满足观众趣味和潮流的商业电影,也要兼顾艺术性、主旋律电影的创作与生产,传播弘扬核心价值观,力图使电影观众在享受视觉盛宴的同时,品味和情操也能得到升华。

2. 丰富投融资方式

资本对于电影行业的重要性不言而喻,我们以美国好莱坞电影投融资体系为例展开分析。为了维系电影的规模化生产和运营,好莱坞电影公司除了自有资金外,通常还需要争取外来金融资本。在长期的产业实践中,好莱坞电影业已建构了一个多层次的金融融资体系,主要由以下几个部分组成[①]。

(1) 上市融资

和其他行业一样,上市是好莱坞电影公司的主要融资渠道,但上市对企业规模和盈利状况有比较高的要求。在市场高度垄断的美国电影市场,2016年时上市公司仅有约20个,其中一些电影公司隶属于更大的上市娱乐媒体集团,如康卡斯特集团(环球影业)、索尼集团(索尼影业)、维亚康姆集团(派拉蒙影业)、时代华纳集团(华纳兄弟影业)、迪士尼集团(迪士尼影片),这些集团市值在数百亿乃至上千亿美元。母公司的庇护使得这些公司能在变化莫测的市场中保持稳定,因为集团财政实力越雄厚,越能够承担票房失利的后果,也意味着可以进行更昂贵的"赌博"以赢取更大回报,"大投入、大制作、大营销"的大片战略得以贯彻,竞争门槛也随之水涨船高。

除此之外,狮门影业等独立电影公司,Regal、AMC、Cinemark、IMAX等电影院线也都是上市企业。上市为这些企业提供了筹集资金的重要通道,往往构成了它们发展史上的重要转折点。以狮门影业为例,在公司成立之初,其创始人弗兰克·古斯塔(Frank Giustra),便以借壳上市的方式让狮门影业在加拿大上市。通过股市融资,狮门影业得以迅速收购一系列电影资产,包括1962年成立的电影公司Cinépix,位于温哥华的北岸制片厂以及拥有片库资源的国际电影集团(International Movie Group)等,为狮门影业的崛起奠定了基础。上市公司的身份也帮助狮门影业在2012年完成了对另一家独立电影巨头顶峰影业的收购,支付的价格包括了7000万美元的股票。

原世界排名第二的院线集团美国AMC影院公司在2012年被中国万达集团并购之后,也仍然积极地谋划上市,于2013年成功登陆纽交所,首批筹资3.32亿美元。在有了更充分的融资渠道后,AMC得以进行升级改造计划,除了将影院坐椅升级为斜躺式,还在影院开设餐厅,提供更精致也更昂贵的食物。这些措施弥补了观众人次下降带来的损失,其经营表现因此优于竞争对手Regal和Cinemark。2016年,AMC甚至发起了用12亿美元竞标当时美国第四大院线Carmike的计划。1994年,在美国纳斯达克上市对于IMAX院线的发展,也发挥了至关重要的作用,筹措的资金帮助IMAX开始进入商业多厅影院,同年便在美国纽约的Lowes影院推出了IMAX厅,从曾经局限在科技馆和博物馆的小众市场真正扩张到大众电影市场。而在2015年底,为了配合在中国市场的扩张进程,IMAX在香港上市,取名IMAX中国,融资2.46亿美元。对于规模较大、经营业绩斐然的好莱坞电影公司来说,上市可谓最好的融资渠道,能够快速地筹措到大量资金,实现跨越式发展。

① 彭侃.好莱坞电影金融融资机制研究[J].当代电影,2016(1):55-59.

（2）商业贷款

好莱坞电影的第二大融资渠道是商业贷款。在美国，有很多愿意为电影项目提供贷款的银行和金融机构，如摩根大通、城市国民银行、林肯银行、帝国银行等，但和一般的贷款类似，为了保证资金安全，贷款方会要求片方提供能证明偿付能力的担保品。

一般而言，好莱坞电影贷款最常见的担保品有三种。首先是以海外预售合同为主的发行合同。在电影上映前甚至开拍前，好莱坞电影往往会预售某些海外市场发行渠道的版权（如DVD、电视发行权等，通常不包括影院发行权）。海外的版权购买方一般会先向片方预付占合同额20%的保证金，剩余的80%要等到影片制作完成后送达购买方时才需支付。但片方可以将这些预售合同作为有效担保品，向银行申请贷款。前提条件是片方还需要取得"完片担保"，保证影片能够按期完成。而版权购买方实力与信用的高低也会影响到贷款的成功率和数额的多少。据统计，美国每年生产的电影大约有15%的电影会采取预售版权的方法进行融资。

其次，电影公司拥有的片库可作担保品。在好莱坞较完善的发行体系运作下，片库中的老电影也能源源不断地创造稳定收入。如2007年和2008年，片库为米高梅分别创造了5.25亿和5亿美元的现金流。在遇到经营困难时，片库还能作为抵押品帮助电影公司获得贷款。据统计，在2000年初的时候，电影公司向银行的贷款额度可达到其片库价值的60%。但之后随着DVD销量的下滑（片库的价值大部分是通过DVD销售实现），贷款额度降到了片库价值的25%~30%。

再者，有票房号召力的电影品牌也可以成为担保品。例如，顶峰影业在2011年时也曾遭遇融资压力，但幸运的是，其出品的《暮光之城》第一部全球大卖，取得了18亿美元票房。基于对《暮光之城》续集市场表现的信心，在摩根大通和瑞银的帮助下，顶峰影业展开了高达8亿美元的融资计划。其中包括6亿美元的7年期贷款（年利率在7%左右），以及2亿美元的循环信用额度贷款。顶峰影业用这笔钱清偿债务、制作新片以及给投资者分红。2010年，老牌电影公司米高梅在遭遇危机、寻求破产保护时，也基于《007》《霍比特人》的品牌号召力，在摩根大通的安排下，获得了3.25亿美元6年期的贷款，年利率约为6.5%。对于贷款方而言，贷款希望获得的是比较稳定的回报，贷款的意愿和利率的高低则既会考虑市场的大环境，也会考虑单个项目的风险，从而会进行上下浮动调整。在2008年美国金融危机发生后，愿意向好莱坞电影提供贷款的商业银行从30家下降到了8家，随着经济的复苏，到2014年这一数字又回升到20家，贷款的利率也较经济危机时下调了一个百分点左右。总的来说，好莱坞电影公司是比较受美国商业银行欢迎的贷款对象，因为在好莱坞较成熟的工业体系支撑下，风险相对可控，而银行又可以取得比一般贷款更高的利率。

（3）风险投资

除了上市和贷款外，风险投资也是好莱坞电影非常重要的融资渠道。风险投资的来源广泛，既有专门向电影提供资金的公司，也有投资领域广泛的风投集团，如美林公司和摩根大通都建有专门的电影投资部门，更有大量的个人投资者，一些电影取得了极高投资回报率的成功故事燃起了很多人希望成为"好莱坞大鳄"的愿望，银行人、华尔街投资客、炒房客等来自电影业之外领域的投资者幻想着在给予某部电影或某个电影公司一笔小小的投资后能够获得巨大的回报，而相对更实际的目的在于，投资电影还能帮助这些高收入人士避税，如甲骨文集团的首席执行官拉里·埃里森、微软集团的联合创始人保罗·艾伦和联邦快递创始人弗雷德·史密斯等商界大鳄都以个人名义参与电影投资。此外也不排除某些商人出于

对某位电影导演或某个剧本的喜爱,抑或其他的目的,向好莱坞电影提供投资。

与贷款不同,风险投资方获得回报的方式是参与影片收入的分成,一旦影片大卖,回报便十分可观,但一旦票房失败,往往血本无归。为了控制风险,投资者大多采用的是"拼盘投资"的形式,投入某个特定电影公司在一定时间内较多数量的电影项目,一般会涉及10~30部电影,投资额度在10%~50%。拼盘投资的原理在于交叉抵押(cross-collateralized),即用赚大钱的电影项目去填补亏损的项目,利用规模化的投资产生收益。在美林银行、相对论传媒等机构的带动下,"拼盘投资"在2003年左右开始成为好莱坞重要的融资渠道,有着不错历史业绩的好莱坞主流电影公司是"拼盘投资"的主要目标,除了迪士尼坚持用自有资金投资电影外,每家好莱坞大公司都曾签署了至少一个拼盘融资协议(见表5-2)。在2008年、2009年美国爆发金融危机时,拼盘投资一度受到了较大冲击,但之后又出现了明显的回潮趋势。《华尔街日报》2013年做的统计显示:2013年,在好莱坞六大电影公司发行的、投资超3000万美元的81部电影中,有19部的投资全部或大部分来自于外部公司,其中有很多来自中国,如表5-3所示,万达、完美世界、电广传媒等中国公司都与好莱坞主流电影公司达成了此类合作。

表5-2 2004~2007年好莱坞主要"拼盘投资"合作项目

私募基金名称	投向	基金总额(亿美元)	主要作品	注资时间
Melrose Investment(一期)	派拉蒙	3	《世界之战》《碟中谍2》	2004年7月
Kingdom Films	迪士尼	5.05	——	2005年9月
Legendary Picture	华纳兄弟	5	《蝙蝠侠:侠影之谜》《超人归来》	2005年6月
Gun Hill Road(Relativity Meida)	索尼	7.5	《当幸福来敲门》	2006年1月(一期)2006年5月(二期)
Gun Hill Road(Relativity Meida)	环球	5.15	《速度与激情3》《冒牌天神》	2006年1月(一期)2006年5月(二期)
Dune Entertainment	福克斯	6.5	《阿凡达》《穿普拉达的女王》	2005年1月(一期)2005年12月(二期)
Melrose Investment(二期)	派拉蒙	3.06	《世界贸易中心》《碟中谍3》	2006年10月
Dune Entertainment	福克斯	5	《X战警前传:金刚狼》	2007年8月

表5-3 2013~2016年好莱坞主要"拼盘投资"合作项目情况

时间	项目情况
2013年1月	二十世纪福克斯与Magnetar资本等投资者达成了一项拼盘融资协议。后者将提供4亿美元资金,投入福克斯5年内的电影项目,包括2部《阿凡达》续集
2013年7月	派拉蒙与大卫·艾里森的Skydance公司达成协议,将双方于2010年签署的电影联合投资协议延续到2018年。Skydance将投入总计2.25亿美元资金,每年参投3~4部派拉蒙电影

续表

时间	项目情况
2013年7月	环球影业与传奇影业公布电影联合投资协议,为期5年,传奇影业将投资环球影业出品的电影
2013年9月	华纳兄弟宣布与沙丘资本和RatPac娱乐达成合作,后者将参投华纳兄弟在接下来5年内的75部电影,总投资额度为45亿美元
2014年4月	孤星资本(LStar Capital)和花旗银行与索尼影业达成合作,投入2亿美元对索尼影片进行拼盘融资,包括《超凡蜘蛛侠2》和《龙虎少年队》等项目
2015年3月	电广传媒与美国狮门影业达成合作,3年预计合作50部电影,电广传媒将对其中部分电影投资25%
2016年2月	中国上市公司完美世界旗下完美环球公司出资25亿美元,参与环球影业未来5年电影项目投资份额的25%左右,数量不少于50部
2016年9月	万达宣布与索尼达成战略合作。索尼影视今后对万达开放索尼制作影片的股权投资,并努力让参投影片展现中国元素

(4)众筹融资

伴随着互联网的发展,众筹(Crowd Funding)逐渐成为好莱坞电影一种新兴的融资方式。众筹最早兴起于美国IT领域,创业者用这种方式来筹集启动资金。一方面,相较于其他的方式,众筹带有很强的"草根"属性,投资门槛大大降低,普通人均可参与。另一方面,它也极具营销属性,能够帮助正在开发的产品进行预热和在受众中传播。因此,好莱坞电影很快便成为了众筹平台上最受欢迎的类别之一,分别成立于2008年和2009年的Indiegogo和Kickstarter成为了好莱坞草根电影制作者筹资的重要通道。不少影片在众筹的帮助下成功制作与上映,甚至一些电影界大师,如查理·考夫曼和斯派克·李也开始尝试运用众筹融资。

但总的来说,此前通过众筹进行融资的主要是超低成本的电影,融资额度有限。据统计,截至2016年10月3日,众筹网站Kickstarter上发起了58161个电影众筹项目,其中21453个(约37%)的项目成功筹资,总融资额度为2.95亿美元。由于绝大部分都是低成本电影,平均融资额度只有13750美元,只有6个项目的融资额度超过了100万美元。这主要是基于美国当时的法律,众筹的"金融"属性受到了限制。根据美国的《证券管理条例》,众筹不能给予任何现金的回报,众筹者不能参与影片的收益分成,只能收获一些诸如电影票、DVD、签名海报、周边产品、探班等形式的回报,因此对投资者的吸引力不足,而更像是一种"粉丝经济",对于好莱坞电影来说只是辅助性的融资手段。不过这种局面已经发生改变。2015年5月,美国证券交易委员会公布的新政规定,只要发起众筹的电影项目筹资额度不超过5000万美元,且每个投资者的投资额不超过自己年收入或者净资产的10%,那么这项众筹即可作为股权融资,能够给予投资者收益回报。这项政策被认为将对美国电影业产生深远的影响,一些平台随后就开始推出电影股权众筹的服务,如slated.com平台,该平台不但展示融资中的电影项目,更开发了一套评估系统,通过对团队和剧本的分析指出哪些电影最有票房潜力,进而向投资者推荐,仅在2015年便帮助一些电影项目获得了5.6亿美元的投资。随着回报政策的天花板被打破,未来不仅仅独立电影项目,好莱坞大制片厂的电影都可

能通过众筹的方式融资。

　　以上分析了好莱坞电影几种主要的金融性融资渠道，除了这些还有其他的非金融性融资渠道，如政府给予的税收优惠和津贴等。同时，上述这些渠道之间也并非互斥的关系，大部分电影采取的是一种组合融资的模式。如好莱坞大制片厂出品的商业大片，其资金来源除上市母公司划拨的预算外，往往会有一部分是来自风险资金参与的"拼盘投资"。而对于独立电影而言，其预算则往往来自预售版权取得的部分银行贷款，以及部分风险投资，小部分来自众筹和非金融性渠道等。好莱坞电影产业的繁荣离不开多渠道的融资体系。

　　借鉴美国好莱坞电影投融资体系建设经验，我国可以重点从如下三个方面完善电影投融资体系。

　　第一，构建多元的投融资渠道。通过政策引导，鼓励金融行业与影视行业的对接，通过上市、跨界合作、兼并重组、深耕互联网生态圈、设立文化产业投资基金等方式筹集资本，利用金融资本推动新旧影视行业的融合创新。从近两年我国影视行业融合中资本运作的基本情况来看，影视行业融合资本逐年增长，融资手段呈现多元化趋势。

　　第二，建立健全互联网融资机制和管理体制。网络众筹属于新兴事物，相关的法律法规还不健全，存在一些法律和体制上的漏洞，因此为了规范互联网众筹平台，维护各方的合法权益，应不断完善互联网众筹模式，从而营造良好的电影生态环境。首先，要建立健全互联网众筹平台的准入机制。随着"互联网＋"时代的到来，各种互联网众筹平台相继涌现，由于目前无法完全审核其资质，存在一定的风险性，因此要建立健全互联网众筹平台的准入制度。电影主管部门会和金融部门应该对新成立的互联网众筹平台进行全方位的审核，平台建立者必须如实申报平台资质、注册资本、建立时间等核心信息，待电影主管部门和金融部门审核通过后发放相应的执照方可正式运行；审核不通过的，不得进入该领域。其次，不断提升互联网众筹平台的业务能力。互联网众筹平台这种形态虽已有一段时间的发展，其业务的规范性和可操作性还有待完善，金融部门和电影主管部门应制定一套完善的、可操作的业务流程，所有互联网众筹平台电影项目的申报、审核都必须依据严格的流程来进行，包括对外公布众筹资金的使用情况，以便投资人监督。

　　第三，完善电影价值评估体系，建立风险防范机制。在电影产业投融资环节中，突出问题是电影价值评估体系的不完善。由于电影产业资产大部分都是无形资产，同时对电影的投资大都是在不确定的环境下进行的，即无法用传统的量化方式来评估收益，这种不确定性成为了电影投融资的主要障碍。因此，建立一个有效的价值评估体系尤为重要。电影主管部门和金融部门应发挥政府引导作用，通过市场规律解决这一问题，尽快制定和颁布有关电影无形资产价值评估的准则，完善无形资产价值评估体系，鼓励发展相关的电影产业投融资服务机构，比如担保公司、评估公司以及一些中介公司等。与此同时，借鉴发达国家电影产业发展经验，例如在美国电影产业价值评估中，引入第三方评估机构对电影价值进行评估，通过对人员数据库分析（数据库中包含了导演、演员、编剧等人员的市场数据）和票房分析来进行价值评估，这对我国电影产业具有积极的借鉴意义。

3. 提升发行能力

　　第一，拓宽发行渠道，提升海外发行能力。目前我国电影发行放映渠道较为单一，仍然以院线发行放映为主体，导致发行放映的效率不高，拉低了电影产业的整体效益。因此，应当积极拓展发行放映渠道，尤其可以借助互联网进行创新发展。借助互联网的大数据分析，发行方可以与电商合作，不但能够利用预售方式提前为电影预热，锁定用户、精准发行，还可

以提前收回部分资金,减少发行成本,降低的发行风险。此外,伴随着互联网技术的普及和观影人员的年轻化,越来越多的用户习惯于网上消费,再加上网上购票价格便宜,更是增加了用户黏性。所以互联网电商应该是电影发行放映方积极争取的合作方。

同时,国内的电影发行方式在国外效果不佳,不利于我国电影走出国门。国内发行公司应树立国际发行观念,拓展发行视角,同时要积极学习国外的发行模式,尊重国外观众的观影习惯。除了院线发行,还需要综合利用新媒体进行发行,力争达到最大覆盖面,或者通过积极举办电影节的方式,让外国观众能更深入地了解中国电影。

第二,强化放映管理,推动互联网平台建设。针对放映中出现的问题,电影主管部门应该从政策和立法上对电影放映行为进行规范。例如,若发现影院放映出现违规行为,追究相关放映方的责任;建立影院放映的信用查询系统,对违规放映方要在系统中曝光并录入系统、建立信用档案。同时,可以将放映的质量纳入电影院线进行考核中。电影主管部门可以定期组织对放映方进行考核,对于不合格的放映方采取相应处罚措施,以此提高放映质量。

与此同时,应当充分发挥行业协会和观众对终端放映市场的监督引导作用。电影行业协会应加大对放映方关于互联网技术的培训力度,利用好大数据分析,促进放映终端的多元化发展。观众也可以对放映的电影提出自己的意见与建议,促使放映终端尽量满足不同观众的观影习惯与要求,能真正做到以受众为中心。

放映方应注重自身的互联网平台建设,制造热点事件,进行跨界融合发展,积极和观众互动。国家层面积极推行电影产业数字化,《关于促进电影产业繁荣发展的指导意见》明确指出,"研究开发数字电影技术服务体系,加快建设全国和省级电影数字化服务监管平台,完善0.8K数字电影流动放映,1.3K、2K数字电影放映的市场服务和技术监管系统,加快研发网络实时监控系统技术完善数字化分发和接收系统"。

第三,着力构建电影发行放映网络化服务管理新格局。应当积极构建由数字证书管理及密钥制作服务系统(KDM)、影院管理系统(TMS)、网络运行中心(NOC)、数字电影票务系统、数字影院影片卫星传输系统组成的"五位一体"的电影发行放映网络化服务管理体系,推进城市电影放映网络信息化服务,形成发行放映新格局。

一是影片母版密钥制作分发比重不断增加。电影数字中心的"数字证书管理及密钥制作服务系统",建立了信息自维护、密钥制作发放自助式的服务模式,有效促进了数字电影母版制作的放开。

二是电影数字拷贝卫星传输平台覆盖范围逐步扩大。2015年2月9日,城市影院电影数字拷贝卫星传输平台正式启动,这是我国电影产业发行信息化的重要标志。该平台以2011年国家重点科技支撑重点项目《电影数字拷贝传输和播放技术研究与示范》为依托,在中国电影科研所、电影数字节目中心、中影集团等多个单位的协作努力下,历经四年深入研发与全国范围的示范运行,终于正式上线运营,面向所有的电影发行商和影院提供方便快捷的电影数字拷贝卫星传送服务。该平台的所有关键技术全部拥有自主知识产权,所有卫星接收设备都实现了国产化,是电影行业自主技术创新的典型,也是国家科技支撑计划项目在电影行业产学研用模式的智慧结晶。该项目获得了2014年的电影技术应用成果奖一等奖,为我国电影技术行业培养了大批优秀人才。现该平台具备每秒钟90 Mbs~120 Mbs的发送速度,可以为10000家影院每年传输近400部影片。平台的启动取代了传统的硬盘邮寄方式,影片数字拷贝送达平台后8小时内可以传送到影院,大大提高了影片传递速度,保证了影片的全国同步上映。卫星传输采用的是点对多点的广播方式,随着接收影院数量的增加,

影片发行成本将会进一步降低，并为更多的优秀电影能够在登上影院银幕提供机会，使影院与观众有更多的观影选择，促进电影行业大发展、大繁荣。

4. 加强版权保护，提升衍生品开发能力

进入"互联网+"时代，我国电影侵权现象仍然比较普遍，从根本上说是因为侵权所获得的利益远大于其付出的成本。对电影版权的保护是系统的工作，仅仅从一个方面难以根除侵权现象。首先，健全我国版权保护机制，紧跟社会变化，不断修改一些不合时宜的规章制度。完善、健全的电影版权制度应该会对电影侵权行为产生强大的威慑作用，有助于保护相关权利人的合法权益。我国现行的有关电影版权保护方面的制度还比较笼统，不能适应互联网时代的变化要求，需要与时俱进、及时修改。美国作为电影产业强国，在电影版权保护方面有许多值得借鉴的地方。例如，美国有关电影版权保护有十分详细、全面的规定，这给执法部门打击盗版提供了法律保障。同时，美国对电影版权的侵权行为会处以重罚，使得许多盗版者望而却步。其次，要完善电影版权的授权机制，明确授权方式，拓展授权的渠道，让授权双方能够在透明的市场环境中进行合作，尤其是互联网时代的到来，授权双方可以借助电商平台进行合作，既拓展了的授权渠道，又取得了良好的经济效益。

由于我国电影观众知识产权观念依然比较淡薄，因此，需要加强受众的版权意识，政府部门应加大宣传，做好版权知识保护的普及和讲解工作，在全社会营造出一个自觉抵制盗版产品的社会氛围，让侵权者无利可图，这才能从根本上解决侵权问题。

目前，国内电影产业衍生品开发还处于起步阶段，一个重要原因就是开发意识不足。电影产业的收入仅仅寄托于票房收入，而忽视了电影衍生品的开发，或者虽然开发出电影衍生品，但仅仅将其作为宣传工具而非盈利手段。因此，增强电影衍生品的开发意识是首要问题。成功的电影衍生品产生的经济效益可能比电影本身要多，相对于电影放映的有限时间与局部场所，电影衍生品可以贯穿于受众的整个生活方式中。

完善电影衍生品的开发体系，明确电影衍生品的开发不仅仅存在于电影产业的末端，而要贯穿于电影产业的各个环节。在成熟的电影产业链条中，电影衍生品往往与电影创作同时进行，以保证电影角色的设定和衍生产品相适应，有利于后期衍生品市场的销售。努力提升我国电影衍生品的开发水平和文化品质，建设专业的电影衍生品开发设计队伍，加强电影衍生品的创新力度，只有不断创新，才能推动电影衍生品市场长远发展。同时，加大与电影院线的合作，设立多个专门电影衍生品销售区，以便受众能够在观影过后直接购买，改变过去衍生品的边缘地位。

5. 提高制片管理能力

第一，建立以大数据为基础的风险评估体系。风险评估有助于电影制片业把风险控制在合理的范围内，为此必须采取有效措施，增强风险评估能力。首先，建立健全风险评估数据库。目前，我国电影制片环节的数据库建设还在完善中，先前电影的珍贵数据资料没有完整的保存是数据库的重大损失，为此需要支持和引导互联网电影企业不断创新，构建以互联网大数据为核心的风险评估系统，努力给电影制片业提供更强大的专业数据支撑，降低市场运作风险。例如，借助互联网技术，通过对不同类型的风险事件的收集、整理，分析和建立专门的制片风险统计数据库，让人们能随时查阅到相关信息，减少不必要的损失，降低电影制片项目的风险。再者，可以借鉴西方先进的经验，吸取其先进的管理手段和科学的制度来完善我国电影制片环节的不足。

第二，加强跨界融合制片人才的培养。面对当今电影产业的高速发展，培养复合型、创

新型的电影制片人才是首要任务,即需要大力培养市场需要的、与产业融合发展相符合的人才,实行综合性的多学科教育模式。科研单位和大专院校要掌握互联网时代电影行业发展的具体需求,培养出既懂得电影创作的流程、又对互联网技术有所了解的复合人才,从而使得电影产业健康、合理、有序地发展。在互联网时代,随着电影市场规模不断扩大,电影行业准入门槛不可避免地降低了,一部分电影从业人员职业水平不高、良莠不齐,因此更需要培养一批高水平、专业型的人才,为中国电影产业的发展做出贡献。

(二)拓展电影产业外部渠道

在"互联网+"时代,我国电影产业链的优化升级不只是针对电影产业内部各环节,还需拓展到电影产业外部,将电影产业与相关产业的跨界融合作为拓展电影产业链的重要手段之一。互联网技术突破了传统产业和电影产业之间的隔阂,推动了电影产业与相关产业之间的跨界融合,使得不同产业之间相互渗透、相互促进,实现双赢。

1. 促进电影与网络游戏的跨界融合

随着互联网技术的不断发展,电影产业与网络游戏之间的跨界融合越来越密切。在网络游戏的影响下,我国电影出现了游戏化电影、互动式电影等新的电影类型。促进电影和网络游戏的跨界融合的方式有以下几种。

第一种方式是网络游戏作为蓝本融入到电影中,也可称为游戏电影。例如,以某款网络游戏为原型,结合电影创作规律,运用动画制作技术、特效技术以及3D视频游戏技术创作出来的电影作品,如由《天堂》《龙之谷:破晓奇兵》等改编的同名电影。

第二种方式是以游戏剧情为剧本,演员真实出演的游戏改编电影。比较成功的有《古墓丽影》《生化危机》等,由于此类电影具有良好的观众基础,因此能够实现影片的系列化发展。

第三种方式是在电影放映以后,对电影进行游戏化运作,即把电影转变为游戏,如系列电影《指环王》。此外,电影和游戏在宣传推介方面可以相互促进、相互融合,网络游戏可以借助电影作品来宣传自己,同时电影在叙事风格和视觉表达上可以借鉴一些游戏中的风格。有学者指出说,好莱坞电影的"视听形式日益呈现电脑生成趋势,而新兴的全球游戏业也越来越亲近照相写实美学,这反过来又对其叙事形式的性质提出了更高的要求"[①]。

当前,电影与网络游戏的结合越来越深入,越来越多的影视作品在放映以后推出相应的游戏产品,游戏剧情参照并拓展电影剧情。例如,根据《007》系列电影改编的游戏,还有根据同名电影《哈利·波特》系列改编推出的游戏作品。反之,网络游戏改编成电影的现象也逐渐普遍,如电影《古墓丽影》和《生化危机》,这两部都由真人出演,并运用互联网技术进行图像合成,再现游戏场景,让受众在观影时体会游戏人生。通过彼此之间相互的渗透,电影产业与网络游戏产业不断融合,最后发展成为一种新兴的艺术形式,这是未来不可阻挡的一种电影发展趋势。

2. 促进电影产业与网络文学的跨界融合

从1990年我国网络文学兴起至今,其影响力逐渐渗透到社会各个领域,"它的生成一方面要靠网络提供的瞬间、快速切换、高强度刺激、同一平台的参与、多方互动等支持,而打上

① 列昂·葛瑞威奇.互动电影:数字吸引力时代的影像术和"游戏效应"[J].孙绍谊,译.电影艺术,2011(4):84-92.

技术的印痕；另一方面有赖于回到文学本身对文学何为的领会，而具有文学意味"①。在"互联网＋"时代，网络文学与电影产业加速融合。从网络文学作品《第一次亲密接触》被改编成电影开始，网络文学的电影化改编就成为一种常态。特别是近些年来，许多拥有众多粉丝基础和过硬剧作功底的网络文学改编电影都获得了很好的票房收入。如导演徐静蕾的《杜拉拉升职记》使其跻身到"亿元导演俱乐部"之列；另一部网络文学电影《失恋33天》一经播出就迅速成为关注的焦点，取得了口碑和票房的双重回报。此后，网络文学改编电影的成功案例越来越多。

随着电影产业与网络文学的融合日渐常态化，如何实现两者的融合发展成为现实问题。电影通过优质IP能够获得一批忠实粉丝受众，同时网络文学作品向电影作品的转换，也有助于网络文学作品的传播。当然，在电影与文学相互合作、相互融合的同时，也要保持各自的独立发展空间。对电影产业而言，不能把电影剧本完全寄托在网络文学作品上，而应该在积极吸取网络文学营养的基础上，推出原创的电影剧本；对网络文学来说，电影改编只是其传播途径之一，电影体验与文字愉悦完全可以共存。与此同时，网络文学作品在改编为电影的过程中，一味迎合市场需求和过度追求娱乐化，会使质量无法得到保证。大量出现的网络改编电影对电影创作是一把双刃剑。目前这种片面追求经济效益、急功近利的产业融合模式存在着许多问题，如类型片扎堆、题材雷同、主题浅薄、故事情节荒诞等，这需要电影创作者认真反思和总结。

3. 促进电影与综艺节目的跨界融合

2014年，贺岁片综艺电影《爸爸去哪儿》上映不到数月便取得了高票房，曾一度引发了各方对综艺电影的讨论。紧接着《爸爸去哪儿2》拍摄完成，同期上映的还有第一季"爸爸"们主演的电影《爸爸的假期》，同样票房收益颇丰。除此之外，同年另一档热门综艺节目《奔跑吧兄弟》推出的大电影也取得了很好的收益。综艺节目走上大银幕，俨然已经成为我国电影一道独特的风景。如今，人们的观看方式日益多元化，许多综艺节目被改拍成电影，原因之一就是力图把电视观众的注意力吸引到电影中来，力争把单一媒体的品牌资源打造成适合多个窗口播放的全产业链内容产品，当一档综艺节目发展到有一定知名度的时候，就会考虑开发新的传播渠道和宣传方式，观众也希望能通过其他全新的渠道了解节目。

然而不能否认，综艺电影作为一种新兴的电影形态，仍然存在许多问题。娱乐节目被快速搬上院线，快餐式的影视作品虽然容易理解、易于传播，但也使得影片缺乏持续的吸引力和长久的生命力，很快就被人遗忘。因此，需要对综艺类电影进行不断的变革和创新，而需要变革的重要部分就是综艺节目自身的内容与形式的改变。在综艺节目转变成电影的过程中，首先要在创作理念上实现创新，摒弃传统的思维模式，杜绝追求短期效益而忽视产品质量的情况，要真正用电影的规范和故事结构来要求一部综艺电影作品；其次是既要保留原作品中部分经典的桥段来满足观众的审美要求，同时也需要较强的叙述电影情节的能力和精彩的视觉表现能力，这将是未来综艺电影创作发展的新趋势。我国电影正处在一个跨界融合的时代，综艺节目变为大银幕电影也是一种不可抵挡的趋势，对待综艺电影需要有更加包容的心态。

4. 促进电影产业与旅游产业的跨界融合

开展电影外景地旅游是电影产业和旅游产业跨界融合发展的重要措施之一。一部《泰

① 范玉刚.网络文学:生成于文学与技术之间[J].文学评论,2008(2):57-61.

囧》掀起了人们对泰国旅游的向往,直接带动了泰国旅游业的发展,导演徐峥还因为此片得到泰国总理的接见和感谢;《指环王》的拍摄更是让新西兰成为了世界旅游胜地;《非诚勿扰》让之前一直默默无闻的杭州西溪一夜之间成为众人皆知的旅游胜地。电影外景地往往在电影播出以后成为著名的旅游目的地,是因为电影中出现的风景,融合着电影精彩的剧情,能够吸引受众前往拍摄地,体会电影中的氛围,回味观影时的感受。

基于上述心理,在推进电影外景地旅游时,要注意产业融合从"后期"向"前期"转变。以往对于电影外景地的宣传往往只是在电影放映以后,借助电影来宣传和推进旅游地,这种方式相对被动,只是为了迎合电影中的情节进行,并没有全方位、实时地介绍电影外景地。因此,真正的产业融合,应该在电影拍摄的前期就树立起协调发展的意识,将外景旅游地打造与电影拍摄过程做到无缝对接。例如,在拍摄《非诚勿扰》时,杭州市政府作为合作拍摄者全程参与拍摄,提供资金、场地等一切便利,并和电影剧组保持密切沟通,提出了许多建设性的建议,为更好地宣传杭州城市形象作出了积极的努力,实现了旅游地和电影的双赢,值得借鉴。电影主题乐园旅游也同样需要牢牢抓住受众想要体会不同寻常的生活的心理,要建设既能让受众体会到电影里的情节,又能符合人们旅游需求的旅游目的地。

第二节　数字电视媒介融合新业态

为便于分析"互联网+"下数字电视媒介融合新业态,我们以"湖南广播电视台+芒果TV"、乐视互联网电视及其跨界合作等为例,着重分析数字电视媒介融合新业态的表现、构成与赢利模式等。

一、TV+新媒介业态:以湖南广播电视台为例

广播电台和电视台在1958～1978年是一直以公共文化事业的形态发展,运营资金全都来自国家的财政拨款,没有社会资本、民间资本、外资等资本形式的参与。最初的湖南电视台就是一家依靠国家财政拨款运营的国有企业。

改革开放以后,社会主义市场经济体制逐渐建立并日趋完善,为中国电视的产业化经营提供了发展环境,产业化经营趋势已初露端倪。1993年,湖南电视台在国家政策的推动下,着手推进电视台内部的第一次体制改革。这一次改革中,湖南电视台打破了以往的招聘体制,率先实行新的薪酬制度,这些改革措施为湖南电视台的市场化经营打下了基石。经历此次体制改革,湖南广播影视集团(以下简称"湖南广电")成立。

2002年开始,湖南广电又进行了第二次体制改革,此次改革的重心是资源整合,将电视台的各个频道进行专业化的分工。从此,湖南经济电视台(简称"湖南经视",全称为"湖南广播电视台经视频道")被赋予了向省内传输自制节目内容的责任,而湖南卫视则负责向全国的观众输送原创文化产品。

面临媒体融合的新形势,湖南电视台的运行模式已经不再适应大环境的要求。于是2010年,湖南广电在前两次的基础上着手进行第三次改革,工作的重心主要围绕"局台分离"进行。湖南广播影视集团改制为湖南广播电视台(以下简称"湖南台"),之后又成立了主

要面向市场经营的芒果传媒有限公司。芒果传媒有限公司的成立，打造了一个整合的平台，实现了资源与资本的有效对接，且以市场化形式进行独立运作，实现了多元化的发展。

发展至今，湖南台上星频道湖南卫视已经成为全国同等级卫视中的领头羊，"电视湘军"的名声可谓响彻全国。湖南台的发展规模也在不断扩大，在认知度、口碑和经济效益方面都取得了不错的成绩。

（一）"TV＋互联网"节目播出平台——芒果TV

湖南台2014年4月开始实施"以我为主、融合发展"的战略，充分发掘本台的优势资源并对其加以利用，对台内的新旧媒体资源进行整合，旨在打造"融合新媒体"，将传统媒体与新媒体的"异体共生"变为"一体共生"，芒果TV网络平台应运而生。随后湖南台宣布停止向商业视频网站售卖内容版权，所有版权内容只在以芒果TV为平台的网络视频、互联网电视、手机电视上传播。采取此类独播方式后，芒果TV的品牌影响力快速上升。

芒果TV的优势不仅于此。随着互联网电视的兴起，为了规范行业发展，国家广电总局于2009年8月14日正式下发《关于加强以电视机为接收终端的互联网视听节目服务管理有关问题的通知》，通知要求厂商如果是通过互联网连接电视机或机顶盒等电子产品，向电视机终端用户提供视听节目服务，应当按照《互联网视听节目服务管理规定》（广电总局、信息产业部令第56号）和《互联网等信息网络传播视听节目管理办法》（广电总局令第39号）的有关规定，取得"以电视机为接收终端的视听节目集成运营服务"的《信息网络传播视听节目许可证》。2011年，为进一步规范互联网电视服务秩序，保障国家文化安全，促进三网融合工作的顺利进行，国家广电总局又下发了《持有互联网电视牌照机构运营管理要求》。文件在互联网电视集成业务和内容服务管理方面提出了一些要求，主要有以下几点。

第一，互联网电视集成机构对所建集成平台应当独家拥有资产控制权和运营权、管理权，在提供接入服务前，互联网电视集成机构应对互联网电视内容服务平台的合法性进行审核检查。

第二，互联网电视集成平台不能与设立在公共互联网上的网站进行相互链接，不能将公共互联网上的内容直接提供给用户。互联网电视集成平台为内容服务平台提供接入服务时，可以依据自身成本情况，制定公开、透明、公平、合理的收费标准。

第三，互联网电视内容服务平台只能接入到总局批准设立的互联网电视集成平台上，不能接入非法集成平台。同时，内容服务平台不能与设立在公共互联网上的网站进行相互链接。

第四，互联网电视内容服务平台播放的节目内容在审查标准、尺度和管理要求上，应当与电视台播放的节目一致，应当具有电视播出版权。

我国目前为止只有7家广电机构获准运营互联网电视集成平台（见表5-4）[①]，湖南台就是其中一家。这一优势加快了平台的发展，为湖南台打造"内容生产＋硬件终端"的垂直生态链提供了非常重要的推动力。

① 国家新闻出版广电总局发展研究中心.中国视听新媒体发展报告[M].北京：社会科学文献出版社，2015.

表 5-4 我国互联网电视服务集成平台名单

许可种类	单位名称
互联网电视集成服务	中国网络电视台、上海广播电视台、浙江电视台和杭州广播电视台(联合开办)、广东广播电视台、湖南广播电视台、中国国际广播电台、中央人民广播电台
互联网电视内容服务	中国网络电视台、上海广播电视台、浙江电视台和杭州广播电视台(联合开办)、广东广播电视台、湖南广播电视台、中国国际广播电台、中央人民广播电台、江苏广播电视台、国家新闻出版广电总局电影卫星频道节目制作中心、湖北广播电视台、城市联合网络电视台、山东广播电视台、北京广播电视台、云南广播电视台、重庆网络广播电视台

(二)"TV+互联网"节目内容独播

近年来,湖南台加快推进融合发展,"以我为主"发展新型媒体,以内容为核心,建立IP化生态圈,逐步形成"制播一体化"体系。湖南台经过三轮体制改革和长时间的发展,已经积累了大量优质的自创、自制资源,正是这些优质的自创、自制资源为其独播奠定了基础,也使其与其他电视机构差距拉大。

目前,芒果TV基本上涵盖了湖南台所有的核心自制内容,如《我是歌手》《花儿与少年》等,市场估值超过10亿元。在网络平台建立之初,芒果TV的用户数量与爱奇艺相比根本不占优势,但它凭借优质内容的独播优势,在综艺节目《爸爸去哪儿》第二季节目播放过半后,播放量超过了爱奇艺。2015年《我是歌手》第三季开播,由于各大视频网站都未能获得该节目2015年的网络播放权,用户都大规模流向芒果TV平台,使该应用成功达到下载的第一个高峰期。这些经验都表明了优质的内容资源对于平台的推广和认知度具有非常重要的作用。

(三)建设"TV+"融媒传播渠道

互联网时代各大网络播放平台层出不穷,有雄厚资本的网络播放平台开始独立于电视台之外,进行电视剧、综艺节目等内容的自制。特别是近几年网络剧大火,"台网联动""先网后台"等节目播出模式不断涌现,电视的主体地位不断受到挑战。在这种形势下,电视台单一的经营模式显然已经无法满足市场需求,电视行业开始整合多种媒体资源,进行跨媒体经营。

我国电视产业化经营已形成了以电视为主,报刊、杂志、广播等为辅,互联网为基础的多媒体发展、多元化竞争的格局。而跨媒体经营就是指除了电视节目播放业务以外,电视主体既可以通过自身拥有的渠道宣传电视节目播放业务的相关消息,也可以在自己的跨媒体平台上以有偿的方式给别的电视机构或媒体企业等做宣传。这样一来,电视主体在跨媒体经营中获得的资金不光可以用来发展自身的电视业务,还可以开发和吸引更宽阔的招投资方向。

湖南台的跨媒体经营业务不再只局限于"两微一端"("两微"即微博、微信,"一端"即移动客户端)的局部渠道拓展,而是转向了融合发展的方向。湖南台宣布"独播战略"后,便开

始全面发力"芒果TV生态圈"的建设,即以芒果TV为品牌,打造全产业链。在横向上形成视频网站、互联网电视、移动互联网视频、湖南IPTV等多平台、跨屏视频业务;在纵向上,构建"内容＋渠道＋终端＋应用＋用户"的立体产业链,以及通过与电商的合作开展跨互联网领域的多元经营。

1. 跨平台合作

湖南台在内容生产方面的经营与其他同级别广电集团相比本就具有优势。除了自身本就拥有大量的优质自创、自制节目内容外,它还选择与盛大网络这样的大企业合作,进行优质内容的生产。2009年,双方合资成立盛视影视有限公司(以下简称"盛视影视"),将经营方向主要放在电视节目生产及相关衍生品业务经营上。盛视影业注册资金为6亿元人民币,盛大为第一股东,当时的湖南电视台为第二股东,双方在影视制作发行和相关领域进行合作。盛视影视的第一单业务就是与上海创翔文化合资拍摄《新还珠格格》。该剧未播先热,各视频网站在未播出前,就开始为争夺版权暗自发力,最终搜狐视频以3000万元的高价将其独播版权收入麾下。这创下了行业内电视剧独播版权费的新纪录,引发了整个行业的热议。而随后,搜狐视频又宣布将追加投入5000万元资金和资源,用于《新还珠格格》的推广,更是引发业界一片哗然。争议不断的翻拍剧《新还珠格格》于2011年7月16日开播,搜狐视频作为该剧新媒体独家版权方,与湖南卫视进行了同步直播。

湖南台作为传统电视机构与新媒体代表的盛大网络进行合作,是其进行跨媒体经营的典型案例。对于湖南台来说,它可以借助这次合作生产出更加优质的节目内容,并且还可以借助盛大的平台扩大自身的影响,以获得更高的市场影响力与经营收入。而对于盛大网络来说,它也凭借湖南台的资源扩大了自身的业务。

另外,湖南台还开展了与视频网站的合作。2012年,湖南台与视频网站领头羊之一的爱奇艺合作,与该视频网站同步播放电视台自制剧《太平公主秘史》。这也是在国内电视平台初次采取网台联动的播放模式。2013年又与当时的土豆网通过协商交易,将电视剧《花非花雾非雾》的播放版权出售给后者。传统电视与互联网媒介的合作互惠互利,为不同的用户提供更好的节目服务。

2. 开发客户端

金鹰网于2004年上线,原是湖南台的隶属网络平台,属于湖南省的重点新闻网站和主流商业网站。金鹰网平台涵盖了多种内容频道,如综艺、影视、音乐等。2014年,湖南台对网站资源进行整合,融入电子商务和点播等多元化内容及增值服务频道,将之建成新的视听新媒体平台,为用户提供娱乐新闻咨询。

20世纪90年代,电视机构的主要经济来源来自广告经营,当年湖南广电的高层就意识到这种单向、单一的盈利模式风险太大,一旦经营状况出现问题,整个集团就会受到连带的损伤。所以在2002年湖南广电开始进行第二次体制改革时,开播一档专业化的电视购物频道就作为一个新的经营方向被提出。但彼时我国的电视购物由于监管不当等原因已经失去了大家的关注度和信任度。所以当湖南广电高层提出这一想法时,在集团内部就引起了很大的争议。值得庆幸的是当时的集团领导者极具胆略和眼光,最终将这一想法落实。2005年,湖南卫视电视购物频道正式开通,取名"快乐购",并于2006年3月开始运营。

借鉴国外的电视购物的运营经验,湖南广电集团将快乐购的经营主体从电视媒介延伸至网络媒介。快乐购以电视媒介为依托,开展零售业务和电子商务范围的商业运作,实现了跨媒体经营的目标。快乐购采用电视媒体与电子商务合作模式运营,既为当时的湖南广电

提高了销售业绩,赢得新的经济增长点,又通过与不同平台的合作提高了品牌知名度,延伸了品牌价值链。

二、互联网电视业态:以乐视为例

在"互联网+"概念的提出和"三网融合"的大背景下,互联网媒体业务领域不断扩张,新传播技术不断涌现,这些均带给传统电视行业不小的冲击。互联网电视成为新时代下的电视产业新业态,其传输海量信息和多元化的盈利模式是传统电视无法比拟的。2015年就荣登互联网百强榜榜首的阿里巴巴集团也早已将商业版图扩展到互联网电视领域,2014年,阿里巴巴集团入股华数传媒,此举被解读为阿里巴巴集团的"客厅互联网"战略,这也能够证明互联网电视的发展潜力与空间之大。

(一)互联网电视概述

互联网技术的发展促使以爱奇艺、优酷等为代表的网络电视媒体应运而生,并在一定程度上分流了电视受众,传统电视媒体为了应对这一冲击也纷纷建立自己的网络媒体。而随着"三网融合"的不断推进,电信、电视、互联网的界限开始变得模糊,原本三条横向的产业向着纵向的网络产业演化方向发展,网络电视产业逐渐兴起。

随着互联网宽带速度的不断提高以及互联网电视终端的普及,手机端、PC端用户有向电视端回流的趋势。而互联网电视(Over the Top TV,OTT TV)因其具有大屏特有的良好收视体验,成为家庭客厅中信息娱乐的核心终端,也很快成为资本市场追逐的重要领域。电视机厂商、互联网企业纷纷推出各种互联网电视终端产品,并积极打造家庭娱乐产业链。

互联网电视终端包括互联网电视一体机(智能电视机)、互联网电视机顶盒以及衍生产品三种形态。至2019年6月,我国网民规模达8.54亿,较2018年底增长2598万,互联网普及率达61.2%,较2018年底提升1.6个百分点;我国手机网民规模达8.47亿,较2018年底增长2984万,网民使用手机上网的比例达99.1%,较2018年底提升0.5个百分点。与5年前相比,移动宽带平均下载速率提升约6倍,手机上网流量资费水平降幅超90%。"提速降费"推动移动互联网流量大幅增长,我国用户月均使用移动流量达7.2 GB,为全球平均水平的1.2倍;移动互联网接入流量消费达553.9亿GB,同比增长107.3%,而且用户向全年龄段扩张。因此,互联网电视带来新的营销价值在融媒时代潜力巨大①。

互联网电视是以互联网为基础,对数据进行传输的传播终端,这也是互联网电视与传统电视的本质区别。互联网电视主要有四个特征:一是用户使用便捷,有网络的地方就能使用;二是所采用的技术比较先进,如云技术、智能互动技术;三是网络环境开放,用户可以访问公共互联网上的内容;四是开放性的平台能更容易地接入其他互联网业务②。

互联网电视依托公共互联网的传输和内容资源,逐渐成长为视听新媒体产业中重要的

① 中国互联网络信息中心.第44次中国互联网络发展状况统计报告[R/OL].(2019-08-30). http://www.cac.gov.cn/2019-08/30/c_1124938750.htm.

② 艾媒咨询.2013年中国移动互联网发展报告.[R/OL].(2013-11-18)http://www.sfw.cn/xinwen/432402.html.

业态之一。由于拥有海量资源、宽松政策,再加上技术的不断创新,使越来越多的用户重新回归到电视端。

由图 5-1 我们可以看出互联网电视用户的消费习惯。在互联网电视点播的视频类节目中,电影内容是最受用户欢迎的,点播比例高达 80.6%。

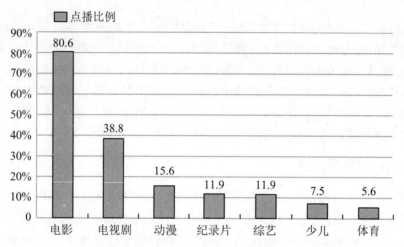

图 5-1　2016 年互联网电视用户视频内容偏好情况①

(二)乐视互联网电视业态

乐视公司成立于 2004 年,专注于做中国领先的互联网电视服务提供商。经过十几年的发展,乐视的产业链逐渐打开,除了之前拥有的网络视频平台,乐视还不断推出新的产业,包括乐视盒子、超级电视、LeTV Store 应用平台等在内的多种终端运用和平台,打造出了一个独具特色的生态商业模式,这也是乐视区别于其他互联网电视公司的创新之处。

在我国互联网电视行业内,内容提供商、集成播控平台、渠道供应商和终端制造商都在想方设法成为互联网电视的运营平台主体,因此各方都在加紧实现互联网电视的战略转型,于是市场上就出现彼此间相互竞争和跨界合作的局面。在我国,可以根据企业的性质将互联网电视市场划成三类:第一种是以 TCL、长虹等企业为代表的传统电视厂商,它们把自己的产品当作焦点,联合内容供应商,实现了向互联网的转型,并且加入到这一新领域中来;第二种是以腾讯、阿里巴巴和小米等为代表的新兴互联网企业,它们可以直接把自身产品中所具有的优势转移到电视上去,所以它们追求的是一种"范围经济";第三种就是以乐视作为代表的以新业态为追求的互联网公司,它们摒弃了过去单一的分发内容任务的模式,创新地打造出了垂直的生态化产业链,实行"平台+内容+终端+应用"的模式,形成了独有的生态系统。②

(三)乐视互联网电视打造的节目资源产业

互联网电视能够吸引用户的其中一点原因就是海量的内容生产。乐视将乐视网(后网站更名为"乐视视频")作为支撑点,紧跟娱乐剧以及自制剧的热潮,并通过不断丰富自身内

① 国家新闻出版广电总局发展研究中心. 中国视听新媒体发展报告[M]. 北京:社会科学文献出版社,2016.

② 李艳. 乐视网的商业模式创新[J]. 企业管理,2013(11):57-59.

容来吸引新老用户,以期满足用户的个性需求。

乐视网拥有行业内较为齐全的影视资源版权库和海量电视剧、电影的网络版权,从而打造出了乐视自制的视频网站。乐视旗下的乐创文娱(原名"乐视影业"),每年都有不少影片制作和发行,甚至能将其内容推广到影院大银幕,例如《敢死队2》和《消失的子弹》就是成功的案例。《甄嬛传》的分销,也大幅度地提升了乐视的品牌影响力。这些无不体现了乐视"内容为王"的发展战略。

乐视凭借着自身的资源优势,迅速取得了观众的好感,吸引了大量个性化的受众,并且取得了良好的用户黏合度。乐视互联网电视产业优势主要有以下几个方面。

1. 多屏互动的平台共建

乐视旗下含有乐视致新、乐视流媒体、乐视新媒体、乐视控股及东阳市乐视花儿影视等子公司和控股公司,以此着力打造一个基于云平台的全产业链生态模式。目前主要包括乐视云平台、乐视云视频和乐视电商等三个平台。其中,乐视云平台能够覆盖联通、电信、移动、铁通、教育网、长城宽带、电信通、方正宽带、数字有线、广电网络、爱普网络等多个运营商,遍布全国,甚至能够覆盖东南亚地区,并与中国电信北美分公司签署了资源合作。同时,乐视网不仅为与其合作的其他视频网站提供视频服务,还与京东、淘宝、当当、金山等多家电商企业达成合作,提供上传、转码、存储、分发、播放等全面视频服务。乐视云视频则是基于云计算的视频开放平台,在丰富的内容资源的基础上,依靠技术手段不断提升视频传输的质量,重视用户个性化体验,借此吸引用户。

2. 海量的版权库资源建设

2008年以来,我国的视频行业掀起了版权争夺的热潮,各个视频网站为了维持内容库的资源,不惜投入高额的版权费购买正版视频内容,逐渐导致了视频网站内容同质化。随后,为了吸引用户,培养用户黏性,提高竞争力,视频网站又开始走上了内容自制的差异化变革之路。乐视网也是在这样一个路径中摸索着前进。2005年,乐视网开始着手版权储备,注重内容资源的投资,现在的乐视网节目库主要由影视版权库、娱乐综艺节目、体育赛事、自制剧和自制栏目等几大板块构成。

乐视网2013年的财报显示,截至2013年12月,乐视网已经累积拥有超过10万集的电视剧、5000多部电影,堪称当时行业里最大、最全的网络影视版权库。2013年,乐视网以现金和发行股份相结合的方式购买东阳市花儿影视文化有限公司100%的股权,这使乐视网的电视剧版权库迅速得到补充,同时也增强了乐视网自制节目内容的生产能力和用户黏性。随后又以发行股份的方式购买乐视新媒体文化(天津)有限公司99.5%的股权,通过对新媒体的收购,乐视在一定程度上缓解了采购电视剧版权的资金压力。

乐视网始终坚持"内容为王"的运营战略,通过"独播+非独播"的方式,在差异化的细分领域及自制节目领域不断向前发展。2014年第一季度,乐视网独播《我是歌手》第二季,颠覆了传统门户视频的运营思路,通过以用户运营为核心的内容布局,实现用户规模聚合效应,全平台总播放量达到15亿。此外,乐视网还获得了东方卫视《中国梦之声》第二季、明星真人秀《两天一夜》的网络独家版权以及浙江卫视《奔跑吧兄弟》的网络版权,构筑出"独播+非独播"内容矩阵[①]。

① 得闲格. 乐视《一路上有你》覆盖夺冠,乐视综艺新高[EB/OL]. (2015-03-19) http://www.kejixun.com/article/201503/99088.html.

三、跨界合作的电视业态：以乐视为例

除了内容和平台，为了使电视成为家庭娱乐和信息的中心，乐视投入大量的人力、物力对 TV 应用服务进行专研开发，并致力于建设我国最优秀的 TV 应用开放平台。

乐视联合了多家大型互联网公司，将淘宝、网易邮箱、欢乐斗地主、360 安全卫士等千余款应用与电视屏相融合，实现了应用之间的资源共享和数据转换，强化了 APP 终端并使之进一步智能化，初步构建出互联网电视大环境。另外，乐视推出的"乐视开发者扶持计划"，其目的是为 TV 应用开发者提供启动资金帮助，该计划已经实施并取得一定成果，开发出了许多优秀的智能电视应用。优秀的终端既是视听的装置又是其他延伸服务、走进家庭的一个窗口。从网络机顶盒到超级 TV，乐视正循序渐进地从"智能"走向"全能"。

以"互联网+高清屏幕"为开端，在技术和设备不断创新的基础上，乐视超级电视也在进行升级，逐渐完善了"用户源于服务、流量形成于用户"的生态构建。乐视按照其"平台+内容+终端+应用"的垂直整合的方式，囊括乐视网、网酒网、乐视控股、乐视影业等服务平台，并整合了整条产业链，搭建了一个完整的生态系统。除此之外，为了实现云视频开放平台的突破，乐视整合了娱乐、电商和视频领域，不仅为视频网站提供视频，开发游戏娱乐应用，还与淘宝、当当等多家大型电商网站形成了战略合作伙伴关系。之后，乐视独有的专业技术涵盖了高品质内容服务保障和多屏融合互动等领域。

正是互联网电视这一良好平台的魅力，将观众重新拉回客厅。同时，在探索与其他领域、行业的跨界合作共赢模式中，乐视公司的经验也为其他互联网公司提供了借鉴。

（一）"电视生产商+运营商"的合作模式

根据目前的政策，国内的互联网电视除了对内容来源有所要求，对播出平台的审核也非常严苛，一台电视机只能够植入一家集成商的客户端，并且还必须由获得 OTT TV 播控业务牌照的集成服务商提供。到目前为止，在我国，拥有互联网电视牌照的共有 7 家，它们是 CNTV、中央人民广播电台、南方传媒、中国国际广播电台、华数、百视通还有湖南电视台（芒果 TV）。

电视生产商为了进军互联网电视领域，与运营商合作是比较典型的模式。例如 TCL 和华数、夏普和百视通的合作等，传统的电视厂家已经不再局限于"终端制造者"这样一个角色，与运营商合作，电视生产商能够创设应用商店、电子商务等业务，从而逐步主导互联网电视平台。

（二）"电视生产商+互联网企业"的合作模式

彩电行业和互联网行业实现深度融合是必然趋势。2013 年 7 月，阿里巴巴发布了智能 TV 操作系统，并希望能够联合彩电业来共同构建智能 TV 生态联盟。同年 9 月，创维和阿里巴巴共同推出了内置"阿里 OS 系统"的"酷开 TV"；TCL 和爱奇艺联合推出了互联网电视"TV+"，TCL 负责终端电视机的制造，爱奇艺负责云端内容提供。同年 10 月，创维和爱奇艺推出了一款超清盒子，将目标指向了存量市场。电视机生产商和互联网企业的合作，一方面可以将电视机通过新的电商销售，降低了对于原有渠道的依赖；另一方面，互联网企业也可以吸引电视机忠实用户，由此获得更多的广告收入。

(三) "平台＋内容＋终端＋应用"的垂直整合模式

2013年,乐视网发布了其自主开发的互联网电视品牌:乐视TV超级电视,该产品不但搭载了LetvUI系统,还开发了丰富的应用市场。乐视超级电视的一大优势在于它拥有海量影视资源的版权,垂直整合了多屏的视频及大屏产业链的完整生态系统,这是其相较于其他企业的核心竞争力。乐视作为互联网公司,在全世界范围内第一个正式推出自产品牌电视,摒弃了单一地纯内容分发,打造起了垂直化的生态产业链,构建"平台＋内容＋终端＋应用"的四大核心路径。

对内容供应商来说,借助自身丰富的内容资源,逐步向电视终端进军是大势所趋。与传统的电视机相比,内容供应商打造的电视终端不再仅仅依赖于硬件上的盈利,而是多元化,包括付费内容收入、硬件收入、应用分成收入以及广告收入等。而内容供应商运用自有品牌电商来进行销售,省去了渠道成本、营销成本还有一些不合理的品牌溢价,又能够直接与用户接触,因此产品定价更为灵活,再加上本身拥有海量用户这一优势,利益基本能够获得保证。

(四) 全产业链的盈利模式

乐视从投资自制剧节目反向输出电视台到收购花儿影视,从推出乐视盒子到推出乐视LetvStore,乐视逐渐形成了一种为行业竞相模仿却又无法复制的乐视生态模式,即"平台＋内容＋终端＋应用"的完整高价值产业链运营模式,拥有"广告收入＋内容收入＋硬件收入＋应用分成"的全产业链盈利渠道。

在上游领域,乐视网涉足电影出版发行,乐视影业曾一度成为我国第四大民营影视公司。乐视影业既可以通过出版、发行与院线直接盈利,又为网站开辟免费的版权内容来源,同时还可以进行内容分销。在中游领域,乐视网最大的成功在于获得版权优势。版权内容不仅是网站品牌的基础,也可以成为内容销售的手段。购买版权需巨大的资金流,乐视网也曾具有可观的融资能力,仅2013年,乐视便融资近12亿元,从而为电视剧版权购买囤积了雄厚的资金。在下游领域,乐视网直接参与互联网盒子与互联网电视终端制作。旗下的乐视致新公司开发的乐视盒子与超级电视机,目的就是用低价硬件打入互联网电视市场,抢先占领终端市场,在终端得到普及之后,再利用内容、应用与广告进行资金回收。

然而乐视专注于产业链构建的同时,错失了网络短视频的发展良机。乐视不仅未能捍卫极具商业价值的网络视频市场,同时还错失了短视频和直播的新兴市场,这一教训应当为各网络公司所借鉴。

第三节 网络视频产业:以视频网站为例

视频网站将互联网技术与数字形态的文本、图片、影像相结合,形成了具有即时传播性、交互性、娱乐性、服务性等特点的网络文化,为网络视频用户进行沟通交流、分享与互动搭建了平台。视频网站借助于互联网强大的扩散效应,开发利用影视资源,发展视频产业。此外,新兴网络企业经过风险投资、上市、并购等举措,创造出巨大的经济价值。广告、版权和

电商是网络视频企业主要的收入来源,且仍具有良好的市场发展潜力。随着自媒体时代的来临,视频网站开始探索节目自制,品牌内容和平台服务等从内容制作到渠道延伸的综合产业链发展路径,探索了与电视台差异化竞争的内容生产模式。诸多学者围绕视频营销、商业经营等开展了研究,为全球网络视频发展的深入研究提供了诸多参照。本节内容考察欧美视频网站的运营模式及其赢利途径,以期进一步分析全球网络视频产业的发展形势,并为我国网络视频业发展提供借鉴。

一、欧美国家网络视频产业的发展

(一)美国视频网站

美国是视频网站发展最早的国家。YouTube 是新媒体领域内的视频分享网站的"鼻祖",由美籍华人陈士骏等人创立。早期公司总部位于加利福尼亚州的圣布鲁诺,在比萨店和日本餐馆,让用户下载、观看及分享影片或短片。网站于 2005 年 2 月 15 日注册,并正式投入运营。2006 年 10 月 10 日,YouTube 被美国互联网公司 Google 以 16.5 亿美元收购,之后 YouTube 得以向海外拓展,几乎占领了全球的网络视频市场,这也标志着美国网络视频产业进入新的发展阶段。目前,YouTube 在全球的网络视频行业中处于领先地位,运营模式较成熟。

2018~2019 年,美国的视频网站渐渐转向短视频应用化,美国主要互联网平台积极布局短视频,市场竞争激烈;短视频与社交、信息获取、娱乐休闲、碎片化阅读、垂直业务等不断融合,形成新兴的网络综合体;精品短视频逐步兴起,受到市场关注。未来 5G、人工智能、VR 等技术日益普及,将推动短视频产业的进一步发展。

目前短视频正呈现出精品化的趋势,精品短视频将是平台内容变现的重要渠道。如何用 15 分钟甚至更短的时间讲好故事,吸引更多用户关注,正成为短视频内容竞争的核心和着力点。为此,美国的社交分享网站 Wattpad,推出了剧本工作室,主要职责是将用户分享的故事改编成电视节目脚本、电影剧本或者整合成书籍。他们不断与传统电视网、电视制作机构进行合作,推出新的电视节目,还为其他机构撰写故事,通过许可费和版税获得营收。[1]

(二)欧洲视频网站

欧洲网络视频业深受美国影响,美国视频网站,如 YouTube 在欧洲占领了大部分市场(如表 5.5 所示)。不过在与美国网络视频竞合过程中,欧洲本土网络视频也快速发展,网络视频用户巨大,据调查数据显示,在欧盟国家 9~16 岁的儿童和青少年中,大约有 76% 的用户上网是为了收看互联网视频,而且很多青少年热衷于传播自己制作的互联网视频内容。[2] 欧洲视频网站发展较快的主要有法国、德国、意大利、西班牙、英国和俄罗斯等国。

[1] 杨才旺,崔承浩.中国微电影短视频发展报告(2019)[M].北京:中国广播影视出版社,2020.
[2] 秦宗财,刘力.欧美视频网站运营模式及赢利分析[J].深圳大学学报(人文社会科学版),2016,33(1):48-53,80.

表 5-5 YouTube 在欧洲主要设站情况

国家	网址	语言	开设时间
英国	http://uk.youtube.com	英国英语	2007 年 6 月 19 日
法国	http://fr.youtube.com	法语	2007 年 6 月 19 日
爱尔兰	http://ie.youtube.com	爱尔兰英语	2007 年 6 月 19 日
意大利	http://it.youtube.com	意大利语	2007 年 6 月 19 日
荷兰	http://nl.youtube.com	荷兰语	2007 年 6 月 19 日
波兰	http://pl.youtube.com	波兰语	2007 年 6 月 19 日
西班牙	http://es.youtube.com	西班牙语	2007 年 6 月 19 日
德国	http://de.youtube.com	德语	2007 年 11 月 8 日
俄罗斯	http://ru.youtube.com	俄罗斯语	2007 年 11 月 13 日

法国是欧洲互联网用户的主要市场。在网络视频产业方面，近年来用户数量的增长有放缓的趋势，但在移动终端用户数量却呈现 110% 的爆炸式增长。在法国最受欢迎的视频网站是 YouTube 和 Dailymotion。Dailymotion 是一家具有高清晰画质的视频分享网站，2012 年开发出 Dailymotion Cloud 服务（网络视频云服务），为用户提供个人视频的存储、播放服务，并收取相应的服务费。

英国电视集团资金雄厚，同样也进军网络视频产业。BBC iPlayer 是一个网络广播电视台，可以直播、回放电视和电台节目，于 2007 年 12 月 25 日正式上线。通过改版以及智能终端的开发，BBC iPlayer 从免费观看发展为付费订阅，当时有 60% 的视频资源是由英国广播公司（BBC）出品并播出的，另有 30% 的节目是由 BBC iPlayer 独立出品的，10% 是非 BBC 内容。

欧洲地区其他国家，如德国、俄罗斯等，网络视频用户访问的视频网站主要为 YouTube 网站，各国本土的视频网站也分别在其国内市场排名前三位，如德国的 T-Online、俄罗斯的 Smotri 等。据 comScore 调查数据，2012 年 5 月，意大利 YouTube 的用户市场份额为 90%，240 万的意大利用户平均观看了 144 个视频内容，意大利网络视频用户同比 2011 年增长了 27%，是欧洲五国（法、德、意、西、英）增长最快的市场。

（三）欧美视频网站的运营模式

欧美各主流视频网站在价值主张、目标用户、分销渠道、核心能力以及伙伴网络等方面各具优势，基于自身优势而形成的核心竞争力决定了各视频网站的运营模式和赢利途径。总体而言，欧美视频网站运营模式主要分为 UGC 模式、Hulu 模式、网台联动模式、P2P 模式和互动社交视频服务模式等。

1. 视频分享模式（UGC 模式）

UGC 是"User Generated Content（用户原创内容）"的缩写，在互联网领域中，指的是用户将自己原创的内容上传至互联网平台，分享或者提供给其他用户。UGC 模式以提倡个性化为特点，社交论坛网站、照片分享网站、知识百科分享网站等都是 UGC 模式的主要应用形

式。尤其是视频分享网站，以视频的上传分享为中心，用户可以搜索、分享、点评网站上共享的视频资源。

YouTube 是 UGC 模式的代表，是现阶段全球规模名列前茅的视频分享网站。网站的宗旨为"Broadcast yourself(播报你自己)"。YouTube 采取了"自下而上"的视频分享策略，即让普通用户提供各种原创视频，这些视频具有生命力和个人特色，与专业化或依托于传统电视的视频网站有较大区别。2011 年 12 月，YouTube 再次改版，用更多的图片、视频取代文字，内容也向社交化转变，这是 Google 斥资 17.6 亿美元收购 YouTube 以来进行的超大规模改版之一，改版后页面更便于用户观览和个性化使用。YouTube 作为当前行业内在线视频服务提供商，其系统每天要处理上千万个视频片段，为全球成千上万的用户提供高水平的视频上传、分发、展示、浏览服务。2015 年 2 月，央视首次把春晚推送到 YouTube 等境外网站。[1]

法国 Dailymotion 也是视频分享模式的代表。Dailymotion 域名在 YouTube 注册后一个月注册，用户可以在网站上传、分享和观看视频，是视频分享领军网站之一，其主页由 34 个本土化版本及 16 种语言组成，在保护视频内容的同时为用户提供最佳体验。目前该网站单次观看量为 1.06 亿次，每月观看视频量为 20 亿次。

2. 正版视频点播模式(Hulu 模式)

Hulu 模式是以 Hulu 公司为代表，拥有丰富的正版内容的资源优势，创建高品质的视频播放平台，通过独立运营并提供优质的"一站式服务"用户体验，从而开辟了"正版内容＋视频广告"的盈利模式。

2007 年，Hulu 视频网站由 NBC 环球集团和新闻集团合资组建而成，它以提供经过授权的正版影视作品和电视节目播放为基础，以大量优质的广告为收入来源。2009 年，Hulu 曾成为仅次于 YouTube 的美国第二大视频网站[2]。为拥有丰富的正版视频资源，达到一站式服务目标，Hulu 主要采取四种手段获取视频资源：一是充分利用投资方(NBC、FOX、ABC)拥有的视频资源(包括新闻访谈、影视剧、音乐演唱会等)；二是积极与其他媒体内容商合作，包括索尼、米高梅、华纳兄弟、狮门影业、NBA 等 220 家传统媒体内容商；三是重视与小众频道的内容提供商合作，包括 Comedy Central、圣丹斯频道、PBS 等；四是广泛与网络内容提供商合作，包括电视频道官方网站商、娱乐网站(包括社交网站)等。拥有丰富的正版内容资源，让 Hulu 确立了在同类网站中绝对的市场竞争优势，成为当时互联网上拥有节目数量相对多且全，且能提供一站式服务的流媒体服务商店。有关市场研究公司调查的视频数据显示，2014 年 4 月，YouTube 网站视频浏览量居首位，而 Hulu 以 9.6 亿次浏览量排第二。

3. 网台联动模式

网台联动模式是指传统的电视媒体通过建立视频网站或与专业视频网站合作，实现资源互动、平台互动的模式，有代表性的如英国 BBC iPlayer 和美国 VAB。

BBC iplayer 也是正版在线点播模式的代表性视频网站。iPlayer 是 BBC 推出的一项播客服务，可以让用户点播过去七天播出的 BBC 各频道节目，内容时长达 350 小时，用户不需

[1] 北京青年报.央视首次把春晚推送到 YouTube、推特等境外网站[EB/OL].(2015-02-13). http://china.huanqiu.com/article/9CaKrnJHNRu.

[2] 周根红.美国视频网站 Youtube 的竞争策略[J].中国传媒科技,2009(5):50-51.

要支付任何费用。BBC iPlayer 目前有超过 450 个电视平台，包括维珍媒体、BT 视觉、Free Sat、Free view 频道、索尼 PlayStation、任天堂 Wii 以及拥有智能手机、平板电脑、网络功能的电视频道。

面对传统电视行业的颓势，2015 年 5 月 18 日，美国成立视频广告局（Video Advertising Bureau，VAB），整合了 110 家广播电视网和有线电视网及 11 家多频道视频节目分发商，以"优质内容＋大数据"为用户和广告商提供优质的多屏电视内容信息。VAB 指出，2015 年，美国人每月观看的视频内容的时长为 170 小时，而 VAB 成员每个月制作和销售的节目时长为 140 小时，占比在 80％。

4. 终端软件在线播放模式（P2P 模式）

P2P 即"Peer to Peer（对等计算或对等网络）"，用户通过同时在流媒体服务器和其他用户取得流媒体文件，并向别人提供自己的流媒体源①，从而实现计算机资源和服务的共享。P2P 流媒体主要应用于视频点播、视频广播以及交互式网络电视。

Joost 原名 Venice Project，是一款基于 P2P 技术构建的全球性新型宽带网络电视服务网络。2007 年 1 月由 Skype 的创始人尼可拉斯·尊斯特罗姆（Niklas Zennstrom）和贾纳斯·弗里斯（Janus Friis）共同创立，可以实现在互联网上看电视，用户可以使用 Joost 免费观看全球各个地区的电视节目。创立之初，Joost 获得了哥伦比亚广播机构、Viacom 等支持，为 Joost 提供频道和节目。哥伦比亚广播机构除投资外，还向 Joost 提供超过 2000 小时的娱乐、体育和新闻节目。Viacom 为 Joost 提供频道和节目，包括 Comedy Central、MTV、VH1 和派拉蒙电影。用户在网站下载 Joost 播放器，可在线观看电视节目，画面清晰，速度流畅。

但由于内容资源不足、版权合法化问题以及过高的运营成本和较少的广告收入等原因，Joost 网站难以为继，2009 年网站宣布转型，主要致力于为媒体公司、有线和卫星电视提供商、广播公司以及视频聚合和分享网站提供网络视频平台。这与网站最初想成为消费者网站的愿望相背离。视频网站 P2P 模式若要延续发展，仍需不断探索。

5. 互动社交视频服务模式

互动社交视频模式是以社交为主的网站提供视频服务，视频资源多为用户上传的短视频。互动社交平台能提供一个与 YouTube 或电视网络流播放器不同的收视体验。将短视频作为新型传播介质，打破了当前的社交产品形态，实现了从文字、图片到视频的升级，也增添了更丰富的社交元素，将抢占未来移动社交应用的先机。随着 4G、5G 网络技术的发展，网络用户可以更好更快地进行创作分享视频，短视频社交已经成为一种趋势。"ALS 冰桶挑战"就是这种差别的典型代表，在这个活动中，Facebook 用户不仅希望上传自己的挑战视频，而且希望用 Facebook 分享和标记功能鼓励其他人观看和参与。

Facebook、Twitter 是互动社交视频网站模式的典型代表。开展视频业务是 Facebook 发展中增加的新的商业模式，利用的是庞大的用户量和企业品牌，其盈利模式是收取所有收入的 30％，同时保留所有的广告收入。Cisco Systems 调查显示，到 2018 年，视频流量占全球互联网的 80％～90％，除 YouTube 等专业视频网站外，Facebook、Instagram、Twitter 等社交网站视频业务发展迅速，尤其是 Facebook，仅从 2017 年的 6 月来看，Facebook 的月活用户数量就远远高于其他几大平台（见图 5-2）。

① 李冰. 美国在线视频产业发展现状研究[J]. 现代传播，2015(6)：160-161.

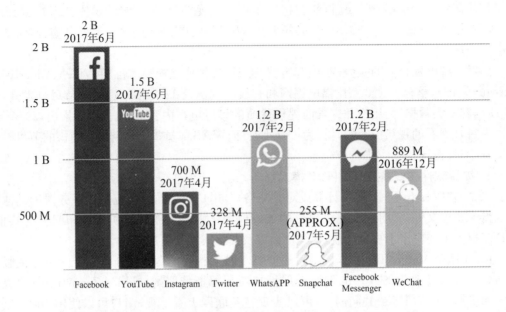

图 5-2　Facebook 等各大国外社交平台用户月活数量

（数据来源：https://tieba.baidu.com/p/5246179264?red_tag=1243058938.）

（四）欧美视频网站的赢利分析

1. 版权产业链开发

网络视频企业可以与影视制作公司合作或直接作为网络自制影视作品的制作方，前者享有影视作品的邻接权，后者则拥有所有著作权。相关资料显示，自 2012 年以来，欧美各大视频网站都加大了原创内容的投入。如 Netflix 通过与迪士尼签订协议，从 2016 年开始，迪士尼出品的电影在影院放映后将成为 Netflix 的在线片源，授权范围包括迪士尼、皮克斯、漫威以及迪士尼自然等出品的所有真人及动画电影。Netflix 还意识到掌控内容主导的关键不是购买版权，还要掌握从制作到渠道的整个内容产业链，因此出资投拍电视剧《纸牌屋》等，并对版权实施二次开发。随之，2014 年 4 月雅虎公司宣布推出两部自制剧，并通过该公司旗下的网站和移动应用独家播放。

网络视频企业可以通过直接或间接授权实现对自制作品的版权资源的二次利用。直接授权是利用影视作品的发行权、翻译权、广播权等，对作品进行分销、海外出口或逆向输出给电视台等。间接授权是将影视作品的部分权力授权给其他企业进行衍生产品的开发，制作成音像制品、影视书籍、网络游戏等产品。

2. 广告服务

在广告服务方面，Hulu 可以说是一枝独秀，从内容制造者、分发商到广告商，Hulu 创造了新的在线视频广告平台，拥有了超过 3000 个广告合作商。Hulu 拥有数亿视频资源，其中超过 80% 的视频可以安置贴片等形式的广告，广告匹配性强、回报率高两项优势吸引了大量的投资者。YouTube 依托 Google 平台，利用 Google 的技术，在提高用户定位、广告精准度上一直都有很好的表现。Google 2015 年的一份报告称，YouTube 当时的广告的观看率达到 91%，而平均的观看率为 54%。Facebook 在视频广告方面也形成了自己特点。一方面，它与 YouTube 和 Hulu 的视频广告完全不同。在 Facebook 上，视频广告不会在内容之前播

出;在用户点击 Facebook 视频广告之前,自动播放的视频广告也没有任何声音,这大大降低了用户的抵触度。另一方面,凭借强大的社交网络,其市场份额快速增长。根据 eMarketer 2015 年调查报告 *Video Advertising：How Facebook，Twitter，Instagram，Tumblr and Snapchat Are Changing the Rules*,2015 年视频广告在 Facebook 和其他社交平台的投放量快速增长。而且 Facebook 在这方面的实力尤其强大,甚至对 YouTube 产生了压力。

广告服务作为网络视频企业的主要收入来源之一,从形式上可以分为五种:一是搜索广告,即视频广告与搜索词捆绑,如 YouTube 允许广告商在搜索结果旁放置商业宣传视频广告;二是贴片广告,又称视频内广告,广告置于视频中插播或交错放置视频画面上,如 YouTube 约有 72% 的视频插入了贴片广告;三是图片广告,这在视频广告中比较常见,也比较能被用户接受;四是在线广告服务,如 YouTube 在视频下面提供购物广告服务的链接,用户点击即可购买相关产品或服务;五是创新广告,如自制剧的广告冠名、植入、定制等。2014 年,美国网络视频广告在支出和浏览量方面都获得巨大增长,在自动程序化购买方面取得巨大进步,IPO 和行业整合加速,视频广告市场随后进入更加成熟阶段。

欧美视频广告呈现了新的发展趋势,一是程序化平台交易将成为网络视频广告的主流。据 eMarketer 调查数据,2014 年,美国在程序化平台上交易的视频广告达到 7 亿美元,到 2019 年底,买卖双方在程序化平台上交易的视频广告创造了 199.3 亿美元的收入。二是移动视频广告快速增长。设备 ID 映射的巨大进步带来跨屏幕目标锁定和测量的技术,同时更精确的地理目标锁定能力也出现了。这些进步将带来更优质的广告内容生产,导致移动视频平均 CPM 上升。三是提供全服务广告购买和管理解决方案的视频平台(包括程序化交易、指标和测量、跨渠道目标锁定和反欺诈提供合作)成为领先者,吸引了更多的视频广告预算。

3. 付费服务

网络视频行业在早期就开始实行会员付费制度,这培养了该地区用户较强的版权意识。付费会员可以享受优质稀缺的内容资源和良好的网络播放环境,因此大量用户加入会员,大大提高了网络视频企业的经济收入。在收费内容上,网络视频企业主要通过正在院线上映的热门电影吸引用户付费观看。在支付方式上,网络视频企业大多采用网上银行、固定电话等支付手段。如美国以电视电影租赁为主营业务的 Netflix,2007 年开始通过互联网提供多达一千部电影和电视片段。由于 Netflix 在实体租赁时期就是会员收费制,用户消费意识较强,在流媒体业务转换中并没有流失很多用户,并且随着终端覆盖面的扩大,用户数量仍在不断扩大。2010 年,Hulu 增加了付费加免费的收看形式,推出 HuluPlus 视频订阅服务,到 2019 年大约有 3000 万付费用户。2014 年 YouTube 上线了探索性的付费频道,用户每月支付一定的订阅费用,即可享受到没有广告打扰的视频服务。

4. 电子商务

视频电子商务,就是通过技术手段在视频中嵌入电商元素,用户在观看视频时,可以随时购买视频场景中的物品。"视频网站＋电子商务",两大平台强强联合,带来全新的销售变革,可以全方位、立体化呈现出商品和使用场景,让用户在网购的过程中很好地感知商品的功能和用途。美国 Cinsay 公司是全球第一个视频电子商务平台,2015 年在美国就已拥有超过 1.2 亿的注册用户。其产品特点是通过视频内容捆绑相应的产品,然后通过各种分享进行广泛的传播和销售,是一个集内容、产品销售及分享推广于一体的复合应用平台。Cinsay 强调"去中心化",用户在哪儿服务就在哪儿。以用户为信息发射源,采用 Cinsay 独有的专

利技术，实现信息的跨平台和跨应用交互，视频内容不仅能广泛发布于各类应用、各大门户网站或各个社交平台，还能实现跨平台（电脑、平板、手机、电脑）的网络购物体验。

（五）欧美发展对我国的启示

虽然国内乐视网早于 YouTube 注册成立前一年就已经成立，但是由于 YouTube 给全球网络视频行业产生了巨大的影响，因此国内大部分民营网络视频企业在成立初期纷纷模仿美国的视频网站的运营模式。如以 YouTube 为代表的 UGC 视频分享网站，国内的代表为早期的优酷土豆、酷6等；以 Hulu 为代表的正版视频点播网站，国内的代表为早期的爱奇艺、乐视网等；以 Joost 为代表的终端软件在线播放网站，国内的代表为迅雷看看、PPLive等。国内国有视频网站则根据国内广播电视制度，参照 BBC 成立视频网站，注重电视台制作的电视节目和电视剧在视频网站上的播出，结合移动客户端的开发，依靠优质的视频资源的内容吸引用户使用。

通过综合考察欧美视频网站的发展，尤其是美国视频网站运营趋于综合化，为我国视频网站的发展提供了诸多借鉴。一是国内的网络视频企业要根据国际国内互联网的发展现状，结合国内网络视频用户的收看需求，寻求更多的盈利空间，扩展服务内容，逐渐形成国内特有的综合运营模式。未来，手机、平板电脑等移动端用户数量还将持续增长，国内网络视频产业继续朝着电视、手机、平板、电视"多屏合一"的趋势发展。二是在视频版权走向规范化的前提下，优质的版权内容是网络视频产业的竞争核心，网络视频企业应结合大数据平台，提高自制资源的内容质量，并且与影视公司合作，加强企业的品牌竞争力。三是网络视频企业还应构建"内容＋平台＋终端"的生态圈，打入智能硬件市场，开发云平台等技术；与电商合作，进行视频电商营销，销售视频内容，增加收入来源。四是国内网络视频企业可以尝试与国外知名影视公司合作，"自制"国际化的视频内容。一方面，能够提高网络自制内容的品质，吸引大量视频用户，提高自身的品牌知名度；另一方面，国际化的合作便于国内网络视频资源的版权输出，拓展了企业的国际业务，也有利于国内网络视频产业进入国际市场。

二、我国网络视频产业的发展

（一）我国视频网站发展及特点

网络视频业务是目前互联网应用中最活跃的应用之一。根据中国互联网络信息中心发布的第46次《中国互联网络发展状况统计报告》，截至2020年6月，我国网民规模为9.40亿，较2020年3月新增网民3625万，互联网普及率达67.0%，较2020年3月提升2.5个百分点。截至2020年6月，我国网络视频（含短视频）用户规模达8.88亿，较2020年3月增长3777万，占网民整体的94.5%。其中短视频用户规模为8.18亿，较2020年3月增长4461万，占网民整体的87.0%（见图5-4）。各大视频网站的布局出现新的态势：文学、漫画、影视、游戏及其衍生产品多元化发展，平台的整体协同能力不断增强。以秀场直播和游戏直播为核心的网络直播业务保持了蓬勃发展趋势，运营正规化和内容精品化是当前直播发展的主要方向。受众通过网络视频获取电影、电视和资讯视频已基本成一种相对稳定的渠道，网络视频逐渐成为内容传播的重要渠道。

2019年，网络视频行业马太效应愈发凸显，两极分化情况日益严重，基本形成了爱奇

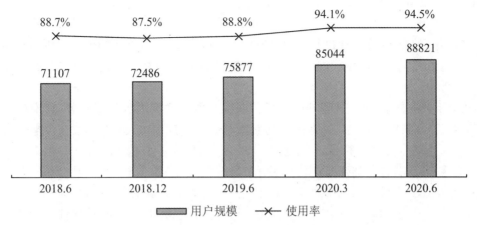

图 5-4 2018 年 6 月～2020 年 6 月网络视频(含短视频)用户规模及使用率

艺、优酷、腾讯视频三强鼎立的局面,与其他视频网站之间的差距逐渐拉大。以 2019 年为例,网络视频行业主要呈现以下特点。

第一,内容为王。网络视频行业想要立足于行业的前端,必须掌握最多、最新的影视资源。视频网站除了要争取影视资源的首播权外,网络自制剧也成为抢夺观众的一个重要手段,以独家的资源吸引观众,进一步培养观众忠诚度与选择习惯。虽然网络视频行业仍然会依靠资本与流量,但是核心竞争内容依然是内容资源。

第二,用户付费业务明显增长。随着在线支付与移动支付的普及,以及各种 IP 影视作品的推动,愿意为影视内容支付费用的用户由量变过渡到质变。据统计,2019 年新增的付费用户数量超过之前的累积总数,用户付费收入在整体收入中的占比增大,预计未来会成为视频网站重要的收入来源。

第三,产业链日趋完善。实力雄厚的视频网站已逐渐向影视产业链上游延伸,成立影视公司能够独立完成影视内容的生产,而不仅仅只是作为视频传播的平台来运营。同时,在硬件设备方面,视频网站已经开始向手机、电视、电视盒子等设备领域进军。例如,曾经的乐视手机、乐视电视等都是乐视网与其他企业合作生产的设备。不仅如此,乐视网还上线了商城业务,乐视商城的成立可以说是乐视网产业链的扩大与完善。在激烈的竞争世态下,视频网站不仅要加强对内容资源的抢占,还要统筹生态布局,构建视频产业生态圈。

网络视频业务覆盖的范围很广,超越家这一空间局限,让视听娱乐存在于更多的场合。随着社会的发展,人们由于工作或者社交,在家时间有限,这就意味着网络视频用户规模还会不断地扩大,网络视频产业的传播效应和经济效应势必会持续扩大,网络视频运营商需要不断扩大网络视频在受众中的市场份额,提高自身的社会影响力和话语权,这样才能在激烈的影视产业竞争中立于不败之地。

(二)国有视频网站的发展

分布在各行各业的版权资源是一种无形资产,包括文学、艺术和自然科学、社会科学、工程技术等,具有可复制性、独创性或原创性。随着三网融合的发展,各广播电视、新闻集团纷纷成立了自己的视频网站,与民营网络视频企业展开竞争,带来了网络视频产业的繁荣和兴旺。

1. 国有视频网站发展的历程、类型和特点

2007年，国家广电总局在《互联网视听节目服务管理规定》中指出：互联网视听节目服务，是指制作、编辑、集成并通过互联网向公众提供视音频节目，以及为他人提供上载传播视听节目服务的活动。国有视频网站是指具备法人资格、为国有独资或国有控股的互联网视听节目服务单位。

2014年数据显示，全国共有604家机构获准开办互联网视听节目服务，其中广电机构224家，包括28家省级以上（含省级）机构获准开办网络广播电视台、24家城市电视台获准联合开办城市联合网络电视台，民营机构190家，其他媒体机构104家，其他国有单位86家。① 2018年底，我国获准开办互联网视听节目服务共有588家机构②。从2012年至今，网络剧、网络电影、网络综艺、网络短视频等业态共同构成了网络视听行业，行业集中度越来越强化和固化。其显著特征是以广播电视、新闻服务为内容依托，具有传统媒体平台和网络平台的双平台优势，对国内外重大的政治、经济、社会、文化等活动和事件，以网络视听的形式进行快速、真实的报道和传播，为用户提供公共信息或娱乐资讯等综合服务。

2004年11月至2005年，以乐视网、土豆网、56网、PPTV、PPS等为代表的我国民营视频网站兴起，并逐步形成独具特色的资源增值模式③。在民营视频网站影响带动下，2006年后我国国有视频网站开始发展，从以宣传为主到以视频为特色，主要提供新闻信息类视频服务。

2007年12月29日，国家广电总局和信息产业部（后改为工业和信息化部）联合发布了《互联网视听节目服务管理规定》，确立了视频网站经营的牌照制度。2009年底，中国网络电视台（CNTV）正式上线，随后，各国有传媒集团纷纷成立网络电视台。2010年，国家广电总局为中国网络电视台、上海文广新闻传媒集团以及杭州华数传媒网络有限公司三家国有广电传媒公司发放了第一批互联网电视牌照。随后，安徽网络电视台、浙江网络电视台等省级广电传媒公司也相继获得资质。国有视频网站专业化服务程度迅速提升，群体力量大大增强，至2010年我国的网络视频行业已基本形成国有媒体网络电视台、门户网站及商业视频网站三分市场版图的局面。

2012年左右，国有视频网站进入融合发展时期，突出体现在两大方面。一是平台或渠道融合，拓展业务空间。随着电视、电脑、手机三网融合，国有视频网站开始与国内专业公司进行合作，共同开发3G网络、无线增值、电子商务、宽频电视等新型业务，拓展多屏互动。二是融资上市，获取畅通的融资渠道。例如，芒果TV在2012年就成为国家文化体制改革中以融资上市为目的的试点单位。国有视频网站无论服务内容还是服务形式，都进入了多元化发展时期，内容产业化、服务市场化程度进一步增强。

根据管理部门或从属机构的层级不同，国有视频网站大致分为三个层级。

一是央属层级。代表性的是中国网络电视台（CNTV）以及人民网、新华网、中国网、国际在线、中国日报网站、中青在线等新闻信息服务视频网站。CNTV属国家级网络电视播出机构，由央视国际网络有限公司主办，是中央电视台旗下的具有公信力和权威性的国家网络

① 袁同楠. 视听新媒体蓝皮书：中国视听新媒体发展报告[M]. 北京：社会科学文献出版社，2015.
② 国家广播电视总局网络视听节目管理司，国家广播电视总局发展研究中心. 中国视听新媒体发展报告（2019）[M]. 北京：中国广播影视出版社，2019.
③ 秦宗财，刘力. 网络视频版权资源的增值模式：以乐视网为例[J]. 文化产业研究，2015(2)：182-191.

视频互动传播平台,于 2009 年 12 月 28 日正式开播。CNTV 通过部署全球镜像站点,目前已覆盖全球 190 多个国家及地区的互联网用户,建立了拥有全媒体、全覆盖传播体系的网络视听公共服务平台。新闻信息服务类视频网站主要依托既有的丰富的新闻信息资源优势,专业化服务突出,但传播内容较为单一。

二是省属层级。省属层级包括省属网络广播电视台、省级卫视视频网站以及省属新闻综合网站的视频网站等。省属网络电视台是省级广播电视旗下新媒体事业综合运营机构,主要以视听互动为手段、以新闻为核心、以影视娱乐为特色,融网络特征和电视特色为一体。如成立于 2010 年 6 月的安徽网络电视台,是国家广电总局批准设立的第一家省级网络电视台。

省级卫视视频网站则是省级广播电视集团旗下的传媒公司所运营的网络视频平台,主要以信息传播为基础、以视频节目为优势、以网络互动为特色,围绕卫视节目推出一系列跨媒体联动的互动娱乐产品。例如,安徽网络电视台是安徽广播电视台旗下新媒体事业综合运营机构;江苏网络电视台(荔枝网)是由江苏广电总台(集团)竭力打造的专业网络传播平台,作为江苏广电总台的官方网站,囊括了江苏卫视、城市、综艺、影视、体育、少儿、国际、公共等 11 个视频栏目;又如湖南卫视芒果 TV(湖南快乐阳光互动娱乐传媒有限公司)是致力于发展网络电视业务的全资新媒体公司,运营模式成熟,产业链完整。

三是市级广播电视网络或城市联合网络电视台(CUTV)。它是市级广电集团打造的全媒体融合平台,利用网络社交渠道,拓展传统媒体受众,创新广播电视节目形态。如杭州广播电视网络,是杭州电视台互联网业务平台,其网络视频产业链较完整,由一个网站(葫芦网)和三个手机客户端(杭州电视台、爱杭州、杭州帮)组成。其中,葫芦网定位为杭州城市新闻视频网站与华数数字电视传媒集团联合推出的城市社区网络视频平台,主打视频直播、点播和个人自媒体频道。

国有视频网站的独特性,主要体现在资本性质和运营许可两方面。

国有视频网站与民营网络视频企业最根本的不同在于资本性质。由于我国广播电视台均为国有资本,其视频网站是传统广播电视台的延伸,因此,国有视频网站也属于国有资本。而民营网络视频企业属于私有资本,其盈利目的更加明确,运营模式更加成熟。

2007 年,广电总局颁布《互联网视听节目管理规定》,要求从事互联网视听节目服务的网络公司,必须向广播电影电视主管部门申请信息网络传播视听节目许可证或履行备案手续。这一举措一方面对网络视频市场起到了规范作用,另一方面也严格限制了视频网站的市场准入门槛。在国家出台政策规定上,国有视频网站拥有管理和准入的优先权,因此民营网络视频企业在这一点不占优势。

此外,相较于经济效益而言,国有视频网站更加注重社会效益,承担着更多传播主流价值观的社会责任,因此经营始终遵循着社会效益优先、兼顾经济效益的原则。

2. 国有视频网站版权资源的利用问题

省级卫视视频网站因为需要与民营视频网站一样参与市场化竞争,这使得前者不但需要学习与借鉴其他国有视频网站的成功经验,使专业化服务程度提高,而且应注重市场化运营,并且提升对版权资源的利用能力。但是,目前省级网络电视台和新闻信息服务类视频网站等对版权资源问题不够重视。由于新闻信息服务类视频网站专业化服务较强,产业链拓展有限,为便于论述,着重以省级网络电视台为对象进行探讨。

(1) 影视资源库:利用率偏低

国有视频网站直属或附属于省级广播电视台,其影视资源主要是自家电视台制作或购买的电视栏目、影视剧等,通过电视台的资源支撑,构建海量视频资源库。在《互联网视听节目服务业务分类目录(试行)》中,国有视频网站属于第一类互联网视听服务节目(广播电台、电视台形态的互联网视听节目服务),包括时政类视听节目首发服务、时政和社会类视听节目的主持、访谈、评论服务等。① 在视频网站上,用户可以看到独家的新闻视频资源。目前电脑和手机用户远多于电视观众,国有视频网站的独家新闻视频资源比起传统的广播电视媒体更新速度更快,因此,在国有视频网站中,影视资源具有强大的竞争力。

尽管国有视频网站不用将大量资金投入在购买节目的版权资源上,但也不能因此忽视对视频版权资源的利用。很多情况下,一些国有视频网站仅仅作为电视荧屏之外的另一播出平台,其宣传和互动都交给第三方平台,如微博、微信等,没有在自家视频网站上开发出相应的配套板块。为了获取更多利益,不少电视台还将版权资源卖给多家民营网络视频企业,放弃独播优势。民营网络视频企业强化自身竞争力的方法就是内容自制,而国有视频网站由于没有彻底"脱离"电视台,因而难以进行自制栏目或影视剧的开发,从而无法使版权资源真正实现有效地增值。

(2) 资源平台:拓展不足

随着三网融合的实施和新媒体的发展,民营网络视频企业率先开创多屏互动模式,开发电脑、手机客户端等业务。现除中国网络电视台(央视网)已建设网络电视、IP 电视、手机电视、移动电视、互联网电视五大集成播控平台外,以北京网络广播电视台、芒果 TV 为代表的国有视频网站也相继建立了多终端业务架构,利用省级广电集团的平台优势和优质内容,与各大通信运营商深度合作,为手机电视业务提升电信增值服务,开发移动客户端。

从《2019 年中国网络视听发展研究报告》中可以看出:

第一,从视频用户的终端设备使用情况来看(见图 5-5),2019 年,移动平台终端已经完全成为人们观看视频的主要网络平台。移动终端使用率继续上升,说明手机客户端早已成为所有视频网站开发拓展的重点领域。

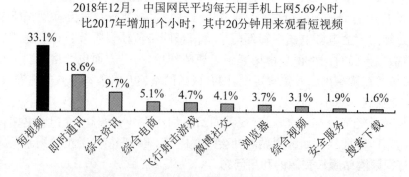

图 5-5　2018 年 12 月用户使时长同比增量占比 TOP10 细分行业

第二,无论是 PC 端还是移动设备的使用,尽管中国网络电视台用户规模同比有所增长,

① 广电总局发布《互联网视听节目服务业务分类目录(试行)》的通告[EB/OL].(2010-04-10). http://www.gov.cn/zwgk/2010-04/01/content_1571237.htm.

但仍无法跟优酷土豆、爱奇艺等民营网络视频企业相比（见图5-6）。① 省级网络电视台和卫视视频网站在PC端和移动客户端的技术开发、用户规模方面也面临着严峻的挑战。

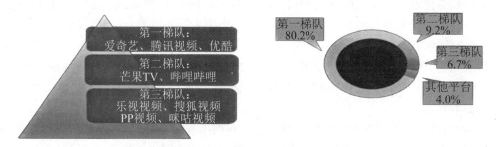

图5-6　综合视频平台各梯队及其用户渗透率对比

第三，收入来源开拓不够。总体来看，国有视频网站的收入来源主要是广告，有些还利用平台优势进行广告营销，为电视台的大型节目或活动进行广告策划等。如在芒果TV的广告业务中，就可代理、制作、发布湖南卫视电视剧栏目的观众互动广告和手机媒体增值业务，并通过正版优质节目的发行，向互联网、手机、电视三大媒体终端开展版权营销，还能积极拓展国内外市场。

市场开拓的不足，还表现在国有视频网站没有实行付费会员制。国有视频网站的免费海量资源虽然吸引力巨大，但是它为了获取利润将版权分销给民营网络视频企业，导致海量的优质影视资源的优势不能凸显，于是用户会选择拥有独播优势的民营网络视频，成为其会员，并由此培养出长期的观看习惯。

3. 新常态下国有视频网站资源的有效利用

当前的我国经济步入"新常态"，经济增长进入了可控、相对平衡的运行区间。新常态没有改变我国经济发展总体向好的基本面，改变的是经济发展方式和经济结构。在市场、技术、人力等多方面的作用下，我国文化创意产业整体开始出现全面升级的势头。面对新常态，经济学家厉以宁指出企业应在三个方面保持平常心态：一是应该有一种自主创新的动力，有了自主创新的动力，依靠自己的产品，依靠技术进步，就能够占领市场；二是要适应新形势的变化，尤其是互联网带来的深刻变革，消费者参与程度越来越高，企业应高度关注消费者的产品需求；三是看准市场，深挖企业管理潜力、营销潜力。② 这三方面对互联网视频企业尤为适用。作为新经济业态，互联网视频企业高度依赖技术创新，更加依赖消费者互动参与；面对技术创新日新月异，市场竞争日趋激烈，视频企业经营管理能力更是面临巨大考验。在我国互联网视频产业领域内，民营视频企业迅速崛起，在全球互联网视频产业领域内正成为一支重要的生力军。自2012年乐视网凭借独播《甄嬛传》火爆之后，以BAT为代表的互联网企业开始大力发展网络视频，我国民营视频网站围绕独播版权资源展开了激烈竞争。从2009年到2014年，网络独播剧价格从每集2万元涨到每集200万元，市场倒逼使得各视频网站尝试自制，增强对内容的把控力，自制版权资源逐渐成为视频网站核心竞争力。

我国国有视频网站与民营视频产业一样，从内容建设到渠道拓展，从终端创新到用户需

① 中国互联网络信息中心. 2019年中国网络视听发展研究报告［EB/OL］.（2019-05-27）. http://www.sohu.com/a/316802357_728306.

② 胡舒立. 新常态改变中国：首席经济学家谈大趋势［M］. 北京：民主与建设出版社，2014：1-2.

求,从政策管理到技术进步,从服务国内市场到开拓国际市场,均面临着重大转型升级与融合发展的挑战。与民营视频网站相比,国有视频网站具有丰富的自制版权资源,新常态下充分利用版权资源是国有视频网站转型升级与融合发展的重要基础。面对市场竞争考验,国有视频企业应如何充分挖掘版权资源,尤其是自制版权资源的潜力,如何吸引更多的受众?其实,用户数量与影视资源量和客户端开发程度呈正比关系,影视资源量越充足,客户端开发程度越完善,用户数量越多,反之亦然。因此,有效利用版权资源成为亟待解决的问题。基于IP产业战略视角,国有视频网站可从内容研发、技术创新以及吸引用户等方面加强对版权资源的利用。

第一,以自制资源实施自制品牌战略。与民营网络视频企业相比,国有视频网站在内容制作和版权资源方面具有较强的竞争优势。首先,在内容制作上,国有视频网站与电视台同属一个母体,在电视节目内容和网络制播的重新编排与组合上,具有显著优势;其次,在版权资源方面,依靠母体电视台充足的资本、优质的品牌和强大的资源整合能力,对影视资源采取内容捆绑打包购买方式,可以有效地降低内容获取的成本。

以自制品牌版权资源,实施品牌独播战略,是国有视频网站面对激烈市场竞争的有效途径。国内已有部分省级卫视网络电视台推行了自制独播模式,形成了自身品牌特色。如芒果TV以湖南卫视丰富的优质内容资源为依托,沿袭电视台的自制模式,所有自制内容均冠以"马栏山制造"的品牌标识,走精品化路线。2014年11月,芒果TV首部自制剧《金牌红娘》上线,由此每半个月推出一部自制作品,周播剧成本近400万元,每年52集,每周4集,年总产量高达208集。此外,芒果TV网站依托湖南卫视的独家综艺栏目为播出重点,打造娱乐资讯类栏目品牌,取得了较好效果。江苏网络电视台则重点打造专业网络资讯传播平台,突出网站内容的原创能力,体现了权威媒体的服务性。安徽网络电视台依托安徽卫视优质热剧资源和强力推广体系,打造"电视剧+资讯+娱乐+游戏"的平台模式。山东网络电视台兼顾了母体各个频道的节目内容,走综合路线,涵盖了影视、故事、综艺、体育、生活多方面,并提供了搜索排行榜,体现了网站的信息整合和分析能力。

第二,开发视频版权资源的衍生产品。视频版权资源独播是电视台支持国有视频网站的最好方式。卫视频道对拥有完整版权的节目内容不采取版权分销,而是给予附属的视频网站进行独播,该方式虽然会减少部分版权收益,但是不仅可以对版权资源进行衍生开发,还可以吸引一批固定用户,既能够增强自身的竞争优势,也可给视频网站乃至电视台带来长期的经济利益。如各大卫视的王牌栏目,播出时间长,观众粉丝多,但受电视播出时间的限制,观众会选择视频网站自主观看。针对该现象,视频网站可以利用网络平台开发独家预告花絮、主创访谈、粉丝讨论区、迷你剧、海报剧照等,增加电视栏目、影视剧的关注度,同时加强影视资源的宣传力度,提高收视率。现如今,芒果TV已率先进行综艺独播战略,并试图收回已销售出去的版权资源。此外,湖南广电集团下属的国有视频网站,还推广芒果TV的版权代理业务,进行资源整合。芒果TV与集团以及台内的天娱、华夏、响巢、芒果影业等公司合作,代理影视节目的网络发行权;同时,通过台内协调,引进更多的节目和电视剧的网络传播权。"台网结合"的尝试,可以更好地进行视频版权资源衍生产品的开发。

第三,提高多屏互动的技术开发力度。目前,国家广电总局与工信部联合对互联网电视进行严格监管与整顿。2010年颁布的《互联网电视内容服务管理规范》《互联网电视集成业务管理规范》,明确要求互联网电视的播出必须通过由国家广电总局批准的互联网电视集成平台商。2011年10月颁布的《持有互联网电视牌照机构运营管理要求的通知》,又从集成业

务、内容管理、运营规范、终端管理等环节入手,规范互联网电视的秩序。民营网络视频企业受此影响严重,出现下线或停产的现象。

从表5-7中可以看出,发放的7张"内容+集成"互联网电视牌照均为国有视频网站。此外,截至2019年广电总局发放了16张互联网电视内容服务牌照,有江苏电视台、电影网、山东网络电视台以及北京广播电视台等。

表5-7 我国互联网电视牌照发放情况(截至2014年5月)

牌照商	验收时间	集成平台播出呼号	内容平台播出呼号	运营主体
央视国际	2010.6	中国互联网电视	中国网络电视台-互联网电视	未来电视有限公司
百视通	2010.7	BBTV网视通	东方网络电视	百视通新媒体股份有限公司
杭州华数	2010.8	华夏互联网电视	华数互联网电视	华数传媒网络有限公司
南方传媒	2011.3	互联八方	云视听	广东南广影视互动技术有限公司
湖南电视台	2011.5	和丰互联网电视	芒果TV	快乐阳光互动娱乐传媒有限公司
中国国际广播电台	2011.6	环球网视	CIBN互联网电视	国广东方网络(北京)公司
中央人民广播电台	2011.11	中央银河互联网电视	央广TV	央广新媒体文化传媒(北京)有限公司

(资料来源:艾瑞iUser Tracker)

国有视频网站应充分利用行业监管政策和运行许可等方面的优势,在集成平台上,开发网络电视新功能。在内容平台上,增加视频资源数量,扩大用户使用量。通过发展微博、微信、弹幕等社交媒体,加强用户参与,实现电视屏、手机屏、电脑屏多屏互动与共享。在移动客户端方面,国有视频软件需要强化技术优势,与用户进行节目互动,提高用户的下载使用量。

第四,提高用户黏性,实行付费会员制。中国互联网络信息中心《2013年中国网民网络视频应用研究报告》显示,在用户选择网站的决策因素中,35.2%的用户选择了"播放流畅",位居第一,看视频顺畅仍是用户选择网站的主要因素;此外,"能很快找到所需内容""广告时间短""清晰度高""内容很全""内容更新及时""独家首播"等也是影响用户黏性的重要因素。

目前,移动客户端尤其是手机端已成为主流视频屏幕,操作相对简单成为影响用户黏性的关键。为此,国有视频网站在开发和更新手机客户端时应将播放流畅、搜索简单、广告时间短等因素放在首位,以此提高用户黏性。

第五,实行付费会员制,能够更好地利用视频版权资源。付费用户不仅可以收看到独家视频或衍生产品,而且还可以同步收看电视台的付费频道,将大屏电视转变为电脑、手机的小屏,丰富的观看内容与快捷方便的观看方式能在最大程度上提高用户忠诚度。

当前的世界经济新常态是一个动态的、不断变革和塑造的过程。置于新常态经济背景之下,国有视频企业不仅面临着自身转型升级的挑战,还面临着与国内民营视频企业、国外

视频企业的市场竞争。这种竞争有助于网络视频产业的良性发展,有助于强化用户首位的发展理念;从长远发展考虑,良性竞争对于深挖视频版权资源、细分消费市场、开发多元产品和服务、完善和延伸网络视频产业链等均具有重要的推动作用。在竞争中,国有视频企业应以建设优质内容、特色资源库为根基,并重视IP产业链的挖掘和延伸。同时,还需重视市场细分,依赖技术创新,实施小众市场战略,吸引更多的用户群。

(三)民营视频网站的发展

根据第36次《中国互联网络发展状况统计报告》,自2008年以来,网络视频行业的用户规模一直呈增长趋势[①]。根据第46次《中国互联网络发展状况统计报告》,截至2020年6月,我国网络视频(含短视频)用户规模达8.88亿,较2020年3月增长3777万,占网民整体的94.5%。其中短视频用户规模为8.18亿,较2020年3月增长4461万,占网民整体的87.0%。[②]另有数据显示,2017年各大视频平台的自制剧数量达到了134部,相较于2016年的85部,增长50%以上。而到了2018年,平台的自制剧数量已经呈现出了显著的下降的趋势。一方面,平台有意减少自制剧数量,将更多目光放在分账剧上。所谓分账剧,是指视频上线后,平台根据点击观看情况,在规则框架内从会员费中抽取资金分账给片方,是通过付费用户的观看行为进行分账收益的网剧变现新模式。随着分账网剧数量的不断增加,视频平台最终会放弃非头部自制剧的投入,把有限的金钱更多地投入到精品剧的制作当中。另一方面,2018年自制剧类型更加细分,满足不同受众群体的需求,圈层爆款时代来临[③]。但是数量激增的网络自制剧,在制作质量、广告盈利、营销效果等方面,发展并不均衡。

目前,我国网络视频的运营处于平稳发展的阶段,但如何充分开发利用网络视频资源,在视频内容上寻求差异化竞争,进一步在盈利模式、产业经营等方面有所突破,是民营网络视频企业共同面临的问题和挑战。

本部分基于民营网络视频企业发展特点,对当前网络视频资源的利用进行研究,以期有助于民营视频网站建立长期的发展模式。

1. 国内民营网络视频企业的发展历程

国内视频网站初创至今已有近二十年,从初期的网站数量激增,到侵权问题频发、运营不善倒闭逐步演变为企业并购重组,再到如今自制独播竞争激烈,发展历程可以分为四个阶段:初创阶段—动荡阶段—平稳阶段—智能化、精品化转型阶段。

初创阶段(2004~2007年)。2004年11月,乐视网在北京正式成立上线,开启我国视频网站发展的序幕。2005~2006年,土豆网、56网、优酷网、酷6网等视频网站相继成立上线,风险投资公司开始看好国内网络视频行业的发展,投入大量资金支持,不少网络视频企业由此获得融资。但是由于缺乏运营经验,发展过程中存在不少隐患。

动荡阶段(2008~2011年)。2008年,由于美国次贷危机引发的金融危机席卷全球,我

[①] 中国互联网络信息中心. 第36次中国互联网络发展状况统计报告[EB/OL]. (2015-07-23). http://www.cac.gov.cn/2015-07/23/c-1116018119.htm.

[②] 中国互联网络信息中心. 第46次中国互联网络发展状况统计报告[EB/OL]. (2020-09-29). http://www.cac.gov.cn/2020-09/29/c_1602939918747876.htm.

[③] 网剧市场半年复盘:提质减量、投资加大、主攻圈层[EB/OL]. (2018-07-04). http://www.sohu.com/a/239294671_100109496.

国网络视频产业也受到影响。部分网络视频企业由于本身存在运营成本巨大、盈利模式单一和侵权问题严重等问题,内忧外患之下纷纷倒闭,一些优质网络视频企业进行内部调整,通过裁员控制成本。2009年全球经济回暖,网络视频企业开始加强正版内容,调整运营模式。同年,以中央电视台为依托的中国网络电视台正式上线,带给民营网络视频企业巨大的竞争压力。2010年开始,酷6网、乐视网、土豆网、优酷网相继上市,扩大竞争优势。

平稳阶段(2012～2016年)。经过几年的狂热和动荡,网络视频产业开始冷静下来。2012年8月,国内两大网络视频领军企业——优酷网与土豆网宣布以100%换股的方式合并。2013年,百度收购PPS视频业务,与旗下的爱奇艺进行合并。这两次大型网络视频企业之间的合并重组是网络视频产业发展平稳阶段的最后一次洗牌。与此同时,搜狐视频、腾讯视频着重树立品牌意识,购买网络独家视频资源,打造特色的自制影视剧,利用优质的视频内容吸引用户,同时延伸产业链,逐渐形成较成熟的运营模式。

智能化、精品化转型阶段(2017年至今)。我国政府连续出台调整政策,使得网络视频行业在制作统筹、创作审美、审核管理和传播秩序等环节和层面都得到了更及时、具体的政策支持与规范引导,并持续加大技术创新的支持力度。2016年12月国务院印发《关于"十三五"国家信息化规划的通知》,首次提及区块链,并将其与量子通信、虚拟技术、大数据认知分析等作为重点前沿技术。区块链作为互联网数据库技术,对于实现网络视频产业社群资产化、资产数字化具有重要意义。① 在大数据和计算传播技术驱动下,网络视频产业的内容制作进入了一个全新的局面,企业从网络上收集用户、内容、渠道和制作者之间的深度关联数据,发现用户的内容偏好中内蕴的模式和法则,以此为基础,引导客户不断提升视频自制能力和节目水平,从而不断推动整个视频行业向智能化转变。在此趋势下,我国网络视频产业继续围绕如何增加消费者价值展开,在内容、渠道、终端等相关产业日趋深度融合。在服务内部客户上进一步完善服务内容,精耕细作用户服务体验,推动基于顾客需求的个性化服务发展。当前,高质量发展成为我国网络视频产业成长的主导路径,用户的高质量需求、内容的高质量供给、高质量的制作配置、高质量的投入产出、高质量的收入分配和高质量的经济循环等成为网络视频产业发展所面对的课题。

2. 我国民营网络视频企业的分类

我国民营网络视频企业按照不同的划分标准,会有不同的分类结果。如按接收终端类型,分为互联网视频、网络电视、手机电视;按视频长度分类,有长视频网站和微视频网站。本部分内容根据网络视频服务运营商资质和运营特征将我国民营网络视频企业进行分类,如表5-8所示。

表5-8 国内民营网络视频企业分类

分类		代表企业
专业视频运营商	视频分享	酷6网、56网、哔哩哔哩等
	视频点播	迅雷看看、风行网、激动网等
	综合运营	优酷土豆、爱奇艺 PPS、PPTV 等

① 李淼.区块链技术在网络视频产业发展中的应用研究[J].青岛农业大学学报(社会科学版),2020(3):90-94.

分类	代表企业
视频搜索运营商	360视频搜索、百度搜索等
门户网站运营商	搜狐视频、腾讯视频、凤凰视频等
通信服务运营商	互联星空、CNCMAX宽带我世界

(1) 专业视频运营商

专业视频运营商是单纯依靠网络视频服务起家，以网络视频服务为核心业务的网络视频运营商，其盈利模式与其他业务都完全围绕网络视频展开。这种网络视频类型还可细分出以下子分类。

第一，视频分享类。视频分享类是指以用户上传分享视频为主要内容来源的网络视频运营商，与YouTube网站相似。在我国网络视频行业发展初期，这种类型的视频网站较多。之后有很长一段时间处于沉淀期，视频分享的概念逐渐被淡化，有的企业由于经营不善倒闭，有的企业进行整合转型，但近年又迎来了繁荣期。抖音、快手等短视频分享软件，搭建了一个共享共创的短视频生态，每个人都能记录自己的生活点滴，几乎吸引了全民参与。

第二，视频点播类。视频点播类是指以P2P流媒体传输为技术支撑的网络视频运营商。多数运营商在提供视频点播服务的同时，也提供在线直播的服务。P2P视频点播/直播的优势是在线观看的用户人数越多，网络传输效果越好，还可以一边下载一边观看。为了减轻带宽和服务器的压力，视频点播类一般使用电脑终端软件。

第三，综合运营类。综合运营类是指集视频分享、点播、搜索、视频内容制作、终端软件应用等业务于一身的网络视频运营商。综合运营是在网络视频发展的过程中，网络视频企业为寻求更广阔的发展空间，创新盈利模式、拓展产业链、打造网络视频生态系统，做出的实验性经营转型。目前综合运营类在我国网络视频行业中发展较为成熟。

(2) 视频搜索运营商

视频搜索运营商是提供网络视频资源搜索服务的运营商。这类运营商一般是运营模式成熟、服务内容丰富的互联网企业。其建立的视频网站不需要自身提供任何视频资源，而是依靠庞大的用户规模，与其他网络视频企业进行版权合作，作为视频网站的流量入口，为网络客户提供专业的视频内容搜索服务。

(3) 门户网站运营商

门户网站运营商是指以传统门户网站为依托，专门从事网络视频服务的运营商。由于传统门户网站拥有雄厚的资本背景，因此传统门户的专业视频网站发展迅速，不需要依靠用户上传分享，而是通过购买版权建立丰富的视频资源库，同时与内部的搜索网站、社交网站合作，以此吸引视频用户使用。

(4) 通信服务运营商

通信服务运营商是指提供网络视频增值服务、与通信服务有密切关系的运营商。在"三网融合"的背景下，通信服务行业，如中国电信、中国联通，为整合互联网资源，进行通信增值服务建立的网络视频平台，主要以手机客户端为服务形式。

3. 民营网站视频资源的类型

网络视频资源是指视频网站提供的在线视频资源。从影视资源制片方的角度，优质的影视资源可以通过版权分销、版权出口等增值，带来更多的经济收益。从网络用户的角度，优质的影视资源可以满足用户的需求。从网络视听企业的角度，优质的影视资源可以吸引网络用户，增加点击量，同时提高广告收入。因此，影视资源是网络视频企业的内容核心以及经营策略的重点。

不同类型的民营网络视频企业的视频资源的类型也是不同的，呈现了各自特色和市场策略。总体而言，民营网站视频资源大致分为自制独播资源和共享版权资源。①

(1) 自制独播资源

第一，独播资源。视频独播资源是网络视频企业购买影视作品的独家播出的网络版权，并在视频网站上播放的资源。自2009年起，国家、企业以及受众都开始注重版权意识，网络视频的版权价格迅速增长。如2011年，乐视网以"天价"2000万的价格，购买了电视剧《甄嬛传》独家网络版权。但是这些优质的独播剧，能够使网络视频企业获得远高于版权价格的广告收入，视频独播的优势逐渐凸显。2013年，腾讯视频以2.5亿元购买了《中国好声音》第三季独播权，这创下了当时视频网站购买综艺节目版权价格的新高。在《中国好声音》第三季播放之前，腾讯视频创制《微视好声音》《寻找好声音》等节目预热，吸引众多广告主投入，开创了视频独播的新形式，结合社交媒体平台的宣传吸引粉丝，网络总播放量达到了42亿，是第二季的2.1倍，广告收入也几乎翻倍。

一方面，视频独播为网络视频企业寻求内容差异化、提高网站识别度提供有利条件；但是另一方面，影视剧制片方刻意抬高版权价格，造成网络视频行业的市场乱象，增加了网络视频企业的投资风险。

第二，自制资源。虽然网络视频独播给网络视频企业带来了巨额利润，但是由于网络视频版权价格攀升，购买版权成本高昂，为了增强自身内容实力，网络视频企业纷纷投资拍摄自制影视剧。2014年被业内称为"网络自制元年"，各大民营视频网站纷纷重视网络自制资源的利用，并加大自制剧投入力度：如腾讯视频《暗黑者》、优酷《万万没想到》、爱奇艺《灵魂摆渡》等，内容新颖，独具特色，赢得了众多视频用户的喜爱；自制节目如优酷《侣行》、腾讯视频《你正常吗？》、爱奇艺《奇葩说》，制作精良，内容创新，并在运营平台、社交评论、社会价值、行业口碑、媒体影响和营销效果等方面实现了重大突破。

另外，自制影视剧与传统影视剧相比，单集时长较短，拍摄制作时长和投入资金较少，更加符合当今快节奏、碎片化的社会生活的需求。未来，我国网络视频企业还将继续与网络剧制作机构和专业影视剧公司深度合作，努力提升内容的质量和口碑。

(2) 共享版权资源

第一，用户原创视频上传。优酷网和土豆网在成立之初就是以用户原创视频上传为主的视频网站，这与美国YouTube网站相似。用户可以通过注册创建身份，凭此身份在视频网站浏览视频或发表意见，与相同爱好的用户结成好友，订阅自己感兴趣的节目，或者发布自己制作或拍摄的视频。用户既是网络视频的观众，同时也是网络视频的内容生产者。

视频网站可以观看到的用户原创视频一般内容精简，但数量众多，类型极为丰富。从视

① 秦宗财，刘力. 网络视频版权资源的增值模式：以乐视网为例[J]. 文化产业研究，2015(2):182-191.

频内容来源看,大致可分为两类:一类是影视的片段,用户通过创新性剪辑电影或者电视片段,赋予它们新的内容与主题;另一类是用户原创内容,大部分是用户身边具有新闻性或者趣味性的情节构成。如优酷网站的原创内容主打品牌"优酷拍客""优酷牛人"的拍客、播客以及个人频道,帮助优秀原创视频作者创建个人品牌并获得实际收益。而土豆推出创新产品——自频道广场,为优秀原创视频作者打造专业的网络平台,突出"每个人都是生活的导演"这一品牌核心价值。

第二,版权分销与联合购买视频资源。版权分销和联合购买是网络视频企业交易版权资源的主要形式。

版权分销是网络视频企业成本收回的主要渠道。乐视网通过购买独家版权再进行分销,不但能够抢先获得正版高清长视频,也能从中获得可观的经济利益。2011年,乐视网版权分销收入达到1.18亿元,版权分销占收入比重的50%以上。2012年,网络视频版权价格开始攀升,各大视频网站逐渐陷入独播大战,版权分销的方式逐渐减少。并且,独家购买版权进行分销是存在风险的,一是要将版权资源出售给其他竞争对手,二是某些中小型网络视频企业不愿购买版权而采取盗播。

联合购买方式也逐渐进入大家视野。2012年上海电视节期间,优酷、土豆、爱奇艺、PPTV、腾讯视频5家视频网站首次联合购剧。但是这种联合购买的方式只是尝试,仍存在许多问题,这些问题都会扰乱网络视频产业的市场环境,造成内容同质化,不利于视频网站良性竞争。但是相对来说,联合购买与独家版权分销相比,风险较小,成本较低,有利于行业的健康发展。

4. 民营网站视频资源的利用

(1) 授权增值

网络视频企业作为网络自制影视作品的制作方,享有影视作品的所有著作权。因此,网络视频企业可以通过直接或间接授权方式实现对自制作品的市场化利用。

第一,直接授权。直接授权是利用影视作品的发行权、翻译权、广播权等,对作品进行分销、海外出口或逆向输出给电视台等。如爱奇艺网络自制剧《不可思议的夏天》进行版权输出,在爱奇艺PPS和日本Dramafever同步上线,同时在日本富士电视台同步播出;优酷出品的节目《侣行》在我国央视一套播出;爱奇艺自制综艺节目《爱上超模》版权分销给湖北卫视等。

第二,间接授权。间接授权是将影视作品的部分权力授权给其他企业进行衍生产品的开发,制作成音像制品、影视书籍、网络游戏或网络动态表情(如QQ表情)等产品。如搜狐视频的自制脱口秀节目《大鹏嘚吧嘚》曾成为搜狐视频的自制品牌,由此衍生的《大鹏剧秀场》等自制作品也获得了广泛的好评与关注。

2013年,优酷与万合天宜共同出品的迷你网络剧《万万没想到》,以夸张而幽默的方式描绘了草根王大锤意想不到的传奇故事。其独特的风格受到了众多网友的喜爱,剧中经典的台词和主演表情一度成为网络流行语和热门社交表情。随之优酷与万合天宜衍生开发了一系列产品,如网络贺岁短剧《万万没想到之小兵过年》,同名图书《万万没想到:生活才是喜剧》,同名付费手机游戏《万万没想到:大锤的觉醒》,以及同名奇幻喜剧电影等。衍生产品的开发成功催生了粉丝经济,这在网络自制内容上具有里程碑意义。

(2) 附加服务

第一,广告服务。目前,广告服务仍是我国网络视频企业的主要收入来源,Enfodesk易

观智库统计数据显示,中国网络视频市场 2015 年第一季度广告收入为 41.1 亿元。从整体市场份额而言,中国网络视频市场广告收入的前三名分别是优酷、爱奇艺 PPS、腾讯视频[①]。

我国网络视频企业的广告服务,从形式上可以分为以下三种。

一是贴片广告。贴片广告是指将广告置于视频中插播。最常见的形式是在视频播放前或者结束后播放广告,时长一般为 15~60 秒不等,被称为"前插片"和"后插片"。贴片广告是视频网站较为普遍的广告形式,互动性不强且具有一定的强制性,在一定程度上容易导致用户反感,降低用户收看视频资源的愉悦度。但这种广告不是一打开视频网站就会出现的,而是需要用户选择点击视频内容观看后才能看到。网络视频企业通过收集整理并分析,通过有针对性地推荐广告视频内容吸引用户,提高网站的流量和点击率,进而吸引一般企业投放广告。

二是图片广告。图片广告是互联网站广告的主要形式,在视频网站中也比较常见。这类广告图片面积较大,图片位置较为醒目;相较于贴片广告来说,图片广告更能被用户接受。

三是创新广告。近年来由于自制剧的播出,视频网站的广告形式增加了冠名、植入、定制等,这种创新广告大大增加了网络视频企业的广告收入。优酷于 2010 年推出的网络自制剧《泡芙小姐》,是优酷知名度较高、影响力较大的网络自制剧之一。该剧在每季都植入大量广告,如雪佛兰汽车、索尼手机、人人网、康师傅等。优酷土豆为广告商定制的微电影、网络剧更是层出不穷,如为大众汽车定制的《秘密的爱》《房车》,为别克汽车定制的《追逐无限·十二星座微电影》等。自制广告内容能够更灵活地把握用户的偏好,更有利于提升产品的品牌形象。因此,自制广告将成为视频企业的重要经营方向。

第二,付费服务。国外的版权意识较强,网络视频行业在早期就开始实行会员付费制度。我国的视频网站多以"免费+付费"的服务形式,其中付费是指用户通过购买包月或包年的服务,享受观看视频的特权。我国视频网站大部分都有会员付费业务,如爱奇艺网站推出的 VIP 会员服务是院线新片、独家综艺、热剧抢先看,视频高速通道观看更流畅,全站观看无广告。

由于会员付费的形式能够提供稀缺内容资源和良好的网络播放环境,吸引大量用户加入会员,从而大大提高了网络视频企业的经济收入。2013 年我国网民网络视频应用报告中的调查显示,截至 2013 年 12 月底,11.7% 的视频用户有过付费收看经历。用户付费的原因主要有付费后能看到更多的资源、找不到免费的资源、价钱划算、付费之后没有广告等。如图 5-7 所示,其中,选择"付费后能看到更多的资源"的用户比例为 57.1%。这表明,大部分付费视频用户意识到版权保护的重要性,愿意支付相应费用观看视频资源[②]。

《2020 年中国网络视听发展研究报告》的调查显示,为优质视听内容付费成为常态,付费模式更加多样。网络有限排播成为主流(图 5-8),差异化付费模式获得行业认可(图 5-9)。

① Enfodesk 易观智库. 2015 中国网络视频市场季度监测报告[EB/OL]. (2016-03-07). http://www.sohu.com/a/62239127-334205.

② 中国互联网络信息中心. 2013 年中国网民网络视频应用研究报告[EB/OL]. (2014-06-09). http://www.cnnic.cn/hlwfzyj/hlwxzbg/spbg/201406/t20140609_47180.htm.

图 5-7　2013 年网络用户付费原因

图 5-8　网络视听内容排播模式[①]

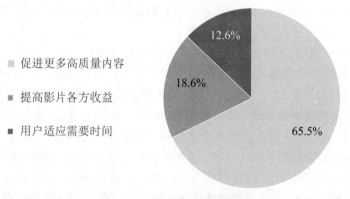

图 5-9　差异化付费发展原因[②]

付费点播为网络视频企业提供了经营方向。但目前付费点播模式还存在诸多问题,如用户付费意识不高,消费习惯尚未养成,视频质量不高,作品版权保护机制不健全等,这些势必影响付费点播业务的正常运营。总之,培育市场、优质资源和版权保护,是网络视频付费点播服务发展的重要条件。

①② 资料来源于中国网络视听节目服务协会发布的《2020 年中国网络视听发展研究报告》。

5. 爱奇艺视频网站产业运营

(1) 爱奇艺打造的视频节目资源

近些年国家加强了对网络视频版权的维护,各视频网站必须花大成本购买视频网站版权。很多中小型视频网站都是因为没有足够的资金来维持版权购买的投入,从而不得不走向倒闭或者选择依附大型的网站生存。经历合并潮流后的视频网站内容同质化越来越严重,难以获得个性化受众,大部分视频网站在竞争中无法站稳脚跟,因此差异化成为视频网站制胜的关键。所以各大网站纷纷开始打造自制剧,从题材的选择到角色的定位,从主题的风格到故事的编排都以用户的个性化需求为中心。

爱奇艺看准了自制这一潜力巨大的市场,先后自制了《浪漫满车》《青春那些事》《娱乐猛回头》《灵魂摆渡》等一些优秀的自制节目或自制剧集,形成了"爱奇艺出品"这一品牌,让自制内容成为爱奇艺的重要特色,不仅能够吸引更多的观众,形成爱奇艺自身独特的竞争优势,也能吸引电视来购买版权,从而扩大影响力。爱奇艺内容品牌成功的原因主要有以下方面。

第一,制作年轻人关注的话题节目。爱奇艺出品的自制节目第一个特点就是年轻时尚,符合当下的年轻人的喜好,符合这个全民娱乐的时代特征。年轻化是网络受众的特点之一,因此,时尚、搞笑、追星、另类等节目内容就成为了当下年轻网络用户最感兴趣的视频内容。而自制剧便根据用户的喜好来进行创作,更能引发用户共鸣,加强用户黏性。

爱奇艺能够密切地关注用户的动向,追踪用户感兴趣的话题,了解用户观影的感受,比如爱奇艺出品的各个时尚节目都非常符合年轻人的关注和审美,符合当下时代的精神需求。

第二,注重创意,节目形式多样化。爱奇艺另一个特点就是它的内容制作团队有很强的创造能力,同时能够敏锐地感知流行趋势,甚至制造时尚。爱奇艺出品的节目涵盖了众多领域:关于娱乐圈的各种报道评论《爱奇艺早班机》为用户奉上最新鲜的娱乐资讯;《娱乐猛回头》以猛主播独特的分析视角为卖点;《超能大星探》揭秘娱乐圈不为人知的秘密;《时尚巅峰》带来时尚界的最新趋势;《笑霸来了》《翻滚吧地球》带用户体验生活中的快乐;《爱奇艺音乐榜》与用户共赏音乐盛宴。另外爱奇艺的自制剧也取得了很好的口碑,例如,首开揭穿剧先河的《人生需要揭穿》、另类风格的"鬼故事"《灵魂摆渡》等。

第三,具有深刻的时代精神内涵。爱奇艺的内容定位贴近时下社会的年轻人口味,在玩世不恭的表面下保有积极向上的精神气质。爱奇艺自制的节目就体现了这一精神气质,让观众在享受观看的同时领悟人生。例如,爱奇艺出品的《人生需要揭穿》,改编自作家丁丁张的同名畅销作品,该剧于 2013 年 12 月 30 日跨年上线,定位"揭穿剧",通过聚焦社会情感热点话题,对虚幻和伪善的情感进行批判,达到警醒和治愈的目的。其中,个性化的角色设定和劲爆的社会话题是该剧的热点,通过温情却犀利的爱情故事来揭穿情感的现实本质,进而达到"成长"的目的。《人生需要揭穿》的内容看似奇异,实则是把现实"撕裂"在观众的面前,虽然残忍,但却揭示了成长最本质的意义。

《灵魂摆渡》也是非常具有代表性和深刻内涵的热门网络剧。它的题材非常具有吸引力。"鬼故事"在中国内地本身剧集就少,要讲好"鬼故事"就更有挑战。编剧非常好地把握住了"惊悚"和"正能量"之间的平衡,对社会热点的关注贯穿于整部剧集中,很多故事都设置了巧妙的悬念和转折,惊悚氛围中的剧情也会升华为温情的正能量或是进行积极的社会批判,让"惊悚"变得有现实意义。

第四,质量领先,品质保证。在视频网站同质化严重、版权争夺激烈的当下,差异化成为

网站制胜的关键,爱奇艺首先认识到自制市场的重要性,在自制内容上进行了大量的投入,不仅在内容上不断创新,而且在技术上也力求使网络自制剧达到较高的制作水平。爱奇艺正是通过不断提升自制剧的质量,在自制内容领域率先占据优势。

2014年,爱奇艺将经典日剧《世界奇妙物语》移植到国内,改编成网络自制剧《不可思议的夏天》在中美日三国联合播出,首开行业先河。

2014年8月,爱奇艺宣布与华策影视共同出资建立华策爱奇艺影视公司,这将进一步强化爱奇艺在内容上的整体竞争力。

(2) 以用户体验为核心的经营理念

爱奇艺以"悦享品质"作为品牌理念,从流畅的观影体验、高清的视觉效果、贴心的分享感受等多个方面满足用户对"悦享品质"的高尚生活追求。这一品牌理念是爱奇艺对用户和广告客户双方面高度重视的体现,具体表现在以下几点。

第一,注重受众细分。爱奇艺背靠百度强大的数据分析,能够细分受众的年龄层次及需求层次,并且有针对性地投放广告,推荐用户感兴趣的视频。

爱奇艺定位的受众是年轻用户,所以爱奇艺的界面呈现年轻化特征。依靠百度的大数据分析,爱奇艺能够针对观看视频的不同人群进行有效的广告和视频推荐。

第二,满足观众核心需求。如主打高清流畅的视频播放,推出4K超高清视觉体验,并且与杜比达成战略合作,建成"爱奇艺-杜比联合测试中心";基于用户需求改变而改变,进一步定义优质视频,实现用户体验的进化;与英特尔合作成立"爱奇艺-英特尔战略联盟",共同研发、打造高效地视频服务系统,为用户提供流畅的视频播放体验;此外,爱奇艺的初始界面布局十分合理,边栏没有闪烁的链接与广告;能够随时调节播放速度、进度、声音、亮度等。

第三,移动终端战略。爱奇艺在PC端和移动端齐发力,先后发布了iPad、iPhone、Android客户端,率先实现多终端观影无缝对接。作为最早布局"云+端"模式的视频网站,爱奇艺在业内率先启动"一云多屏、多屏合一"的无线战略,实施全平台的登陆布局。全面覆盖了包括电视端、PC端、手机端、PAD端的各个平台,满足用户使用多屏观看的体验需求。

(3) 爱奇艺的广告营销模式

面对日益激烈的竞争,爱奇艺的广告能够独树一帜,使广告本身成为吸引力。用户可以根据自己的喜好选择关闭一些广告以获得更好的观看体验。爱奇艺的广告营销模式主要有以下两种。

一是"视链"广告。2010年,爱奇艺推出了"视链"功能,即只需将鼠标滑至片中人物的头像,就可获得人物的"角色名""演员名"和"人物关系描述"等信息,也可以链接到百度百科获取更多的信息,鼠标离开人物头像时,该提醒就自动消失。这一技术被爱奇艺运用到广告的植入当中,2011年1月,爱奇艺进而推出专利广告产品"视链产品"。以珠宝品牌潮宏基联手爱奇艺在《非诚勿扰2》影片中的"视链广告"植入模式为例,在这部影片中,用户通过鼠标的滑动可以获得详细的产品信息,还可以直接进入购买页面。而想要继续观看电影时,只需将鼠标移开或者将浮层关闭即可。

视链广告技术对于视频网站来说具有创新意义。它给广告主提供了更多创意可能,使视频网站与广告主达到双赢。

二是"video in"广告植入技术。2014年12月25日,爱奇艺宣布推出一款专利视频动态广告植入技术,名为"video in"。这项技术在拍摄完成的视频中加入广告内容进行二次合成。也就是说,在后期处理中将原本没有拍摄的广告实体植入到原有的视频场景中。因此,

植入式广告的拍摄周期不再受到限制,这项技术的发明让植入式广告的售卖周期得到灵活调整。

(4) 多方合作,拓展领域

根据 2020 年 7 月 QuestMobile 最新披露的数据,爱奇艺 APP 凭借 5.6 亿月活跃用户数,位列我国互联网 APP 总榜单第五名,成为我国互联网用户活跃性最强的视频类平台。[①]

表 5-9 2020 年 7 月移动 APP 排行榜

排名	APP 名称	7月活跃人数(万人)	月活跃人数环比增幅
1	微信	99,403.9	−0.43%
2	QQ	77,997.1	1.06%
3	支付宝	75,719.5	1.60%
4	手机淘宝	74,765.9	−4.51%
5	爱奇艺	64,965.4	4.04%
6	抖音短视频	61,282.6	−0.08%
7	腾讯视频	55,331.8	4.34%
8	拼多多	50,042.6	−1.05%
9	快手	46,977.9	0.64%
10	新浪微博	44,561.9	0.55%

资料来源:2020 年 7 月份移动 APP TOP 1000 榜单[EB/OL]. (2020-08-18). https://new.qq.com/omn/20200818/20200818A0QBWA00.html? pc.

2015 年,央视春晚与爱奇艺合作,在爱奇艺网站平台上实现春晚的同步直播,这使爱奇艺的直播流量创下全球单平台在线直播纪录。

爱奇艺主要采取以下几种形式进行跨平台合作。

第一,依托百度搜索推广平台。早在 2012 年初,百度就持有爱奇艺 53.05% 的股份,成为爱奇艺的第一大股东,到当年的 12 月份,百度又收购了普罗维登斯资本所持有的爱奇艺股份,爱奇艺成为百度全资子公司。爱奇艺能够凭借百度的资金优势占得行业一席之地,同时百度能够为其贡献巨大的用户流量,网页搜索、视频搜索,包括百度贴吧、视频、知道、百科、娱乐等百度的优势产品,共同联手打造了独属于爱奇艺的推广平台。另外,百度用户后台大数据使爱奇艺能够了解用户的搜索及关注内容,这也成为爱奇艺的一大优势。

第二,"SWS"收视模式。经过对互联网用户收视行为模式的研究发现,一般用户收看网络视频的行为一般可以分为注意(Attention)、兴趣(Interest)、搜索(Search)、观看(Watch)、分享(Share),即"AISWS"模式,其中后三个阶段(SWS)均是在线上完成的,所以对于视频网站来说,谁更能深入参与到用户的收视行为模式中,谁就能更了解用户并有能力去影响用户,此类视频网站对广告主来说也更具投放价值。在国内,网络用户最习惯的还是进入百度搜索影片,然后再进入视频网站观看。爱奇艺借助百度的搜索优势,通过"SWS"收视

① 爱奇艺月活跃用户超 5.6 亿,用户规模、粘性与活跃度行业第一[EB/OL]. (2020-08-13). https://tech.china.com/article/20200813/082020_579491.html.

行为模式获得了从"搜索"到"分享"的独特竞争力,将用户的搜索行为有效导向为视频观看行为。

第三,以并购等方式增强竞争力。对于视频网站来说,规模化发展是必然趋势。在视频服务越来越同质化、影视剧版权越来越高昂、电视媒体开始进军互联网视频行业的多重压力下,视频网站不得不追求规模效应来提高自身抵御风险的能力。

2012年,我国排名分列第一、第二的视频网站优酷和土豆以100％换股方式合并,同一时间段,爱奇艺与视频网站PPS合并。合并后的爱奇艺和PPS用户时长和移动用户量均达到行业第一。而PPS与爱奇艺的用户群体有明显的差异,所以两者的结合更能够实现网页端与客户端的优势互补。合并后,爱奇艺对两个视频品牌定位进行了重新调整,更加注重双方的独立性和品牌差异化:爱奇艺主要是面向以影视内容为主的长视频平台,走向综合性的新主流视频媒体;PPS则重新定位于视频娱乐平台和游戏娱乐平台。两个品牌分工明确,有助于提高规模效应。

第四,线下活动强势推广。2013年8月,第二届"电影类型短片创投季"活动启动;2013年10月,爱奇艺动漫嘉年华启动;2014年11月,爱奇艺战略合作中美电影高峰论坛成功举办;具有代表性的"爱奇艺之夜"已成功举办七届,成为爱奇艺的标志性线下活动。"爱奇艺之夜"设立了"互联网最受欢迎电影演员""互联网最具人气电视剧""年度最佳网剧"等奖项,成为视频网站主办的标志性的网络影视行业奖,在业界获得了较高的声誉。线下活动的强势推广也进一步提升了网站的竞争力,这一系列创新性举措值得其他视频网站借鉴学习。

第四节　数字影视产业资本运作

2009年以来,我国传媒行业改革不断深化,主要表现在我国加大力度深化文化体制改革,促进传媒事业单位转企改制,以市场为资源配置,激发传媒企业活力;传媒企业寻求社会融资,积极上市;传媒市场出现并日趋增多的并购交易,促进市场结构调整和资源重新配置[1]。尤其是2014年国务院办公厅发布的《关于印发文化体制改革中经营性文化事业单位转制为企业和进一步支持文化企业发展两个规定的通知》(国办发〔2014〕15号)和文化部、中国人民银行、财政部联合发布的《关于深入推进文化金融合作的意见》(文产发〔2014〕14号),积极推动了文化产业与金融业的对接,传媒行业受益匪浅。2014年8月18日,中央全面深化改革领导小组第四次会议审议通过《关于推动传统媒体和新兴媒体融合发展的指导意见》,更是我国媒体融合进程中的标志性事件,成为我国媒体融合的行动指南。在传统媒体与新兴媒体融合创新实践中,资本运作是有效融合的方式之一。媒体融合过程中需要大量的资本投入和资金支持,因而借力资本市场,通过传媒业与资本业的对接,再经过兼并、收购、重组等方式积累资本,改变传媒业单一的投资渠道和募集资金方式,能够使传统媒体和新兴媒体充分利用各自的资源进行优势互补,使得资源得到合理配置和使用,从而推动传统

[1] 秦宗财.媒介转型与产业融合:2010～2015我国传媒产业研究综述[J].福建论坛(人文社科版),2016(6):174-180.

媒体和新兴媒体的融合创新。

传媒资本运营，是指传媒产业或企业以自有资产和社会资金为主要运作对象，将可用于经营的生产要素，包括有形资本和无形资本，通过合资合作、转让、租赁、兼并、重组、参股、控股、上市等投融资或交易途径进行优化配置，实现资本增殖的方式与过程。

一、融媒体中心"媒资"价值变现：以丽水广电集团为例[①]

从互联网到移动互联传播再到大数据，一波又一波的新型传播形态迭代而出，强有力地推动着作为传统主流媒体的广电媒体不断加大媒体融合的创新步伐。为加快推进媒体深度融合，拓宽产业发展之路，广电媒体应正确认识自身的媒体资源，在融媒传播中实现媒体资源的价值变现。近年来，作为地市级新闻媒体的丽水广播电视集团对媒体资源的价值变现不断探索和实践，在媒体的资源化管理、媒体资源的资产化利用和媒体资产的价值变现上，开辟出一条有自身特色的发展路径。

（一）资产化管理：媒体资源价值变现第一环

媒体内容资源的数字化转换和资产化管理是媒体资源价值变现的第一个重要环节。只有做好媒体内容资源的资产化管理，才能有效实现媒体资产的资源化、移动化、信息化利用和开发，最终实现媒体资源的价值变现。

1. 媒体内容资源资产化管理的必要性

随着媒体融合不断推向深入，在荧屏和广播视听端、PC端、移动端这"三端"传播渠道扁平化的现实形态面前，媒体资产的系统化管理和数字化开发应用就成了广电媒体不能不面对、不得不解决的首要问题。

（1）资产化管理关系广电媒体的未来发展。传统媒体和新媒体的深度融合已成常态，传播形态呈现出八仙过海的新格局。在这种大趋势下，平台的多样化、生产的共享化、传播的社交化、运营的一体化、人力资源的复合化、技术手段的智能化、媒体资产的资源化均为传媒产业的发展带来了无限可能。以视听内容资料为核心的媒体资产管理，正成为广电媒体今后节目生产的重要支撑和市场运营中的重要经济增长点。要使这些资源发挥最大化作用，就必须在媒体资产管理中加强信息化建设，建立媒体资产管理系统，实现内容资源和媒体资产的数字化。

（2）广电媒体内容资源管理理念亟待更新。广电媒体拥有海量的信息资料，多年储存积累的新闻视听资料磁带、磁盘堆满资料库房。其中，有许多价值珍贵的新闻录音和录像资料受传统的储存介质局限，保存期限短、易损伤，不利于存储。此外，一些珍贵的新闻资料还长期散落在记者、编辑、编导、制片人等手中。这些珍贵的音像资料和影像资料不可再生，更做不到重复利用，束之高阁不能产生新的经济效益，实在可惜。因此，对广播电视的新闻、专题、影视剧、综艺、纪录片、各重大事件的新闻录音和录像资料等，必须尽快实现数字化转换，并进行数据化上载、编目，建立在线数字化节目资料库，以便于资料共享、资产共存、资源储备和智能利用。

[①] 董枫,施龙有,吴峰平. 融媒传播中"媒资"价值变现路径初探：以丽水广电集团融媒体中心为例[J]. 传媒,2021(9):3.

2. 丽水广播电视集团的媒体资产管理

丽水广播电视集团旗下媒体众多，内容资源丰富，通过建立融媒体中心技术平台实现了媒体资产的有效管理。

（1）丽水广播电视集团的媒体资源。丽水广播电视集团旗下拥有3个广播频率、3个电视频道，还有《丽水广播电视报》、丽水在线门户网站、"无限丽水"APP、微信公众号、抖音号、今日头条号、微博大V号等共13个传播平台。这些传播平台每天都要产生大量的音视频、图片、文字等业务资料，这些业务资料经过数字化处理，还会附属产生大量的编目标引、数据标签、内容简介、调用权限等信息。所有这些数据信息都是集团重要的无形资产，可以再次利用、挖掘和发布，也可以作为背景和资料素材制作新节目或直接出售，具有极高的挖掘和利用价值，是一笔宝贵的媒体资产。

（2）搭建融媒体中心技术平台。丽水广播电视集团融媒体中心技术平台于2018年7月建成，是基于"中国蓝云"技术平台与浙江广电集团实现平台、资源、技术共建共享的市级广电总台融媒体中心。在融媒体中心技术平台运营之初，丽水广播电视集团不遗余力着手媒体内容资源的数字化转换，做好媒体内容资源的采集上载、编目标引、数据多级储存、查询设置、安全控制、罗列统计等基础工作。

融媒体中心技术平台这个融媒传播的"中央厨房"正常运营之后，媒体资产的规范化管理就成了一个不可或缺的技术环节。媒体资产管理系统的核心内容涉及采集、存储、管理、编目和检索、信息发布五个部分。媒体资产管理的规范化使采集更加便捷、编目更加标准统一、管理更加方便安全、检索更加简捷高效、编码更加科学完善、服务更加多元增值。

（二）资源化利用：媒体资源价值变现第二环

媒体资产是能给媒体带来效益的资源，所有资产都是资源，但并不是所有资源都会是资产。广电集团的媒体资产主要是指新闻节目采编过程中所形成的新闻产品、素材、视听音像和影像资料等。如果广播电视集团的媒体资产没有与节目播出计划和市场经营有效关联，不能直接或间接地为集团带来经济效益，那就不能算作有效的媒体资源。因此，媒体资产的资源化利用，就成了媒体资源价值变现的第二个重要环节。

1. 广电集团媒体资产的资源化利用

广电集团的媒体资产向数字化内容资源的转换和利用，是一个复杂的系统工程，如果转换和利用得当，就能有效推动广电集团经济增长方式的多元化，有效激发经济收益的巨大潜能。

（1）全面改变以往的传统新闻生产方模式。改变"一次投入、一次产出"的自制自播的固有新闻生产方式，这种方式只为播出做节目，而不是针对市场需求做节目，因此在节目播出之后，很难开展后续的市场对接和开发，无法达到传播效益的最大化。

（2）改变传统管理方式，实现制度革新。因势利导，顺应媒体深度融合和融媒传播的新形势，用好考核制度这支"指挥棒"，把节目的再利用和后续市场开发业绩纳入考核制度的评估体系内，尤其是要把节目的后续开发和再利用作为一个重要的评价指标纳入考核制度的奖励条款中去。

（3）进一步厘清版权归属的界限，强化版权的灵活有效管理。一方面，对库存的媒体资产的内容版权状态进行有选择、有重点地梳理和回溯；另一方面，对增量的媒体资产内容版权加紧版权信息著录。

(4) 广泛拓展和融合内容资源的营销渠道，建立扁平化的营销管理体系。对媒体资产的所有权和使用权进行多次分离，让同一新闻节目的内容经过版权细分，打造出多样性的版权产品，实现在不同传播渠道、不同播出时段的多次售卖，在窗口化策略指引下，有效实现价值变现和价值延伸。

2. 丽水广播电视集团建立融媒体中心技术平台

丽水广播电视集团融媒体中心技术平台正是顺应移动传播和大数据传播的时代潮流而生的"中央厨房"。它倒逼媒体传播进行流程再造，资源再配置，体制和机制重建，考核系统更新和细化，传播渠道重新构架，产业依托重新布置。融媒体中心技术平台运行一年多时间，集团大力调整组织架构，积极推进流程再造，全力深化媒体融合。

(1) 打造"四大平台"。将原先广播、电视、报纸、网站等9个宣传平台整合成为4个，形成4个平台各有侧重、差异发展而又相互协作、融为一体的全媒体宣传格局。首先是把电视新闻综合频道作为主频道进行打造和强化；其次是推进电视公共频道和文化休闲频道融合运行，组建了频道融合体；再次是推进广播新闻综合频率、交通音乐频率、新农村频率融合运行，组建了广播中心；最后是推进丽水在线网站、广电报社与融媒体中心融合运行，组建新媒体中心。

(2) 建立融合传播流程体系。推进全媒体策、采、编、播流程和机制再造，启动全媒体中心编委会工作机制，实现平台间资源的融通协作。加强移动端建设，改变传统媒体和新媒体分割分治的状况，实行策、采、编、发、存一体化指挥，抽调10名精干人员，主打微直播、短视频等适合移动端的产品。

(3) 实行运行机制的适应性制度保障。制订实施《"无限丽水"APP首发稿件考核办法(试行)》《精品新媒体作品奖励办法》《新闻月度好稿评选办法》和《各媒体平台自办栏目听评审看制度》等办法和制度，强化精品传播意识、树立品牌变现理念。

媒体融合创新的核心目标是以用户为中心，通过精准传播、精准营销和精准服务，构建统一的用户中心，按需传递信息。媒体资产的资源化利用关键就在于打通媒体数据源和应用中心的连接、数据源和媒体价值的连接、用户需求和新闻产品供给的连接，只有做好这"三连接"，才能实现新闻传播与媒体经营、媒体产业发展的有机融合，最终实现价值变现。

(三) 媒体资源价值变现的途径与实践

在融媒传播时代，传播的渠道壁垒已经被打破，多渠道、跨媒介的资源共享和集纳利用，让媒体资源最大化变现成为可能。蕴藏在媒体资源之中的数字化资产的市场开发具有巨大的获利潜力，其一旦进入市场化运作轨道，就将成为广电集团产业发展的一个全新的经济增长点。

1. 媒体资源价值变现的途径

在媒体资源的价值变现过程中，内容是主体，服务是载体，技术是手段，资本是动力。

(1) 以高品质的内容供应，换取高产出的价值变现空间。传播形态在变，但内容品质的价值标准始终不会变。用高品质的内容连接用户，并通过智能化、大数据方式为用户群画像，进而给用户群带去稀缺性、不可替代、难以复制的传媒资讯，才能获得最大化的变现价值。

(2) 以多样化的订单式服务，多渠道拓展价值变现的路径。在融媒传播中，媒体资源首先可以通过数字内容售卖获得直接收益；其次，可以为个人用户提供生活领域的新型信息服

务获得收益;再次,可以为企业提供品牌和营销服务获得收益;最后,可以为政府和各机关、事业单位提供智库和专业咨询服务获得收益。政务服务是主流媒体内容变现的一条重要的变现通道,相对于个体"买单",广电集团在政务服务方面表现得更加得心应手和入细入实。

（3）借助于技术创新的驱动,形成媒体资源变现的闭环。技术是媒体融合的驱动力,要实现内容的多渠道、多平台、多形式的价值实现,一方面要充分运用VR、AR、无人机、数据新闻、视频直播等先进技术,将音频、视频、图片、文字、数据图表等表现形式结合起来,满足用户不断提高的信息技术需求;另一方面要把互联网思维引入到媒体管理和运营当中,全面与互联网对接,重视产品的技术迭代、数字化消费和支付。

（4）通过资本介入,实现从"管资产"向"管资本"的价值变现路径迈进。融媒体传播的过程,也是一个资本与技术、资本与服务不断融合和相互作用的过程。有效的资本介入,能促使传统媒体迅速做强做大,实现内容、用户的有效变现。

2. 丽水广播电视集团媒体资源价值变现的实践

丽水广播电视集团融媒体中心技术平台的高效运行,为媒体资源的价值变现在内容、服务、技术、资本的全面发力上打下了坚实的基础。

（1）推进融媒传播的差异化发展。通过深耕行政机关、企事业单位的媒体资源,做强"时政融媒平台";联动民生服务和华侨资源,做强"民生融媒平台";开发主持人团队资源,做强"看得见的广播融媒平台";扩展本土综合资源,做强"移动社区融媒平台",实现各平台各有侧重,差异发展。在已有的全媒体中心工作机制的基础上,不断完善与丽水市下辖的9县（市、区）融媒体中心和社会资源的融合协作机制,统筹全市新闻中心的创意、线索、人力、渠道、平台,让独立的传统媒体线性生产变为"你中有我、我中有你"的融合生产。

（2）打破地域、空间界限,缔结市县媒体联盟。全面探索打破宣传、经营合作的地域空间界限,以全媒体发展理念,系统推进与9县（市、区）广电媒体宣传、经营领域的深度协作机制,扩展本土资讯、文化、生活、旅游、服务等合作空间,全力打造"移动社区融媒平台"矩阵,实现新闻宣传、产业项目、活动营销、政务服务等全方位共赢发展。

（3）打造新媒体传播知名品牌和网红矩阵。以"无限丽水"APP升级改造为契机,以"市县直播联盟"为依托,全力打造"移动新闻直播""移动社区（生活）直播""电商（带货）直播"三大新媒体传播品牌。主动适应以5G为代表的新技术对传播方式带来的巨变,布局全媒体协作网,形成短视频产业链等新内容生态,积极探索移动传播的变现路径。孵化并推出"丽水眼"视频品牌和"广电网红"新媒体品牌矩阵。借助抖音、快手等平台,打造"老白""房姐"等新的信息咨询品牌,联动各县市区优秀主持人或民间达人,探索集聚粉丝、直播带货的变现途径。

二、我国影视媒体融合创新中资本运作模式与难题

媒体融合的出现为传媒行业打开了新的大门,同时也倒逼传统媒体企业转型升级。根据媒体融合的自身特点,有效结合报纸、期刊、网站、广播电台、电视台等的采编作业,集中处理各类信息,促进资源共享,丰富信息产品类型,并借助多元化的载体渠道传播给受众,这种新型整合作业模式已逐渐成为国际传媒业的新潮流。在我国现有的传媒行业中,国有传媒企业受限较大,难以在媒体融合中实现真正意义上的资本运作。民营传媒企业顺势而为,在资本运作及媒体融合方面作出了示范作用。当前在融媒发展趋势下,我国传媒资本呈现出

多元化的运作模式。

一是直接上市。传统媒体在经历集团化和市场化改造之后，为了募集资金，纷纷采取上市的方式，通过定向增发股份，帮助企业更快融资以及拓宽企业融资渠道。对于企业自身而言，上市不仅有利于企业长期发展，还有利于完善企业自身的组织结构与管理方式，同时对企业品牌的建立以及知名度的提高也有积极的作用。近几年在政策的引导下，新三板挂牌的企业增长迅速，2015年挂牌新三板的有358家[①]，截至2018年底，新三板挂牌公司共有10691家。由此可见，"上市"的政策利益对媒体资本融合有着积极的推动作用。

二是跨界合作。传媒行业具有的高利润属性吸引着各类资本的持续投入，这些资本投入不仅仅局限于现有的文化、传播、出版等领域，还进行了多元的跨界合作。如2015年阿里巴巴公司相继投资了光线传媒、北京社区报、第一财经、博雅天下、优酷土豆、南华早报，同时与财讯集团、新疆网信办创办"无界新闻"，与四川日报集团成立"封面媒体"。2016年，一些传媒企业，如大地传媒、读者传媒、出版传媒、浙报传媒、掌趣科技、华闻传媒、中文在线、新华传媒等，积极入股银行、保险、证券、担保、投资基金等各类金融企业，将传媒资本与金融资本深度融合，实现跨界多元发展。

三是兼并重组。现有的传媒行业已经具备成熟的市场化运作能力，完全能够实现利用充裕的资金支持开拓新的市场业务。在这种趋势的引领下，媒体业内的投资或并购形成强强联合的发展态势，典型如上海百事通与东方明珠股份有限公司、上海解放与文汇报、浙报集团与盛大网络旗下游戏公司等兼并重组案例。以上海文化广播影视集团有限公司（SMG）与东方明珠股份有限公司兼并重组实现媒体融合为例。2014年，SMG旗下的两家上市公司"百视通"（BesTV）与"上海东方明珠（集团）股份有限公司"合并，通过整合两家资源，搭建新型互联网平台[②]，实现优势互补，从内容到渠道，都达到了"1+1＞2"的效果，最直观的结果就是合并后企业经营收入、净利润同比增长显著。这种以资本运作为主要特征的媒体融合方式，为同类其他传媒企业提供了新视角和新思路。

四是深耕互联网资本生态圈。媒体融合就是传统媒体与互联网的一种连接，因而媒体资本运作深耕互联网生态圈就成为其主营内容之一。在传统媒体的O2O资本运作中，各大新媒体资本纷纷推出基于互联网思维的及时性、体验性的消费者互动项目，同时利用粉丝经济、网红经济、网络直播等多种形式开展资本运营。如2015年东方卫视电视剧《何以笙箫默》就应用T2O模式，开启"边看边买"模式。用户可以通过手机天猫客户端扫描东方卫视台，进入天猫购物的互动页面，购买电视剧中的同款服饰。同时，阿里影业也积极开展与多家电视集团的电子商务合作，打造电视定制剧模式，发展相关电视节目的衍生业务。

五是设立文化产业投资基金。近年来，我国文化产业投资基金发展较快，突出表现在投资数量大幅度增长，投资规模不断扩大，逐渐趋向国有化等方面。产业基金由于规模和数量较大，能够满足传统媒体转型过程中或拓展新业务的过程中对于资金的需求。如2015年11月，中南出版传媒集团股份有限公司与湖南潇湘资本投资股份有限公司共同设立泊富基金

① 满杉. 2015年文化传媒并购活跃上市企业迎新高[EB/OL]. (2016-01-04). https://www.chinaventure.com.cn/cmsmodel/report/detail/1067.shtml.

② 郭全中. 媒体融合转型中的资本运作：从SMG的"百视通"吸收合并"东方明珠"的案例谈起[J]. 新闻与写作, 2015(4): 51-54.

管理有限公司和泊富文化产业投资基金,投资与中南传媒有协同效应的关联产业,以此推动中南传媒产融结合的发展战略。文化产业投资基金开始走向国际化,具有代表性的如SMG与华人文化产业投资基金、华纳兄弟娱乐公司、RatPac娱乐、WPP集团(Wire & Plastic Products Group, WPP Group)等投资公司共同设立的"跨国文化创意投资基金"(CMC Creative Fund),主要通过吸收境外投资基金,从事境内外影视剧、音乐、现场娱乐等文化创意、娱乐产品的投融资,具有较为广泛的国际影响力。

我国融媒资本运作模式多元化的背后,也面临诸多难题。

一是传媒上市之路瓶颈难破。根据2012年证监会发布的《上市公司行业分类指引》(证监会公告〔2012〕31号),在上市公司18个基本产业门类中,传媒类行业没有统归一类,而是分散于相关门类之中(如C门类之印刷和记录媒介复制业,I门类信息传输、软件和信息技术服务业,R门类之新闻和出版业、广播、电视、电影和影视录音制作业)。与其他上市公司相比较,传媒类行业的上市经营较少涉及传媒企业的主体行业,这主要是由传媒企业自身的特性决定的。一方面,目前我国传媒市场份额以国有企业为主,民营企业偏少。国有传媒企业大多被赋予"政府喉舌"的称号,即兼具国家主体事务的宣传与引导的功能,这部分企业由于难以进行现代化的企业制度改革而退出上市计划。另一方面,在资本运作中,必然会涉及媒体企业的财务会计的披露、企业经营内容的透明化、媒体行业制度的曝光等,而传媒行业本身就是内容生产行业,一旦暴露过多的企业内容信息,将损害传媒企业切身利益,因此传媒企业不可能允许其全部业务内容暴露,由此就造成上市计划与自身经营之间的矛盾。因此,由于自身实力有限和严格的上市条件,大部分媒体短期内并不能实现主板上市,只能依靠并购、参股等方式实现资本的运作。

二是媒体资本运作的金融风险较大。目前来说,我国的金融市场的对外开放程度低,进入壁垒依然强大,而随着传媒市场化程度的加深,我国传媒行业对各类金融工具、金融产品等多资本运作的使用日益频繁,特别是在出版传媒行业。如2006年,"东方明珠""中视股份""电光传媒""博瑞传播"等通过资产拆分进行上市。而在拆分资本或企业改制过程中,同样将大量的资本运营风险也带入了媒体行业中,如不良资本进入风险、国际金融市场风险、管理制度风险等。正是这些风险的存在,使得媒体资本运营过程危险重重,特别是一些风险意识薄弱的媒体管理者,很容易将媒体置于资本风险之中。

三是传媒资本的深度融合尚有诸多壁垒。我国传统媒体行业的封闭、资本运作理念的缺失,成为融合过程中面临的主要问题。在与新媒体的竞争中,技术、资本与人才等方面缺乏竞争力是传统媒体处于劣势地位的主要原因,其中资本又是最核心的因素,所以就需要传媒业能够合理地配置资源与资本,进行跨行业与地区的兼并重组,打破行业和地区壁垒,实现真正的媒体融合创新。尽管近些年来,我国出台了一系列推动传媒行业与其他行业融合的政策,但由于媒体行业自身的特性,媒体管理经营者不敢轻易涉足其他行业;与此同时,我国传媒行业存在的体制机制问题,使得媒体运营与资本运营难以彻底深度融合,有些已上市的传媒企业中还存在上市公司与主营业务关联度不高的现象,"采编经营两分离"的思想依然根深蒂固,从而导致传媒上市企业价值链的割裂,影响企业核心竞争力的构筑。

三、融媒驱动下我国影视资本运作趋势与破题：以光线传媒为例

集成经济是近几年来对传媒业发展趋势的形象概括和总结，喻国明和樊拥军等研究者认为传媒经济运作历程是不断整合关联价值的过程，大致可概括为三个阶段：一是传媒追求规模经济效应；二是追求范围经济效益；三是传媒集成经济模式。集成经济可以被认为是超越传统的单一系统以整合为主的发展路径，可有效突破规模经济所带来的规模不经济和范围经济带来的范围不经济的天花板效应[①]。集成经济模式将不同产业进行融合创新，并非局限于传统或新兴传媒领域，而是通过与相关性产业或支持性产业的集成融合来形成全新的媒介形态。我国现阶段的媒介融合基本上还处于内容融合或平台融合，尚属于一种中低层次的、被动的融合形态，但是这种融合形态已逐渐无法满足传媒市场快速发展的需要，传媒与资本的高层次融合才是传媒产业转型发展的趋势。

光线传媒经过24年的发展，已成为中国最大的民营传媒娱乐集团，主营业务包括电视节目制作与发行，电影投资、制作、宣发，电视剧投资、发行，艺人经纪，新媒体互联网、游戏等（光线传媒对外投资情况见表5-10）。面对当前传媒资本运作系列难题，光线传媒探索出了一条较为成功的融媒资本运作之路。光线传媒财报显示，2016年公司营收同比增长74.27%，营业利润增长275.12%，归属于母公司所有者的净利润增长291.13%，业绩表现较好。具体来看，电影项目实现收入60862.43万元，较上年同期增加102.60%，当年发行的《美人鱼》贡献较大；实现其他收入10033.04万元，较上年同期增加100%，主要原因是报告期内公司的合并整合，使得其他收入较上年同期增加；实现动漫游戏收入1273.62万元，较上年同期减少41.38%，主要原因是报告期内游戏收入下降较多。

表5-10　2016年光线传媒完成对外投资情况

投资领域	公司名称	股份占比
影视领域	北京铁血科技股份公司	5%
	霍尔果斯战火影业有限公司	40%
	上海喜天影视文化有限公司	10%
	北京锋芒文化传播有限公司	39%
音乐领域	北京多米在线科技股份有限公司	13.63%
	启维开曼公司	20%
互联网新媒体领域	天津猫眼文化传媒有限公司	19%
	杭州当虹科技有限公司	14.5%
	浙江齐聚科技有限公司	63.21%
	北京爱秀爱拍科技有限公司	30%
	北京热度文化传媒有限公司	5%

① 喻国明,樊拥军.集成经济：未来传媒产业的主流经济形态：试论传媒产业关联整合的价值构建[J].编辑之友,2014(4):6-9.

续表

投资领域	公司名称	股份占比
互联网新媒体领域	北京七维视觉科技有限公司	51%
	上海嘉皓信息科技有限公司	40%
动漫领域	北京漫言星空文化发展有限公司	30%
	吉林省凝羽动画有限公司	30%
	京中传合道文化发展有限公司	30%
	上海青空绘彩动漫文化传播有限公司	25%
文学版权领域	霍尔果斯大象映画文化传播有限公司	49%

（一）推动媒介经营体制改革，突破传媒企业上市瓶颈

二十余年来，光线传媒不断创新自身的经营体制，凭借独特的营销模式和工业化的内容生产方式，实现快速发展壮大，已成为我国具有标杆价值的民营影视企业，并于 2011 年 8 月 3 日在深交所创业板成功上市。综合而言，光线传媒能够成功突破传媒企业上市的瓶颈，主要得益于以下几点。

第一，不断开拓的融资方式。经过二十余年的发展，光线传媒坚持以电视节目内容运营为核心，以规模化娱乐内容生产为主体，以广告整合营销为手段，逐渐发展成为我国著名的民营娱乐内容制作商和运营商。其资本除了自有资本、广告收入、银行贷款外，还通过发行短期融资券、银行版权质押（信贷）融资、创业板 IPO 融资、分红融资等方式，不断开拓融资渠道。

第二，富有竞争力的核心优势。在工业化、品牌化、规模化经营理念的引导下，光线传媒由单纯的节目制作机构，逐渐转变为节目管理和出品机构。光线传媒拥有娱乐活动、新媒体、电视节目群等诸多平台，多平台的优势大大促进了其内容价值的实现和提升。除此之外，光线传媒还拥有强大的电视节目发行网络以及富有价值的用户群体，这些都有利于企业的快速发展。

第三，强大的品牌营销。"音乐风云榜颁奖盛典""娱乐现场"等节目，突显的"e"标以及"娱乐全中国"的口号，都是光线传媒品牌营销成功的体现。此外，光线传媒营销团队独创的矩阵式发行营销模式在企业的品牌塑造、产品推广等方面也发挥着巨大功效。

第四，不断强化的人才队伍。为保证影视产品的持续创新性和制作的先进性，光线传媒特别注重对专业人才，尤其是节目制作、产品营销等人才的培养。除了多渠道引进外部优秀人才外，内部管理上还施行竞争上岗机制，最大程度激活人才动力和潜力。

（二）创新交易方式，规避融资风险

光线传媒于 2011 年正式启动 IPO 程序，2016 年光线传媒与新美大达成战略合作协议，光线控股与光线传媒两家公司合计获得猫眼电影 57.4% 的股权，取代新美大成为猫眼电影最大股东，而新美大得到光线传媒 6% 的股份和 23.83 亿元现金。光线传媒的上市公司主体以现金对价仅收购猫眼的 19%，上市公司主体部分只参股不控股，避免了触发"重大交易重组"条款，再以其控股股东光线控股持有的老股转让形式避免了上市公司的定向增发，使一

次颇具规模的收购迅速完结,成为行业整合并购中的经典案例。其具体的资本重组如图5-10所示。

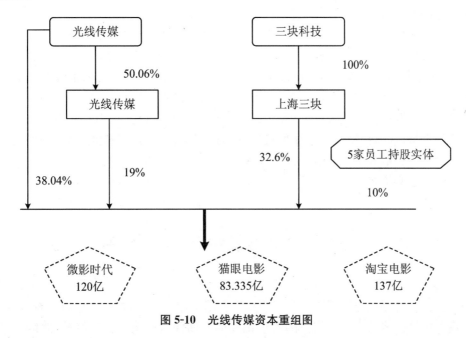

图 5-10 光线传媒资本重组图

与光线传媒合作融资的这三家企业均是民营传媒企业中的佼佼者。猫眼电影是国内优质的在线电影购票平台。微影时代科技有限公司是基于移动社交的一家集演出、体育、电影等于一体的文化娱乐营销与发行公司,由万达、鲁信、腾讯、刚泰文化、文资华夏、中国文化产业投资基金等联合投资开发建设与运营管理,主要业务范围涵盖演出、体育、电影三大板块。淘宝电影是由中国淘宝软件有限公司开发的一款生活类手机软件,可以提供正在热映和即将上映影片的资讯信息。淘宝电影于 2014 年底上线,2015 年底,阿里影业自阿里巴巴集团收购淘宝电影业务。

为最大限度地规避融资风险,光线传媒不断优化公司制度化治理,成立了股东大会、董事会、监事会、总裁层等决策机构,并设立审计、战略决策、题名、薪酬、考核等专门委员会。这种相互制衡的公司治理机构,能够对公司的融资风险规避起到一定的作用,如加强政策分析与评估,以应对国家产业政策变动带来的风险;实施集体决策制度,对公司新设栏目和影视作品立项予以科学评估,以应对作品内容审查风险和消费市场的风险;制定一整套的作品制作预算体制,并由专人负责监管费用支出,以应对预付账款金额较大的风险;结合国家知识产权保护体系,并设立专门的版权保护机构,以应对盗版风险;加强公司内部审计监督职能,遵循《创业板上市公司规范作指引》及《创业板上市公司规则》的要求,定期或不定期对公司财务状况、成本管控、信息披露等进行审计,并加强对公司管理制度执行情况的检查和效果评估,以此促进管理制度的不断完善,强化执行力,最终提升公司管理的绩效。

(三) 优化产业链布局,突破行业壁垒

近些年来,面临行业、地区、体制等诸多壁垒的限制,光线传媒不断优化自身产业链布局,创新发展方式,拓展企业新空间,借助互联网技术突破行业与地区壁垒。光线传媒借鉴迪士尼公司创新发展之路,通过收购网络文学类公司、互联网视频平台和技术类公司、网游

类公司、设计类公司、动画制作类公司、主题公园类公司等多个领域,加快"去电影化"的步伐,以 IP(知识产权)为核心,形成涵盖影视、实景娱乐、互联网服务(网游、新媒体)等业务的多元化服务的"泛娱乐平台",从而实现一个全产业链式的布局。①

2014 年以来,受监管严厉以及经济形势低迷等综合因素影响,光线传媒的主营业务已出现内生增长放缓的趋势。除此之外,在企业外部,光线传媒面临的竞争形势同样也非常严峻。当下,越来越多的竞争主体开始涉足传统影视产业,如阿里巴巴等,都想要通过投资影视产业的方式获利。"娱乐宝"的出现不仅是阿里巴巴进军传统影视产业的一个重要试水,也是传统影视产业的一个重大创新,给传统电影公司带来了巨大压力。网民借助"娱乐宝"这款互联网金融产品,出资 100 元即可投资热门影视剧作品,面对如此局势,如果光线传媒想继续在市场中获取寡头利润,仅仅依靠传统的影视制作业务是远远不够的,向产业链相关环节扩张就成了必走之路。

第五节 新时代数字影视供给侧结构性改革优化

我国国民经济和社会发展"十三五"规划纲要明确提出,着力推进供给侧结构性改革,使其成为我国国民经济的发展主线。随着理论界的不断深入解读,"供给侧结构性改革"的理论原点与现实逻辑已逐渐明晰,而对于文化产业供给侧结构性改革的研究,一些学者分别从概念和内涵、改革要素与逻辑、供给侧改革与创造力激励、供给侧与需求侧协同发展、改革目标和任务等加以探讨,颇具启示意义。影视产业供给侧动力要素到底是什么?影视产业供给侧结构性改革到底改什么? 这些问题仍需进一步厘清,才能更好地为影视产业供给侧结构性改革的目标、任务以及实施路径提供指南。

一、影视产业供给侧内生动力要素及其激活

影视产业供给侧的内生动力主要针对影视市场主体即影视公司而言,即促进影视公司创新发展的核心因素包括内容创新、技术进步、人力资本、商业模式、品牌塑造以及产业创新,它们是影视产业发展的内驱力。影视产业供给侧的外部条件激活主要指的是要素创新,这里的要素不局限于传统意义上的土地、劳动力和资本,更包含知识、技术、人才以及企业的商业模式、品牌、产业创新等要素。

(一) 内容要素及其创新

由于影视产业是一种智慧密集型产业,其核心是内容与创意,因此,不断挖掘优质的影视内容并实现其创造性的现代转化,是推动影视产业持续发展的关键,也是影视产业发展的内在动力之一。影视文化创新主要指的是将文化资源和文化创意以人们喜闻乐见的影视形式展现出来,满足当代人们的精神需求和审美需要。文化创新是影视公司生存发展的基石,是影视经营主体获得竞争优势的途径,同时也为影视产业的发展提供源源不断的动力。随

① 禾冉.光线传媒王长田:再造一个"迪士尼"? [N].中国文化报.2014-10-25.

着人们生活水平的提高,文化需求也发生改变,需要由过去的以中低端文化产品和服务的基本型文化消费,向注重文化产品质量与价值的发展型消费,甚至向更加注重个性化的享受型消费转变。面对人们文化消费需求的转变,影视文化创新显得尤为重要。但影视文化创新并非凭空产生,一般来源于历史文化资源的创新利用和文化创意的设计与开发。历史文化资源的创新利用主要指的是对所在城市或者所在区域的文化资源,包括著名历史人物、重大历史事件、风土民情以及人文景观等进行梳理,寻找特色之处,挖掘其背后的文化内涵和历史价值,并且通过影视作品的形式呈现出来,即将传统文化资源进行现代性转化,这是传统文化资源创新应用的途径。而文化创意的设计与开发是将文化元素按照现代审美要求、遵循影视节目制作规律,进行重新排列组合,将创作者个人的想象与创造融入其中,借鉴古今中外优秀的设计理念,吸收各民族的文化观念,在此基础上进行创新与突破。不管是传统文化资源的创新利用还是文化创意的设计与开发,都要从供给端入手,提供优质影视内容,减少低俗供给和低端供给,从而优化影视产业的内容和结构。

提高影视作品的内容质量,一是要将创作有思想、有担当的作品作为努力方向。影视不是远离人群的高冷艺术,而是能够吸引人、感染人、鼓舞人的精神产品。影视史上的优秀作品,无一不是融合了艺术性与思想性,无不讴歌时代之光、人性之美。影视节目更不能只专注自娱自乐,而要和时代的脉搏、人民的精神需求同声相应、同气相求。在影视内容创作生产中,要进一步贯彻"二为"方向和"两个效益统一""三贴近""三性统一"等要求,以人民群众喜闻乐见的影视艺术形态扬民族正气、发时代先声。二是要将打造精品作为重点工作。优秀影视作品代表了一个国家影视创作的实力,优秀影视作品的数量反映了这个国家影视产业的水平。推动影视创作从高原攀向高峰,从大国迈进强国,究其根本是要推出一批立得住、传得开、留得下的优秀作品。三是要改变急功近利、浮躁虚荣的创作心态,引导形成沉下心、俯下身、深入生活、深入群众的创作风气,弘扬、鼓励厚积薄发、十年磨一剑的创作态度。如近些年来武汉电视台实施节目品牌战略,保持精品节目生命力。该台集中人力物力,加强策划协调,积极实施电视新闻综合频道、广播新闻综合频率品牌战略,2017年在新闻节目中推出了《作风聚集》《网上群众路线》《招商引资"一号工程"》等29个专栏。与此同时,2017年公示的中国新闻奖参评作品中,武汉电视台的电视直播《12·28见证武汉每天不一样》等4件作品入围,武汉电视台也因此先后获得"全国城市电视台品牌10强"和"最具创新影响力城市台"等荣誉,这些与武汉电视台实施节目精品战略密不可分。

要提供高品质的多样化的影视作品类型,一是要倡导改变影视泛娱乐化、泛商业化的类型偏好,鼓励创作生产体现主流意识形态、弘扬主流价值观的主旋律影片和追求艺术价值以及美学创新的艺术影视作品。2016年的《湄公河行动》作为主旋律题材影片,不仅获得11.8亿元高票房成绩,更是在各大网站的评价系统广受好评。2017年的电视剧《人民的名义》、电影《战狼2》等均属于叫好又叫座的佳作。未来要继续鼓励这类影片的创作,形成丰富多元的创作维度。二是将打造精品纪录片和动画片作为撬动电影多元化发展的着力点。美国迪士尼公司出品的动画电影横扫全球电影市场;法国纪录片《迁徙的鸟》《海洋》等作品不仅具有深厚人文情怀,同时获得了巨大的商业成功。这些优秀作品值得我们深入学习思考,以积极开拓故事片之外更广阔的电影空间。三是给予政策扶持。对小众题材类型的电影创作和放映进行资金或者评奖评优等方面的优待,为各种类型的影片创造优良的市场和政策环境。2015年10月15日,在国家广电总局的大力支持下,"全国艺术电影放映联盟"正式成立,中影影院、万达院线、百老汇电影中心、保利万和电影院线等众多著名院线成为首批会员。为

了丰富电视节目内容,武汉电视台做了有益探索,围绕"做特色"方向,加强现有节目的升级改造,如重点打造电视问政节目升级版,在继续办好《行风连线》《作风聚焦》等专栏的同时,2017年上半年武汉电视台以《整治"新衙门作风"建设"三化"大武汉》为主题,通过电视直播方式和融媒体手段,集中展示"一把手"现场问政。电视问政吸引了央视、人民日报等中央媒体前来报道。直播期间,电视观众超过176万人次,通过全媒体平台收看达到870万人次,网络互动留言64万人次,"掌上武汉"场外满意度测评共计84万人次参与。此外,还通过"做活动"增强与观众互动。武汉电视台注重将节目与市场相结合,线上与线下相结合,每年组织开展公益慈善、群众文化等特色活动150多场。《中国好人榜》《诚信经营消费无忧——2017年315晚会》等活动体现了武汉电视台打造公益广电的情怀和担当。这些实践探索推动了我国影视的类型创新和内容的多元化发展。

(二)技术要素及其研发

技术进步是推动文化产业发展的关键因素。技术创新主要指的是通过高新技术投入,提升文化产品和服务的科技含量,最大限度地激发文化产业的潜能和活力,从而推动文化产业转型升级,朝着高质量、高科技的方向发展。科学技术在文化产业中的应用,不仅会带来文化产品形式的创新,也会使文化产业的经济收益呈倍数增加;通过技术的创新与升级,提高文化企业的技术效率,降低产品和服务的成本,增强产品的市场竞争力,从而提升企业的经济效益。

科技进步推动影视产业的发展主要表现在:一是促进影视产品和服务的创新和升级,增强文化吸引力。文化产品和服务中科技含量的高低影响文化吸引力的强弱,电视云平台需要持续进行技术研发,完善电视云服务的业务和功能。二是催生影视文化新业态,拓宽文化产业边界。文化科技的每一次突破与创新都会改变传统的文化生产和消费方式,产生新的文化需求和文化消费群体,催生新的文化业态。尤其是广播电视,在新的技术条件下产生了新业态,如利用4K、3D技术、高帧率(HFR)技术、高动态范围(HDR)、大色域技术、沉浸式声音技术等技术,提升视听表现力和沉浸效果,给观众提供更逼真、更细腻、更丰富的视听享受。三是创造影视文化传播新渠道,增强文化辐射力。信息技术的飞速发展,使文化产品的传播渠道、手段和方式发生改变,使传播范围更大、传播速度更快、传播路径更广,大大增强了文化产品的辐射力。

建立产学研合作机制能够有效推动影视技术进步,即在政府、影视行业协会的协助下,影视公司、影视从业人员、影视研究机构、影视教育机构、金融机构进行深度合作,多方共享资源,发挥各自优势,共同攻克能够促进影视(或行业)发展的关键技术。建立产学研合作机制,一方面可以依赖影视公司发挥主导作用,通过打造科研、教育、金融深度合作平台(智库),开展技术研发,促进影视技术的创新;另一方面可以设立影视技术研发基金,由政府、行业组织、金融机构等成立独立运行的影视类基金会,通过项目基金或奖金等形式,资助研发者建立实验室、研发实验项目等,保障研发人员进行技术开发。此外,搭建影视技术的公共服务平台对技术创新亦有重要的促进作用,包括技术转化平台以及信息服务平台;鼓励有条件的高校和研究单位创办科技研发中心,提高自主创新水平,加快技术成果的转化。信息服务平台的搭建能够在一定程度上汇聚信息,形成资源共享,进而提高技术创新的效率和速度。

（三）人力要素及其培育

人力资本可以看作是人们通过后天学习获得的有用才能，这种才能不仅可以缩短劳动量，提高劳动生产率，带来收入的增加，而且能够发挥主动性和创造性，激发文化产业的发展活力。人力资本的投入能够跳脱边际效益递减的怪圈，是实现文化产业规模报酬递增和内在发展动力的主要因素。影视产业的核心是内容和创意，而内容和创意归根究底靠的是人才。在文化产业内在发展的动力因素中，人才是关键因素，是文化产业发展的核心竞争力。影视资源的创新利用、影视企业的经营管理都离不开人才。

对于影视产业供给侧人才而言，其养成主要依赖于专业教育和行业教育。学校影视专业教育是影视人才养成的主体力量，培养影视产业所需的人才，需要进一步完善学校影视专业教育机制，将专业教育与影视人才需求紧密结合。行业教育相对于学校教育而言，其涵盖的内容和范围更加广泛，影视行业可以通过定期培训、在线教育等方式为影视从业者提供专门的学习与培训；可以通过一系列激励手段，鼓励从业者提升影视专业技能，充分发掘从业者的潜力与创造力；还可以建立自己的研究机构，加大自主创新、自主研发的力度，进一步提高科技成果转化的效率。除此之外，建立和完善影视专业人才的引进机制对于影视人才缺口的问题也起到一定的缓解作用。特别是既懂影视文化又懂影视经营的复合型专业人才，尤为值得关注。

（四）商业模式及其构建

文化企业商业模式的构建一般建立在文化企业价值链的基础上，文化企业通过一系列生产活动实现价值创造，并形成企业的价值链，在价值链的基础上形成企业的商业模式。文化企业的价值链不仅来自于企业内部的价值创造，还来源于企业外部，即与不同产业之间的渗透融合，通过企业价值链的延伸，实现文化企业商业模式的创新。在竞争激烈的文化市场，拥有成熟商业模式的企业不仅能够在竞争中脱颖而出，而且能够提高企业抵御风险的能力，保证企业的可持续发展。

影视公司根据自身发展目标以及市场定位，选择合适的商业模式，并不断进行升级与创新，形成差异化的竞争优势，提升企业的整体价值。影视商业模式创新的前提是基于影视产业价值链的延伸。价值链的延伸路径一般有纵向延伸，即在现有业务的基础上，拓展新业务；波及延伸，即以品牌为核心，横跨不同行业、不同领域发展；内部延伸，即扩大企业现有业务或者收购、兼并业务相关企业；交叉延伸，即将自己企业的经济活动渗透到其他企业，形成新的价值链。影视企业商业模式创新与价值链延伸路径相对应，即在纵向延伸、波及延伸、内部延伸以及交叉延伸的基础上进行商业模式创新。影视企业实施纵向延伸型商业模式，关键是要加强融资、传播、销售等渠道的通路建设；实施波及延伸型商业模式，关键在于发挥影视作品的品牌效应，保持品牌的质量和内容；进行内部延伸型商业模式创新，应该先将发展的重心集中于自身优势（特别是有特色的电视节目、品牌化的电影系列），待发展成熟之后，再逐步向其他行业和领域扩展；实施交叉型商业模式，影视企业之间应该加强沟通与合作，共享作品（节目）资源，通过合作研发，降低成本，形成新的竞争优势。

（五）品牌要素及其塑造

对于影视公司的长远发展而言，除了上述提到的文化创新、技术创新、人力资本以及商

业模式之外,影视作品的品牌塑造也至关重要。品牌塑造主要指的是影视公司将作品通过营销、宣传等手段,打造出有影响力(圈粉)、高附加值的文化品牌,并能够不断延续影视作品品牌的生命力(市场生命周期)。影视公司的发展一般经历从小到大、从弱变强的过程,在这个过程中,品牌对于影视公司的发展意义深远。品牌是影视公司区别于竞争对手最显著的特征(如好莱坞八大电影公司特色各异,其实质是塑造的电影作品特色各异),也是获得消费者信赖的保证。消费者一旦认定某一品牌,该品牌就拥有了稳定的受众群体,即在受众层面拥有优势,并且品牌还可以在无形中提升产品的层次和服务的附加值。影视公司的品牌塑造根源在于创新文化产品和服务,无论是文化产品还是文化服务,影视公司都需要提高产品和服务的文化附加值和技术附加值,并且挖掘产品背后的潜在价值,在此基础上形成品牌效应。

影视公司实施品牌发展战略的要点在于:第一,影视公司应该增强品牌战略意识,认识到品牌战略对公司发展的重要性,在公司实际经营、发展过程中,逐步改变传统的发展方式,用品牌战略的思维方式指导公司的经营、发展,增强市场竞争力。第二,影视公司应着力打造优势品牌,一方面,公司加大对自主品牌研发和创新的力度,学习、借鉴国外的先进经验,在吸收、消化的基础上进行创新,或立足本土,增强自主研发品牌的能力,打造本土优势品牌;另一方面,打造优势品牌是战略层面,具体实施却是行动层面,影视公司应力求将品牌战略落实到具体行动中。第三,完善文化品牌保护机制,通过完善相关的政策和文件,加大对自主知识产权、专利权以及影视公司自主品牌的保护力度,激发公司自主研发品牌的兴趣和动力,增加自主品牌研发的数量。第四,加大对品牌质量的维护和管理程度,品牌维护与管理对于品牌生命力的延续至关重要,如果不进行有效的管理和维护,不仅会失去消费者的信任,公司的信誉也会受到质疑。

(六)业态要素及其创新

文化产业的业态创新主要包括协同创新和融合创新两类。

文化产业的协同创新,即通过协同实现各要素间的高效运转,提高要素的配置效率推动产业的发展。协同创新主要包括区域间、部门间、行业间以及产业链间的协同等。如影视园区就是文化产业协同创新的表现,它将众多影视公司聚集在一处,缩短空间上的距离,降低交易成本,并通过专业化的分工和各要素间的协作,让各个企业各司其职,发掘自身的最大优势,最大限度地利用资源,延长文化产业链,实现产业的协同创新。

文化产业的融合创新主要包括培育文化产业新业态,如影视文化与科技的融合,利用技术推动影视文化产业的发展,通过技术的渗透提升影视文化产业的价值;影视文化与旅游的融合,即通过优化影视旅游内容和形式,促进影视旅游产品和服务的创新,挖掘影视旅游纪念品的文化内涵,推动影视文化旅游的发展;影视文化与资本的融合,即将资本引入影视领域,创新影视金融产品和服务等;促进传统产业的转型升级,即通过挖掘影视文化的内涵和价值,并将其巧妙融入传统产业,如将影视元素融入传统制造业,推动传统制造业向设计服务领域转型,提升传统产品的附加值和品牌价值,促进"制造"走向"创造"。

构建文化产业供给侧创新机制是指通过协同创新和融合创新,破除原有文化产业供给侧结构的束缚,促进产业的转型与升级。文化产业协同创新机制即通过集聚推动创新,共享资源,提高要素的配置效率,降低生产成本,提高竞争力。从国家到地方政府,应不断完善相关政策和文件,鼓励开发文化产业基地,建设规模大、水平高的文化产业园以及有明显聚集

效应的文化产业示范基地。

影视产业融合创新机制即通过"影视文化＋"和"互联网＋影视",从内容和渠道两方面激发影视产业新的活力,推动影视文化产业的融合和创新。"影视文化＋"是以影视文化为引领,联合其他产业,激发新的需求,创造新的供给,为影视文化产业发展提供新的思路和方法。"影视文化＋"主要是通过文化与其他行业的融合,培育文化产业新业态。而"互联网＋影视"是以互联网为依托,与其他信息传输行业结合,提高资源传播利用的效率,其本质是依托现代信息技术与网络技术,借助互联网这一开放平台,共享资源和信息,实现影视资源和信息的互联互通。"互联网＋影视"创造新的渠道供给,改变过去影视行业封闭、渠道阻塞的局面。值得注意的是,在渠道打通的前提之下,"互联网＋影视"的内容依然是关键,只有提供优质的影视内容,才能最大限度的发挥"互联网＋"渠道的功能和作用。

二、影视产业供给侧外部助力要素及其优化

影视产业供给侧的外部助力要素主要是指影响影视产业供给侧结构性优化的外部因素,包括市场网络、金融创新、产业制度、服务平台等。影视产业供给侧外部助力要素协同优化主要是指从外部发展条件入手,对上述影响影视文化产业发展的诸要素进行优化。

(一) 市场体系及其完善

推动文化产业发展,既要发挥政府的辅助性作用,又要发挥市场在资源配置中的决定性作用。纵观国内文化产业的发展,文化领域普遍存在地区封锁、行业壁垒、渠道不通以及政府对公有制和非公有制市场主体区别对待的现象。因此,建立统一开放、竞争有序的现代文化市场体系对于影视产业至关重要。

文化产业市场创新的关键是处理好政府和市场的关系,建立统一开放、竞争有序的现代文化市场体系。首先,转变政府职能,这是建立现代文化市场体系的前提和保障。长期以来,我们多是从需求端强调政府的宏观调控,运用政府"有形的手"过分干预文化产业的发展,导致出现政府管理时而"越位"的尴尬现象,严重束缚了文化产业的创新发展。因此,应该从供给端入手,政府权力下放,不再过多地干预文化产业的发展,充分发挥市场在资源配置中的决定性作用,激活市场发展动力,营造统一开放、自由平等的氛围,让资源和要素自由流通。其次,改革文化治理方式,即建立大部门、泛行业的综合性的文化治理体系,密切关注文化产业与相关产业的联系,在制定产业政策、行业规划时,应充分考虑文化产业的关联效应,进一步增强文化产业与相关产业之间的协同共生。同时,利用市场在资源配置中的决定性作用以及政府宏观调控手段,引导政府转变文化管理职能,由"管微观"向"管宏观"转变,核心解决条块分割、行政区域分治等宏观问题,着力构建激发全社会文化创造力的政策体系和体制机制。国家应当凭借文化国有资源监督管理委员会、文化及新型产业发展部等机构实施"大文化"管理体制,从宏观层面上管理人员、项目、资产和发展方向,实现文化产业增加值稳步上升,促进文化资产增值,统筹协调文化产业发展。

(二) 金融服务及其创新

影视产业的发展离不开资本的有效供给,充足的资金是影视产业发展的基础和保障。文化体制改革后,影视产业迅速发展,但影视产业融资依然面临诸多瓶颈,突出表现在:一是

影视产业资金来源渠道单一,尤其是中小微型影视公司普遍面临融资难题;二是金融机构对影视公司尤其是中小微公司的服务方式创新不足,评估手段单一,难以解决影视公司的融资问题;三是金融中介服务体系不完善,对于影视公司的资产评估以及产权交易等,都需要专业的金融中介服务机构协助完成,但目前我国影视产业的金融中介服务体系尚待健全。

解决影视产业资金不足的难题,必须建立健全影视文化金融服务体系。首先,要积极推动影视资本市场实现"主体下沉、版权为重",推动资本主体从政府、金融机构等下放至群众用户,积极引导众筹、风险投资(Venture Capital, VC)、互联网金融、外资、信贷、担保等资本力量在泛 IP 产业链中的作用,破解信息不对称困境,完善影视文化金融生态系统。其次,鼓励金融机构积极与影视产业对接,促进影视公司与金融的融合。金融机构加大创新力度,设计出符合影视产业特点的金融产品。建立风险补偿和分担机制,提高金融机构投资的积极性和主动性。最后,完善影视公司资产产权交易体系。一方面,培育更多的符合要求和具备评估能力的文化资产评估机构,提高评估效率;另一方面,各文化产业交易平台应加强行业自律和相关制度的建设,发挥各专业中介机构的作用,进一步加强影视版权交易体系建设。

(三) 制度要素及其健全

制度创新为优化文化供给侧保驾护航。制度创新是最为重要的经济发展"发动机"之一,良好的制度环境是提高文化产业经营效率的重要保障,也是文化创意迸发的强大诱因。加快转变政府职能,处理好政府与市场的关系,以文化治理实现文化产业发展方式的优化,既是文化产业供给侧制度变革的核心,也是文化政策创新的重点。

推动影视产业治理制度创新,一要坚持简政放权,推动影视行业税费改革,提升影视管理部门的服务意识与行政效率。二要加强政策引导工作,在把握基本思想和核心价值的基础上,提供切实有效的制度保障。同时要注意避免由于细则不明确、落实不到位而导致政策流于形式,防止一些不良企业利用政策扭曲政府意图,妨害影视产业健康发展。三是激发影视公司的市场活力,可以重点选择扶持中小微型民营影视公司,加快形成统一开放、竞争有序的市场体系。通过实施和创新清单管理政策,健全影视市场的准入和退出机制,严把影视项目入口关,从源头上控制影视作品思想内容供给质量;降低非公有制影视公司准入门槛,激发广大群众参与影视创作热情,汇聚更多力量推动影视供给侧改革。四是创新影视公司资产管理和产权交易制度,鼓励影视公司建立具有特色的现代企业制度,积极推动影视公司跨区域、跨行业、跨所有制兼并重组,增强影视公司的供给实力。五是创新影视作品质量管理政策,健全影视行业管理标准,为影视文化产品和服务的供给制定可供参考的尺度,提升影视产品供给的整体水平。

(四) 平台要素及其搭建

公共服务平台的建设对影视产业具有重要的支撑作用。一方面,公共服务平台的建设能够凸显平台在影视产业发展中的地位和作用;另一方面,公共服务平台的建设能够实现影视服务功能、传输手段以及信息资源的共享和创新,有助于推动影视产业的快速发展。一些发达国家(如美国、英国、法国等)的影视产业服务平台建设已形成体系,一般包括政策服务、组织管理、版权服务、投融资服务、技术服务、人力资源服务以及合作交流等。该体系涵盖内容广泛,将影视产业发展所需的要素包括人、财、物整合,基于共享、优化的特征,降低成本,提高效率,增强影视产品的竞争力,有效推动了影视产业的高速发展。尽管我国影视文化产

业起步晚,但近些年发展势头良好,取得了良好成绩。如以横店影视城、长影世纪城为代表,它们大力建设影视文化产业服务平台,整合资源,打造规模优势,形成了影视产业链,提升了影视产业整体实力。

建设和完善影视产业服务平台,首先需要政府的大力扶持,制定和完善相关扶持政策和治理制度,优化平台的服务功能和效率。其次整合现有平台资源,打造一批高质量的影视平台。目前我国的文化产业服务平台规模小且分散,无法真正发挥服务平台的价值和作用,因此,相关部门应该整合各平台资源,重点挖掘有潜力的服务平台,打造一批精品服务平台,最大限度地发挥平台的功能和作用。最后健全平台监督体系,促进平台良性发展。建立监督机制,充分利用第三方机构,对平台规划、建设以及运行等各方面进行有效监督,促进平台良性发展。

(五) 质量反馈及其体系

影视产业供给侧优化的着力点在于建立与市场对接的节目生产体系,形成产品质量反馈体系。一是深化制播分离改革,做优市场主体。落实广电主体与市场对接,建立市场化的生产机制,优化节目生产资源配置,为提升产品质量提供稳定可靠的组织保障与人才智力支持,充分激发部门和员工的活力,促进机制流程要素、人才要素在生产过程中的价值最大化,提高效率、提升产品质量。二是建立真实反映需求侧的评价机制,开展广播电视节目综合评价并全面融入节目建设管理的各方面、全过程,与绩效考核等其他管理措施统筹推进,促进节目质量提升、多出精品。三是广电行业坚持向市场化、专业化发展,不断完善产业结构。一方面,制作行业应当倡导理性投资,不追风、不盲从,及时转换产品战略,主动淘汰落后产品、缩减过剩产量,合理安排不同题材类型产品的生产比例,不断创新节目产品、更新产品线;另一方面,制作机构要坚持做大做强,通过整合、兼并、重组等形式不断集中优势制作资源,从而降低生产成本,提高生产效率,提升行业集中度,压缩落后产能。①

① 李岚,黄田园.节目供给侧改革,改什么?[EB/OL](2017-05-24). http://mp.weixin.qq.com/s/_7dKw9lTI4diFOwcMp-GEg.

第六章　数字影视作品的版权保护

在经济和科技充分全球化的今天，知识产权已经成为产业竞争的重要"利剑"，文化产业（特别是内容生产行业）对知识产权的重视程度尤为凸显，产业的升级必须以稳固知识产权为前提，才能摆脱行业恶性竞争，汇聚优质资源。当下，我国文化产业的版权保护情况虽相较于20世纪八九十年代有所改善，但各类政策和机制仍有待完善，低质量的内容抄袭现象时有发生，近年来屡见不鲜的有偿流量运作则对受众的接受行为进行了强力干预，这些问题都可能对文化产业的健康发展、高质量发展造成不利影响。

在数字网络环境下，影视作品的版权问题逐渐暴露出来。与以往相比，电影制作的投入成本差距逐渐缩小，制作成本并不会因为观影人数的增加而增加。发行量越大，分摊到每件复制品的创作成本也就越低。只要版权能够得到有效的保障，对影视作品的制作者到最终的受众而言，就能获得利益的保障。因此，在以机械化印刷和复制为主要艺术生产手段的时代，有效规约文化艺术产品的复制行为是版权保护机制有效运行的核心环节。但是互联网技术的发展极大地拓宽了影视作品的传播渠道，数字技术使艺术产品更方便、迅速、低成本、高品质地被复制。这一方面提高了产品的传播能力，另一方面对传统知识产权的制度安排带来了巨大的冲击。因此，在数字化网络环境下，盗版和非法复制的问题日益严重，这不仅会损害艺术创作者的创作积极性，而且还会引起各种商业纠纷。解决版权问题必须结合当前社会影视内容生产的现状，分析国外成熟的版权保护措施，对我国影视作品保护从立法、司法、行政、社会保护等方面提出可行性建议。

第一节　我国影视作品版权保护的基本现状

近年来，我国知识产权保护力度不断加强，知识产权事业呈现出蓬勃发展态势。世界知识产权组织（WIPO）2019年发布的全球专利报告显示，我国发明专利申请数量已超过美国。知识产权正在成为我国科技创新发展的新动力。2019年，我国网络版权发展态势总体向好，亮点频出。政策制度持续完善，体制机制不断创新，技术与文化深度融合，产业转型与治理升级并驾齐驱，对知识产权的行政保护和司法保护力度不断加强，网络版权大保护格局初见雏形，版权管网治网能力不断提升。与此同时，新科技革命和产业变革的兴起，也对网络版权保护提出了更高要求和更多挑战。党的十九大以来，以习近平同志为核心的党中央高度重视知识产权保护工作。党的十九届四中全会提出，要健全以公平为原则的产权保护制度，建立知识产权侵权惩罚性赔偿制度，加强企业商业秘密保护。《关于强化知识产权保护的意见》从"严保护、大保护、快保护、同保护"着手，对新时代强化知识产权保护作出了系统谋划；保护产权、维护公平、改善金融支持等政策陆续出台，营造有利于市场主体创新的制度

环境;专业化的知识产权审判体系日益成熟,知识产权案件裁判标准逐步统一。通过一系列制度保障和机制创新,我国版权保护水平稳步提升,版权治理效能不断优化。

一、我国影视作品版权保护的立法现状

(一)我国数字影视作品版权保护法律及法规概述

近年来,信息数字化技术的快速发展对我国知识产权法律体系产生了较大的冲击,原有的知识产权法律体系相对滞后,无法应对层出不穷的网络版权纠纷问题。如何有效应对数字化作品的非法复制、发行、传播等行为,如何平衡版权人与传播者和社会大众之间利益,是相关法律法规调整改进的基本出发点。

在版权保护运行机制方面,我国已建立民事、行政、司法多条途径的保护运行机制。《中华人民共和国著作权法》(以下简称《著作权法》)规定除合理使用和法定许可之外,使用他人作品应取得权利人的许可,签订使用许可合同。侵犯他人合法所有的著作权应承担停止侵害、消除影响、赔礼道歉、赔偿损失等民事责任。产生纠纷可以向仲裁机构申请仲裁,也可以向人民法院提起诉讼。根据我国《著作权法》第47条第1项、第4项规定,除本法另有规定的除外,未经著作权人许可,复制、发行、表演、放映、广播、汇编、通过信息网络向公众传播其作品的或未经录音录像制作者许可,复制、发行、通过信息网络向公众传播其制作的录音录像制品的,属于著作权侵权行为,应承担侵犯著作权的法律责任。

我国在2001年第一次修订著作权法后,又陆续出台和修订了《著作权实施条例》《计算机软件保护条例》《著作权行政处罚实施办法》《计算机软件著作权登记办法》等相应配套法规规章;2005年国家版权局、信息产业部颁布了《互联网著作权行政保护办法》;2006年《信息网络传播权保护条例》正式施行。《信息网络传播权保护条例》是我国首部就信息网络传播为保护、规制对象的法律条例,是我国数字版权立法进程中的重要里程碑,该条例于2013年进行了第一次修订,对信息网络传播权的涵义作出了界定,即信息网络传播权是指以有线或者无线的方式向公众提供作品、表演或者录音录像制品,使公众可以在自己选定的时间和地点获取作品、表演或者录音录像制品的权利。该条例还从法律上明确界定了网络传输、复制权、发行权、表演权等权利之间的交叉,规定了网络传输属于著作权人使用作品的方式之一,同时也是享有作品的权利之一。这次法律的修订为今后一系列数字版权相关法律规则的制定提供了先决条件。

随着国家知识产权战略持续深入推进,网络版权领域的立法呈现出精细化、专门化的特点,突出了对重点问题的规制。2019年,区块链、5G通信、大数据、人工智能等新技术迅猛发展,科技文化深度融合,新一代信息技术对版权治理进行数字化改造,促进版权运用加速发力。习近平总书记在中央政治局第十八次集体学习时强调要加快推动区块链技术和产业创新发展。国家版权局完善国家版权监管平台,加强技术手段在执法中的运用;中国(上海)自由贸易试验区版权服务中心启动运行,通过专业技术服务平台,促进版权全产业链的保护与运用;知识产权法院、互联网法院运用区块链、时间戳等技术手段,解决数字版权存证、认证难题;网络平台和企业开发运用新技术,在版权确权、维权、交易等方面取得长足进展。随着新技术迅猛发展和版权保护运用的内在需求拓展,"版权+新技术"凸显强化保护、推进运

用的独特力量和优势。①

2020年,我国网络版权治理在多领域坚实前行,尤其是随着著作权法的修订,相关行业与司法的新实践及域外有关立法的进展,一系列新型网络版权问题取得突破,为"十四五"时期版权产业发展打下良好的基础。2020年,新冠肺炎疫情一度为各国经济社会发展按下"暂停键"。然"事不避难者进",我国网络版权治理于"十三五"时期规划收官之际,在多领域坚实前行,为"十四五"时期版权产业发展按下了"快进键"。2020年11月,著作权法第三次修改在历时10年后终完成,这是我国首次主要适应国内产业发展需求,直面互联网发展对我国著作权制度挑战的主动修法,意义重大。而争议多年的新型网络版权问题,也因新著作权法公布、相关行业与司法的新实践及域外有关立法的进展而获得突破。②

(二)关于数字影视作品版权立法的价值体现

首先,版权立法在客观上确认了数字影视作品版权的客体地位。目前,在我国的司法实践中,各级法院在审理著作权案件中,对于作品范围的确定方面已经认可了电影作品的网络版权的客体地位,《最高人民法院关于审理涉及计算机网络著作权纠纷案件适用法律若干问题的解释》(法释〔2004〕1号)第二条规定:"受著作权法保护的作品,包括著作权法第三条规定的各类作品的数字化形式。在网络环境下无法归于著作权法第三条列举的作品范围,但在文学、艺术和科学领域内具有独创性并能以某种有形形式复制的其他智力创作成果,人民法院应当予以保护。"这就意味着,作品的数字化形式和新的数字化作品均受著作权法保护,不论是传统媒体,还是网络媒体,未经著作权人许可,也不符合法定许可的条件,擅自复制、转载、传播他人作品的,均构成侵犯著作权,应依法承担法律责任。

其次,版权立法扩大了影视作品版权人的权利。在信息网络环境下,电影作品版权人权利扩张的表现主要有:一是赋予电影作品权利人信息网络传播权,《著作权法》作出了相应的规定,该法规定电影作品权利人有权借助网络发行自己的作品并有权许可或禁止他人通过网络传播其影视作品。另外,《中华人民共和国侵权责任法》第三十六条又针对网络侵权行为专门作出了规定,如此一来,不但兼顾到广大网民享有网络上的言论自由权,而且加大了网站的审查义务,为网站与受害人之间可能出现的利益纠纷提供法律保障。二是确立了对相关技术措施的保护,电影作品的权利人自身设置相关的技术措施保护版权,是属于私力保护行为,而我国《著作权法》在第四十九条承认了权利人的这种技术保护措施,因而说立法上承认技术保护措施间接上扩张了版权人的权利。三是保护权利管理的电子信息,依据《著作权法》第五十三条第7项的相关规定,若出现故意删除或改变录音录像制品等的权利管理电子信息的,除非获得了相关权利人的同意,否则构成侵权。

最后,版权立法确定了版权集体管理制度。随着互联网在我国的普及,目前仅仅依靠影视作品版权人自身的力量很难实现对作品版权的保护。在网络时代,影视作品传播途径广泛,每一次使用一部作品要向每一位作者取得授权的做法不仅费时费力,而且在操作上也存在一定难度,尤其是在一次使用涉及多个作品和作者的情况下。当前,为了解决这个问题,

① 中国信息通信研究院. 2019年中国网络版权保护年度报告[EB/OL].(2020-09-16),www.ncac.gov.cn/chinacopyright/contents/12517/351179.shtml.

② 2020年我国网络版权治理多领域坚实前行[EB/OL].(2021-03-02). http://guoqing.china.com.cn/2021-03/02/content_77261745.htm.

国际上一般都是采取版权集体管理的制度,我国在修改《著作权法》时即确定了著作权集体管理制度。

二、我国影视作品版权的司法保护现状

2008年6月5日,国务院正式颁布了《国家知识产权战略纲要》(以下简称《纲要》),决定实施国家知识产权战略,这是我国继科教兴国战略、人才强国战略、可持续发展战略之后的第四大国家发展战略,也是我国知识产权事业的重要里程碑。《纲要》明确提出"加强司法保护体系和行政执法体系建设,发挥司法保护知识产权的主导作用",从国家战略的高度,在整个知识产权执法体系中,对知识产权司法保护地位和作用作出了明确定位和具体要求,是对知识产权司法保护的战略性提升,这无疑对充分发挥知识产权司法保护职能作用提出了更新更高的要求。如为贯彻实施好《纲要》,江苏省高级人民法院结合江苏实际,于2008年8月18日率先在全国法院制定了《江苏省高级人民法院关于实施〈国家知识产权战略纲要〉的意见》,在这个《意见》中,对江苏法院在当前及今后的一个时期应如何发挥知识产权司法保护的主导作用进行了充分思考并对后续的工作进行了部署。接下来针对我国的现行司法保护体制做出具体的阐述。①

2020年9月中国信息通信研究院发布的《2019年中国网络版权保护年度报告》显示,司法审判正在探索版权新型治理规则并取得了以下进展:第一,司法审判机制不断完善,推进审判体系和审判能力现代化;第二,网络版权纠纷持续增长,司法保护效能不断提升;第三,涉网新类型的版权纠纷增势明显,法院在典型案例中探索裁判规则、引导行业创新发展。②

(一)现行知识产权司法审判体制

我国现行知识产权司法审判体制经历多次改革,目前已经形成了以民事审判组织为主体,刑事和行政审判为补充,部分地域探索建构"三审合一"模式的审判格局。其中,知识产权民事审判体制形成了以最高人民法院民事审判庭第三庭(知识产权庭)为最高审级,高级人民法院和中级人民法院民事审判庭为基础,以基层法院为补充的审判体系。根据知识产权的纠纷性质不同,知识产权的审判管辖机关也不同,例如,针对国家商标评审委员会、国家专利复审委员会有关行政裁决效力司法审查案件和国家知识产权局作出的强制许可案件,根据2009年6月22日最高人民法院发布的《最高人民法院关于专利、商标等授权确权类知识产权行政案件审理分工的规定》的要求,由北京市相关人民法院管辖;而针对行政处分、行政处罚等具体行政行为而发生的案件,由各地普通法院行政审判庭审理;知识产权刑事案件则由各级审级的普通刑事庭受理。

(二)现行知识产权司法审判特点

20世纪90年代末,法院开始受理涉及网络的著作权纠纷案件。此前著作权纠纷案件的

① 中国社会科学院知识产权中心. 国家知识产权战略与知识产权保护[M]. 北京:知识产权出版社,2011:1.
② 中国信息通信研究院. 2019年中国网络版权保护年度报告[EB/OL]. (2020-09-16). www.ncac.gov.cn/chinacopyright/contents/12517/351179.shtml.

数量很少,类型单一,争议的焦点主要集中在如何确定管辖、对数字化的作品是否保护、《著作权法》可否适用于网络环境等基础上。随着 2001 年 10 月《著作权法》的修订,2006 年 5 月《信息网络传播权保护条例》的公布施行,以及 2020 年 11 月 11 日《著作权法》第 3 次修订,近几年来,涉及网络著作权的纠纷案件迅速增长,已成为了法院著作权纠纷案件审判,甚至可以说是知识产权案件审判的重要内容,结合这些年来法院审判的案件,网络环境下著作权纠纷在法院呈现以下特点。

1. 案件数量增长迅速

从案件总体情况来看,网络版权案件数量持续高速增长。以"侵害作品信息网络传播权纠纷"为案由,在最高人民法院主办的"中国裁判文书网"以及知产宝数据库、北大法宝数据库中检索相关民事判决书,共检索到 2019 年我国网络版权民事侵权案件 6906 件,同比增长 45%。特别是作为互联网经济高度发达地区,北京市聚集了大量的互联网企业,网络版权案件数量较多,比 2018 年增长 27%,占全国案件数量的 44%。[①] 可见,网络著作权案件在著作权案件中占有一定的比例,近两年来更是明显增高,并成为了著作权案件中一种常见而重要的类型。案件数量的显著增长,一方面反映出目前网络上侵犯著作权现象比较严重,著作权人的维权意识日益增强;另一方面也反映出网络已渗透到经济、社会、日常生活的重要部分,成为市场活动的重要场所和手段。[②]

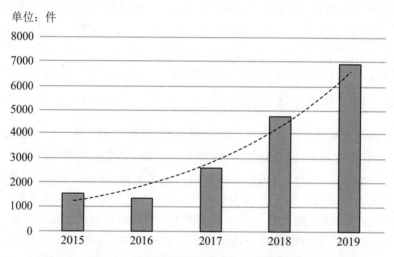

图 6-1 2015~2019 年网络版权侵权案件(民事)数量变化趋势

2. 案件矛盾焦点突出

受理的案件涉及各个方面的问题,各类案件都有出现,但矛盾主要集中在:视频分享网站传播影视作品的侵权纠纷,局域网传播影视作品、音像制品的侵权纠纷,数字图书馆的侵权纠纷,提供网页快照、歌词快照服务的侵权纠纷,提供 MP3 搜索引擎、深层链接服务纠纷,BBS 服务侵权纠纷,P2P 侵权纠纷等。应当注意到,即使对于同一类侵权纠纷,由于技术的

[①] 中国信息通信研究院. 2019 年中国网络版权保护年度报告[EB/OL]. (2020-09-16). www.ncac.gov.cn/chinacopyright/contents/12517/351179.shtml.

[②] 中国社会科学院知识产权中心. 国家知识产权战略与知识产权保护[M]. 北京:知识产权出版社,2011:188-189.

发展、行为人商业模式的改进，也会使新情况、新问题层出不穷，使案件不断出现新的变化。[1]

3. 关联案件占较大比例

不少侵权案件是同一权利人分别起诉不同的被告侵权，以及不同权利人共同起诉同一被告侵权的案件。还有的案件虽经法院审理并作出判决，但当事人就同一法律问题反复向不同层级法院起诉。例如，三面向公司、美好景象公司起诉大量网站使用其享有著作权的文字、摄影作品，数字图书馆使用他人作品制作数据不断被起诉，境外多家唱片公司持续不断起诉国内几大搜索引擎服务商、影视作品权利人大量起诉视频网站侵犯著作权案件等，充分反映出市场各种力量的争执和对既有利益的分割，对如何平复争端和矛盾、确保执法统一，提出了挑战。[2]

4. 争议问题提出

在网络著作权审判中，不论是理论界还是业界，仍然对一些基本问题存在较大争议。比如，关于网络服务提供者免责问题，免责条件与侵权构成的关系；作为免责条件之一，权利人通知的适用；关于侵权责任构成的过错，网络服务提供者是否负有审查义务，注意义务是"红旗标准"，还是"合理注意义务标准"；是否以及如何根据网络服务提供者的主动、人工干预行为确定其过错；信息网络传播行为是否应当以将信息上传或以其他方式将信息置于向公众开放的网络服务器中，使公众可以在选定的时间和地点获得信息的行为标准；网页快照、歌词快照等服务，是否属于《信息网络传播保护条例》第二十一条规定的系统缓存行为，构成该条规定的免责条件具体有哪些；在线定时播放涉及的是信息网络传播权还是复制权、广播权等。[3]

与网络有关的著作权案件在侵权的行为方式以及所侵犯的对象等方面已逐渐呈现多样化的趋势。目前在我国主要有以下几类案件[4]：

（1）因链接而产生的网络著作权侵权案。
（2）因提供信息存储空间而产生的网络著作权侵权案。
（3）因提供侵权作品而发生的著作权侵权案。
（4）未经著作权人许可，擅自使用、转载其作品而引发的著作权侵权案件。

5. 司法审判现状面临持续挑战

随着互联网技术的迅猛发展，传统纸质媒介逐渐被数字媒介所取代，越来越多网络环境下的著作权遭到侵权损害。除了案件的数量飞速增长，在法律审判方面也出现了新的问题。北京互联网法院副院长姜颖在《数字经济下著作权司法保护面临的新挑战》里总结成以下三个方面：一是数字经济的应用催生了新型的创作成果，比如短视频、微信表情、延时摄影、AI生成的内容能否构成作品，其独创性的判断标准如何，创作主体是否受到传统著作权法的限制；二是诸如网盘搜索、图解电影、在线教育等新行为方式所带来的著作权保护问题；三是视频直播、共享会员等新商业模式所引发的著作权争议。虽然，现有的立法情况、审判案例、执

[1] 中国社会科学院知识产权中心.国家知识产权战略与知识产权保护[M].北京:知识产权出版社，2011:189.

[2] 中国社会科学院知识产权中心.国家知识产权战略与知识产权保护[M].北京:知识产权出版社，2011:189-190.

[3] 中国社会科学院知识产权中心.国家知识产权战略与知识产权保护[M].北京:知识产权出版社，2011:190.

[4] 郭延斌.网络环境下著作权保护若干法律问题研究[D].郑州:郑州大学，2004.

法经验难以找出解决这些问题的有效办法,但法院的判决结果能直接规范网络企业的经营行为,影响网络著作权的保护秩序,同时也对众多网民的著作权保护意识产生直接的提升作用。

三、我国影视作品版权的行政保护现状

2020年9月中国信息通信研究院发布的《2019年中国网络版权保护年度报告》显示,2019年,版权制度已成为新时代激发内容创新、促进文化繁荣的基础规则和重要保障。如何将我国版权制度优势转化为治理效能,发挥版权产业对经济高质量发展的推动作用,这需要政府引导各方协力构建良好的网络版权运营和保护机制,共同探索净化网络版权环境的新途径。2019年,我国网络版权发展态势总体向好,亮点频出。政策制度持续完善,体制机制不断创新,技术与文化深度融合,产业转型与治理升级并驾齐驱,行政保护和司法保护力度不断加强,网络版权大保护格局初见雏形。上述报告从网络版权的制度完善、行政执法、司法保护、多元共治、技术护航等多个层面,展示了2019年我国综合运用各种治理手段强化版权保护情况,阐明网络版权保护对净化版权环境、促进产业发展、提高民族创新创造活力的重要作用。"剑网2019"专项行动硕果累累,成效显著,围绕当前互联网版权治理热点难点,开展媒体融合、院线电影、图片市场、流媒体等多个领域专项整治,删除侵权盗版链接110万条,查处网络侵权盗版案件450件,其中查办刑事案件160件、涉案金额5.24亿元,为内容生产行业营造了良好的网络版权环境。①

(一)行政保护的法律规定

由于著作权纠纷频发,一些国家的著作权纠纷法规定通过行政机关或法律授权的组织来处理著作权侵权纠纷,比如日本的调解组织、英国的著作权仲裁庭组织就属于这类机构。我国是司法与行政并行的制度,无疑为著作权纠纷提供了两种解决就途径。②

2005年5月30号起正式实施的《互联网著作权行政保护办法》主要针对网络信息服务提供者,该办法明确了网络信息服务提供者著作权法律责任的承担。修订后的《著作权法》明文规定了著作权纠纷通过行政救济解决纠纷的途径。其中第七条规定:"国家著作权主管部门负责全国的著作权管理工作;县级以上地方主管著作权的部门负责本行政区域的著作权管理工作。"法条第五十二条规定:"有下列侵权行为的,应当根据情况,承担停止侵害、消除影响、赔礼道歉、赔偿损失等民事责任:(一)未经著作权人许可,发表其作品的;(二)未经合作作者许可,将与他人合作创作的作品当作自己单独创作的作品发表的;(三)没有参加创作,为谋取个人名利,在他人作品上署名的;(四)歪曲、篡改他人作品的;(五)剽窃他人作品的;(六)未经著作权人许可,以展览、摄制视听作品的方法使用作品,或者以改编、翻译、注释等方式使用作品的,本法另有规定的除外;(七)使用他人作品,应当支付报酬而未支付的;(八)未经视听作品、计算机软件、录音录像制品的著作权人、表演者或者录音录像制作者许可,出租其作品或者录音录像制品的原件或者复制件的,本法另有规定的除外;(九)未

① 中国信息通信研究院.2019年中国网络版权保护年度报告[EB/OL].(2020-09-16).www.ncac.gov.cn/chinacopyright/contents/12517/351179.shtml.

② 曲三强,张洪波.知识产权行政保护研究[J].政法论丛,2011(3):56-68.

经出版者许可,使用其出版的图书、期刊的版式设计的;(十)未经表演者许可,从现场直播或者公开传送其现场表演,或者录制其表演的;(十一)其他侵犯著作权以及与著作权有关的权利的行为。"

《信息网络传播权保护条例》第十八条、第十九条分别对具体的侵权行为要承担行政责任作了以下的规定,尤其在该条例的第十九条规定:"违反本条例规定,有下列行为之一的,由著作权行政管理部门予以警告,没收违法所得,没收主要用于避开、破坏技术措施的装置或者部件;情节严重的,可以没收主要用于提供网络信息服务的计算机等设备,并可以处以10万元以下的罚款;构成犯罪的,依法构成犯罪追究刑事责任:(一)故意制造、进口或者向他人提供主要用于避开、破坏技术措施的装置或者部件,或者故意为他人避开或者破坏技术措施提供技术服务的;(二)通过信息网络提供他人的作品、表演、录音录像制品,获得经济利益的;(三)为扶助贫困通过信息网络向农村地区提供作品、表演、录音录像制品,未在提供前公告作品、表演、录音录像的名称和作者、表演者、录音录像制作者的姓名(名称)以及报酬标准的。"①

我国的《著作权行政处罚实施办法》分别于 2003 年和 2009 年进行了修订,进一步在形式和内容上对行政执法进行了完善,对保障著作权行政执法程序,规范著作权行政管理部门的行政行为具有重要意义。该实施办法第三条第三项新增了对网络著作权侵权行为的处罚,也就是《信息网络传播条例》第十八条列举的侵权行为,并同时损害公共利益;以及第十九条、第二十五条列举的侵权行为,可以给予行政处罚。这类处罚是针对网络内容提供者的处罚,也就是网站所有者、网站开办人的处罚。但是针对网络接入提供商、网络存储提供者的处罚,该实施办法并没有列举具体侵权行为种类,而是通过第三条第一款第五项的规定,即其他有关著作权法律法规规定的应给予行政处罚的违法行为进行明确。根据《互联网著作权行政保护办法》第十一条的规定,对于互联网信息服务提供者明知互联网内容提供者通过互联网侵犯他人著作权的行为,或者虽不明知,但接到著作权人通知后未采取措施移除相关内容,同时损害社会公共利益的,著作权行政管理部门可以根据《著作权法》等法律法规给予处罚。综上所述,对网络侵权行为处罚的法律适用可分为两类,一类是针对网络内容提供者的处罚,另一类是针对网络服务提供者的处罚。②

在大数据技术快速发展的背景下,网络盗版行为日益猖獗,不少业内人士认为对我国的影视作品的救济不仅要依赖民事救济,还应该依靠行政力量打击网络侵权和盗版行为,行政执法的力度往往要大于民事救济,效率也较司法审判快。③

(二) 行政保护体系

自改革开放以来,我国制定了一系列的知识产权法律法规。如《中华人民共和国专利法》《中华人民共和国商标法》《中华人民共和国著作权法》等,在这些法律法规中都规定了相应的知识产权行政管理机关以及相应的行政管理职能和权限,构成了中国知识产权行政保护体系。

① 杨小兰.网络著作权研究[M].北京:知识产权出版社,2012:353-354.
② 杨小兰.网络著作权研究[M].北京:知识产权出版社,2012:354.
③ 吴玺.网络版权"顽疾"难治 "避风港原则"待调整[N].中国高新技术产业导报,2011-07-25.

1. 工商行政管理机关主管商标工作

我国法律规定，国家知识产权局是商标管理的最高行政机构，而县级以上的地方知识产权局则是管理和执行地方商标事务的部门，在《中华人民共和国商标法》（以下简称《商标法》）和《中华人民共和国商标法实施细则》里明确规定了知识产权管理部门在商标行政保护的各项职责。《商标法》采用了我国立法惯用的总分模式。《商标法》第六十条明确规定了工商行政管理机关的行政管理权限："有本法第五十七条所列侵犯注册商标专用权行为之一，引起纠纷的，由当事人协商解决；不愿协商解决或者协商不成的，商标注册人或者利害关系人可以向人民法院起诉，也可以请求工商行政管理部门处理。"

2. 版权局主管著作权工作

根据我国《著作权法》的规定，国家及地方版权局负责各自范围内的文字、艺术和科学作品的著作权管理工作。该法律规定了版权局在著作权管理中的职责，并规定了各级版权局对著作保护的具体办法。随着互联网的普及，信息网络传播权的行使与保护越来越受到重视，为了更好地应对互联网上著作权的纠纷，国家版权局和信息产业部联合发布了《互联网著作权行政保护办法》，该办法主要规定了互联网信息服务提供者的法定义务，并对其在互联网信息服务活动中的行为进行了约束，其中也涉及著作权行政保护，尤其是行政处罚的内容。①

3. 海关对知识产权进行综合性行政保护

2004年3月1日正式颁布实施的《海关知识产权保护条例》（以下简称《条例》）明确规定了海关在知识产权备案、侵权嫌疑货物处理、侵权行为查处等方面的权限，并建立了海关单证审核、进出口货物查验、对侵权货物的扣留和调查、对文法进出口人进行处罚以及对侵权货物进行处置等知识产权执法制度。2010年通过的《国务院关于修改〈知识产权海关保护条例〉的决定》，又针对当时知识产权海关保护中出现的新情况、新问题对原《条例》进行了修订，进一步完善了知识产权海关保护的法律制度，为提升中国海关的知识产权保护水平奠定了良好的法律基础，为司法审判、行政执法提供了明确的法律依据，也体现了海关在国家知识产权保护体系中重要的职能。

从制度建设上看，我国知识产权行政保护表现出起步晚、发展快的特点。到目前为止，我国已经建立起符合国际规则、门类齐全的行政保护法律体系，用行政段保护知识产权已经成为我国知识产权的重要组成部分。当然，我国知识产权的行政保护优势也是异常明显的：首先，用行政手段保护知识产权具有主动性的特点，能够及时恢复或者救济权利人的合法权益；其次，行政执法程序相对来说要更加简单快捷，有利于案件的及时解决，降低被侵权人的时间成本和物质成本，也在一定程度上节约了司法资源；再次，知识产权行政管理部门能够充分发挥作为专业管理机构的职能，运用科学的措施有效处理较为复杂的知识产权问题。但是也应该认识到，目前我国知识产权行政执法体系尚不成熟，还存在许多弊端，需要通过进一步改革来完善。②

4. 探索数字影视版权保护工作的新举措

一是创新执法监管方式。针对网络新技术和商业新模式，版权执法监管部门从技术和制度两个层面创新执法监管方式。着力推进"互联网＋监管"，加强大数据、云计算、移动互

① 王正志. 中国知识产权指数报告[M]. 北京：知识产权出版社，2013：179.
② 王正志. 中国知识产权指数报告[M]. 北京：知识产权出版社，2013：180.

联网等技术在版权执法监管中的研发运用,提高对侵权违法线索的发现、甄别、挖掘、预警能力。

二是深化版权重点监管。各级版权执法监管部门实施分类管理,持续加强媒体融合发展、院线电影、流媒体、图片等领域的重点整治工作,继续对网络视频、音乐、文学及网盘等领域主要网络服务商进行版权重点监管,全面推动企业履行主体责任。

三是加强跨部门、跨区域执法协作,积极贯彻《关于强化知识产权保护的意见》,推动建立跨部门、跨地区的版权协同保护机制。国家版权局会同网信办、工信部建立侵权盗版网站(或 APP)联控机制,遏制盗版传播,督促微信、微博、网盘、应用商店等网络服务商核查删除侵权盗版信息 3 万余条。2019 年,上海、浙江、江苏和安徽版权局共同签署《长三角地区共同营造版权产业高质量发展市场环境合作协议书》,通过联合执法、信息共享、互认重点作品预警名单等方式,形成版权保护合力。广东省版权局组织召开"2019 年珠三角地区版权执法协作会议",推动建立版权执法联动机制。①

四、我国影视作品版权的社会保护现状

在社会保护方面,各主体共同推动社会共治,利用新技术保护版权所有者的合法权益。中国音乐著作权协会、中国文字著作权协会等著作权集体管理组织积极发展新会员,改进管理方法,开展多维度合作。行业协会针对短视频领域开展行业自律,发布《中国网络短视频版权自律公约》(2018)、《网络短视频平台管理规范》(2019)。互联网企业完善内部版权管理制度,针对侵权盗版内容和侵权盗版账号开展自查整改,利用区块链等新技术保护版权。②随着社会版权保护意识的普遍提升,协同大保护格局初见成效。

(一)行业组织的保护

一是行业协会调整、完善机制,提升治理能力。行业协会是政府管理的延伸,是行业自律自教的组织者、实施者。2019 年 1 月,中国网络视听节目服务协会发布《网络短视频管理规范》《网络短视频内容审核细则》,为规范短视频传播秩序提供了依据。中国文化娱乐行业协会组织推动会员单位积极配合相关著作权集体管理组织,进一步优化卡拉 OK 领域的版权许可授权机制,为构建和完善符合国际惯例又具有中国特色的著作权集体管理制度、规范歌舞娱乐行业版权秩序发挥了积极作用。2019 年 4 月,中国音像著作权集体管理协会与上海市文化娱乐行业协会签署著作权合作协议,旨在尊重和保护知识产权,促进卡拉 OK 场所缴纳著作权使用费,建立合法、公正的著作权集体管理收缴机制,并通过协商约定合理、公平的收费标准,共同提高上海地区卡拉 OK 行业著作权保护水平。②

二是平台加强与权利人及权利人组织的合作。互联网平台是版权治理的重要参与者,也是版权治理创新的主要实施者。2019 年,各互联网平台加强自治机制建设,建立平台版权治理规则,通过权利人的合作与参与提升版权治理效果。阿里巴巴集团发起成立全球首个"电商+权利人"共建体系——权利人共建平台,提升知识产权保护效能。该公司还创设

①② 中国信息通信研究院. 2019 年中国网络版权保护年度报告[EB/OL]. (2020-09-16). www.ncac.gov.cn/chinacopyright/contents/12517/351179.shtml.

② 王正志. 中国知识产权指数报告[M]. 北京:知识产权出版社,2013:180.

了大众评审机制,号召广大网民广泛参与,目前参与其中的阿里会员约 500 万人,累计完成超 1 亿次纠纷判定。微信创设了"洗稿"投诉合议机制,邀请多位原创作者加入"洗稿"投诉合议小组,对"洗稿"投诉进行合议评定,解决争议纠纷超 200 起,删除超 15 万篇涉嫌版权侵权的公众号文章。优酷等平台逐步推广线上投诉平台,以促进投诉材料的规范化、提升侵权投诉的处理率。2019 年 10 月,腾讯与"京版十五社"反盗版联盟、中国财经媒体版权保护联盟签订战略合作备忘录,将重点就图书侵权问题及原创新闻内容被抢占问题建立快速申诉机制,两家联盟还将在人员配合、技术以及行业对策层面提供相应支持。2019 年 11 月,百度文库与首都版权产业联盟开展战略合作,实施"文源计划",通过 AI 反盗版系统、反作弊查重系统,对上传至百度文库的有侵权问题的文档进行第一时间拦截;中国出版协会与新电商平台拼多多签署《知识产权保护合作协议》,双方建立多层次信息沟通与合作机制,拼多多开辟版权保护绿色通道,严厉打击各种网络盗版侵权的销售行为;广州市版权协会、深圳市版权协会、佛山市版权保护协会联合启动的"E 防标原创保护平台"在三地联合上线,实现原创作品从存证备案到授权、交易、传播、运用的全流程证据链存证,有效推动跨区域标准化的确权、授权、维权衔接。①

(二) 互联网影视企业的自律

在保护版权方面,随着政企合作的进一步加强,版权监管部门推动网络企业落实主体责任,企业履行违法犯罪线索报告、配合调查义务和严格落实"通知—删除"等法定处置责任,共同打击侵权盗版行为。平台服务提供者积极承担社会责任,超七成平台的版权纠纷治理率超过 90%,与政府监管形成互补,实现多元共治效率最大化②。针对云盘中充斥大量侵权、盗版的影视作品等现象,2016 年相关网盘服务商积极开展自查整改:3 月 9 日,115 网盘关停部分功能;3 月 18 日,UC 网盘宣布终止存储服务;4 月 25 日,新浪微盘停止普通用户存储服务;4 月 26 日,迅雷快盘停止个人用户存储服务;5 月 3 日,华为网盘停止用户数据存储分享服务;5 月 27 日,腾讯微云关闭文件中转站功能;2016 年 10 月 20 日,360 云盘宣布停止个人云盘服务。

自 2015 年 10 月国家版权局发布《关于规范网盘服务版权秩序的通知》以来,百度网盘、360 网盘、金山网盘、腾讯微云、新浪微盘、迅雷快盘、华为网盘、乐视云盘等主要网盘服务商积极进行版权自查整改,并采取多项措施完善相关制度。据国家版权局版权管理司相关负责人介绍,百度网盘、360 网盘等主要网盘服务商采取的版权自查整改措施主要包括五种:一是在网盘首页显著位置增加了版权提示信息,要求用户遵守《著作权法》规定,尊重著作权人合法权益,不违法上传、存储并分享他人作品;二是在网盘首页显著位置标明了权利人通知、投诉的方式,便于权利人维权,并积极处理权利人的通知、投诉。百度运营的版权投诉在线平台自 2018 年 10 月 16 日至 11 月 30 日累计收到权利人投诉链接 18.51 万余条,百度对其中符合法律要求的 17.75 万余条链接在一个工作日内予以删除;三是建立完善版权审核机制,对网盘用户分享的他人作品通过技术手段和关键词屏蔽等方式进行侵权防控;四是针对网盘服务商明知及应知用户违法上传、存储并分享侵权盗版作品的情况,加强版权预警和侵权处理工作,及时制止网盘用户的侵权行为。新浪微盘共审核删除了 2.1 万余条侵权内

①② 中国信息通信研究院.2019 年中国网络版权保护年度报告[EB/OL].(2020-09-16). www.ncac.gov.cn/chinacopyright/contents/12517/351179.shtml.

容,并自 2015 年 5 月起关闭了移动端和网页端的视频在线播放功能,停止了网页端大于 100M 文件的保存与下载;五是加强网盘用户管理,探索冻结侵权用户账号、建立反复侵权用户黑名单等侵权用户处置机制。通过以上措施,网盘服务版权秩序更加规范合理,受到权利人的积极肯定。①

(三) 权利主体的自我保护

随着我国数字内容市场的版权保护制度逐渐规范化,网络用户的版权意识不断提升,用户积极参与网络版权治理,平台与用户共赢的良性循环初步形成。我国逐步构建起网络版权大保护格局,版权治理工作更有针对性和成效。"剑网 2019"专项行动积极贯彻中央推动媒体融合发展的重要部署,着力强化主流报刊台网版权保护,相继查处北京"新华丝路网"新闻作品侵权案、新浪网侵犯南方报业集团新闻作品案、江苏无锡自媒体非法转载案等,严厉打击侵犯传统媒体新闻作品著作权行为。其中"新华丝路网"向公众传播涉嫌侵权文字作品 140 篇、摄影作品 110 幅,2019 年 7 月,北京市文化市场行政执法总队对该公司作出罚款 20 万元的行政处罚。上海市以规范新闻作品网络版权秩序为重点,协调中央网信办、市版权局关闭了恶意仿冒澎湃新闻的"正风报道网";会同市通信管理局紧急注销了"上海人民广播电台广告经营中心"等 3 家假冒网站的备案信息并关闭网站。②

随着"尊重原创、保护原创"的版权保护意识的觉醒,影视领域的知名权利人通过多种渠道维护自己的权利,共同保护和促进版权价值的提升。2019 年"4·26"世界知识产权宣传周期间,中国文字著作权协会派员看望走访多位会员,其中儿童文学作家葛翠琳关于版权问题特别提到两点:一是图书出版后,普遍存在出版社或文化公司不及时支付稿酬的现象;二是与出版社或文化公司签署了图书出版合同后,出版社未经作者同意擅自出版多种版本,并存在欺瞒印数的现象。权利人通过"宣传周"的平台与行业和社会管理部门实现了有效沟通。随着权力主体自我保护意识的增强,文学创作领域的版权保护效力也将得到强化。

第二节 我国数字影视作品版权保护中的问题

现阶段,我国数字影视作品的版权保护已经初步形成了含立法制度保护、司法执法保护、技术及相关标准规范保护、行业组织维权及公众参与维权等社会保护的多维度版权保护相结合的总体格局,数字影视版权保护体系建设不断完善。但同时,影视版权侵权新问题仍然层出不穷,数字影视版权依然面临诸多问题。

1. 知识信息维权与使用的不平衡引发维权乱象

科技与文化深度融合使公众对便捷获取作品内容和知识信息的需求更为迫切。近年

① 中国信息通信研究院.2019 年中国网络版权保护年度报告[EB/OL].(2020-09-16). www. ncac. gov. cn/chinacopyright/contents/12517/351179. shtml.

② 看盗版视频的时候被鄙视了,可你还在看"盗版新闻"吗?[EB/OL].(2019-12-25). https://baijiahao. baidu. com/s? id=16538907187679131938&wfr=spider&for=pc.

来,在严格保护的总基调下,我国网络版权产业有序发展,全社会版权保护意识不断提升。但一些企业利用版权许可授权机制的漏洞滥用权利,甚至冒用未经授权的作品进行碰瓷式维权、勒索式营销,将正当的维权行为异化为不当牟利的手段,扰乱了市场的版权秩序,背离了促进文化事业发展的初衷,也引发了社会各界对正当维权与作品合理使用平衡性问题的广泛关注。

2. 平台的版权治理责任需做出适当回应与调整

网络平台适用的"避风港原则"是网络产业发展的最重要原则之一。在短视频、游戏直播等新兴领域,一些平台以用户上传为名,滥用"避风港"规则逃避侵权责任,因而引发争议。随着平台经济在全球范围内的加速崛起,关于平台责任的博弈也体现在世界各国的立法中,欧盟版权法改革对"避风港原则"进行了调整,要求提供在线内容分享的网络服务商采取有效的内容识别措施进行过滤,以避免特定作品在其平台上被获取。我国的司法实践也表明,平台"转通知"具有成为独立必要措施的价值。在著作权的相关立法中,对平台责任规则体系有必要作出相应调整。

3. 创作者、传播者与产业上下游相关利益方之间的授权和分配规则亟待理顺

数字经济时代,平台对信息内容的控制逐渐形成"内容+渠道"一体化的格局。一方面,平台与权利人之间信息严重不对称,分散的个体权利人缺乏议价权。行业价值的增速与创作者利益的增速之间并不成正比。另一方面,随着传播渠道的增多和变现方式的便捷,作品传播和应用场景更加多元化、碎片化,行业上下游利益分配矛盾突出。创作者、版权机构、网络服务商、相关利益方等不同产业主体基于各自立场主张对法律进行重新解释,引发大量版权纠纷。需要出台与产业发展相适应的、公平透明的分配方案、行业标准。这也需要立法部门、监管部门给出更明确的法律规则、监管规则和裁判规则。

4. 国内外版权合作交流与执法协作机制尚需完善

随着"一带一路"倡议的持续推进,一批优秀国产版权作品开始向海外输出,但同时网络盗版侵权国际化的趋势更加明显。以音乐行业为例,虽然音乐创作者的收益比二三十年前显著增加,但其收益与整个行业的发展并不匹配。侵权者利用境外域名、服务器、来源介质等形式,在隐藏个人运营信息情况下进行侵权盗版的现象频发。由于网络传播的无国界性和各国司法、行政执法的主权性,联合打击跨国界网络侵权盗版在实践中还存在一些困难,这需要国际间各方共同努力,从重点领域立法、国际条约、国际司法、民间组织和技术等多方面建立有效、有力的交流合作机制和执法协作机制。①

一、立法层面

(一) 立法体系不够健全

其一,缺乏专门法。虽然我国已经有一些针对网络影视版权监管体系的法律法规,但是相关法条大都散见于其他法律法规中,比如《著作权法》《信息网络传播权保护条例》等仅在个别条文中对网络版权保护作了规定。

① 中国信息通信研究院. 2019 年中国网络版权保护年度报告[EB/OL]. (2020-09-16). www. ncac. gov. cn/chinacopyright/contents/12517/351179. shtml.

其二，从现有的规定来看，关于网络版权保护基本上以国务院、各部委及地方人大发布的行政法规、规章和相应的决定居多，再者就是最高人民法院、最高人民检察院公布的司法解释，立法的层级较低。在网络版权的保护上，我国的立法缺乏系统性，尤其是对于影视作品的网络版权保护，更是暴露了立法的缺陷。

其三，由于我国没有判例法的传统，影视版权法律制度中某些规定又显得过于原则化，不同法院对相关的法律规定可能有不同理解。这不但可能导致相同案情的案件有不同的判决结果，还很可能对影视产业的繁荣与发展造成负面影响。

其四，我国对侵害影视版权造成被害人损失的，法律并未有惩罚性赔偿的法律规定。经常是被害人耗费大量人力、物力，而通过诉讼得到的侵权损害赔偿数额却很少，难以起到震慑侵权行为的作用。

其五，我国尚未在影视版权保护方面建立起相对完备的法律体系，尤其涉及网络影视版权保护监管体系的法律法规仍存在一定的缺失。许多非法网站和某些基础电信运营商形成利益共同体，侵害影视版权人利益的情况猖獗，且得不到有效追究。

其六，在涉及影视版权诉讼中，"新权利人"的身份尚未得到法律认可，"如进行数字转换处理后的著作权属于谁"，以及"版权保护措施不能具有攻击性"的具体界定等问题，都是影视版权法律制度进一步完善需要认真考虑和解决的问题。①

（二）具体规定存在不足

1. 合理使用制度的规定不够科学

我国现行的《著作权法》在第二十四条规定了13种合理使用的情形，而《信息网络传播权保护条例》则将个人使用、免费表演、临摹3项外的其他9项在网络环境下作了合理延伸。但是，与传统影视作品相比，数字化时代的影视作品的创作传播方式更加多元和便捷。在网络与新媒体技术日益发达的今天，网络作品合理使用的制度若仍延续现有格局，原有法律制度的不足便会显现出来。按照现有法律法规，广大受众下载影视作品用于自己观赏或者在家庭范围内娱乐不以盈利为目的仍属于合理使用的范畴，因此对于受众来说，无须再花钱去买电影票或电影光盘就能轻松获得影视资源。尤其是近年来兴起的P2P（点对点）传播技术，使网络用户可以免费下载大量的影视作品，这无疑会对电影作品版权人的利益产生影响。因此，《著作权法》列举的合理使用制度的13种情形，因无法包含网络时代出现的所有情况而显得不够科学。②

2. 侵权责任认定标准比较模糊

现行立法对近年来兴起的利用P2P传播技术实施侵权行为的网络服务提供者、网络用户的法律地位、类别划分、侵权行为方式以及应当承担何种责任等问题尚未有明确的规定。这无疑为某些视频网站恶意侵犯影视作品的网络侵权行为提供了法律的空隙。同时，现行刑法对于侵犯著作权罪的规定，以盈利为目的，且以违法所得数额较大或者有其他严重情节的行为为成立要件，而对网络著作权犯罪的构成要件以及刑事责任的承担方式和范围等问题规定较为模糊，量刑处罚极大程度上取决于审判员的自由裁量。所以在司法实践中，侵权人往往以自己不具有盈利目的、没有较大数额的获利等理由进行抗辩，这对电影作品权利人

① 左英，王铮. 我国数字影视版权保护存在的问题及应对措施[J]. 现代电影技术，2015(1)：45-48.
② 张秀芹. 论我国影视作品网络版权保护的现状及立法完善[J]. 中国出版，2013(15)：40-43.

的合法权益保护十分不利。①

3. 技术措施的保护规定不够周全

我国现有相关法律法规没有对技术措施的保护范围作出明确界定,而且对于谁有权可以使用受保护的技术措施或者一旦出现滥用技术措施应该承担什么样的法律后果等细节问题,现行立法均无明确规定。同时,关于技术措施保护的例外情形的范畴规定也较为狭窄,需要进一步完善相关法律法规。②

4. 对权利管理的电子信息规定尚不合理

与其他国家版权立法相比,我国现有的对权利管理的电子信息规定过于简单,仅规定了3种行为为侵权行为的表现形式,该种规定原则性较强,但就版权管理电子信息保护方面的侵权行为表现形式的描述过于狭窄,而且对删改管理信息属于侵权行为的例外情形,我国现行相关立法尚未作出规定,这对与版权相关人之间的利益平衡十分不利。③

二、司法层面

(一) 网络著作权侵权纠纷的管辖问题

目前,网络著作权纠纷的管辖一直是比较有争议的问题。尽管《最高人民法院关于审理涉及计算机网络著作权纠纷案件适用法律若干问题的解释》中已对网络著作权侵权案件的管辖作出了规定,但是由于该规定不能完全适应网络著作权的发展特点,与现行的司法实践并不十分吻合,从而造成网络侵权案件管辖异议权的滥用。之所以会出现这样的情况,是因为一方面原告出于降低诉讼成本、避免地方保护主义的考虑,常常选择一个无关紧要的被告用以确保对自己最有利的管辖地;另一方面,被告常常为了延缓诉讼的进度,从而频频提起管辖异议,而后作为上诉理由提起诉讼,诉讼过程被人为地、恶意地拉长。所以在网络侵权案件中法院的管辖权主要有以下几方面的问题亟须进一步改进。

首先,"对难以确定侵权行为地和被告住所地的,原告发现侵权内容的计算机终端等设备所在地可以视为侵权行为发生地"的规定缺乏实际的可操作性。根据《中华人民共和国民事诉讼法》关于原告起诉的条件的规定,起诉必须要求明确的被告,该明确的被告具体包括有明确的名称,也包括住所地或者经常居住地,明确的诉讼请求以及管辖法院,缺少任何一项信息都有可能导致法院以不具备起诉条件为由驳回起诉;或者在被告住所地不明确的情况下,也可能导致法院无法送达诉讼文书,改为公告送达。但是,一旦原告针对明确的被告提起诉讼,就不存在难以确定被告住所地的情况,同时在具备其他起诉条件的情况下,即可顺利向法院提起诉讼。现实中,随着网络技术的不断发展和创新,许多侵权行为人往往可以不通过计算机终端传输侵权内容,从而使发现侵权内容的计算机终端所在地作为管辖地的规定成为一纸空文。④

其次,尽管被诉侵权行为地的网络服务器、计算机终端等设备可以作为侵权行为地,但是原告在起诉时很难确定上述所在地,但在司法实践中,原告获取被告的侵权行为地的方式

①②③ 张秀芹. 论我国影视作品网络版权保护的现状及立法完善[J]. 中国出版,2013(15):40-43.

④ 中国社会科学院知识产权中心. 国家知识产权战略与知识产权保护[M]. 北京:知识产权出版社,2011:224-225.

是:对被告涉嫌的域名进行解析以获得 IP 地址,通过非官方的 IP 地址查询网站如 123cha.com 或 iP138.com 进行查询,查询网站会提供被查询 IP 地址所属的运营商(如电信、网通)及服务器所在地的信息。这种查询方式的弊端在于查询信息缺乏权威性和准确性。由于网络服务器全都由运营商掌握,一旦运营商拒绝提供该侵权服务器的信息(除法院或者公安机关为公共利益的需要),便会导致原告在起诉时很难获取侵权网络服务器的具体信息。即使原告可以基于手中现有的初步信息提起诉讼,一旦被告提出管辖权异议,法院一定会对网络服务器设备所在地进行核实。如果原告获取的信息有误,受理法院会以无管辖权为由移送有管辖权的法院进行管辖,这必将增加诉讼的成本和延缓诉讼的效率。

(二) 网络版权审判人员专业程度欠缺

在数字化时代影视作品版权纠纷的审理过程中,高素质的审判人员目前仍然欠缺。相比较传统著作权案件审理,法院受理的网络著作权侵权案件各不相同。网络版权纠纷不仅涉及法律知识的运用,还涉及各种技术性问题的运用,因此高素质审判人员显得尤为重要。审判员不仅应当具备卓越的法律素养和科技文化素养,而且必须通晓有关版权保护的国际条约,还要能熟练运用网络技术,这样才能尽可能还原案件、找出真相,作出公平公正的裁决。但是,与当前形势形成巨大反差的是,这种身兼法律素养和网络技术的审判员并不多见,加之数字化时代网络版权立法正处于摸索阶段,相关配套法律不健全,审判经验和审判人才的欠缺无疑增加了我国网络版权的审判难度。

(三) 多部门联合执法力度不够、配合欠默契

就执法主体来看,我国现有版权执法部门,如公安部、文化部、国家广电总局、国家版权局等多部门的执法分工不甚明确,在其中的版权纠纷执法过程中,存在着工作延续性不强等问题。在应对诸如比特下载、点对点传输等网络常见盗版传输方式时,现有反盗版体系的执法力度及效果无法令人满意。从目前已发生且处理的案例来看,我国现有的诸如《著作权法》等法律、法规,在处理版权人利益被侵害的问题时,多以要求侵害人(法人)停止侵害行为的方式解决,进入司法程序并对案件进行公正审理的案例仍属少数。而针对自然人的影视版权侵害行为,诸如点对点传输等盗版侵害行为的处罚规定更是含糊不清。同时,现有影视版权管理机构的执法部门技术人才短缺,无法针对技术含量较高、覆盖面较广且多发的侵权行为进行有效查处,包括海关在内的著作权侵害防护网络亦不完善,这些问题都影响着实际执法能力及力度,使得执法主体无法默契配合,有效执法。[①]

三、行政层面

目前,我国知识产权的行政执法效率还有待提高,执法滞后于立法,严重影响数字化时代影视产业的高质量发展。比较显著的问题体现在制度缺陷和执法失范方面。

制度缺陷,主要表现为立法缺失和行政保护制度的构建不合理。知识产权行政保护的立法缺失包括立法不足、立法滞后、立法漏洞三个方面。行政保护制度的构建不合理主要表现为某些制度设计的不合理,行政保护措施的不平衡。受行政管理条块体制的影响和层级

① 左英,王铮. 我国数字影视版权保护存在的问题及应对措施[J]. 现代电影技术,2015(1):45-48.

特征的干扰,在构建执法体制时,从立法上就设置了十多个多形式、多层级体制的知识产权行政保护的政府主体,导致执法力量分散。

执法失范,主要表现在知识产权行政保护制度的执行中,执法主体并没有全面形成行政保护合力,对于许多新出现的数字影视作品的版权纠纷没有形成系统的解决方案,一些执法人员存在滥用执法权力和不作为等现象。

从内部看,执法机构及其人、财、物等现状,不利于知识产权的全面行政保护。一是行政执法组织机构不够健全和稳定。一些知识产权执法机构在历次机构改革中受制于数量要求,被撤并、降格,导致越是基层执法机构越不稳定,甚至缺失。同时,越是基层,执法任务越重,执法人员却越少。执法任务与执法人员不足矛盾非常突出,有的地方有机构,无人员;有的地方无机构,也无人员。二是执法人员素质有待提高。由于知识产权涉及很多法律、专业知识和技术标准,因此对执法人员的政治、业务、法律素质的要求也比较高。目前,我国不乏素质较高的知识产权行政保护人员,但其主要集中在上级管理部门,越是执法任务重的基层越缺乏这类人员。除了行政保护的人才外,现有行政保护人员的素质普遍不高,业务不强,只能应对一般工作,高层次管理、高水平保护无法实现。三是执法方法、技术、设备和物质条件尚需完善。在行政保护中,执法人员很难鉴别、识别盗版、假冒、不当竞争等行为,不仅要依赖一些执法装备和其他物质条件,还需要借助技术手段,而上述条件在基层部门又比较缺乏。

从外部看,也有一些不利因素影响执法行政保护的效果。一是权利人未能充分利用法律手段有效保护知识产权,给执法造成困难。权利人对有关知识产权的法律制度不了解、不重视,未能及时申请专利、商标、版权登记、注册,他人模仿利用后又要求行政保护,这就给执法工作带来麻烦。有的权利人被侵权后,报案不及时,给执法人员查清事实、收集证据带来困难。二是知识产权法律宣传不深入,浮在面上,不够通俗易懂,很多内容老百姓不容易接受,不敢问津。这些都给我国的知识产权行政保护带来困难。①

四、社会层面

(一)版权研究热与基础理论根底弱

知识产权作为一个热门话题,很早就在我国学界引起了广泛的热议。20世纪曾经掀起三次知识产权研究"热":第一次"热"是1979年我国与美国签订《中美高能物理协定》及《中美贸易协定》后,我国学界开始琢磨这个陌生的事物;第二次"热"是1991~1992年中美知识产权谈判后,不仅我国学界,我国国家领导层也开始普遍重视知识产权问题;第三次"热"是1995~1996年中美知识产权谈判及谈判后,我国学界都从这个时间段开始补课。知识产权已经逐渐成为社会科学中的显学,研究成果显著。根据中国期刊网统计的数据来看,以知识产权为主题进行的研究非常多,2003~2004年发表的论文主要集中于我国入世以后如何应对《与贸易有关知识产权协定》及《与贸易有关的知识产权协议》(Agreement on Trade-Related Aspects of Intellectual Property Rights, TRIPs);2005年掀起了知识产权的一股热流,绝大多数文章从知识产权整体的宏观角度所进行研究;2006~2007年研究的主体开始

① 曲三强,张洪波.知识产权行政保护研究[J].政法论丛,2011(3):56-68.

转向新兴知识产权的研究上,如非物质文化遗产的知识产权,计算机软件方面的知识产权,植物新品种、医药以及数字化时代知识产权的保护问题。有不少人学习和转向知识产权基础理论做基础研究,其中包括法学家、经济学家等。冯晓青教授的知识产权的利益平衡理论,吴汉东教授以法哲学家的眼光对知识产权所做的分析,曹新明教授以重构知识产权理论为视角对知识产权进行的法哲学反思,李杨教授对知识产权的合理性问题进行的比较系统的分析,这些学者都试图从法哲学的角度来探讨和解决问题。①

但是相对来说,我国对知识产权基础理论的研究仍然欠缺,还处于比较基础的阶段,这种理论研究的缺席状态必定不能为我国的知识产权提供有效的理论支撑。正如李琛教授所言:"知识产权法学是这样一门奇怪学科:充斥着有关基础概念的争议,甚至连'知识产权'本身的定义都众说纷纭;知识产权的民事权利之身份得到承认,却一直游离余民法学的研究视野之外;基础理论极为匮乏,细节研究却异常繁荣,多数学者都沉醉于技术发展、国际协调带来的热点问题。"我们看不到知识产权法学的存在,只有知识产权法,却没有概念和逻辑的支撑,何来"法学"?我国知识产权的发展需要学界和社会管理部门进行深刻反思,正如邓正来先生所说:"我认为,不知道目的地,选择哪条路或确定如何走某条路无甚意义。然而。不知道目的地的性质,无论选哪条路还是确定如何走某条路,却都可能把我们引向深渊。"②

(二)法律移植热与版权文化根底弱

在我国文化中,不是缺少发明的土壤,而是缺少发明与资本结合的土壤。作为舶来品的知识产权是法律移植的产物,而我国缺乏知识产权发展的本土文化土壤,我国的知识产权的制度和现实文化土壤存在着严重的冲突和力量的博弈。这种没有文化土壤的知识产权制度必定会岌岌可危。③

自近代以来,我国的知识产权制度是一种受外国力量主导而建立的外生制度,这种外生制度与原有制度及主流价值容易产生冲突,缺乏本土化的理论基础。④ 曾经,知识产权的垄断导致文化资源的垄断,造成无形的价格分歧,将民众阻挡在新文化之外。此外,民众的知识产权常识较为匮乏。由于知识产权的法律常识普及较晚,人们对知识产权的性质和基本特点缺乏应有的了解。作为知识产权的侵权者,因对行为的违法性质缺乏认识,心理上也就不会存在自我道德谴责;作为知识产权的权利人,自我保护的意识也相对淡薄,很少通过法律途径来维护自己的合法权益。这些问题的存在,不仅容易诱发侵权行为,而且也会成为滋生该类侵权行为的温床,导致侵权行为发生之后,难以进行有效的救济,且也无法杜绝该类现象的发生。

随着网络的普及,普通大众虽然能通过网络轻易获得知识产权所保护的相关信息,但要按照复杂、专业的知识产权法律制度来合法使用这些信息,还存在很大的难度。同时,大众使用盗版、不重视知识产权的保护,又会危害整个社会文化知识产权制度运行的大环境。

(三)行业保护起步晚与维权申诉能力弱

数字影视作品的版权保护离不开社会组织的有力支持。早在1922年,美国就成立了美

① 张文显.知识经济与法律制度创新[M].北京:北京大学出版社,2012:274-275.
② 邓正来.中国法学何处去:建构"中国法律理想图景"时代的论纲[M].北京:商务印书馆,2006:1.
③ 张文显.知识经济与法律制度创新[M].北京:北京大学出版社,2012:275.
④ 李雨峰.思想控制与权利保护[D].重庆:西南政法大学,2003:4-5.

国电影协会(The Motion Picture Association of America，MPAA)，并在影视版权保护中起着巨大的作用。我国于2005年成立了中国电影版权保护协会(现为"中国电影著作权协会")。目前为止，我国的电影维权行为仍处于以企业、个人为主体的阶段，行业协会在其中所起到的作用仍不明显。有趣的是，美国电影协会不仅在美国影视版权保护中成绩斐然，甚至在2013年10月向美国贸易代表提交的全世界非法发行影片的名单中，明确包括了我国快播、迅雷和人人影视，这间接推动了我国版权管理机构对于以上三家网站的核查与监管整改工作。而遗憾的是，我国电影版权保护协会并未能实质性推动针对以上网站以及更多正在侵犯我国影片著作权的其他网络传播平台的维权活动。自2006年国内媒体披露了美国一些网络平台自行播放我国的150余部经典老影片，至今我国电影版权保护协会尚无法为我国版权所有方提供有效帮助。在市场全球化、数字技术普及化、新技术飞速发展的时代，在我国电影版权保护工作中，相关社会组织尚未能起到应有的作用，仍缺少相关技术能力以及维权手段。如何在"科技改变生活"的大时代中，利用社会组织的力量，维护我国电影著作权人的利益，是一个摆在我们面前不可回避的课题。①

(四) 反盗版国际合作中的预见性和平等性观念缺乏

在我国影视行业对外交流的过程中，影视版权的权利人缺乏应有的国际维权经验及意识，预见性也相对缺乏。这种情况的出现，究其原因，主要是版权意识缺乏和对我国影视作品快速走向国际市场的形势估计不足造成的。自2005年我国官方与美国电影协会签署了《关于建立中美电影版权保护协作机制的备忘录》以来，无论是在2011年底北京举行的国际影视版权维权联盟启动仪式上，还是在2014年由广电总局、国家版权局主办的"第五届中国国际版权博览会"中，国内外各组织、机构和个人，虽然经常谈及我国在数字电影时代对外国影视版权保护工作方面的进步，却没有在任何相关的协议、文件中具体提及我国影视作品在境外的版权保护内容。

虽然当时美国对我国影视作品的盗版行为尚不普遍，但权利和义务对等应该是双方协作的应有之义，否则无法体现公平原则。如果我们只注重对外国影视作品版权的保护而忽视对我国影视作品的版权保护，那么，我们就无法有效拓展国际市场。②

第三节　完善我国数字影视作品版权保护的路径与方法

广播影视产业的数字化不仅仅是技术升级和设备改造，而是要建立一个由节目平台集成播出、传输平台传输、服务平台分配、用户机顶盒接收、银行系统结算、监管平台监督、端到端服务等构成的新体系。在数字媒体产业体系中，每一个环节、每一个参与者，都需要数字版权管理系统对其利益进行必要的管理及保护。在数字化时代影视作品的版权保护上，不能以牺牲权利人的合法权益来换取数字化时代的高速发展，也不能僵化对著作权的保护而使之成为阻碍网络技术发展和影视作品高速传播的"绊脚石"。就数字化时代影视作品的版权保护而言，我们需要在影视作品保护和促进影视作品有效传播之间寻求平衡点。针对目

①② 左英，王铮. 我国数字影视版权保护存在的问题及应对措施[J]. 现代电影技术，2015(1)：45-48.

前影视作品网络盗版现象猖獗,应尽快建立立法、司法、行政、社会参与以及技术保护等多元立体的保护体系,以遏制侵权盗版现象是必然趋势。不仅如此,还应该建立能够有效衔接的影视作品网络传播制度,以便影视作品的合法传播,以及作品权利人能够从中获取正当利益。

一、完善我国数字影视作品版权的立法保护

健全的法律体系及其良好的运行机制是对影视版权作品保护的重要保障。健全的著作权保障制度能够给著作权人提供维权的依据和创新的动力,也为版权运营方提供了公正的市场竞争环境。良好的法律环境对于向民众传递版权保护意识具有重要的作用。

(一)建立数字影视作品版权的法律体系

目前,我国在数字化影视作品保护方面取得了一定的成绩,但正如上文所述,对影视作品的版权保护规定分散在各个法律、法规和相关司法解释当中,尚未建立统一的法律体系。为了应对层出不穷的网络盗版行为,维护有序的网络内容传播行为,保障影视作品权利人,使内容运营商的利益得以实现,我国应着手构建相应的法律体系。1990年9月7日,第七届全国人民代表大会常务委员会第十五次会议通过,并于1991年6月1日正式施行《中华人民共和国著作权法》(简称《著作权法》),对著作权的主体和客体进行了规范,为影视作品版权保护提供了法律基础。[①] 为了构建良好的音乐版权保护环境,推动影视产业发展,国家积极推动影视版权方面的立法保护,并分别在2001年、2010年和2020年对《著作权法》进行三次修订。同时,立法部门在《著作权法》的基础上制定了影视作品相关的法案、条例,积极适应不断变化的影视版权保护环境,打造更好的影视版权保护基础,目前急需解决的就是制定一部专门针对数字化影视作品保护的法律,以处理影视作品在网络传播过程中产生的法律纠纷。与此同时,还应制定一部详细有效的行政法规,用于规范有关版权行政执法部门在行政执法过程中的行为,使得影视作品版权能够得到有效的保护,促进网络内容产业以及影视制作产业的繁荣发展。

同时,应加强司法解释,让相关法律法规更具操作性。由于我国不实行判例法制度,相关法律规定又比较原则化,故加强司法解释就尤为重要。如"网络服务提供者"(网络服务提供商)概念的界定,其法律地位的具体内容等问题;"红旗原则"中所指的"侵犯信息网络传播权的事实是显而易见的"以及"应当知道"的具体判断标准等问题;以及其他存在于影视版权保护法律法规中的大量的原则性质的规定,都需要最高人民法院和最高人民检察院,在全面审查我国相关法律法规的基础上,结合我国影视事业发展的具体情况,及时予以澄清和解释。及时、清晰的司法解释,能让版权保护的法律法规更具有操作性,能更有效地保证各级人民法院、人民检察院在司法活动中使用法律时法律的统一性、公正性,而且对行政执法也有一定的借鉴作用。[②]

此外,还应紧盯国内外影视版权保护动向,及时完善相关法律法规。知识产权保护已日

① 黄一璜.对《著作权法》(修改草案)中有关摄影著作权问题的探讨[J].高等函授学报(哲学社会科学版),2012(2):20-21.

② 左英,王铮.我国数字影视版权保护存在的问题及应对措施[J].现代电影技术,2015(1):45-48.

益成为跨国公司争夺国际市场份额和市场优势、打击竞争对手的重要战略手段。网络平台的完善以及数字技术的发展,带来了全世界范围的著作权收益分配新格局。这种形式不仅给影视作品的制作、发行、传播、收集、整理、利用带来了新的机遇,同时也产生了许多新的问题,比如版权收益再分配问题、盗版手段多样化问题等。美国已经在多年前针对《尼泊尔公约》以外的一些新权利进行了立法保护,而在我国,《尼泊尔公约》所提及的著作权权利保护的相关内容,尚未得到充分实现。可见我国应当积极参与国际社会知识产权规则的制定和完善工作,这将对影视产业的繁荣发展起到至关重要的作用。我国的相关立法、行政部门必须紧盯国内外数字影视版权保护的新动向、新问题,及时完善相关法律法规,以适应影视版权保护的新形势,为我国影视事业的繁荣和对外文化输出创造有利的法律制度环境。①

(二)完善数字影视作品版权的具体制度

1. 完善版权技术措施的具体内容

在目前提出的各种立法建议中,有两方面确实值得关注:一是指纹过滤技术(pre-upload fingerprint filtering technology);二是分级回应政策(Graduated Response,GR)。指纹过滤技术由用户制作内容服务商原则即 UGC(User Generated Content)原则所倡导,该原则是 UGC 网站和内容服务权利人与 2007 年专门针对网站中的用户上传服务签署的。分级回应政策则更多关注运用点对点文件共享服务而进行的著作权侵权问题。②

指纹过滤——网络服务提供商与版权所有人共担维权责任。目前我国大多数 UGC 网站商业模式的主要受益来源为广告收入,即网站上广告的浏览次数。因此,若该网站上含有经授权的版权内容,则自然吸引用户流量,从而提升该站点的点击率,增加其收益来源。正因为上述的商业模式,要求我国的 UGC 网站网络服务提供商与版权所有人共同承担维权责任是合理的。然而美国《千禧年数字版权法》和我国《信息网络传播权保护条例》都把保障版权、制止侵权的责任归于版权所有人自己身上,网络服务提供商并不主动承担维权责任,只需在必要时配合版权人,删除侵权内容。③ 彼得·梅内尔教授和大卫·尼默教授将复杂的版权间接侵权理论归为:共同侵权责任和代理侵权责任。他们主张严惩侵权的那些企业和个人,将这种制度建立在最低意外成本防范、有效风险负担以及最佳威慑理论基础上。两位教授还主张:法院在考虑版权侵权人间接责任时,应当注意是否存在某种"合理的替代性方案"。如果这种方案既能够充分发挥作品的功用,同时又能够降低侵权风险,那么被告就有义务使用这种合理的替代性方案来避免侵权责任。基于此种主张,我国应公平的分配 UGC 网站和版权所有人之间的责任,在今后的立法及审判实践中,仅把责任推给版权所有人可能并非最好的解决途径,运用指纹过滤技术则提供了一种合理的解决方案。

UGC 原则所倡导的指纹过滤技术可使网络服务提供者自动将用户上传的内容与著作权人提供的版权内容的样本进行对比。用户上传的内容将与内容权利人事先所提供的每一份样本进行比对,若该上传内容并未得版权权利人的授权,而且不属于合理使用的范围也不

① 左英,王铮. 我国数字影视版权保护存在的问题及应对措施[J]. 现代电影技术,2015(1):45-48.
② 宋海燕. 中国版权新问题[M]. 北京:商务印书馆,2011:40.
③ Copyright Exemptions for Distance Education: 17 U.S.C. § 110(2), the Technology, Education, and Copyright Harmonization Act of 2002[C]// Congressional Research Service Reports. Library of Congress. Congressional Research Service, 2006.

具备被法定许可的条件,那么该内容在上传时就会被网站已安装的指纹过滤技术自动屏蔽。这可能是目前最有效的技术保护措施,即该措施就是版权权利人上传受保护作品的指纹数据库,网络服务提供商则负责安装指纹过滤技术以用来对上传内容进行匹配屏蔽、删除其网站的侵权内容——可在以下几个方面达到利益的平衡:一是屏蔽用户上传的侵权内容;二是允许上传完全原创及获得许可的内容;三是允许法律制度下的合理使用以及法定许可。目前已有使用指纹过滤技术的先例,包括YouTube自己开发的过滤技术。目前指纹过滤技术在我国的网络服务网站被应用的越来越多,有效地保障了数字化时代影视作品权利人的合法权益。[①]

上述指纹过滤技术仅针对提供主机服务的网络提供商,并不涉及P2P网站。除了要应对网络服务提供商带来的侵权挑战,版权权利人还要面对P2P文件共享服务带来的侵权问题。分级回应政策能有效解决此类问题。分级回应政策又叫"三振出局政策",针对的是反复侵权的用户。若一位终端用户收到三次以上的侵权警告却仍不停止侵权行为,网络服务提供商则应当将上述侵权用户报告给法院或行政部门,由相关专业人士进行评审,再根据具体情形作出处罚决定,具体措施包括罚款和断开网络。数字化时代,影视作品通过P2P文件共享的形式侵犯版权的现象十分突出,立法机关可以将分级回应政策落实到法律条文中以防止终端用户的反复侵权行为。相关司法机关和有权执法机关可以作为该项措施的审查主体,以确保程序正当;对多次忽视警告的终端侵权用户采取相应的制裁措施。[②]

2. 规范权利管理电子信息制度

数字技术和网络技术的发展,虽然使著作权保护扩展到数字化内容的网络传播,但也使网络著作权的保护失去了天然屏障。[③] 对于著作权保护的公力救济的局限性影响了版权权利人权益的实现。在这种情况下,版权人为保护著作权采取私力救济,这就产生了权利管理信息。所谓的权利管理信息,又称著作权管理信息,是有关作品的名称、著作权保护期、著作权人、作品使用条件和要求的信息,可以随着作品在网上的传输而显示出来,向他人表明作品目前的法律状态和使用的条件和要求。[④] 对于进一步规范权利管理电子信息制度,我国可以相应借鉴WCT、WPPT和美国DCMA法案的做法。WCT和WPPT分别是世界知识产权组织于1996年通过的《世界知识产权组织版权条约》和《世界知识产权组织表演和录音制品条约》,被认为是数字技术和电子环境下版权保护的"互联网条约"。WCT第十二条第二款规定:"权利管理信息系指作品、作品的作者、对作品拥有任何权利的所有人的信息,或有关作品使用的条款和条件的信息,以及此种信息的任何数字或任何代码,各项信息均附于作品的每件复制品或在作品向公众进行传播时出现。"在网络传播中,数字化形式的权利管理信息易于篡改、删除和伪造,与此同时,影视作品带来的巨大利益也促使进一步规范权利管理信息。

美国在DCMA法案中规定权利管理信息主要包括:① 作品的名称和标识作品的其他信息;② 作品的作者姓名和有关该版权人的其他标识信息;③ 版权人的名称和有关该版权人的其他标识信息;④ 被固定在除视听作品以外的其他作品中的表演的表演者的姓名和有关该表演者的其他标识信息,但是固定了表演的作品在电台或电视台公开广播情况除外;

① ② 宋海燕. 中国版权新问题[M]. 北京:商务印书馆,2011:42-43.
③ 张今,卢亮. 版权保护、数字权利管理信息与商业模式创新[J]. 学术交流:2009(8):52-55.
④ 李明德. 美国知识产权法[M]. 北京:法律出版社,2003:245.

⑤ 视听作品的作者、表演者和导演的姓名和有关该作者、表演者和导演的其他标识信息,但是视听作品在电台或者电视台公开广播或者播放的情况除外;⑥ 使用作品的期限和条件的信息;⑦ 表明这类信息的数字、符号或可以因至这类信息的链接;⑧ 其他经确认的任何此类信息。① 纵观国内外立法,网络传播中对权利管理信息的法律保护有两类:禁止标识虚假的权利管理信息,禁止对权利管理电子信息的删除或者改变。《美国版权法》规定:"任何人不得故意并在有意引诱、致使、便利或隐匿侵权的情况下,① 提供虚假的版权管理信息;② 传播或为传播进口虚假的版权管理信息。"我国《著作权法》(2020 修订版)第五十三条中规定了"未经著作权人或者与著作权有关的权利人许可,故意删除或者改变作品、版式设计、表演、录音录像制品或者广播、电视上的权利管理信息的,知道或者应当知道作品、版式设计、表演、录音录像制品或者广播、电视上的权利管理信息未经许可被删除或者改变,仍然向公众提供的,法律、行政法规另有规定的除外",应当承担民事责任、行政责任或者刑事责任。《信息网络传播权保护条例》也规定了:"未经权利人许可,任何组织和个人不得进行下列行为:① 故意删除或者改变通过信息网络向公众提供的作品、表演、录音录像制品的权利管理电子信息,但由于技术上的原因无法避免删除或者改变的除外;② 通过信息网络向公众提供明知或者应知未经权利人许可被删除或者改变权利管理电子信息的作品、表演、录音录像制品。②"

但当技术保护措施受到法律庇护时,如果技术被滥用,也会引发由技术取代法律、导致限制或者削弱公众合理使用空间的后果。因此,《著作权法》应当规范技术保护措施的应用,给予规避行为某些例外,以遏制和减少技术对著作权利的平衡可能产生的负面影响。③ 对权利管理信息法律保护的适当限制,在美国、日本等国的著作权立法中都有相关的规定。大致存在两种情形:① 为了维护国家安全、保护国家或公民的利益,在一定条件下,可以删除或者改变权利管理信息;② 进行模拟传输的广播电台、电视台、有线广播系统,如果其为了避免侵权活动所采取的技术措施在实践中不具有技术上的可行性或者造成过重的经济负担,并且行为人主观上不是为了对侵权活动提供便利和帮助,则除去或改换权利关系信息的行为可以享有责任豁免。④ 我国立法中对数字化时代背景下权利管理信息的限制并不明确,这不利于规制权利管理信息的滥用情况,在接下来的立法规划中须着重关注这一点。

3. 完善版权作品的合理使用制度

近年来,美国判例法中出现过不少涉及互联网的版权合理使用的案例。美国法院在审判实践中往往会根据四因素认定合理使用的行为。如在 Kelly v. Arriba Soft Corporation 案中,⑤第九巡回法院就是运用四因素分析法认定该公司的行为构成合理使用。⑥ 四因素为:使用作品的目的,使用作品的性质,使用部分,使用对潜在市场的影响。英国的公平交易规则源于英国法官造法"合理删节摘录"原则,后来编入了英国 1911 年版权法案。根据英国法律,若主张侵权行为构成公平交易规则须具备三大要素:① 该行为必须属于法律明文规

①② 吴汉东. 中国知识产权制度评价与立法建议[M]. 北京:知识产权出版社,2008:108.
③ 张今,卢亮. 版权保护、数字权利管理与商业模式创新[J]. 学术交流:2009(8):52-55.
④ 吴汉东. 中国知识产权制度评价与立法建议[M]. 北京:知识产权出版社,2008:111.
⑤ 宋海燕. 中国版权新问题[M]. 北京:商务印书馆,2011:67.
⑥ 宋海燕. 中国版权新问题[M]. 北京:商务印书馆,2011:66.

定允许使用的情形;② 该行为需符合普通法律标准所要求的合理性;③ 若是为了评论、批评及时事新闻报道,则必须充分标明作者的姓名。英国的公平交易规则要求被告首先须证明其行为属于法律明文列举的情形,才可考虑交易的合理性,这一做法与美国则不相同。从目前英国的《版权、外观设计和专利法》中可以得出用以判断某项交易之合理性的因素:① 作品的性质;② 获取该作品的途径;③ 使用作品的数量;④ 使用的目的;⑤ 该使用对市场的影响;⑥ 该交易是否存在其他选择。

而我国则采取与大陆法系相类似的做法。在我国《著作权法》(2020 修订版)第二十四条列举的 13 种情况下,可以不经著作权人许可,不向其支付报酬,但应当指明作者姓名或者名称、作品名称,并且不得影响该作品的正常使用,也不得不合理地损害著作权人的合法权益。比如第二十四条的第(三)项"为报道新闻,在报纸、期刊、广播电台、电视台等媒体中不可避免地再现或者引用已经发表的作品";第(四)项"报纸、期刊、广播电台、电视台等媒体刊登或者播放其他报纸、期刊、广播电台、电视台等媒体已经发表的关于政治、经济、宗教问题的时事性文章,但著作权人声明不许刊登、播放的除外"。针对数字环境带来的挑战,我国出台的《信息网络传播权保护条例》将"合理使用"的范围扩展到网络领域。但根据案例判断,我国各地法院对于"合理使用"的判定标准并不一致,也尚未形成统一的判定标准。

根据我国在审判知识产权过程中产生的问题,结合国外立法经验,我国的"合理使用"面临两大问题:① 由于立法并未明确应当考虑哪些因素,法官在判案时往往考虑的是运用不同的标准自由裁量;②《著作权法》规定的合理使用情形不属于侵权行为,除此之外一般视为侵权行为。这些规定可能过于刻板化,无法适应新技术和商业模式所带来的新挑战。我国的合理使用模式源于英国及欧洲大陆公平交易规则,但通过对我国一系列审判案例的分析发现,立法部分内容模糊不清,无法应对新技术带来的挑战。为了进一步确定使用行为的合理性,我国可以借鉴美国的做法,对于合理使用的范围问题,可以考虑在综合政策情况下,参考韩国的较为自由的模式进行修改。另外,为了在实践中便于操作,应对合理使用行为进行更为细致和具体的解释。对此可以借鉴日本、德国等国家的做法,在立法中不但列举作品合理使用的行为,同时法律还应对各种行为做进一步的解释和界定。

4. 确认网络服务提供者侵权责任标准

如何认定网络服务提供商的法律责任已经成为网络法律及政策最为复杂且争议最多的焦点问题之一。网络服务提供商侵犯权利人权益主要有两种表现形式:直接侵权和间接侵权。当网络内容提供商,并非仅作为"纯粹通道"提供服务时,权利人可以对网络服务提供商提起直接侵权诉讼。但更多的情况下,网络服务提供者只是作为网络服务的一种渠道,并没有涉及直接侵权,故版权人常常基于网络终端用户的直接侵权行为而追究到网络服务商的间接侵权责任。在数字化时代,要求网络服务提供商充当"把关人"的角色以肩负知识产权保护的责任似乎不太现实,为使数字化时代影视作品版权有效运行,很多国家就网络服务提供商的侵权责任问题制定了专门的法律,并从审判实践中发展出间接侵权责任理论。

目前世界范围内,尚无统一的间接侵权责任理论。然而,根据欧美国家的著作权侵权案例可以得出,法院在认定网络服务商的侵权责任时,通常会考虑以下几个因素:网络服务提供商是否明知终端用户的侵权行为;是否主观上有侵权的意思表示;是否对侵权行为提供了实质性帮助;是否从中获取相应的经济利益;是否具有控制侵权行为的能力。[①]

① 宋海燕.中国版权新问题[M].北京:商务印书馆.2011:3-4.

美国法院沿袭衡平法系发展出了帮助侵权理论和替代侵权责任理论,并用于审判实践过程中。就帮助侵权而言,版权人需要证明以下事实:① 直接侵权行为的存在;② 被诉的间接侵权人明知侵权行为的存在;③ 被诉的间接侵权行为人为该侵权行为提供了实质性的帮助。就替代侵权责任而言,权利人则要证明:① 侵权行为的现实存在;② 被诉替代侵权人具有监管、控制该直接侵权行为的能力;③ 被诉替代行为人从该侵权行为中获取了经济利益。美国《在线版权侵权责任限制法案》为网络服务提供商和其他网络中介商在在线服务提供了有条件的"避风港"原则,使其在一定条件下免于为他人的侵权行为能够为承担法律责任。该法案经通过成为1998年《千禧年数字版权法》的组成部分,被称为"避风港"条款。引用该条款,网络服务商需符合两大前提条件,一是网络服务提供商已采取并合理实施针对反复侵权用户停止服务的政策,二是网络服务商必须采用且未干涉"标准的技术性措施"。除此之外,还需要满足以下几个条件:① 不存在明知或者明知该侵权行为事实的可能;② 在服务提供商具有控制侵权行为的能力情况下,未从侵权行为中直接获得经济利益;③ 直接侵权行为时,网络服务提供商已采取了相应的合理措施,如断开链接或屏蔽。

我国现行的《著作权法》为著作权人在数字环境下提供了一定程度的保护。《信息网络传播权保护条例》参考了美国《千禧年数字版权法》中相关原则,如涉及间接侵权的避风港条款等。但法院在案件审理中仍存在某些亟须解决的问题,需要在《著作权法》再次修订时进一步加强。我国对"避风港原则"的吸收,主要体现在《信息网络传播权保护条例》的相关条款中,其分别针对提供网络自动接入或传输服务提供者、提供网络自动存储服务提供者、提供信息存储空间出租服务提供者、搜索引擎服务提供者等互联网服务提供商(ISP)在什么条件下可以免责或能够享受避风港待遇作出了明确规定。同时针对《信息网络传播权条例》的避风港条款的解释常存在不同的审判意见,该条款仅解决了"个人在特定的时间和地点获得作品"即"点播"的问题,针对"通过互联网实时转播的版权作品"的问题尚无法适用。同时在该条款的具体操作上还存在如下的问题:"删除"通知的要求,怎样删除才算符合通知的要求,法院的实践标准不一(如国际唱片业协会诉阿里巴巴一案);"知晓"情况的判断(如中凯文化诉数联软件);"迅速"标准的界定(如刘京胜诉搜狐爱特信信息技术公司)以及"实时在线盗版问题"。

5. 加大网络盗版打击力度,提高盗版行为的违法成本

网络技术的革新使知识产权的保护延伸至网络空间。当前,网络盗版行为已经成为全球知识产权保护工作的重点。随着数字化技术的发展,单从技术角度完成对网络盗版的追查已不是大问题,但是高昂的维权费用和极低的违法成本却使打击网络盗版的行动举步维艰。例如,网络媒体关注度很高的针对百度、快播等公司侵权行为的查处事件,相对于这些网络盗版行为对我国影视行业造成的巨大损失,仅仅对相关侵权人处以25万元的行政处罚以及49万元的侵权判决,体现出我国现行法律对于侵权人处罚力度偏轻的问题。而随后针对深圳快播科技有限公司的侵权行为开出了2.6亿元的罚单,则在有效遏制网络影视作品盗版方面开了一个好头。目前在我国,对侵害版权的行为尚没有严格的处罚规定,依照现行法律,依然很难让侵权人付出沉重代价,对侵权的盗版行为尚难以产生有效的震慑作用。所以,我国版权保护法律应该加大对盗版行为的打击力度,设立对版权侵权行为高额的惩罚性赔偿的规定。[①]

① 左英,王铮. 我国数字影视版权保护存在的问题及应对措施[J]. 现代电影技术,2015(1):45-48.

二、完善我国数字影视作品版权的司法保护

(一) 发挥司法保护的主导作用

对于网络版权的侵权损害,我国目前采用的是行政与司法并行的"双轨制"救济手段。该手段具有鲜明的中国特色。现如今,我国著作权司法保护体系逐步建立,处理的侵犯著作权的案件逐步增多,同时我国各级法院经过不断实践,初步掌握了著作权案件审判理论和实践经验。在此情况下,应当着重发挥司法保护在版权保护中的主导作用。知识产权司法保护发挥保护创新、激励创新、促进运用、繁荣文化市场的功能。在发挥司法主导作用的同时,注意维持各方利益的平衡;正确处理保护知识产权和公共利益的平衡;正确处理激励创新和鼓励运用的关系;正确处理加大保护和适度保护的关系;正确处理对外交往和具体案件的关系;正确处理法律效果与社会效果的关系。既要正确领悟法律精神,严格依法办事,又要有相应的政策指挥,宏观处理问题,克服只会单纯办案,杜绝简单办案和机械办案,注重预估办案过程中可能产生的社会效果。①

(二) 优化知识产权审判机构

目前,我国知识产权审判机构一般是中级法院的知识审判庭,在部分城市还专门设立了知识产权法院作为知识产权案件的一审法院。不仅如此,部分案件比较集中的基层法院也设置了知识产权审判庭。知识产权案件因其自身较为复杂,技术要求相对较高,加上我国审判工作时间短,相关法律法规并不完善,使得我国知识产权案件在审判过程中存在着诸多问题。所以目前的审判机构的设置尚不适应审判实践发展的需要,存在着各区域司法资源配置不合理、知识产权案件办案操作流程混乱等问题。这里就目前司法实践产生的问题提出如下建议。

1. 推进"三审合一"制度改革

自1996年上海浦东新区法院率先开展"三审合一"试点以来,目前在全国范围内已有多个省高院、市中院和基层法院开展了相关试点工作。上海浦东新区、深圳南山区等基层法院在"三审合一"方面进行了有益的探索,这种对制度的不断探索和创新应该继续下去,直至探索建立符合我国国情的审判体制。具体可以从以下两个层面进行完善。

首先是理论技术层面的完善。一是提高知识产权刑事案件的一审审理。为了协调知识产权民事和刑事一审案件的管辖权,根据案件情节的严重性不同,在法律中另行规定"以下知识产权刑事第一审案件由中级人民法院管辖,包括:涉及驰名商标的假冒注册商标罪,销售假冒注册商标的商品罪,非法制造、销售非法制造的注册商标标识罪,假冒专利罪和涉及港澳台、涉外的知识产权刑事案件"。② 由中级人民法院统一审理知识产权案件有利于保持审判标准的统一,保障案件的审判质量,提升法院的公信力,适应当前形势下司法改革的新

① 胡锦涛. 加强知识产权保护 推进创新型国家建设[EB/OL]. (2011-11-30). http://www.sipo.gov.cn/yw/2011/t20111114_631031.html.

② 张晓津. 三审合一:知识产权案件审判模式运行研究:以北京市法院知识产权审判庭为例[J]. 北京仲裁,2012(4):32-44.

要求,有利于以后与知识产权法院相衔接。① 二是完善知识产权交叉案件程序的衔接。在刑民交叉知识产权案件中可以采用"先民后刑"的审理方式,这种审理方式能够很好地解决知识产权案件刑民程序脱节的问题。三是健全技术事实认定制度。目前对于法院聘请、双方当事人提供的专家意见的采纳,应以参考意见为主,以证据为例外。基于审判公开的原则,法庭应对外公布专家咨询和专家论证会所得出的结论,便于双方当事人就案件内容展开质证。完善我国关于专家意见的规定,包括:在三大诉讼法中增加专家意见作为证据的种类,规范法院对专家的选任条件和专家的回避制度,明确专家咨询适用的范围,完善法庭咨询专家的程序,规定专家出庭作证的权利和义务以及专家咨询的效力等。增设技术调查官作为司法辅助人员,为法官裁判案件提供专业技术意见。严格规范书面鉴定结论的内容与构成,应包括鉴定对象、鉴定人员、鉴定依据、鉴定器材以及具体步骤等方面,完善鉴定人出庭举证质证程序,建立并严格执行鉴定错误的责任追究制,保障司法鉴定的公正性与严肃性。

其次是实践管理层面的完善。一是完善知识产权审判庭的区划设置。这种做法不仅节约司法审判资源,提高审判效率,而且有利于专门负责知识产权审判的法官开拓审判思路,提高审判质量。二是设立相对固定的合议庭。在知识产权案件数量较多的法院设立相对固定的合议庭是科学、合理的,此外,相对固定的合议庭也有利于解决知识产权案件中的专业技术问题。三是建立快捷的知识产权案件审理机制。在立案方面,指派专人负责知识产权案件的立案工作。法院在接到当事人起诉后,应当依法及时审查。符合起诉条件的,应当在法定期限内尽快立案;遇有紧急情况的,可以当日立案,尽量避免由于立案错误而不得不移送其他法院管辖的情形,造成案件诉讼周期过长。在管辖权方面,建立管辖权异议的一审、二审绿色通道制度。四是培养高素质的复合型审判队伍。确保知识产权法院人才队伍建设的正规化、专业化和职业化。②

2. 提高知识产权审判人员综合素质

数字化时代的知识产权案件数量增长速度快,专业属性强,审判难度大。与此同时,影视作品的知识产权并非一成不变。因此,对从事知识产权审判的专业人员的综合素质提出了更高要求,相关专业人员必须做到不断学习甚至终身学习。所以,在相关专业机构、高等院校和研究机构必须开设相关课程,通过培训、考核合格上岗,为其提供学习和进修的机会,以适应不断发展变化的知识产权案件审理的需要。

3. 完善人民陪审员制度

为了使人民陪审员制度更加适应人民法院知识产权审判的需要,充分发挥人民陪审员在知识产权审判中的能动作用,首先,应改革人民陪审员制度。由于在知识产权审判工作中,法官专业的法律素养与人民陪审员丰富的专业科学技术知识需要得到有效衔接,所以对于人民陪审员的任职须符合全国人大常委会关于有关任职条件,逐步推进人民陪审员从有关高校、科研机构和相关企业研发机构遴选专业人员出任人民陪审员,参与审判同级人民法院知识产权案件的审理。同时,进一步明确人民陪审员的工作责任。人民陪审员参与审判活动,应当遵守法官履行职责的相关规定。对于徇私舞弊、枉法裁判的情况,应追究相关人员的法律责任。当前普遍出现的庭审不按时到庭,人民陪审员出庭审理不能有效履行职责

① 孙海龙.知识产权审判体制改革的理论思考与路径选择[J].法律适用,2010(9):60-63.
② 卢宇,王睿婧.知识产权审判"三审合一"改革中的问题及其完善:以江西为例[J].江西社会科学,2015(2):181-186.

导致出现"陪而不审"的局面,或者在合议庭评议时,只附和法官的意见,而起不到任何实质性作用等问题都可能导致陪审制度形同虚设。提高选任标准,建立人民陪审员工作审查机制,提高人民陪审员在案件审理过程中的责任心,让人民陪审员真正发挥作用,更好地参与案件的审理。①

4. 明确网络侵权地管辖地的认定标准

由于网络传播的广泛性,以及侵权行为人的不确定性,与网络侵权有关的终端设备所在地、服务器所在地、侵权行为人所在地都难以确定,这就导致传统民事侵权案件法院管辖地的标准发生了根本性的变化。如果继续援用民事诉讼法的相关规定,如"以被告住所地或者侵权行为地为管辖法院",势必会给权利人增加网络侵权诉讼的成本,大大降低权利人进行诉讼维权的意愿。与此同时,原告住所地与网络侵权结果的发生地更为密切,对原告的损害也更为明显,增加原告住所地为网络侵权案件的管辖法院是有必要的。这样可以极大地维护权利人的利益,有利于权利人提起诉讼和提出证据,但也可能会增加司法过程的送达、审判和执行的难度。②

三、完善我国数字影视作品版权的行政保护

互联网的发展使网络著作权人对作品的控制能力降低,一些影视作品未经许可就能够被复制、下载并传播,这严重损害了影视作品的著作权人的合法权益。数字影视作品侵权行为的日益严重,极大地影响了影视创作行业的发展。目前我国的影视创作潜力十分巨大,《战狼2》的热播、万达的"轻资产化"都显示出影视创作行业拥有着广阔的发展前景。虽然运用刑事手段保证网络环境下影视作品的版权能够对侵权行为人产生极大的威慑作用,但根据我国影视作品保护过程中产生的问题来看,行政惯例保护也还存在一些需要改进的地方。

(一)完善互联网登记准入制度

根据《互联网信息服务管理办法》及相关法律规定,我国境内的任何网络在接入国际互联网之前,都应到信息主管部门进行登记或者备案。但现实中仍然存在大量的非法网站,正是这些非法网站成为影视作品的侵权的"温床"。对此,国家应当加大监管力度,对于一些未经登记或者补充登记的网站进行整改或者关停。只有通过登记备案,网站才能得到相关部门的有效监管,同时有利于锁定侵权行为人,从源头杜绝侵权行为。

(二)完善影视作品的网络登记制度

我国《电影管理条例》规定,对影视作品的设置、进口、出口、发行、放映实行许可登记制度。应对数字化时代的影视作品易于传播的特性,著作权行政管理部门可以设立相关数据库登记最新发布的影视作品的名称、权利人联系方式、首次发表的时间、保护日期和截止日期,以便影视作品使用者以及网络经营者及时查询他们的上传行为是否存在侵权现象。

① 中国社会科学院知识产权中心.国家知识产权战略与知识产权保护[M].北京:知识产权出版社,2011:113.

② 中国社会科学院知识产权中心.国家知识产权战略与知识产权保护[M].北京:知识产权出版社,2011:224-225.

(三)提高网络执法人员的综合素质,完善网络监督机制

数字化传播技术拓宽了内容传播的时空界限,为了保护版权权利人的利益,提高网络执法队伍的综合素质应当成为今后工作的重点。要增强执法人员的法治意识,就要加大对执法人员的教育和业务培训,提高他们的执业素质和执业水平,规范执法行为和执法方式;改变单一的"以罚代管"的模式,增强行政服务能力,真正实现科学执法、规范执法。同时,加强执法监管监督能力,严格按照规定对执法工作进行监督和检查,提高执法效能。

(四)建立有效的部门间权责协调机制

总的来说,当下影视版权保护工作难度较高,因此必须有效发挥多部门的联合执法功能。随着党的十七大、十八大、十九大相继就我国文化产业大繁荣大发展提出要求,我国对于影视文化的盗版打击力度也大幅上升。从2013年11月国家版权局通报针对百度及快播的盗版行为立案,到国家四部门认定百度、快播的侵权行为,责令其停止侵权并做出处罚以来,无论是法院对百度侵权案件的判决,还是从2010年至今每年开展的"剑网"专项行动,都体现了我国政府对于影视版权保护工作的决心。但是正如前述,多部门联合执法也存在不少问题,核心问题是各执法主体间的权责不清,从法律层面讲,就是各主体的执法权责规定得比较原则和概括。这样就很难形成合力,对打击盗版、保护影视作品版权不利。所以,应进一步完善影视版权保护监管体系的法律法规,建立有效的部门之间的权责协调机制,避免运动式的执法,加强执法部门技术人才和设备的建设,这样才能满足打击网络盗版的需求。[①]

四、完善我国数字影视作品版权的社会保护

西方发达国家在数字版权领域的法律体系建设和政策推进方面较为先进,特别是在数字出版行业高度发达的美国,数字版权法律起步早、更新快、实践性强,成为各国效仿的对象。近年来,我国在数字版权法律领域发展迅速,但相对于发达国家还有所滞后,尤其在数字版权保护体系层面显得更为薄弱,民众参与建立维权体系的意识和参与维权的意识都比较薄弱。虽然我国目前有诸如中国影视作品著作权协会这样的著作权集体管理组织,但仍需要更多非政府主导的行业协会承担社会责任。积极参与维护自己的权利、维护他人的权利是各行业协会该做出的努力。

(一)推进版权安全文化建设

从宏观层面看,一国版权法律制度发展模式受一国法律文化的影响。法律文化是法律制定和有效实施的基础和关键。版权属于民法的一部分,系统阐述版权法律文化的概念及其内涵和外延,并在版权法律文化研究的基础上建立和发展适合我国的版权法律文化制度是法律文化建设的应有之意。但是,法律文化的文化发展并非一蹴而就,要有相应的法律安全文化改造与重构,及以新的法律认知取向、法律情感取向和法律评价作为现代法治的文化底蕴。我国的现状是过度依赖外国的法律文化,并不能立足于本国的法律实践而将其本土化。在这里对于推进版权文化建设提出以下几方面建议:第一,培养版权人才是保护版权的

① 左英,王铮.我国数字影视版权保护存在的问题及应对措施[J].现代电影技术,2015(1):45-48.

重要方面,也是版权文化理念活动的重要载体。应注重培养版权技术管理与应用人才和具有法律背景经管人才,用来应对复杂的版权纠纷的需要;第二,版权文化观念的塑造需要一个多元化、高效公正的媒体环境。在树立整个社会的版权文化观念阶段,需要公共媒体成为引导社会的主流。新闻媒体作为信息与意见的重要传播者、社会舆论的引导者,肩负着面向公众的宣传、教育、沟通的使命。从这个角度讲,新闻媒体是否重视知识产权这个领域,能否全面、科学、充分的报道,是实施国家知识产权战略的重要条件。

(二)发展版权安全中介服务

数字化时代,中介服务的分工理论在于中介在版权安全法律发展活动中的运用。有效利用市场经济运行规律,既可以提高版权安全法律的使用效率,又可以节约版权法律实施的司法成本和行政成本。与发达国家相比较,我国版权中介服务起步较晚,服务的职业化和水平也有待提高。因此,在我国企业应对版权风险能力有限的情况下,亟须发展版权安全中介服务。应该完善版权安全中介服务管理,加强行业自律,建立诚信信息管理、信用评价和失信惩戒等诚信管理制度;规范版权风险评估工作,提高评估公信制度;建立版权安全中介服务执业培训制度,加强中介服务职业培训,规范执业资质管理;明确版权代理人等中介服务人员的执业范围,研究建立相关律师代理制度;大力提升中介组织涉外版权申请和纠纷处置服务的能力以及国际性版权安全事务及国际法律纠纷涉诉的能力,为我国版权尤其是影视作品的版权安全提供切实的保障。①

(三)强化相关行业协会作用

加强版权集体管理制度建设,充分发挥行业协会作用,是数字版权保护不可替代的重要途径。继音像、文字、摄影等著作权协会成立之后,我国电影行业也成立了中国电影著作权协会。但由于我国数字版权集体管理组织起步晚,在很多方面还处于探索阶段,所以接下来要明确协会的权责属性、职责范围,不光是以收费的形式为版权人实现利益,还要采取有效手段防止版权人的权益受侵害,平衡版权人和使用者之间的利益。2020年9月,国家版权局在"剑网2019"专项行动中,对徐州"7KK图片网"侵权案、"韩剧TV"APP侵权案、"涂鸦设计网"盗版图片案等进行通报,明确了其在网络盗版活动中影视作品侵害的事实。此外,必须强化相关影视行业协会的作用,比如行业维权组织可以与使用者组织,如网络服务商协会、网吧联营组织建立版权保护协作机制,根据业界实践需要,邀请法律专家论证制定版权保护的统一的合同范本,在全行业推行,形成版权保护的统一化协作格局。②

(四)促进权利人版权意识的提升

影视作品著作权作为一种私权,需要靠著作权人去积极维护。若权利人具有较强的权利保护意识,就能够积极主动推动版权保护的相关工作。我国影视作品的主要收入来源是票房收入,然而票房只是一次性收入,相关的音像制品,以及根据影片人物和情节发展生产的出版物、玩具、服装、游戏等衍生品的收入有时要高于影片票房本身的收入。针对我国公民版权意识薄弱、版权保护水平不高的现状,作为版权行政管理部门,应当进一步提高认识,

① 王振宇.中国知识产权法律发展研究[M].北京:社会科学文献出版社,2014:328.
② 左英,王铮.我国数字影视版权保护存在的问题及应对措施[J].现代电影技术,2015(1):45-48.

努力做好衍生品的版权保护工作,且充分利用广播、影视、报纸等传统媒体以及微博、微信等网络传播新媒体,结合"4·26"知识产权宣传周、"12·4"法制宣传日以及相关版权保护宣传活动,积极展开影视作品版权保护工作,引导全社会自觉树立使用正版影视作品,抵制盗版行为的意识。2020年,国家版权局通过举办"中国网络版权保护与发展大会"发布了《2019年中国网络版权保护年度报告》;在2020成都数字版权交易博览会的重要组成部分——数字版权圆桌会议上,各机构代表们踊跃发言,针对数字版权的相关问题提出了许多具有建设性与前瞻性的意见和建议;国家版权局与中央电视台《热线12》栏目联合制作了以"网络版权保护"为主题的"聚焦世界知识产权日"特别节目;"版权相关热点问题媒体培训班"走进重庆、广州等地;各地积极拓展版权保护宣传工作渠道,通过网站、微博、微信、新闻客户端等方式,扩大版权社会影响,提高社会公众版权意识,取得了较好的效果。

五、加强研发数字影视作品版权保护技术

在数字影视作品制作过程中应用数字水印技术以实现版权保护,这在业界具有广泛的共识,为保护数字影视在网络传输过程中的版权信息,在被保护的数字影视中加入内容商特有的标识信息,用以证明其版权归属是有效的版权保护途径。当出现盗版或版权纠纷时,内容商可从嵌入数字水印的影视作品中获取标识信息作为证明版权归属的依据。标识可以是作者自定义的序列号或者是代表某种意义的文本信息等。这一做法既可以保护产品的所有权,又不损害视觉质量、听觉质量和完整性,从而保护了所有者的权益。

影视版权保护涉及内容生成平台、内容集成平台、内容分发平台和内容接收平台四个环节。在内容生成平台数字影视作品制作过程中应用数字水印技术对其输出的成果进行版权保护,主要从两个方面开展:一是素材级版权保护,即在影视后期制作过程中,在影视素材内加入版权标识信息,标识素材版权归属;二是媒资版权保护,即在媒资管理系统中加入版权保护的机制,如对制作完成的影视作品在分发、下载过程中加入版权保护信息。①

我国的数字影视作品版权保护技术在《数字影院暂行技术要求》等文件的指导下,通过业界相关工程技术人员的不懈努力,已经取得了一定的成绩。但同国际先进水平相比,我国的数字影视作品版权保护技术领域仍处在较低水平。不过,我们应当看到,我国不仅在数字影视业界有一批从事数字影视作品版权保护技术工作的专业人才,国内其他行业中也有一大批从事相关技术研究的专门人才。因此,我们建议,在数字影视作品版权保护技术相关政策的鼓励和相关技术规范的指导下,数字影视界除了要紧跟国际先进的影视版权保护技术发展步伐,还要和国内其他行业从事相关技术研究的人员和机构横向合作,开发数字影视作品版权保护新技术,将我国的版权保护技术尽快提高到国际一流水平。较高水平的影视版权保护技术和较完善的影视版权保护法律制度的结合,必将把我国的数字影视作品版权保护工作推上一个新的台阶。②

① 郭巍.数字影视制作应用数字水印技术版权保护的方法[J].影视制作,2016(6):70-73.
② 左英,王铮.我国数字影视版权保护存在的问题及应对措施[J].现代电影技术,2015(1):45-48.

六、版权人才培养的路径与方法:美国的启示

美国的版权保护规制和国内外版权战略极大地促进了美国版权产业和版权贸易的发展,这为我国的版权战略发展提供了借鉴,尤其是 20 世纪 80 年代以来,美国版权产业迅速崛起,逐渐成为国民经济主导产业之一。据《美国经济中的版权产业(2013)》报告,美国版权产业参照 2013 年世界知识产权组织发布的《以版权为基础的产业经济贡献调查指南》为标准,将版权产业划分为四类:核心版权产业、部分性版权产业、非专用支持性版权产业和相互依赖性版权产业。[①] 美国版权产业为经济发展做出了卓越贡献,创造了大量的就业机会,是出口创汇最多的产业之一。《美国经济中的版权产业(2018)》报告运用经济数据分析了版权产业对美国经济的整体影响。报告沿用世界知识产权组织的产业分类方法,将版权产业分为核心版权产业、相互依赖性版权产业、部分性版权产业、非专用支持性产业四类。报告显示,2017 年,总体版权产业增加值为 2.2 万亿美元,占美国 GDP 的比例达到 11.59%,同时为美国贡献了 1160 万个就业岗位。以美国核心版权产业为例,其增加值达到 1.3 万亿美元,占美国 GDP 的比重约达 6.85%。同期,美国核心版权产业就业量约 570 万人,从业人员平均年薪为 9.8336 万美元,比美国全部从业人员平均年薪(7.0498 万美元)高出 39%。报告强调,核心版权产业的增加值平均每年增长 5.23%,大大超过了 2014~2017 年美国经济的平均增长率(2.21%)。[②] 美国版权产业能实现快速发展,版权人才做出了突出贡献(2012~2015 年美国版权就业情况见表 6-1)。

表 6-1 2012~2015 年美国版权产业就业贡献 （单位:万人）

	2012	2013	2014	2015
核心版权产业	518.24	528.61	542.16	554.03
全部版权产业	1072.06	1090.13	1115.2	1137.3
全国就业人口	13507.6	13738.7	14040.2	14314.6
就业贡献率	3.84%/7.94	3.85%/7.93%	3.86%/7.94%	3.87%/7.95%

(资料来源:2016 美国版权产业报告[EB/OL]. (2017-10-29). https://wenku.baidu.com/view/c87ecc710166f5335a8102d276a20029bc646355.html)

一般来说,版权人才有广义和狭义之分。广义上的版权人才包括版权内容的创作人才、版权作品的生产人才、版权产品的市场运营人才、版权代理的服务人才等。狭义上的版权人才则仅指版权代理的服务人才,本部分所探讨的是广义上的版权人才。那么,美国大量的版权人才是如何培养的呢? 这对我国影视版权人才培养又提供了哪些借鉴呢?

[①] 美国版权产业的分类与我国国家统计局 2012 年颁布的《文化及相关产业分类》中文化产业所包含的内容基本相近,故后文讨论对我国启示,一律采用我国惯用的"文化产业"一词。

[②] 《美国经济中的版权产业(2018)》报告 国际知识产权联盟与美国政府合作发布[EB/OL]. (2019-02-15). http://www.ciprun.com/news/hlhw/3334.html.

（一）美国版权产业人才培养措施分析

1. 政府制定多项优惠政策支持版权人才发展

（1）建立健全版权法规，为人才培养提供制度保障

自1790年以来，美国先后颁布了《版权法》《版权期间延长法案》《数字千年版权法》《家庭娱乐和版权法》《防止数字化侵权及强化版权补偿法》《规范对等网络法》《数字媒体消费者权利法》《家庭娱乐与版权法》《数字消费者知情权法》等诸多版权法规。这些立法内容最核心的是强调版权是财产的一种形式，从立法层面保证版权人才的合法权益。如迪士尼动漫经典卡通形象创造了巨大经济效益与社会效益，2003年美国最高法院裁决将该著作权保护期在原有基础上延长20年，保护了版权人包括作者、版权经营者（如迪士尼、好莱坞等影视动漫制作商）等权益。在具体措施上，成立了版权办公室，主要负责版权的申请、审核等工作，还设立了直属于政府的工作小组，以此全面加强版权的监督与服务工作。

美国一方面注重版权保护的国际进程，在不断加强本国内部知识产权保护的同时，依然不遗余力地向国际靠拢；另一方面，为应对时势变化，及时修订和完善版权法规，如《版权法》自颁布以来通过了60多个修订法案。随着时代的不断发展，新技术层出不穷，数字化版权也应运而生，美国对数字化知识版权也制定了相应的法规和政策，如《千禧年数字版权法》《规范对等网络法》《数字媒体消费者权利法》《数字消费者知情权法》等，针对数字技术和网络环境的特点，实施数字化版权保护战略，给予版权拥有者对于数字产品内容控制与使用的权利。这些措施使美国知识产权保护更加全面与合理，能给版权从业人员带来极大的创作热情，同时这些措施也是能够规范版权人才队伍建设的指导方针，在一定程度上为版权产业人才培养提供了制度保障。

（2）多元化的投融资渠道，为人才培养提供资金支持

美国采取多元化的方式为版权人才提供资金资助。一是直接拨款。美国国会每年向国家艺术基金会、国家人文基金会、联邦艺术暨人文委员会等社会组织直接拨款，鼓励这些社会组织对文化艺术相关活动及从业者进行资助。因此，版权人才可按规定向上述社会组织申请相关经费资助。二是社会捐赠。美国《联邦税法》《国家艺术及人文事业基金法》等政策通过减免税方式鼓励捐赠者对文化艺术、创意创造等进行捐赠。此外，各州、地方政府都要拨出相应一部分财政与联邦政府给予的财政一同资助版权产业发展。人才培养也好，繁荣版权产业也罢，充足的资金投入是培养优秀人才的保证，美国政府通过多元化的投融资渠道，为文化艺术保护与创造活动注入了大量资金，为版权人才的培养与发展提供了有效保障。

2. 学校、企业合作形成版权人才培养链

（1）构建以创意产品、产业为导向的人才链

美国非常注重以产业为导向的人才链的构建，主要培养两大类人才，一类是"创意核心群"，另一类是"创意专业群"。前者培养研发设计人才，通过各种知识教育，激发他们的灵感，使好的创意层出不穷，他们是版权人才队伍中的灵魂人物，美国主要是为艺术设计、图书出版、媒介经营、娱乐产品等领域培养这类人才；后者将他们培养成版权产品的策划服务类人才，他们的主要职责是提供法律服务、技术咨询、金融服务等内容。两大类人才相辅相成，互为促进，为美国版权人才队伍的发展注入了源源不断的动力和薪火相传的力量。

目前，美国已经有30多所高校开设了出版管理、影视艺术管理、表演艺术管理、传媒经

营管理、艺术管理、艺术商业组织等与版权产业密切相关的专业，其学科设置明朗，培养目标明确，专业定位准确，高校教育已经十分成熟。诸如《美国新闻与世界报道》曾评选出艺术学科领域较强的有耶鲁大学艺术学院、罗德岛设计学院、芝加哥艺术学院，新闻传播学科领域较强的有斯坦福大学传媒系(SDC)、哥伦比亚大学新闻学院(CSJ)和密苏里大学新闻学院(MSJ)等，这些院系中与版权人才培养密切相关的顶级学科的课程设置具有一些共同的特征：一是在重视传统专业课程的基础上，更加顺应现代社会的需求；二是既强调专业技能的扎实训练，又重视人文科学素养综合提升；三是既加强专业学生的专业课程阶梯式的积累，也强调横向关联课程内容的普及性。这些特征在哥伦比亚大学新闻学院的专业及课程设置上也得到了鲜明体现。该院设有视觉艺术管理、媒介管理、时尚产业管理、音乐商业管理、表演艺术管理、艺术企业以及小型艺术商业组织管理六大专业，各个专业之间彼此独立，但又互有交叉。在课程设置方面，这六大专业方向有一些基础课程是相同的，即专业必修课；但具体到各个专业方向上，所学课程又完全不同，即专业方向课，该课程是根据所学专业各自不同的专业特性，有针对性地开设；还有一类课程是专业选修课，这是学生根据自己的兴趣爱好和未来发展方向自主选择的课程。从美国哥伦比亚大学网站上视觉艺术管理专业详细的课程设置中可以看出，视觉艺术管理的专业方向课程设计内容广泛，既有管理类研究，又有策划写作，这是根据视觉艺术管理在市场上对人才的要求决定的，市场上对人才的需求必须满足博而专的专业知识并且懂得如何管理运作，这些课程与市场需求无缝对接，使得人才链条与产业链条实现了有机对应。

(2) 学校、企业密切合作，形成版权人才培养链

美国大学在培养版权人才的过程中，不仅注重理论知识的学习，而且十分关注实践教学。从洛杉矶设计艺术中心学院网站相关信息可以了解到，该学院与许多知名企业建立了亲密友好的合作关系，学院与企业合作进行项目研发，从项目的开发到结项，都让学生参与其中，在实践中锻炼学生的专业能力，强化学生的专业技能，表现优异的学生可以获得宝贵的就业机会，一毕业就可以进入这些知名企业的版权管理部门工作。除此之外，学校聘请这些企业的版权人才作为学院的客座教授，将他们的专业知识和丰富的版权运营实践经验带到课堂。

3. 多途径吸收国内外优秀人才

美国不仅在国内通过各种方式培养和支持版权人才，更是积极地从世界各地吸收优秀人才，如好莱坞汇聚了全世界知名的编剧、导演、演员以及各种幕后技术人员、制作人员等。早在1946年，美国就开始实施富布莱特项目(Fulbright Program)，吸引版权人才进入美国学习深造。版权人才的空间集聚很大一部分是由该空间包容宽松的氛围以及平等自由的环境造就的。

(二) 美国版权产业人才培养措施对我国的启示

目前我国影视版权人才培养还存在很多问题，随着我国影视版权由粗放型发展向精细化、纵深化发展，人才短缺和人才结构升级问题势必更加严峻，这将会制约我国影视版权产业转型升级。美国版权产业人才的培养为我国影视版权人才的培养提供了诸多启示。

1. 高度重视影视版权人才队伍建设

在深化文化体制改革、强化影视公司主体地位的形势下，应加强政府引导功能，充分发挥市场基础性资源配置作用，是新时期影视产业发展的客观要求。因此，面向我国影视产业

发展的未来趋势,培养既能深刻领会中国特色社会主义文化理论,又懂影视产业经营管理,既懂内容产品生产,又懂内容产业开发,既懂渠道建设,又懂终端营销的高级专门人才,已刻不容缓。不止如此,还要树立影视产业全球化发展观念,当今社会的竞争不仅仅是本国的竞争,更是国与国之间的综合竞争。要发展面向未来的影视产业,必须强化培养国际化、全球化的影视版权人才,努力培养出既洞悉国内行情又熟悉国际潮流的影视版权人才。从美国版权产业发展的成功经验可以看出,将人才培养纳入法制化轨道,加大知识产权保护力度,鼓励个体创新,最大限度地推动人才培养,激发人才创造力是版权人才培养的重要保障。

影视版权人才培养是复合型、综合性、长期性的过程。因此,需要国家、社会多方面的资金投入。除财政拨款外,还应多渠道吸引社会公益资金,设立影视版权人才培养专项基金,用来激励影视版权人才教育培训、扶持从业人员创新。此外,除国家出台专项人才政策外,各级政府需研究和制定针对性的适合本地特色的影视创意类人才培养专项扶持政策,这在我国深圳、杭州等城市已取得较好的成功经验。

2. 多渠道拓宽影视版权人才培养途径

(1) 发挥高等院校人才培养主渠道的功能,构建影视版权人才培养链

目前,国内高校影视版权人才培养尚存在着一些问题:一是社会需求不清晰,培养定位不明确,课程内容体系设置模糊,内容特色性不强,重点不突出,导致人才培养与社会需求相脱节;二是侧重人文基础和理论基础,但专业实践教学不突出,不利于学生理论与实践的有效结合,不利于学生专业训练与社会需求有效对接;三是实践、实习、实训等教学措施不明确、不具体,导致课程设置徒有形式,难以贯彻落实,不利于学生专业技能的提升。

我国影视版权人才培养应该充分利用高校产学研合作的巨大优势,通过产业链上下游联动的形式促进人才培养及发展。影视版权链通常可以分为上、中、下游三条产业链,上游产业链即内容创意链,主要包括创意、前期策划等;中游产业链即生产管理链,主要包括生产、制作等;下游产业链即市场交易链,主要包括市场销售等。① 高校首先根据社会人才需求,明确人才培养目标,依托资源优势,设置课程体系,突出特色。其次在夯实人文基础和专业基础的同时,强化实践能力,积极寻求与文化企业产学研合作,围绕文化项目开展教学,实现教学与实践的深度融合,真正形成内容模块化、教学项目化、"产学研用"一体化的培养模式。"内容模块化",即按照课程内容分解为文化艺术基础、专业理论基础、专业实践技能三大模块,既注重基础,又强化能力,从而更为清晰地明确影视版权人才培养的知识构架。"教学项目化",即建设课堂教学、课外实践、文化企业实训"三位一体"的实践教学体系;开发文化项目化课程,在项目实践(实训、实习)中切实提升专业技能。推动"产学研用"一体化建设,即高校积极与影视公司合作共建实践(实训、实习)基地,以项目化教学为核心,实施教、学、研、用、服务一体化的,多层次人才的培养,创新版权人才培养模式。

高校和影视类文化企业合作是将智力资源直接转化为生产力的过程,在合作过程中,高校将智力资源移植到企业的生产中;反过来,根据文化企业产业链人才需求,高校有针对性地调整人才培养目标和培养方案,将人才培养链对准影视版权链,推动学科建设与产业人才需求间的良性循环,这是完善高校影视版权人才培养体系的一种有效途径。

(2) 发挥企业后续人才培养作用,打造与市场对接的专业人才

在发挥高校人才培养功能的同时,应当充分发挥一些已经发展成熟的影视类文化企业

① 厉无畏. 创意改变中国[M]. 北京:新华出版社,2009:95-96.

的人才再培养作用。针对社会上存在的"走过场式"的毕业生培训的弊端,国家可遴选一些发展比较快的、相对比较成熟的、门类相对齐全的文化企业,开展从业资格培训和行业终身培训等,延续高校人才培养,建立健全影视版权人才终身教育机制,促进影视版权人力资源市场的良性循环。

3. 引进优秀影视版权人才

美国版权产业人才培养体系不只是单纯在国内通过高校、企业以及社会培训机构系统化地培养专业人才,还有另外一个重要途径——利用各种方法吸引世界各地优秀的版权产业人才去美国定居、工作。这不仅会激发国内版权人才的创造力,更会吸引世界各地的优秀版权产业人才。这给我们最好的启示就是:努力创设优质人才环境和发展空间,吸引世界范围内的优秀版权人才。

佛罗里达的 3T 理论,即创意城市的 3T 要素:技术(Technology)、人才(Talent)和包容(Tolerance),[①]特别提出了创意城市对尊重人才、尊重创造的包容程度。因而我们可以着力打造城市多元化的创意社区、创意人才集聚区等,让其中的人们享受充分的自由与包容,充分尊重文化创意人才的自主性和天然个性,能让他们充分运用自己的想象力,最大限度地激发创造力。

七、国民版权意识提升的路径与方法:澳大利亚的启示

版权意识是国民在购买、使用和传播版权作品过程中对作品版权的认知状态,其形成的影响因素有哪些?促进版权意识形成的途径有哪些?本部分将通过分析澳大利亚国民版权意识的形成,对上述问题进行探讨,以期能对加强我国国民影视版权意识的工作提供借鉴。

(一)国民版权意识形成的影响因素

作为一种主体意识形态,国民版权意识的形成影响因素主要包括主观因素、客观因素以及社会推动因素三方面。

1. 主观因素

首先,是国民的文化价值观。版权实际上是在社会文化治理过程中,通过利益均衡的方式实现对文化创造者、文化传播者及文化接受者三方行为的规范。而这种规范是否有效,往往受该社会主流文化价值观的影响。换句话说,主流文化对版权认可度越高,则受主流文化影响的国民认可度便越高。国民版权意识的形成,正是这种文化价值观的传承与发扬。其次,是国民的版权认知程度。"意识"虽然到目前为止还没有一个完整的、准确的概念,但一般认为它是人对环境及自我的认知能力以及认知的清晰程度。从这一点来说,国民的版权意识的形成,首先要对现实社会中版权使用环境及自我应对有一种认知。这种认知程度越高,则其版权意识越强烈,这也是一种正相关关系。

2. 客观因素

上文说及版权制度建设实际上是实现各方利益均衡的过程,尤其是对版权中的财产权而言,是创作者、传播者和接受者三方按照版权规则实现利益的有机交换。在交换过程中,

① Florida R, Cohen W M. Engine or infrastructure? The university role in economics development [M]. Cambridge, Mass.: MIT Press, 1999.

在购买欲望充分的情况下,购买者的购买能力影响着版权交易的正常实现。也就是说,有足够购买能力的人一般会成为正版产品的潜在消费者,反之盗版市场就会出现。版权意识是建立在一定的经济基础之上,且与版权意识主体的社会生活经济水平呈正相关关系,即版权意识主体的社会生活经济水平越高,其版权意识越高,反之亦然。

3. 社会推动因素

除国民自身的因素之外,版权意识的形成还与版权存在的各方社会力量推动密切相关。版权作品承载着多重利益,包括版权创作者的权益、版权传播者的利益以及版权消费者利益等,版权法从根本上来说,是通过限制的手段来最大限度地实现版权作品权利人与版权作品使用者之间利益的均衡。随着媒介技术的不断进步,版权利益均衡总是不断地被打破,并寻求新的均衡的运动过程。社会不同阶层在自觉或不自觉地参与这种不断螺旋上升的矛盾运动中,推动着版权利益由不均衡趋向均衡。而这种社会参与最主要表现为法律体系及其执行体系、社会参与体系。这三大体系围绕着侵权与反侵权的矛盾斗争的这条主线综合交织在一起,相互推动。侵权与反侵权的活动又不断地强化国民版权意识。一方面,从法律体系及其执行体系来说,版权法律体系完善程度、执法严格程度与国民版权意识也是呈正相关关系。也就是说,版权法律体系越完善、执法越严格,越能推动国民版权意识的形成。另一方面,国民意识的形成离不开全社会多方位的推动普及。国民版权意识的社会参与体系包括政府的版权公共服务、媒体的传播推广、图书馆等公共服务,非营利组织的公共服务以及学校的教育普及,形成多方位的网络化的版权普及的社会参与体系。

(二)澳大利亚国民版权意识的形成分析

1. 主观因素

澳大利亚社会自近现代以来,逐渐形成了"以主体自治为本源、以公平正义为内核、以合理规则为具体形式、以制度机制的有效运行为条件的现代法治精神","在一定意义上是契约精神在国家治理与社会管理领域中一种转换和发展"。① 深受契约精神的影响,澳大利亚人非常重视个人价值,崇尚民主、平等、法治和私权。在现实生活中,他们强调个人权利和个人价值,尊重他人的私人财产权,非常尊重他人劳动价值,少有不劳而获的观念,在经济交往中形成了"No pain, No gain"的付费理念。这使得澳大利亚国民具有良好的法治意识,知法、懂法、守法成为澳大利亚国民较为普遍的主体意识形态,也逐渐形成了社会风气。因而,在知识产权领域,澳大利亚国民很容易接受并维护知识产权法。

2. 经济因素

澳大利亚经济发达,资源丰富,国民经济生活水平高且差距小。根据世界银行公布的2010~2019年人均国民总收入(GNI)数据,澳大利亚人均国民经济收入位列世界第三(见表6-2),属于高度发达的国家生活水平。富裕的经济条件让澳大利亚人有足够的经济能力消费文化产品。因而,从某种程度上说,澳大利亚国民更愿意优雅地享受版权作品带来的愉悦,而不愿意违背文化价值观去购买盗版(除非不知情,如在数字互联网上下载数字作品但不知是侵权),更不愿意面对盗版而带来的诸多负面影响。笔者在澳大利亚访学期间,在珀斯市(Perth city)、费里曼特尔(Fremantle)等街头进行随机抽样调查,持上述观点的澳大利亚人占百分之百。

① 李步云,肖海军. 契约精神与宪政[J]. 法制与社会发展,2005(3):73-82.

表 6-2　2010～2019 年世界银行人均国民总收入(GNI)排行榜前三位

国家	2010	2011	2012	2013	2014	2015	2016	2017	2018	2019
挪威	88,430	90,270	99,100	104,260	103,050	77,926	82,329	75,990	80,790	691,306
卡塔尔	66,430	71,340	79,380	87,150	90,420	85,430	73,062	61,070	61,190	230,138
澳大利亚	46,490	50,060	59,760	65,410	64,680	50,469	54,421	51,360	53,190	74,233

（资料来源：http://data.worldbank.org.cn/indicator）

3. 社会推动因素

相对完善的法律法规体系、较为严格的执法力度和广泛的社会参与，共同推动了澳大利亚国民版权意识的不断提升。

（1）与版权相关的法律法规较完备

较为完备的法律法规体系确定了国民版权意识及行为的指南或规则。澳大利亚已建设了被世界公认的一整套较为完整的版权保护体系，这里所说的较为完备、较为完整，并非是说澳大利亚一开始便拥有了健全的版权法制体系，而是指澳大利亚政府根据时代的发展，能够不断更新法律内容，促进法制能够及时应对版权领域最新侵权现象。如 1905 年在英国版权法的影响下，澳大利亚颁布了首部《版权法》，该版权法于 1968 年经重新修订后沿用至今。这部《版权法》每隔几年便修订一次，如为适应数字作品在互联网时代下保护与发展的需要，1997 年澳大利亚政府公布了审议文件《版权改革和数字事宜法案》，1999 年颁布《版权法修正案》，2000 年颁布了《版权法修正案(数字议程)》，2006 年颁布了《版权修正法》，2014 年澳大利亚政府再次对 1968 年《版权法》进行修改，颁布了《版权法修正案(在线侵权)》。议会两院在 2015 年 6 月通过了《版权修正案(网络侵权)》，该法案允许权利人获得法院令，用以屏蔽被认定为发布版权侵权材料或促使用户获取版权侵权材料的外国网站。不断健全法制，并鼓励国民积极参与版权保护，其结果必然会促进国民版权意识的提升。

（2）对违法行为处罚较为严厉

版权法规的有效施行的关键还在于严格执法带来的威慑效果和执法部门的公信力。按照澳大利亚版权法规定，著作、绘画、电影和录音等作品是不需要注册的，一经完成即受著作权保护。澳大利亚版权执法极其严格，按规定，凡是明知或应知是侵权复制品而为商业目的进行侵权复制品的，未经许可在公共场所公开播放唱片或放映电影的，以及明知或应知作品受版权保护而故意在公共场所表演文学、戏剧或音乐作品等均被规定为犯罪，一旦坐实便要按照刑事立法规定予以严格处罚。也就是说，只要是公开展示，所有影视、声音、图片、文字等均需要获得版权授权，否则就要按法律规定严格处罚。2011 年澳大利亚联邦反盗版联盟（AFACT）诉网络服务提供商（ISP）IiNet，按澳大利亚版权法规定，IiNet 构成了有效"授权"侵权，即明知版权侵权行为发生，但 IiNet 没有采取适当阻止措施予以制止，该行为等同于变相许可其用户违反版权，因而获罪受罚。版权法律得到严格而有效的执行，必然在国民心目中树立了威信，执法部门也获得了公信力，国民版权意识自然会得到有效提升。

（3）版权公共服务与社会广泛参与体系

澳大利亚国民版权意识的形成还在于版权知识及制度的多元化普及。从政府、媒体、社会非营利组织、图书馆到学校，澳大利亚社会形成了全方位的版权知识，实现了版权制度的社会化普及。

第一,政府的版权公共服务。澳大利亚国家版权局以及各州(地区)版权局会定期公布版权信息表和版权工作的详细指南,提供法律咨询服务,并开展年度版权培训工作。随着网络多媒体的发展,澳大利亚知识产权局积极采用大数据搜集社会版权信息,分析公众的有效数据(包括来自 Facebook、Twitter 和博客等非结构化数据),不断改善公众版权信息化服务。

第二,媒体的版权意识。媒体行业的版权自律,有助于推动全社会版权意识的提升。澳大利亚传统媒体的版权意识强烈,无论是报纸、期刊还是电视、电影,在其作品中均强调版权。但随着网络新媒体的发展,新媒体版权侵权现象日趋严重,这是因为技术进步,打破了原有的版权利益均衡机制,需要建立新的版权制衡措施。面对这种趋势,澳大利亚政府正逐步强化新媒体侵权治理措施与新媒体版权意识。按照近些年澳大利亚《版权法修正案》的规定,不允许数字版权材料在不同技术平台和设备之间随意共享。2014 年 9 月,澳大利亚媒体、娱乐与艺术联盟(Media,Entertainment,and Arts Alliance,MEAA)签署了一项提案,迫使网络服务供应商封锁发布侵犯版权信息的网站。这项法案内容包括:若互联网服务供应商没有采取合理措施移除侵权信息,该供应商将会受到惩罚,政府也将建立一个足以应对这种侵权现象的治理机制,同时将采取措施降低个人互联网的连接速度以降低其侵权程度。① 网络服务提供商和权利人随后也发布了三振政策准则草案,用以打击随意下载版权材料的使用者。在政府、非营利组织以及网络媒体的推动下,澳大利亚新媒体的版权意识正逐渐加强。

第三,图书馆的版权管理。除学校图书馆外,澳大利亚每座城镇均有公共图书馆。大部分图书馆一周开放 6~7 天。馆内一般收藏书籍、CD、DVD、报纸、杂志、期刊以及电子书籍。依据澳大利亚现行版权法,所有的版权豁免规定仅适用于非营利性图书馆,图书馆可以为读者研究与学习之用复制一份已出版的视听资料之外的文学、戏剧、音乐或美术作品(内容不超过 1/10)。在数字网络环境下,图书馆不仅可以因研究和学习目的向读者通过本馆局域网或电子邮件传输复制件,而且可以因其他图书馆馆藏及其读者学习与研究的目的,进行馆际互借。但是图书馆在发送成功后应立即销毁该复制件,并且不允许在内部计算机终端上复制或以电子形式向公众提供作品。

第四,非营利组织的版权普及。澳大利亚的版权集体管理组织非常活跃。如音乐版权保护组织澳大利亚表演权协会,目前该协会拥有超过 8.7 万的会员以及 1000 多家出版商会员。这些非营利组织在版权法律和制度推广方面起到了非常重要的作用。澳大利亚版权代理有限公司(Copyright Agency Limited,成立于 1974 年)是一家集著作权集体管理、作品登记、版权代理于一体的综合性版权服务机构,为非营利性组织,它们在国家版权制度及版权知识推广普及方面做出了积极贡献。

第五,学校的版权意识。自 20 世纪六七十年代起,澳大利亚各州(地区)先后开展了法制教育运动。重点是在学校开设法制课程,如维多利亚州在中学开设了"消费者教育""法律课""商业法介绍"等法律课程,其中法律课被规定为大学入门课程。澳大利亚高校注重培养学生的版权意识。所有高校在接受学生的"入学条款"中均强调所提供课程及相关材料版权为高校所有,任何未被授权的复制行为都违反 1968 年《版权法(修正案)》,这些规定在大学

① 澳大利亚媒体联合会:赞同封锁发布侵犯版权信息网站的建议[EB/OL]. (2014-09-10). http://www.gapp.gov.cn/chinacopyright/contents/519/225602.html,10/09/2014.

生入学前即令其应具版权意识。澳大利亚高校均有规定,学生作业中抄袭他人的学术作品并将其占为己有用来作为作业提交,同时不注明引用信息的来源,这是非常严重的侵权行为,会导致严重的处罚,包括所修课题自动不合格。

(三) 澳大利亚国民版权意识形成对我国的启示

目前我国国民版权意识较为单薄有诸多方面的原因。一是中国传统文化中将"三人行必有我师焉""传道授业解惑"视为师道文化价值观,彼此知识相授讲求的是重情谊轻经济,鲜有涉及知识的"版权"之说。因而使得公众习惯于享用"免费的知识",尤其是在网络时代下,以人人上传、人人下载的模式来"无偿"分享他人的作品成为公众获取网络内容的常态现象。二是当前我国国民文化产品购买力还不够强,相比昂贵的正版文化产品,价格低廉的盗版产品更具有吸引力。三是我国虽有《著作权法》等法律条文,但内容体系不够健全,特别是应时性不强,实际操作性不强。由此出现了"无法可依、执法不严"或处罚过轻等现象,版权利益无法得到有效保护,导致法律威慑力无法彰显、执法部门公信力遭质疑等状况。四是版权制度、版权知识普及推广的社会参与度不够,如学校版权教育缺乏、政府公共服务供给不足等,甚至媒体彼此侵权现象突出,特别是在新媒体领域,一些资源分享平台、电子商务网站和深度链接都在以不同形式侵权;各个网站之间、网站与传统媒体之间,转载文章而不付费的现象普遍存在;一些大的数据库、数据公司,还会把众多版权人的作品放在网上销售,等等。

虽然国情不同,文化传统相异,但在坚持中国特色法治的前提下,我们仍然可借鉴澳大利亚的一些有益做法,以加强版权治理。在此提出如下建议。

第一,提倡尊重知识创新,尊重知识产权,加强有偿获取版权教育,逐步改变国民知识获取的"免费思想"。

第二,版权治理是法治社会的一个环节,提高国民版权意识离不开法治社会的整体建设。加大法律建设力度,特别是建立不断完善《著作权法》的修订机制,使法律内容及体系能够与时俱进,以及时应对网络新媒体时代不断涌现出的版权新问题,同时建立健全执法监督工作,真正做到"有法可依、有法必依、违法必究、执法必严",强化法律的威慑力,提高执法部门的公信力。通过大力推动法治社会建设,提升国民的执法、守法意识。

第三,常态性、长期性的版权教育与普及,是澳大利亚国民版权意识形成的客观因素。因此,我国政府要引导全社会参与到版权建设与普及的工作,建立常态性、长期性的推动机制。一是加强政府版权公共服务,尤其是利用网络多媒体、平台服务手段加强版权制度和版权知识的普及推广。二是加强媒体尤其是新媒体行业版权自律,强化行业协会、非营利组织等监管职能,肃清版权作品传播中的侵权风气。三是图书馆(包括公共图书馆、私立图书馆、学校图书馆)在做好借阅服务的同时,也应加强版权意识和版权宣传,既要提升工作者的版权意识,也要加强对读者的版权普及工作。四是加强学校的版权教育工作,这是基础性、长期性、根本性的工作。推动中小学将版权教育纳入学业考核、招生录取以及就业工作的重要内容。在高校更要强化学生学术研究时的版权意识,施行版权侵权红线指标,即学生在完成学术作业的过程中,出现侵权现象应予以严格惩罚,以此强化学生的版权意识。

国民版权意识的形成是一个长期性的过程,但版权保护一旦形成,将会有助于营造全社会尊重知识、尊重创造的局面,"大众创业,万众创新"的蓝图就会真正实现。因此,我们应该将民众版权意识的形成作为一项全社会的长期性、基础性的工程。

第七章　数字影视传播的受众

影视受众是数字影视产业的重要构成部分,影视作品除了作者赋予的含义外,更多的是需要受众结合自己的人生经验或价值观念对影视作品进行认知和解读,从而完成作品意义的解码。每位观众对影视作品不同的认知,会形成不同的文化氛围。一方面,由于个人经验与价值观对影视作品的解读影响力有限,只能影响到自身或身边小范围的受众。受众对影视作品的解读还受到来自社会环境、技术水平等其他因素的影响。作者通过影视作品呈现出的内容,传达不同的人生观与价值观,也传达了社会的基本形态。另一方面,受众的解读与反馈会对影视作品的创作产生一定的影响,从而使创作者根据受众的需求来生产满足受众需求的影视作品。所以受众与影视创作的关系是不可忽略的。本章重点介绍新时代数字影视受众心理与行为变化对数字影视产业的影响。

第一节　受众接受行为变化与数字影视传播新特点

依托新兴数字技术,利用数字杂志、数字报纸、数字广播等新媒体共同形成的产业链为受众提供了多元化的信息接收方式。然而不同的文化背景、地域、民族、宗教、年龄、性别等因素都可能会影响受众对数字影视作品的接收程度。当下,数字影视的受众以年轻群众为主。年轻观众对新事物的接受度高,喜欢追寻新鲜刺激的事物,在他们的成长环境中充斥着大量的电子游戏、动漫等娱乐项目,而数字影视作品的发展又不断地将网络游戏、动漫的元素融入其中,将"二次元"的世界带入"三次元"的情景中。同时,中青年群体的空余时间相对中老年群体而言较少,平日忙于上班、学习,所以对于每日定点、定时的电视剧收看较少,对于上映的新电影关注较多,其中青年受众更多选择在空闲时间利用新媒体观看数字影视节目。由此,与传统影视受众相比而言,数字影视受众呈现出以下新的特点。

一、数字影视受众信息接受新变化

影视艺术的发展向来与技术相辅相成,在融媒时代下,影视创作门槛降低,文本的存储技术标准日趋一致,三网融合带来的媒介融合浪潮使得影视作品不再是大型影视公司才能制作的文化产品,电影也不再只由影院播放,电视的含义也不再局限于客厅中的那一块显示屏。数字媒体技术的发展,改变了受众被动接受信息的状态,受众的主体性强烈地体现出来,受众不再需要按照电影院、电视台所制定的节目时间表来定时定点收看影视作品,而是像提取数据一样,利用不同的屏幕设备,在有网络的状态下随时随地在视频平台上点选自己

想看的作品[①],甚至对作品进行再传播或改编。互联网上智能手机、电脑和电视机、影院组成了一张视频播放网络,观看行为从此摆脱了时间、地点的限制,更加随性和自由。在这种受众主动性强于媒介主动性的特征中,最明显的表现是受众对内容的选择也反作用于影视创作。所以数字影视的受众表现出与传统影视观众不同的特点。

(一)双向互动的传受过程

在传统媒体的概念中,"受众"被简单地定义为信息传播的接收者,包括我们通常所说的报刊和书籍的读者、广播的听众、电影电视的观众、观看网页信息的网民等。然而,技术的进步和数字化时代的到来对影视和受众之间的关系的改变产生了革命性的影响,受众这一概念在信息社会的背景下已经不再是"一个或是另一个单一的媒介渠道",也不仅是作为一个"单向度的人"。在新媒介环境中,受众可以根据自己的需求,在任何时间、任何地点利用各种载体选择自己想要观看的内容,受众与影视作品、节目制作者有了互动的渠道,逐渐拥有了信息接受的主动权,受众对节目的反馈以及受众选择权也逐渐得到了重视。

无论是在传统媒体时代还是数字媒体时代,影视作品对受众的影响一直都存在。在影视内容消费的过程中,受众的地位或者说话语权会逐渐随着社会的发展与媒体技术的进步而提升。在过去受众还不具备选择权或只拥有有限选择权的阶段,影视与受众的关系还处于影响与被影响的单向关系中,电视机和电影放映机是受众接受影视剧信息的唯一渠道和载体,受众只能被动接受影视作品的题材和内容,接受的时间和地点也受到限制,受众只能通过调整自身的观影习惯与观影行为去适应影视作品,媒体也只是作为传播意识形态或娱乐产生的工具。传统媒介环境下,媒介或内容生产者需要了解受众市场对内容的偏好性,可以选择对不同媒介的市场参与度、受众接受度、收视率等进行测量,电视评测也是在受众知情和配合的前提下完成的。受限于传播媒介的大众性,影视作品内容不能满足观众的个性化需求。但在新的网络平台上,数据收集是在后台进行的,反馈是即时性的,个性化的内容供给成为可能。

受众在观看视频的同时,后台记录的观看数据形成受众数据库。通过数字媒体的服务器,能够选取特定的指标和数据量范围,对行为主体的信息进行分析,并由此对受众进行分类,将受众的行为进行数据化提炼,从行为因素中归纳内在驱动因素,作为了解市场的借鉴样本,以此不断分析受众的需求,并对未来受众的发展趋势进行预测,最终实现行业资源的科学化分配。在受众大量的数据输入和"订阅"等数字推荐功能的使用后,数字平台对受众的需求更加了解,被分类的受众成为每个"兴趣圈"的社群成员,平台可以根据社群喜好和习惯有针对性地进行内容推送,不但提高了内容的送达效率,还提高了受众对提供平台的忠诚度。所以,与传统意义上所有人接受着同样的内容不同,融媒时代的受众的能动性更强,对影视作品的选择亦是如此,随着受众在选择过程中媒介个性化"菜单"的形成,影视制作过程就已经朝着一个聚集的群体化方向发展了。

在传统媒介环境中,媒体数量有限,传播渠道单一,市场反应能力弱,如今互联网技术和移动终端技术的相互融合不仅是媒体形态的融合,也是一种传播手段的融合。融媒体时代的到来改变了传统媒体的生存环境,也打破了不同媒介之间的界限,使得受众接受信息的渠道变得愈加丰富,不仅产出了海量内容,而且平台的多样性以及平台对于市场的感知能力、

① 司若,黄莺.中国网络电影发展脉络与未来趋势研究[J].电影艺术,2020(4):22-30.

反馈速度都得到了大大提升。受众在选择习惯产生后，对一个平台的忠诚度也会提升。詹姆士·G·韦伯斯特(James. G. Webster)认为，在融媒时代，受众的关注总是会相对集中在高质量的内容上，或者说更加符合自己口味的选择上，而忽视那些一般性内容，而且媒介消费的社会性推动了同一兴趣圈内部的信息分享率和接受程度。这就意味着在融媒时代的信息红海中，受众在媒介和社会环境引导下，更容易产生分化。

(二) 艺术的自我表达

影视艺术从原先的"精英者所享有的高雅殿堂"逐步走向大众生活，成为大众艺术，传统精英艺术的声音日趋弱化，艺术创作走向了大众的日常生活。融媒时代中，在技术进步的前提下，视频制作的权力也从影视制作公司下放到普通用户，视频处理软件、视频网站和客户端的视频上传功能给了每一个网民采集、处理、传播影视作品的平台，这意味着受众不仅可以借助各种移动终端在互联网上选择影视作品进行接受，更可以通过互联网参与到影像作品的创作中。

UGC(User Generated Content)指用户原创内容，泛指在网络上由用户发表的文字、图片、音频、视频等内容，是Web2.0环境下一种新型的网络信息资源创作与组织模式，它的发布平台包括微博、博客、视频分享网站、维基、在线问答、SNS等社会化媒体。UGC的诞生和媒介技术发展的轻便化、低门槛不无关系，同时与虚拟社区的逐步发展紧密关联。阿姆斯壮(Armstrong)和哈尔杰(Hagel)将虚拟社区分为兴趣型社区、关系型社区、娱乐型社区和交易型社区，借鉴此分类标准，南京理工大学赵宇翔教授在其文章中将UGC内容分为娱乐型、社交型、商业型、兴趣型和舆论型。不同虚拟社区吸引了具有相同特性的用户的聚集，用户在虚拟社区中具备相似的知识背景、兴趣爱好和信息需求。所以，在技术条件满足的前提下，以视频形式分享信息、进行自我表达就是必然的。例如B站上的UP主、微博上的大V视频，均以个人的视频内容为作品，被其他用户认识并接受，成为新的信息来源，当这些用户积累了一定的关注人数，其影响力甚至可以媲美传统的意见领袖。

PGC(Professional Generated Content)指专业生产内容。出现在Web2.0向Web3.0发展的过程中，观众不再满足于分享和评论，而是期待更高品质内容的前提下，专业视频网站组织和专业视频制作团队，顺应受众要求生产的个性化、体量轻量化、视角多元化、传播泛在化的影视作品。这一类作品具有较强的时代性，内容更加紧凑，能时刻抓住观众的注意力。小篇幅、专题式的内容制作更符合现代人的观看习惯。其中具有代表性的类别有网络剧、网络大电影、网络综艺、短视频等。例如央视的专业内容生产在G20峰会期间的应用，同时实现新媒体直播和电视直播，并通过内容切片，对会议期间的重要片段进行编辑，成为具有话题和流量双重价值的短视频作品，凸显出了其中"短、平、快"的内容创作特征。此外，近年来《盗墓笔记》《大鹏嗨吧嗨》等一系列网络视频节目不仅获得了观众的喜爱，甚至其巨大的内容和流量沉淀足以反哺传统影视制作单位。例如新片场公司构建的创作人社区为新生原创用户提供的社区平台，就成为一些传统影视制作单位的内容生产方。

OGC(Occupationally-generated Content)即职业内容生产。与专业内容生产相似，视频网站组织专业人员进行视频创作，网络内容生产为一种职业。从用户原创内容、专业生产内容到职业生产内容，原创作品的个性化、多样化、传播民主化、社会关系虚拟化成为新的内容生产特点。这是资本、技术和用户的个性表达之间相互作用而产生的趋势。在2016年新浪微博第三季财报中，分析了微博日活跃用户数量(Daily Active User，DAU)等指标反弹不定

的原因,其中之一就是新片场短视频的活跃。此后,今日头条推出10亿元扶持短视频计划,秒拍也拿出10亿元启动视频创作者平台,优酷更是设立30亿元PGC产业基金为网络原创内容生产者提供资金支持。新的创作者、内容形式、传播渠道、受众反馈机制使得职业化内容生产已然成为影视创作领域新的增长点。

(三) 青年亚文化

随着网络技术的不断发展,青年亚文化获得了更大的生长空间,形成了不同于主流价值观与审美取向的亚文化群体,带动着各种文化关系的重新调适,这改写了青年亚文化与主流文化之间的关系,推动了青年亚文化的多重转向。这其中包括青年文化形态由传统风格化表征向多媒介数字虚拟化生存的转向,由"小众联盟"向"普泛化"的转向,由单向滞后传播向多向交互式和即时性传播的转向,并最终促成了青年亚文化表达方式和内容特质的根本性转变。这些转向关联着后现代社会文化的娱乐化、商业化和全球化问题,在呈现文化裂变的同时也呼唤着文化协调。新媒介语境下的青年亚文化在与主流文化的博弈和协商中,在不同亚文化类型的碰撞中,显示出文化创新的潜能,从而对社会整体文化的变迁发挥积极的作用。[1] 智能手机、互联网平台等一些新媒介的普及带动了青年亚文化的发展,冲破了青年使用新媒介的经济障碍,为青年亚文化的产生、共享和传播提供了合适的渠道。在数字影视作品的传播中,青年亚文化突出体现为"弹幕"和"鬼畜"现象。

"弹幕"原本是一种电脑游戏术语。而在青年亚文化语境里,"弹幕"是指观众在观看视频时,通过播放器实时发布的评论,这些评论字幕会像子弹一样在视频上方出现并划过,并且被保存下来,当网络视频再次被点开,这些字幕就会在相应的时间点出现。相比于传统的观众评论,对影视作品的反馈形式相当新颖。弹幕具有互动即时、传播模式去中心化、评论碎片化、观点差异化等特点,弹幕的出现改变了传统视频单一的传播模式,还使视频成为一个双向互动性的新兴载体。受众不用受传统影院的仪式性限制,这种即时评论交流营造了一个社区化、部落式狂欢的平台。观众可以"边看边谈(弹)",在观看视频的同时还可以看到别人的评论和交流,这些弹幕与影视作品的文本相互融合,成为文本的一部分。这种虚拟部落式的狂欢给了受众特有的线上集聚环境,这是传统影视艺术难以达成的。最早的弹幕网站是日本动漫网站Niconico,中国在2008年也出现了自己的弹幕网站,如Acfun(简称为"A站")和bilibili(简称为"B站")等。在经历十多年的发展后,目前,各类主流视频网站和客户端均支持弹幕技术,甚至在主流媒体的部分节目中也出现了观众通过弹幕进行互动的现象,是对影视节目传播形式的新突破。

"鬼畜"一词源自日本,原指做了残忍的事情的人,而在网络视频领域,鬼畜又指"配合背景音乐的节奏以高度同步、快速重复的素材内容进行组合,达到洗脑或者喜感效果的恶搞视频"。这是当下"戏说文化"在网络视频中的代表性体现。这种恶搞文化是常见的青年亚文化言说形式之一。鬼畜文化对经典形象、明星人物的戏谑和颠覆,体现了大众对形式固定的传统影视形态的抵抗和反扑,释放了青年受众的娱乐需求。这种二次创作保持了自身独立性,不仅在形式上,更在思维方式和文化内涵上满足了青年受众张扬个性的需求,因此逐渐被受众喜爱和追捧。在《雪姨敲门》《我的洗发水》等作品中,用部分高度重复的画面内容和视频声音进行完全不同于原作品的新内容创作,新旧形象的对比触发了受众的猎奇心理,而

[1] 马中红.新媒介与青年亚文化转向[J].文艺研究,2010(12):104-112.

流行热词的制造则是其在传播过程中的又一策略,网民想要追赶时尚潮流,首先要对流行的视频进行了解。

(四) 信息识选困境

数字技术赋予了受众自主性和能动性,使受众摆脱了特定渠道或线性时间的束缚。但是这种能动性仍然遭遇诸多挑战,就信息识别与选择而言,受众通常被描述为理性的选择者,具有自主判断和选择的能力,但是观众的理性是"有限理性"(boundedrationality)。观众通常会出于偏好进行内容选择,但是很多情况下偏好也是被"构建"的,会因为情绪、环境和消费对象的变化而变化;另外,习惯性或仪式性的行为方式可能成为行为常态。所以,受众在传媒环境和行为方式发生巨大变化的既定条件下,信息识别和选择并不能完全随心所欲,而是面临着一系列的困境。

首先,数字影视作品数量庞大,选择项太多,受众难免会有选择困难。一个人完全了解所有的作品,而对简单内容的接受并不能得到完全客观详尽的信息。美国学者菲利普·尼尔森(Phillip Nelson)认为,媒介产品是典型的经验品(experience good),只有使用过才能得知其真正的信息品质,才能测量自身的需求满意度。所以,在面临种种不确定信息时,决策能力有限的受众难以最大限度地实现自身获取信息的愿望。

其次,受众会通过设置"保留曲目",即通过限定选择范围来避免选项过多的困境。这个"保留曲目"多半是受众从自身经验出发,对已有的媒介感知进行归类、分析、总结并不断取舍,最终得出可以均衡心理预期和自身偏好的选项。这种做法虽然缩小了选择范围,使受众在选择内容时更加高效,但也意味着受众将更加多元丰富的内容排除在可选范围之外。

再次,受众会借助搜索引擎、推荐工具或社交网络等做出选择,但在无形中也会被"选择"。推荐机制通过提供帮助工具影响人们的偏好,容易产生"羊群效应"和"从众效应"。这种受众帮助工具所带来的后果,就是受众在似乎变得更独立、自主、能动的同时,不知不觉地被引导和被利用。即便不久的将来,数据分析工具轻而易举地被每个人使用,但依旧改变不了"工具选择"优先"人的选择"的弊端。

人们的媒体选择会受到各种结构性因素影响,就媒体而言,受众在海量的信息选择面前反而失去了自主选择的能力,越来越依赖媒体在推送筛选机制下为受众限定的内容,这似乎又是在强化传统的"推送"媒体的特征,形成另一种意义上的受众困境。

二、数字影视信息传受的新特点

(一) 精准定位与分众

融媒时代受众主流口味的重要性被降低,取而代之的是通过研究分众市场的相关数据得出的多种口味组合的情况。① 也就是说,观众在观看视频的同时,由后台记录观看数据形成的大数据库可以对观众的观看习惯进行精准分析,在足够量的样本数据输入和"订阅"功能的使用后,视频提供方对观众的需求更加了解,从而可以根据观众喜好和习惯有针对性地进行内容推送,不但提高了内容的送达效率,还提高了观众对视频提供平台的忠诚度。

① 司若,黄莺. 中国网络电影发展脉络与未来趋势研究[J]. 电影艺术,2020(4):22-30.

但是,这种有针对性的推送是针对个人账户的数据分析,并不触及真实意愿。观众的视野拓展更多来自"推荐",朋友、权威、意见领袖等属于个人喜好的推荐成为新内容受关注的主要途径。与传统意义上所有人接受着同样的内容不同,在融媒时代,受众的选择主动性更强,个性化需求也更加明显,在影视作品的选择中亦是如此。

在融媒时代,多元化的受众需求使内容生产行业对影视内容格局进行了重新构建,以满足分众化的需求。在以往受众接收到的影视资源不仅数量少,类型也较单一,电影与电视的内容是为弘扬社会主流价值或者是为了迎合受众"最低层次"的文化需求。而以数字技术为基础、以网络为载体进行信息传播的新媒体具有信息海量无限、传播速度快、传播空间广、传播成本低、传播方式丰富、互动性强以及随时便捷等特点,使受众拥有了更多选择信息的机会,不再是单一的"信息选人"。

以电视为例,以往电视频道的节目播出清单十分相似,在18:30~19:30播放新闻,黄金档播放电视剧,周末黄金档播放综艺节目,基本上在特定的时间内,观众只能选择不同频道的某种特定类型的节目。虽然观众可以在电影频道观看电影、音乐频道收听音乐、综合频道收看新闻,但这种选择权被限定在一定范围内,可供选择的节目资源非常有限。融媒时代孕育出的数字电视能够捕捉到不同观众的个性化需求并根据不同需求提供个性化的服务,而对内容生产方来说只有产出更多元化的内容,才能更好地满足受众日益挑剔的口味。数字电视会依据观众的收视习惯,随时更新推荐的节目列表,同时观众也可以在数字电视平台上找到自己感兴趣的节目资源。虽然在一些分众化节目领域,收视群体规模较小,但数字电视的内容生产方已经有意识地将电视节目进行精简化资源配置,让观众选择自己想收看的节目,而非只在迎合"最低层次"需求的节目中选择自己比较感兴趣的内容。

(二) 信息共享与分享

融媒时代的影视受众既是受传者,又是衍生信息的制造者和传播者,这体现在受众借助于互联网平台实现了对影视信息的共享与分享。

其一是影视资源的共享。在融媒时代到来之前,受众只能在特定的媒介上观看特定的影视内容,不仅影视资源数量有限,选择范围也较狭窄。数字媒体的出现,改变了以往受众个体只能是信息接收者的局面,受众个体也可成为信息的发布者。互联网实现了"一人一媒体"的自媒体模式,任何人只要具备一定的网络知识和技能便可在各类平台上发布自己的作品,这在以前是不可想象的。[1] 虽然个人用户上传的视频内容尚不可称为影视作品,但一定程度上也是一种视频资源的共享。此外,国内的主要视频网站,如优酷、爱奇艺、腾讯等都拥有了自制的网络影视剧和网络短片电影,这就使得影视作品更大范围地被网络用户共享。

其二是受众意见和观点的分享。在网络技术并不发达的时代,观众对于影视内容的意见基本上只能通过口头交流,但数字媒介时代,观众可以随时在自己的社交平台上分享自己看过的影视作品,在分享讨论的过程中还可能在网上引发热议,比如微博热搜,这既使得观众的意见被更广泛地分享,也使影视作品获得了新的宣传渠道。

(三) 互动与价值实现

融媒时代实现了影视节目与受众的互动,数字技术使电视节目的传播不再是一个单向

[1] 闵大洪. 数字传媒概要[M]. 上海:复旦大学出版社,2003:6.

性的模式,观看网络视频不再是封闭的个体行为。韦伯斯特曾采用结构化理论,对融媒时代的受众和媒介之间的相互作用结构进行分析。他认为,受众/用户和媒介作为信息交换的两大主体相互影响而又相互构建,传授双方彼此了解、彼此适应。受众在媒介选择和参与创作的主动过程中,逐渐向用户的身份转型,需求和消费方式的变化,都将受众从传统关系中解放出来并赋予新的活力;传授关系本身的可协调性,在受众行为变化并被评估和引导后,影响和改变着媒介的结构特征。

早期电视作为传播影视资源的一个平台,只是单方面地将信息传递给观众。观众无法将观看感受反馈给电视,只能用遥控器筛选节目。同时电视工作者也只能通过收视率模糊地了解观众的收视习惯,而收视率并不能清楚地反映观众的收视习惯与喜好。数字电视吸收了互联网"互动"的优势,改变了以往电视单一的传播模式,在技术保障与庞大的频道"仓库"内容基础上实现了双向沟通,受众可以根据自己的喜好,在"仓库"中选择符合自己兴趣的频道内容。① 这打破了对观众选择权的限制,使电视像互联网一样成为一种资讯平台,融媒时代的到来加深了内容生产者与受众的互动,不仅增加了互动的方式,还加快了互动的频率。早期观众利用电脑或手机观看视频时会进行评论,但这种互动的效果相对较弱。随着弹幕文化的出现,互动不仅仅是受众意见的反馈,同时也是受众之间的交流。2014年,第10届中国金鹰电视艺术节互联盛典颁奖晚会的电视直播是电视弹幕的首次出现,这是数字媒介对传统媒介互动方式的反哺。在当下在网络视频的传播中,弹幕的数量远比评论多,这说明收看影视作品由孤立的个体行为转变为群体行为,受众之间、受众与作品之间都具有了更多的互动性。

在传统的内容生产模式中,出品方、发行方、广告商三家比重大,而在融媒时代"流量变现"成为热议话题,观众的利益价值得到重视。观众在观看剧情的过程中表达自己的意见,内容制作者和消费者之间的反馈时长大大缩减,制作者根据消费者的要求对作品进行调整并投入市场的双向反馈机制成为了影视内容生产的全新形态。目前,这种模式依然在不断地探索中。

第二节 数字电视受众的角色变化

在《娱乐至死》一书中,作者尼尔·波兹曼(Neil Postman)用印刷向电视的转变来说明人们思考、表达思想和抒发情感的方式会因媒介的不同而发生改变,从而创造出独特的话语符号。② 数字电视时代的受众一改以往的被动,力求对内容生产方施加影响,拥有了更多的话语权和自主权,电视作为一种媒介,它的功能不仅仅在于"看"电视,而是成为多种产品、多种功能相融合的智能媒介工具。它所具有的多种功能使受众能与电视运营商进行"隔空对话",也可以与其他电视受众进行互动和交流。在数字技术时代,受者与传者的身份互相重叠,数字电视的观众不再局限于单一的身份,而是成为具有高度能动性的用户。

在模拟电视时代,受众的地位都是被动的,电视节目的观众无法主动选择自己观看的节

① 赵斐.2003~2010中国数字付费电视频道发展研究[D].济南:山东大学,2011.
② 尼尔·波兹曼.娱乐至死[M].章艳,译.桂林:广西师范大学出版社,2004.

目,只能被动地接受按照时间线所播出的电视节目,相对于之前的线性传播,数字电视的受众角色发生转变,受众的地位有所提升,由"被动"接受变为"主动"选择,受众也拥有了一定的传播主导权。

一、从被动收看到主动选择

传统的电视节目通常由专门的节目制作机构负责内容生产,由电视台在特定时段播出,受众在特定时段只能选择看或者不看,传授模式单一,受众是接受的终端。在数字电视时代,数字机顶盒不仅是用户终端,也是网络终端,这大大放宽了观众收看电视的条件限制。数字技术时代的来临使得受众的地位凸显,受众可以自由选择想看的电视频道,拥有了选择的权利。不同年龄层、不同地域、不同兴趣爱好的观众都能够自主选择自己想看的电视频道和节目内容。数字电视时代,电视受众不再是中心化的、均质化的"接受靶",相反,受众影响了节目制作者和传播者,受众由强制、被动、消极的接收终端变为更具自主性、参与性和选择性的接收者,电视行业在传播观念上也从"传者为中心"转向"受众需求为中心"。

二、从"受者"向"传者"改变

电视传播的活动从单向的信息流通变为双向的传播互动(传与受相互作用),受众在使用数字电视的过程中能留下自己的简短评论作为内容接受之后的反馈信息,在数字电视时代,电视与互联网相连,电视观众不仅仅在"观看电视",也可以转变角色成为网络的传者,电视节目制作方会主动邀请受众参加节目的录制,从受众的生活中获取节目素材,例如《金牌调解》这类家庭栏目,让现场嘉宾把自己的故事分享给所有电视机前的观众,观众也可以直接来到节目录制的现场参与调解,在这个节目录制的过程中,观众朋友们的角色一直都处于传者与受众之间,这样的模式打破了以往的单向传播局面,使受众参与其中,完成"受者"向"传者"的改变。随着自媒体的发展,网络用户都可以随时随地发布视频内容,越来越多的个人账号将自己的视频内容发布到平台,甚至成为全职的自媒体人。传统的新闻媒体不再是单一的新闻传播者,有了受众的加入,观众可以对现有的新闻信息进行二次加工。但是这种改变也可能引发个人隐私和信息安全问题,需要新闻监管部门加强监督和管理。

三、使用与满足之间的"鸿沟"

"使用与满足"理论即把受众看作是具有"特定需求"的用户,从受众的需要和接受信息的动机出发所进行研究,代表人物有卡茨、麦奎尔等人。这一理论认为,受众接触媒介的活动是基于特定的需求动机,因此数字电视的受众对于电视的使用也是出于某种动机,可以是获取新闻信息的动机,也可以是满足感官和愉悦体验的动机,通过使用数字电视这一媒介使自己的需求得到满足。数字电视的节目观众获得的满足主要来自三个方面:一是接受电视传播信息带来的满足;二是接受电视节目的内容带来的满足;三是通过数字电视平台进行交流互动产生的满足。这一理论突出了受众在传播活动中的地位,强调了受众在信息选择中的主动权。麦奎尔认为"通过观看电视节目,可以获得与自己的生活直接或间接相关的各种信息",这表明电视内容生产方必须从受众出发研究他们观看节目的习惯和偏好。随着大众

日益增长的文化需求以及网络技术的发展,当下的数字电视从某种程度上说还未完全满足受众的需要。一方面,电视传播的即时性与便捷性落后于网络传播,特别是智能手机普及后的即时传播;另一方面,受众在传统电视媒介时代形成的观看习惯,仍旧影响着他们对数字电视的接受,数字电视的优势尚未得到完全发挥,同时,网络节目的快速发展使得大量的电视观众流向了网络媒体。因此,找到一种行之有效的方法对电视观众的需求进行收集、分析和研究是非常有必要的。

四、新型受众意识对于传者的新要求

(一)多元化:满足个性需求

在数字时代,电视观众的需求变得日益多元化、复杂化和个性化。在传统的模拟电视时代,运营商面对的主要是比较模糊的大众,单一的线性传播也不能抓住受众的心理,受众是被动的接受者,个性化和多样化的收视需求是无法被满足的。而到数字电视时代,电视的营销策略变成了"一对一",电视运营商根据各层受众的特点和特征进行精准营销。在现代这个注意力经济时代,电视运营商想要吸引受众,增加受众黏度,就必须对用户进行分层和精准定位,找到不同用户的兴趣点和关注点,为用户提供专门的个性化服务,满足用户个性化、多样化的需求。拿"抖音"来举例,抖音平台已经形成了以受众细分为基础的内容精准推送服务,短视频内容涵盖了美食、旅游、美妆、居家等类型,各个领域都会产生"抖音红人",这就是数字媒介分众化和专业化的体现,传播者根据受众需求的差异性,面向特定的群体或大众的某种特定需求,提供信息推送服务。国内曾有一档时尚类节目《美丽俏佳人》,在播出伊始就赢得了广大年轻女性的喜爱。节目本身的定位是打造时尚女性,很多明星参与录制了这个节目,为节目增加了曝光度,对于节目中出现的彩妆产品也是一次很好的营销。由此可见,这个节目的受众定位就比较明确,频道的定位也很准确,内容围绕"美妆"和"时尚",既有服务性也有审美性。

随着传播的分众化和专业化,出现了各种个性化内容平台,如澎湃新闻的手机APP,集合了各类个性化的栏目和分栏,为不同的受众提供不一样的服务体验。只要设身处地的为用户着想,以受众为本位,满足受众复杂多样的文化需求,这是数字时代内容产业发展的必然途径。

(二)互动性:调动情感参与

《2004年数字电视消费使用报告》的相关数据显示,在我国,可以互动地收看电视和免受广告打扰是用户购买数字电视服务的主要动因,分别占到了52.4%和22.0%。在数字电视发展的初期,互动电视业务增长速度最快。不同群体的受众在观看电视节目时体现出差异化需求,如年轻群体一般关注娱乐综艺方面的信息,而中老年群体则偏向实用类信息或者新闻。青年群体关注电视的娱乐休闲功能,从中得到情感的宣泄和压力的释放;而老年群体更偏向内容的实用价值。

对于电视节目播出的内容除了应该充分考虑受众的需求,还应该发挥媒体对受众的教化功能,重视对广大受众的价值引导,弘扬社会主流价值观、宣传正能量。施拉姆认为"大众媒介的传播效果是长期的和潜移默化的",因此电视内容生产方应更加深刻地意识到自身担

负的社会责任。

(三) 人性化:亲民接地气

在数字电视时代,用户即市场。电视运营者为了争取市场份额,会尽力迎合受众的需求,制造更多人性化的节目。2002 年,江苏卫视首次开播每日新闻资讯的直播节目《零距离》,这档节目成功的主要原因在于节目内容亲民、接地气。该节目的主持人孟非也因独特的个人气质赢得了广大观众的喜爱,成为很多中老年群体心目中的王牌主持人。因此在电视节目制作过程中,浓厚的人情味、真诚的现实关怀也是抓住观众的主要因素之一,在电视频道和信息平台极大丰富的数字电视时代,人性化的内容传播将成为运营者提升自身价值的重要手段。

第三节 我国数字影视受众的消费

一、我国数字电影的消费分析

《中国影视产业发展报告(2020)》数据显示,2019 年,我国院线观影人次为 17.27 亿,与 2018 年相比略有增加,电影院线进入了平缓增长期。分别以全国人口和城市人口为基数进行说明,2019 年全国人均观影频次为 1.23 次,城市人均观影频次为 2 次;农村的公益放映场次超过千万场,估计观影人次达 6 亿左右。我国的总观影人次居于世界首位;在观影人次几乎不变的情况下,电影的平均票价同比增长了 10.02%,达到 36.23 元。可见,"涨价"对提升整体票房起到了重要作用。

从调查数据来看,电影的核心观众呈现年轻化的趋势。"90 后"观众占总观影人群的 54%,"80 后"观众占比约为 27%,"00 后"与"80 前"正在成为观影新势力,如图 7-1 所示。

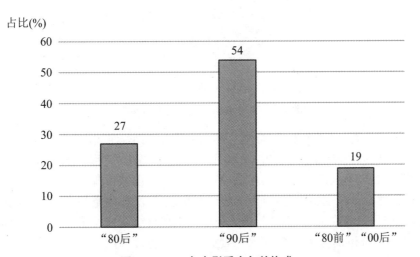

图 7-1 2019 年电影受众年龄构成

从性别来看,如图 7-2 所示,男女比例差距缩小,中度和重度观影人群中男性分别占比 47%、49%,女性分别占比 53%、51%(中度观众全年观影频次在 3~5 次,重度观众全年观影 6 次及以上)。

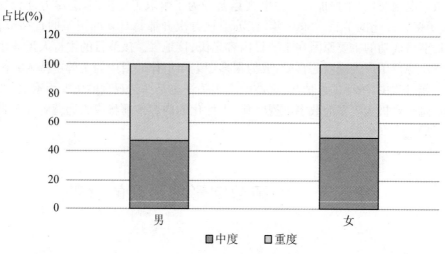

图 7-2　2019 年电影受众性别构成

如图 7-3 显示,观影人次的增长集中在春节、暑期、国庆这三个档期,其票房占全年总票房的 43.28%。观众的观影时段高度集中,观众在观影时间选择上呈现明显的档期效应,说明日常观影消费习惯有较大提升空间,看电影尚未成为部分观众的日常文化消费选择。

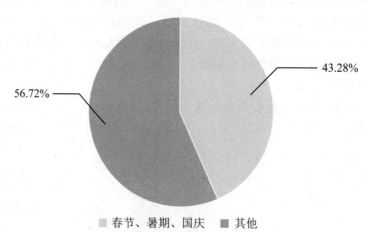

图 7-3　2019 年电影受众观影时间构成

从票房分布来看,以省级地区排序,广东省是票房冠军,连续 18 年蝉联全国省(区、市)票房榜首位。江苏、浙江、上海、四川、北京、山东、湖北、福建是年度票房总额居于榜单前十的省(区、市)。以上地区的票房收入均超过了 20 亿元。以城市排序,上海、北京、深圳、广州等一线城市仍然是全国主要票仓,但市场趋于饱和,票房增长的空间有限。四线城市的票房增长明显,说明居民养成了观影习惯,将成为中国票房继续增长的重要引擎。就区域看,北、上、广、深等一线城市的人均观影频次已经达到甚至超过韩国(4.18 次)和美国(3.7 次)。2019 年城市票房中,上海以 37.78 亿元位列第一;北京第二,年度票房为 35.99 亿元;深圳第三,年度票房为 23.86 亿元。排名前十的城市票房占年度总票房的约四成。如图 7-4 所示,

上海、北京、深圳是三大主要票仓。[①]

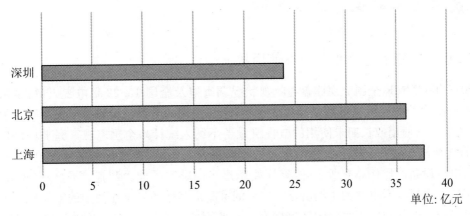

图 7-4　2019 年电影城市票房排行榜

2019 年票补热潮退去,加之影院以提高票价为手段来提升经营效率,导致票价不断走高,甚至出现了在春节档和热门大片上映时票价过高的现象。2019 年全国平均票价 31.17 元,二、三、四线城市票价涨幅超过一线城市,其中二线城市涨幅为 2.5%,三线城市涨幅为 3.5%,四线城市涨幅为 3.6%,如图 7-5 所示。高票价使得部分观众,尤其是前几年被发掘出的"小镇青年"群体对电影院观影有些"望而却步",损伤了三、四、五线城市的观影潜力。

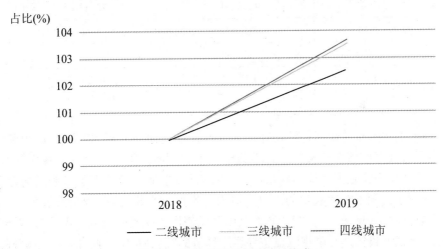

图 7-5　2019 年电影票价涨幅构成

猫眼电影的后台数据显示,2019 年中国观众平均观影频次由 2018 年的 3.06 次下降为 2.88 次,甚至低于 2017 年的 2.9 次;高频观影人群占比下降更为严重,2017 年中国电影观众中高频观影人群比重为 5.1%,2019 年则下跌至 2.8%。稳定、持续、高频的电影观众群体才是电影市场持续发展的定心丸,提高此类观众的观影频率应当是电影行业的努力方向。此外,电影观众群体还呈现出核心观众年轻化、观影人群全年龄化的特点。

① 司若,陈锐,陈鹏,等. 中国影视产业发展报告(2020)[M]. 北京:社会科学文献出版社,2020:5-6.

二、我国数字电视的消费分析

(一) 中国家庭电视相关设备使用状况[①]

2018年CMMR全国电视覆盖与收视状况调查遍及全国13.22亿电视人口,全国家庭户中正在使用的电视机设备数量超过4亿台(正在使用的电视机设备指居民半年内使用过的电视机,无法使用或长期未使用的电视机设备不纳入统计),全国电视家庭平均每户拥有1.16台电视机。随着全国居民生活水平的不断提升,居民精神文化需求愈发迫切,家庭拥有多台电视设备的比例亦有所上升,客厅娱乐逐步向卧室延伸。调查数据显示(见表7-1),客厅仍然是居民收看电视的主场所,86.63%的家庭户客厅拥有正在使用的电视机。值得注意的是,有0.93亿户电视家庭的卧室拥有正在使用的电视机,占到全国电视家庭的四分之一。由此可见,居民电视节目收看方式正在转变,家庭式集体收看之外,个性化电视收看需求呼之欲出。

表7-1　2018年全国电视家庭拥有1台及以上电视机居室分布(多选)

居室	家庭户(万户)	比例(%)
客厅	32250.17	86.63
卧室	9348.71	25.11
书房	91.03	0.24
影音娱乐室	43.14	0.12
餐厅	109.79	0.29
其他	9.90	0.03

网络技术的快速推陈出新持续拓宽了客厅娱乐的内涵和外延,娱乐视频、视频通信、家庭购物、客厅游戏等增值服务及新业态不断丰富了客厅经济形态。大屏电视作为客厅经济的中心,与电视用户建立了直接的联系,在用户的日常生活中扮演着不可或缺的角色,把握电视大屏就等于占领了客厅娱乐的入口。对内容生产方来说,匹配受众需求是激活用户的关键,调查数据显示(见图7-6),92.9%的全国居民使用电视机的最主要需求为"看电视直播节目",优质电视节目依然是电视频道主导客厅经济的"制胜法宝";此外,有5.16%的全国居民使用电视机的最主要需求为点播电视剧、电影、综艺等节目视频。传统电视线性直播的特质已不能满足这部分受众的需求,丰富的内容及自主性收看是视频服务商提升影响力的关键。随着未来生活节奏加快,用户需求个性化发展,这部分用户规模亦将持续扩大。

2018年各家电信运营商制定并落实提速降费措施,快速推进我国宽带网络的建设和发展。调查数据显示(见表7-2),2018年我国家庭宽带安装户数为2.76亿户,占全国电视家庭总数的74.1%。随着我国居民对宽带网络的需求不断增强,以及"宽带中国"战略在广大农村地区的持续推进,未来宽带网络普及率仍将进一步提升。而近年来,基于宽带网络的

[①] 中国广播电视网络有限公司,北京美兰德媒体传播策略咨询有限公司.2018年中国家庭收视市场入户调查(上)[J].有线电视技术,2018(12):10-14.

IPTV、OTT TV 获得长足发展,对有线电视网络的客厅经济主导地位发起了挑战,势头不容小觑。

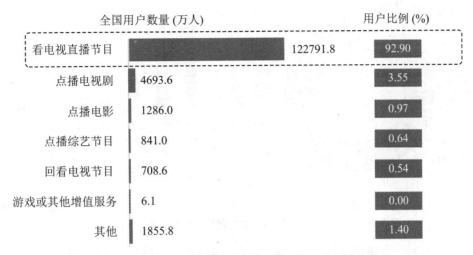

图 7-6　2018 年全国电视人口使用电视机的最主要需求分布

表 7-2　2018 年全国电视家庭宽带安装情况

宽带安装情况	电视家庭(万户)	比例(%)
已安装宽带	27595.0	74.1
未安装宽带	9631.8	25.9
合计	37226.8	100.0

"提速降费"是未来各大电信运营商的主要发展方向,也是快速提升用户规模的重要手段之一。调查数据显示(见图 7-7),2018 年我国宽带网络速率在 100M 及以上家庭占全国安装宽带网络家庭的 48.1%。但仍有超过半数的家庭接入的宽带速率在 100M 以下,我国距离"百兆"宽带网络的全面普及仍有一定差距。具体来看,中国电信、中国移动和中国联通是我国三大主要运营商,中国电信宽带接入家庭最多,比例为 42.0%;其次是中国移动,用户占比为 31.0%,成为全国第二大宽带网络运营商;中国联通以 17.3% 的占比排名第三;此外,使用广电宽带、鹏博士、方正宽带以及其他宽带的用户占比分别为 6.3%、2.3%、0.3% 和 0.8%。

现阶段,电视信号接收方式多样化发展主要表现在两个方面。一方面,有线电视数字整转平移是有线数字电视用户规模仍占据主导地位的重要原因之一;互联网技术快速发展,IPTV、OTT TV 成为全国居民收看电视的重要方式,用户规模飞速增长;直播卫星数字电视凭借政策利好和价格优势在农村地区广受欢迎,拥有广泛的用户基础。另一方面,近年来电视家庭户中存在多台电视机或多种方式接收电视信号的情况较多,"一户多终端"的情况愈发普遍,尤其是随着智能电视和智能电视盒子的迅速发展,越来越多的用户在观看电视直播的同时辅以 OTT TV 设备点播收看视频节目。

如图 7-8 所示,从多种电视信号接收方式用户状况来看,全国有线数字电视用户规模仍占据主导地位:52.3% 的用户使用有线数字电视接收电视信号,51.6% 的用户则以有线数字电视作为最常用的电视信号接收方式。直播卫星数字电视、IPTV、OTT TV 的用户选择比

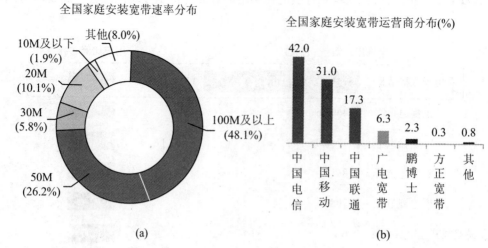

图7-7　2018年全国家庭安装宽带网络速率和运营商分布(多选)

例则在10%~30%之间;值得注意的是,26.7%的用户正在使用OTT TV,但以OTT TV作为最常用接收方式的用户仅10.8%,可见以OTT TV作为辅助接收电视信号的情况较为普遍。

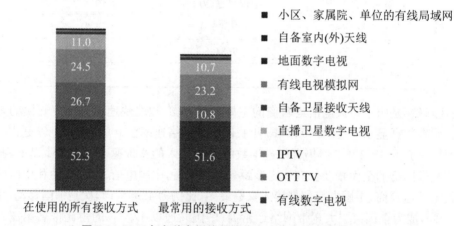

图7-8　2018年多种电视信号接收方式用户分布(%)(多选)

注:使用的所有接收方式是指家庭可正常使用且半年内使用过的接收方式,设备故障或长期未使用的不计入汇总,且存在一户家庭多种接收方式的情况,故而累计用户数量超过电视人口总量,最常用的接收方式则为按照"客厅—主卧—次卧"的顺序确定访问的电视并访问最常用的接收方式所得数据。

2018年,全国电视人口中使用两种及以上接收方式收看电视节目的用户规模为2.36亿人,由此可见,"一户多终端"的家庭已经较为普遍。伴随近年来新兴信号传输通路的不断发展壮大,"一户多终端"用户的终端组合主要呈现出传统电视信号接收方式与新型接收方式相互搭配的特征。如表7-3所示,"一户多终端"用户中接近半数(45.4%)选择同时使用有线数字电视与OTT TV,选择IPTV搭配OTT TV的比例亦达38.0%,有线数字电视搭配IPTV、直播卫星数字电视搭配OTT TV的比例分别为4.2%和3.3%,同时值得注意的是,亦有2.3%的用户同时使用有线数字电视、IPTV和OTT TV三种电视信号接收方式。

表 7-3　2018 年电视信号多种接收方式组合分布情况

多种接收方式组合	比例(%)
有线数字电视、OTT TV	45.4
IPTV、OTT TV	38.0
有线数字电视、IPTV	4.2
直播卫星数字电视、OTT TV	3.3
有线数字电视、IPTV、OTT TV	2.3

(二) 中国直播电视传输网络的市场格局

2018 年,我国电视覆盖传输通路格局继续呈现分化态势:一方面,有线数字电视用户规模最为庞大,仍然占据主导地位;另一方面,随着互联网技术的快速发展,依托电信运营商及网络新媒体的 IPTV、OTT TV 用户规模持续扩大,分别成为全国第二、第三大电视信号传输通路。如图 7-9 所示,2018 年,全国有线数字电视用户规模占比超过五成(51.6%),用户规模超过 6.8 亿人,仍是现阶段主要的电视信号接收方式,但面对 IPTV、OTT TV 等接收方式的不断崛起,有线数字电视用户规模自 2015 年开始连续 3 年出现下滑,市场份额被持续分流;IPTV、OTT TV 两种新型接收方式凭借海量的内容资源以及良好的交互体验不断赢得用户青睐,用户规模持续发展,2018 年 IPTV 用户规模接近 3.1 亿人,占比为 23.2%,成为全国第二大电视信号传输通路。

近年来,诸多政策的出台为 OTT TV 稳定健康发展奠定了良好的基础,OTT TV 亦保持快速增长态势,2018 年 OTT TV 全国用户规模超过 1.4 亿人,占比为 10.8%,超过直播卫星数字电视成为全国第三大电视信号传输通路;直播卫星数字电视的发展相对稳定,近 5 年用户比例维持在 10%~17% 之间,2018 年用户占比为 10.7%。此外,有线电视模拟网(1.1%)、自备普通室内(外)天线(0.1%)、自备卫星接收天线(1.8%)以及地面数字电视(0.8%)等其他接收方式用户比例持续下降。

2018 年,使用有线电视公共网(模拟网+数字网)收看电视节目的用户规模总量达 7.0 亿人。其中,有线电视公共网在城市的用户规模接近 4.9 亿人,在城市电视人口中占比超六成;由于铺设难度较大、成本较高等原因,有线电视网络在农村地区的发展受到一定约束,但仍然拥有广泛的用户基础,在农村地区电视人口中占比超过四成。具体来看,2012 年~2015 年,我国城乡有线数字电视用户规模稳步增长。但自 2016 年以来呈现下降趋势,尤其在城市地区用户流失较明显,2018 年有线数字电视用户在城市的占比下降到 59.6%(如图 7-10 所示)。

与有线数字电视相比,非有线接收方式在城乡地区的发展状况则大相径庭。如图 7-11 所示,在城市地区,IPTV 持续提升市场份额,2018 年用户占比为 24.2%;OTT TV 亦发展迅速,2015 年~2018 年四年间用户占比从 0.5% 跃升至 9.5%;直播卫星数字电视用户占比从 2012 年的 4.7% 上升至 2014 年的 8.9% 又下跌到 2018 年的 5.0%。在农村地区,2018 年 IPTV 超过直播卫星数字电视,用户占比为 21.6%;直播卫星数字电视用户规模虽有下降,但凭借政策利好和价格优势在农村地区持续保持优势,占比为 19.7%;OTT TV 在农村地区的用户规模高于城市地区,比例接近 13%,发展势头强劲。

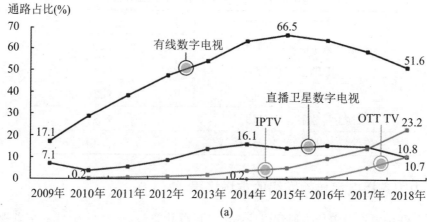

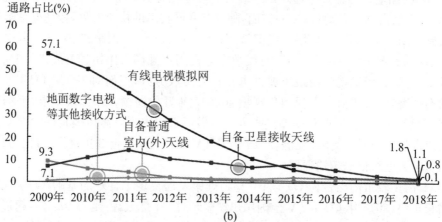

图 7-9　2009~2018 年全国电视传播通路发展状况

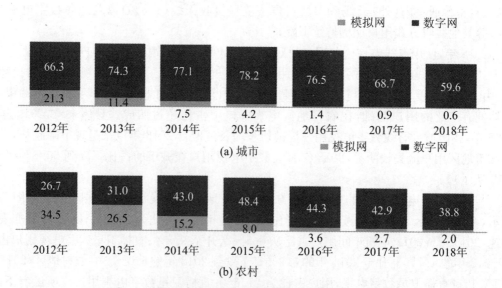

图 7-10　2012~2018 年份城乡有线电视公共网用户比例(%)

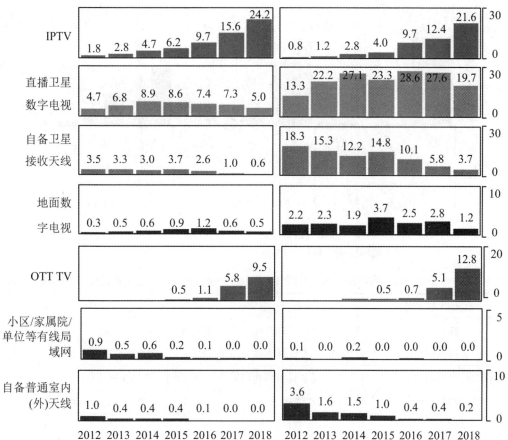

图 7-11　2012～2018 年城市和农村非有线接收方式用户比例(%)

(三) 有线数字电视、IPTV 和 OTT TV 运营及业务发展

从 2018 年全国有线数字电视、IPTV、OTT TV 用户近一个月内使用过的电视功能选择比例来看,电视直播、回看、视频点播是用户使用最多的三类主要功能,"看电视"仍然是用户第一诉求,但随着各类增值业务被不断推出并完善,当前用户已不满足于"看电视直播"这一基础功能,点播、回看、音乐卡拉 OK 等增值服务功能也被部分用户所选择使用。

如图 7-12 所示,与 2017 年同期相比,2018 年全国有线数字电视、IPTV、OTT TV 用户较多使用的电视功能选择比例出现下滑趋势。具体来看,2018 年有线数字电视、IPTV、OTT TV 用户对"看电视直播"的使用比例为 96.9%、93.7%、29.8%,相比 2017 年分别下降了 0.7%、1.0%、33.6%;IPTV、OTT TV 用户则对"电视节目时移和回看"功能的使用率分别减少 3.4%、0.1%;OTT TV 用户对"在线视频点播"功能的使用率减少了 20.5%;如表 7-4 所示,有线数字电视、IPTV、OTT TV 在"节目搜索"功能方面的用户选择比例亦表现出下滑趋势,2018 年占比为 2.6%、6.1%、2.5%,较之 2017 年分别减少了 3.1%、5.1%、13.9%。值得关注的是,4K 超高清崭露头角,2018 年 IPTV、OTT TV 用户对"4K 超高清"功能的使用率分别为 1.6%、0.9%。

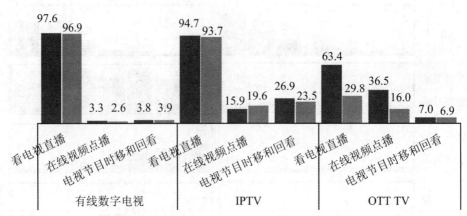

图 7-12　2017～2018 年全国有线数字电视、IPTV、OTT TV 用户使用过的电视功能 TOP3 选择比例比较(％)(多选)

表 7-4　2018 年全国有线数字电视、IPTV、OTT TV 用户近一个月内使用过的电视功能前 10 项(％)(多选)

有线数字电视		IPTV		OTT TV	
功能	使用率	功能	使用率	功能	使用率
看电视直播	96.9	看电视直播	93.7	看电视直播	29.8
电视节目时移和回看	3.9	电视节目时移和回看	23.5	在线视频点播	16.0
在线视频点播	2.6	在线视频点播	19.6	电视节目时移和回看	6.9
节目搜索	2.6	节目搜索	6.1	节目搜索	2.5
信息资讯服务	2.1	信息资讯服务	3.3	节目推荐	1.2
节目推荐	1.2	节目推荐	3.1	信息资讯服务	1.0
电视生活服务	0.9	断点续播、记忆播放	2.4	断点续播、记忆播放	1.0
个性化频道管理	0.8	4K 超高清	1.6	4K 超高清	0.9
断点续播、记忆播放	0.6	电视生活服务	1.1	个性化频道管理	0.7
屏幕投射	0.4	电视音乐、卡拉 OK	0.9	离线下载	0.6

随着消费观念转变、版权保护意识渐起以及用户付费习惯的持续培养，2018 年用户付费意愿在全国有线数字电视、IPTV、OTT TV 各功能中均获得明显提升。具体来看，如图 7-13 所示，2018 年有线数字电视用户对"看电视直播"的付费意愿比例为 14.6％，相较 2017 年上升了 2.7％；IPTV 用户对"看电视直播"的付费意愿占比为 9.8％，较 2017 年上升了 2.9％；OTT TV 用户对"看电视直播"的付费意愿提升较大，增长 5.5％。渠道的发展离不开优质内容的支撑，圈层文化的发展使分众化趋势加剧，独播、独享的高品质内容成为了吸引用户付费的重要筹码。有鉴于此，个性化的"在线视频点播"功能日益受到用户欢迎。与 2017 年相比，有线数字电视、IPTV、OTT TV 用户对"在线视频点播"的付费意愿分别提升了 0.3％、1.7％、3.6％。

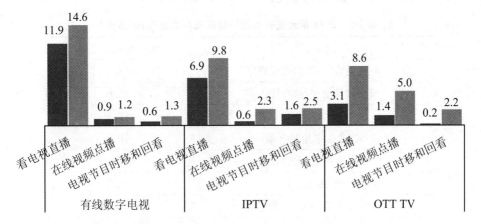

图 7-13 2017~2018 年全国有线数字电视、IPTV、OTT TV 用户使用过的电视功能 TOP3 付费意愿比较(%)(多选)

(四) 我国家庭收视满意度

调查数据显示,2018 年,有线数字电视、IPTV、OTT TV 用户满意率均维持在 80% 以上。其中,用户对 OTT TV 的满意率最高,达到 86.4%;IPTV 以 85.4% 的用户满意率位居第二;有线数字电视的用户满意率为 81.0%。与 2017 年相比,有线数字电视用户满意率基本持平略有回升。IPTV 的用户满意度持续两年下滑,如图 7-14 所示。

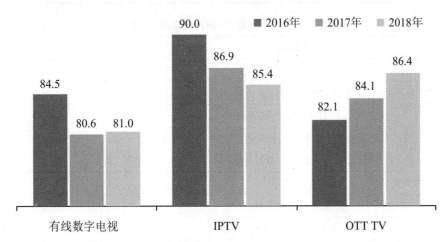

图 7-14 2016 年~2018 年有线数字电视、IPTV、OTT TV 用户满意率(%)

2018 年,有线数字电视、IPTV 和 OTT TV 用户的满意原因中,节目数量增加选择性增多、视频内容丰富、收看画面清晰度高的占比排名靠前。具体来看,有线数字电视用户中,"收视更清晰,画面效果更好""节目数量增加,选择性更多""操作更简单"三个满意原因的占比相对更高,分别达到 62.8%、50.5% 和 47.4%,如表 7-5 所示;IPTV 用户除了对"节目数量增加,选择性更多"(67.5%)、"收视更清晰,画面效果更好"(43.4%)两个满意原因的占比亦较高外,"可以回看错过的电视节目"(30.1%)也是用户对 IPTV 满意的重要原因,如表 7-6 所示;OTT TV 用户中,满意原因占比最高的是"视频内容丰富,选择性更多",选择比例

达 74.1%,"高清播放,视觉效果更佳""在线看电影,更新速度快"的占比分别为 43.5%、38.3%,分列第二、第三位,如表 7-7 所示。

表 7-5 2018 年全国有线数字电视用户满意原因(多选)

满意原因	2018 年占比(%)
收视更清晰,画面效果更好	62.8
节目数量增加,选择性更多	50.5
操作更简单	47.4
收费水平相对合理	22.0
服务态度好,沟通方便	20.3
开机速度快	11.9
增加了节目预告,非常方便	9.2
信息量很大,可享受到更多信息服务	9.1
可以回看错过的电视节目	6.8
娱乐功能增多	6.7
对服务需求反馈及时、效率高	4.5
很多点播节目,可选择喜爱的收看	2.4
回看节目中高清频道数量多	1.7
可以购买并收看自己喜爱的频道	0.7
其他	0.1

表 7-6 2018 全国 IPTV 用户满意原因(多选)

满意原因	2018 年占比(%)
节目数增加,选择性更多	67.5
收视更清晰,画面效果更好	43.4
可以回看错过的电视节目	30.1
信息量很大,可享受到更多信息服务	20.9
回看节目中高清频道数量多	20.5
操作更简单	14.9
收费水平相对合理	14.5
很多点播节目,可选择喜爱的收看	13.1
娱乐功能增多	12.9
增加了节目预告,非常方便	6.2
服务态度好,沟通方便	3.3
开机速度快	3.2
可以购买并收看自己喜爱的频道	2.9
对服务需求反馈及时、效率高	2.7
其他	0.2

表 7-7　2018 全国 OTT TV 用户满意原因（多选）

满意原因	2018 年占比（%）
视频内容丰富，选择性更多	74.1
高清播放，视觉效果更佳	43.5
在线看电影，更新速度快	38.3
可自行管理电视频道或节目库	11.1
信息很大，可享受到更多信息服务	9.9
可以回看错过的电视节目	7.8
经常升级，获取更多视频资源	7.4
娱乐功能增多	7.2
机顶盒性价比较高	5.7
可以自行安装软件	4.6
可播放本地视频	3.1
支持离线下载	2.3
其他	2.1

整体而言，2018 年有线数字电视用户不满意的原因主要集中在资费及操作便捷性等方面，IPTV、OTT TV 用户则主要对信号稳定性和网络流畅度表现出不满。此外，有线数字电视、IPTV 和 OTT TV 用户均对节目内容的丰富度、服务质量等提出了更高的要求。具体来看，有 56.3% 的有线数字电视用户认为"有线数字电视资费太高"，位列不满意原因首位，如表 7-8 所示；有 47.7% 的 IPTV 用户因"信号不稳定，突然中断或出现马赛克"而表示不满，这凸显出信号稳定的重要性，如表 7-9 所示；而 OTT TV 用户则主要对"网速太慢，收看电视节目卡顿、延迟"等现象表示不满，不满率超过六成，如表 7-10 所示。

表 7-8　2018 年全国有线数字电视用户不满意原因（多选）

不满意原因	2018 年占比（%）
有线数字电视资费太高	56.3
一台机顶盒只能配一台电视机	37.7
操作复杂，需要用两个遥控器	30.8
开机、进入电视菜单、换台时反应迟钝	26.2
信号不稳定，突然中断或出现马赛克	18.9
节目内容不够丰富，不能满足收视需求	15.6
机顶盒容易出问题（死机、异响等）	12.7
比较好的电视节目要付费才能收看	10.8
节目形式内容太接近	8.4
营业厅少，缴费、办理业务不方便	6.7

续表

不满意原因	2018年占比(%)
办理有线数字电视的手续繁琐	4.1
服务态度不好,售后效率低	3.7
服务水平差,服务热线打不进去等	2.5
收费不透明,有乱收费的感觉	1.3
其他	2.8

表7-9　2018年全国IPTV用户不满意原因(多选)

不满意原因	2018年占比(%)
信号不稳定,突然中断或出现马赛克	47.7
网速太慢,收看电视节目卡顿、延迟	39.7
比较好的电视节目要付费才能收看	30.2
开机、进入菜单、换台时反应迟钝	29.5
操作复杂,需要用两个遥控器	221
服务热线不易接通,效率差	9.5
月收视费太高	8.4
节目形式、内容太接近	7.4
节目内容不够丰富,不能满足收视需求	7.0
一台机顶盒只能配一台电视机	6.8
机顶盒容易出问题	5.9
服务态度不好,沟通方式待改进	2.0
办理IPTV的手续繁琐	1.7
营业厅少,缴费、办理业务不方便	1.1
收费不透明,有乱收费的感觉	0.7
其他	2.0

表7-10　2018年全国OTT TV用户不满意原因(多选)

不满意原因	2018年占比(%)
网速太慢,收看电视节目卡顿、延迟	60.7
操作复杂,需要经常升级	20.7
不能直接看直播,需安装第三方软件	18.9
直播时间有延迟	18.1
很多高清资源是收费的	12.0

续表

不满意原因	2018年占比(%)
经常死机	9.4
点播内容基本雷同,节目内容不够丰富	5.1
对带宽要求高,看高清需在10M以上	5.1
智能电视价格高	3.3
智能机顶盒价格高	0.7
其他	5.6

(五) 收视人群画像及其收视偏好

从收视人群的性别分布上来看,2018年有线数字电视、IPTV、OTT TV用户男女性别占比表现较为均衡,男性观众比例分别为51.0%、51.2%和50.7%,略高于女性观众,如图7-15所示。

图7-15 2018年有线数字电视、IPTV、OTT TV用户性别构成(%)

从收视人群的年龄分布上来看,有线数字电视、IPTV、OTT TV用户均是以20～49岁年龄段的中青年人群为主。具体来看,OTT TV在20～34岁年龄段的用户占比最高,达到35.6%;IPTV则在35～49岁年龄段的用户占比最高,为35.0%;相对而言,有线数字电视在60～74岁年龄段的老年用户占比为19.1%,明显高于同龄段使用IPTV、OTT TV的用户,如图7-16所示。

近年来,内容市场蓬勃发展,终端渠道用户分流明显,有线数字电视利用自身特色持续发挥优势。但IPTV和OTT TV颠覆了传统的线性传播模式,以其开放、便捷的优势迎合了当下受众碎片化的媒体接触习惯并吸引了众多用户点播收看。如表7-11所示,2018年,全国有线数字电视、IPTV、OTT TV用户点播节目类型前3名均为电视剧、电影和综艺娱乐类节目,IPTV、OTT TV用户点播电视剧的比例分别为64.4%、77.0%,高于有线数字电视用户;IPTV、OTT TV用户点播电影的比例分别为52.9%、56.3%,亦高于有线数字电视用户;有线数字电视用户点播综艺娱乐类节目比例为36.4%,高于IPTV和OTT TV用户。与此同时,有线数字电视用户点播新闻资讯、评论类节目比例为25.0%,IPTV和OTT TV

用户对应比例分别为 13.0%、12.9%；IPTV 用户点播体育竞技类节目的占比为 13.4%，有线数字电视和 OTT TV 用户对应比例分别为 8.7% 和 5.2%。

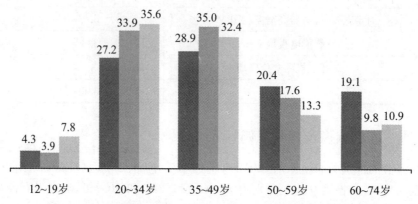

图 7-16　2018 年有线数字电视、IPTV、OTT TV 用户年龄构成（%）

表 7-11　2018 年全国有线数字电视、IPTV、OTT TV 用户点播节目类型前 10 位（多选）

有线数字电视		IPTV		OTT TV	
节目类型	用户占比（%）	节目类型	用户占比（%）	节目类型	用户占比（%）
电视剧	55.9	电视剧	64.4	电视剧	77.0
电影	46.7	电影	52.9	电影	56.3
综艺娱乐类	36.4	综艺娱乐类	30.8	综艺娱乐类	27.4
新闻资讯、评论类	25.0	体育竞技类	13.4	新闻资讯、评论类	12.9
法制类、普法栏目	9.8	新闻资讯、评论类	13.0	动漫、动画片	7.8
纪录片	9.0	生活服务类	8.9	生活服务类	7.4
体育竞技类	8.7	法制类、普法栏目	7.4	法制类、普法栏目	6.1
科技、科普类	8.3	军事、军旅类	6.6	体育竞技类	5.2
军事、军旅类	8.0	纪录片	6.5	少儿早教类	3.7
财经栏目	5.9	音乐类	5.7	军事、军旅类	3.7

据统计，2018 年俄罗斯世界杯赛事期间，共计 50315.9 万人通过各种方式观看了赛事直播。其中，有线电视以画面稳定、画质高清等优势成为观赛首选的观看方式，占比为 23.0%。同时，部分新媒体平台则推出世界杯赛事高清移动直播、AI 视频剪辑等，在一定程度上分流了电视大屏用户，使得移动终端成为本次世界杯赛事收看的另一大渠道。调查数据显示，通过手机、Pad 等移动终端观看比赛的人群占比为 8.8%，超过 IPTV 直播频道 2.0 个百分点，排名第二。

国家广电总局于 2017 年印发了关于加快推进高清电视和促进发展 4K 超高清电视的指导性文件，明确了我国推进电视高清化和超高清化的基本思路和政策措施。2018 年，4K

超高清频道的开播更是进一步满足了人民群众高质量的视听需求,电视频道高清化发展已经成为时代的潮流和趋势。从 2018 年全国有线数字电视、IPTV、OTT TV 用户观看高清频道频次来看,IPTV、OTT TV 用户中,收看高清频道的用户占比超过八成,远高于有线数字电视用户。具体来看,OTT TV 用户观看高清频道的占比高达 87.7%,其中"几乎每天都看"的用户占比为 29.6%,如图 7-17 所示;IPTV 用户中,观看高清频道的用户占比为 84.3%,其中"几乎每天都看"的用户占比为 26.0%,如图 7-18 所示;有线数字电视用户中,观看高清频道的用户占比仅为 29.5%,其中"几乎每天都看"的用户占比为 12.2%,如图 7-19 所示。

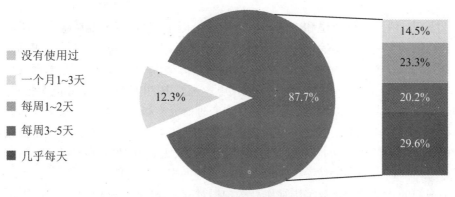

图 7-17 2018 年 OTT TV 用户观看高清频道频次

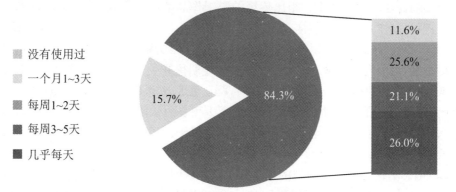

图 7-18 2018 年 IPTV 用户观看高清频道频次

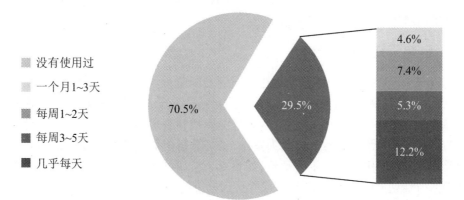

图 7-19 2018 年有线数字电视用户观看高清频道频次

第四节　数字电影受众与观影心理

一、数字影视观众心理认同机制：以 3D 电影为例

19世纪末,精神分析学说和电影艺术理论相继诞生,两者历经发展融合并吸收其他学说(符号学、结构主义语言学等)进一步丰富了理论话语,至20世纪后半叶,克里斯蒂安·麦茨(Christian Metz)的电影精神分析学(电影精神分析学说)问世。作为电影理论界最重要的理论家之一,克里斯蒂安·麦茨创立了现代电影理论中的电影符号学和电影精神分析学,而他的理论研究成果至今仍对数字影视的受众心理研究有很大的影响。本节所涉及的精神分析学说部分多来自克里斯蒂安·麦茨的电影精神分析学理论,其中也吸收了西格蒙德·弗洛伊德(Sigmund Freud)的精神分析学说(本能理论、无意识理论和梦的解析理论)和雅克·拉康(Jacques Lacan)的镜像阶段理论及主体心理的三层结构理论。

数字影视的意义所指是数字影视作品的拍摄过程、后期加工过程和放映过程等,其中一部分或完全地以数字技术取代传统的光学化学或是物理的处理技术,并用数字化介质取代胶片成为影响保存的主要介质。相比传统的影视作品的制作形式,数字影视技术的优点主要表现为:节目制作方式更加多样,节目制作效率显著提升,节目制作费用明显降低。

自2009年《阿凡达》上映以来,3D电影就成为了电影界争相效仿的形式,它不仅创造了诸多票房奇迹,也引发了观众对于3D电影的极大期待和关注。而到目前为止,电影无论是表达形式、制作规范抑或是接受制度等方面,都已经形成了有范式可遵循的制作与接收模式。创作者与观众之间已经达成了某种创作表达和心理认同的默契。而3D技术与数字技术的引入,无疑打破了原有的电影制作生态,并且对于此种新形势,制作者与观众之间必然将历经长时间的更新与磨合。

以3D电影为代表的数字影视的观众心理及其认同机制是否有所改变,抑或是在已形成的理论基础上,将会如何进行理论调适,是目前电影研究者亟须思考的问题。下面将结合克里斯蒂安·麦茨的电影精神分析理论,根据3D电影的特征及观众反馈对数字影视观众心理认同机制作出解析。

(一) 电影研究的精神分析

19世纪末,资本主义由自由竞争逐步过渡到垄断阶段,社会贫富分化严重,阶级矛盾尖锐,在激烈的社会竞争压力下,人们的精神状态普遍陷入低潮,社会迫切地需要应对此现象的理论和方法。精神分析实践应运而生,其是由奥地利著名精神病学家西格蒙德·弗洛伊德开创的心理干预和治疗过程。以此为基础,精神分析电影主要来源于弗洛伊德的精神分析学说及其流派发展中的一些重要理论,如雅克·拉康的镜像理论等。精神分析电影理论将弗洛伊德与雅克·拉康的研究"转移或嫁接到电影的研究上面来,采取的是一种类比的形式。观影主体与做梦主体的相似、电影与梦境的相似、观影情境与镜像阶段(银幕/镜子)的相似、摄影机透镜成像与人类视觉的相似等都成为了一些电影学者把弗洛伊德和雅克·拉

康的理论套用于电影的基点"①。

麦茨将精神分析学引入电影理论研究,他的著作《想象的能指:精神分析与电影》集中阐述了电影精神分析的案例和观点,其基础是精神分析学,研究对象则是电影区别于其他艺术方式的某种特殊性——即这一艺术形式本身的特殊性——对电影影像"能指"的精神分析。麦茨指出,要想真正研究电影,就必须摆脱对对象的感性认识,驱除人们心中对"第七艺术"的顶礼膜拜,以另一种思维方式进入电影,使之成为一个纯客观的批评对象。电影精神分析学旨在研究电影能指系统的特性,它打破了之前经典电影理论时期的理想主义模式,凸显了电影与人的本能欲望之间密不可分的关系,这是电影精神分析的价值所在。

(二) 数字影视的观众认同机制

1. "镜像阶段"与"焦点透视法"——观众对摄影机的认同

麦茨对于观众认同机制的研究,其理论主要建立在雅克·拉康的主体认同理论基础之上。在雅克·拉康看来,婴儿群体在还未认识到主体、客体的分别时,处于前语言阶段,而婴儿的自我意识则发生在这一瞬间:婴儿在 6 个月至 18 个月期间,在镜子中观察到了自己的映象。"婴儿要在玩耍中证实他的身体与其他人,甚至与周围物件的关系。"②这就使得处于前语言阶段的婴儿,产生了最原初的"自我"的概念,此阶段是婴儿通过对其在镜子中的镜像进行认同而产生的。"在这个模式中,我突进成一种首要的形式。在这个意义上它是所有次生认同过程的根源。"③

电影摄影术中的焦点透视法最早来自于绘画,其主要原则就是:在一个画面之中,只能存在一个透视的中心,而所有的视觉形象则会根据其与这个透视中心的位置关系确定其特性(如近大远小、近高远低、近疏远密、近宽远窄、近浓远淡等)。焦点透视法是为了还原人类眼睛所习惯的透视模式,所以只有遵从焦点透视法的原则而创作出的绘画或摄影作品才被认定为是"真实的"。透过一个透视中心,画家和摄影师不但制作出了一个视觉客体——画面,同时还预设了一个视觉的主体——观众的位置。这正是焦点透视法的作用机制。

让-路易·博德里(Jean-Louis Baudry)将雅克·拉康的镜像阶段理论应用于电影意识形态理论的研究,他用"镜像阶段"来描述电影的放映与观看状态,认为其中建立了一种双重联系。他认为,电影银幕既像镜子,而又不完全等于镜子——镜子反映的是"现实",而银幕则映现了影像。让-路易·博德里认为,在镜子前的婴儿与坐于电影银幕前的观众有某些相似的特点:运动的能力较为低下,但与此同时视力功能却比较发达。婴儿从镜子中看到了其自我的镜像,因而产生了一个想象中的"自我"的观念,此时,婴儿的活动能力还未发育成熟,不能进行肌肉协调动作,这和坐在电影院里观看银幕放映的影像的观众处境相似,拉康原理论中的"镜像"被电影中的"影像"代替,此时观众的眼睛被摄影机镜头所置换。

麦茨在电影观众对影像的认同机制上,进行了更加深刻的阐述。他认为婴儿在镜子中观看到的是自己的形象,"但是在传统的电影中,观众的初次认同并不是建立在主体与客体的意义上,而是建立在一种纯粹的、始终在观看的却不可见的主体的意义上。"④电影观众经常不能感知到摄影机的存在,而只有在一些偶发的状况下,电影观众才能够意识到摄影机的

①③ 李恒基,杨远婴. 外国电影理论文选[M]. 北京:生活·读书·新知三联书店,2006:524.
② 褚孝泉. 拉康选集[M]. 上海:三联书店,2001:90.
④ Metz C. Psychoanalysis and cinema: the imaginary signifier[M]. London: Macmillan, 1982.

存在,而事实上,观众是从始至终与摄影机所假定的"不可见的主体"相认同的,这个"不可见的主体"恰恰反映的是作者观点所占据的视角。

对于电影观众来说,视觉效果的感知是由两种机制相互作用而成:"凝视——映射"机制以及"知觉——内心"形象机制。观众对于电影银幕的凝视开启了观众的视觉体验,而观众的视网膜又好比电影银幕,视网膜接收了银幕上的视觉形象,并且在观众头脑中形成了完备的知觉形象。"启动它时,我是放映机,且接收它时,我是银幕。"①

观众对于摄影机的认同机制,决定了电影及数字影视作品在接受过程中的整体状态,观众认同了摄影机,摄影机和放映机的转换流程最终让观众将银幕上放映的一切都认同为自己的亲眼所见,影视作品虚构了一种视听形象,却能够带给观众犹如身临其境的真实感,因此影视作品里呈现的画面成为人类在另一个意义上的镜像和恋物对象。

2. "想象界"与"真实界"——观众对人物的认同

在观众完成了对摄影机的认同之后,观众与影像之间还存在第二重认同,也就是观众对银幕中所描述的世界的认同——主要体现在观众和剧情中人物的认同。无论是传统二维故事片,还是新兴的数字影视作品,观众对剧中人物的认同都是作品中的信息能否顺利传递的前提——"我必然要既以人物'自居',又必然不以人物自居"。因此,影像的观看机制与儿童面对镜子的视觉机制是一致的。"感知一切"是影视赋予观众的一种必备的能力,它让观众成为了一个感知一切的主体。"这个真实被感知的想象界,作为某种被称之为'电影'的制度化的社会活动的能指,终于达到了象征界。"②影视作品中建构的世界可以看成人类精神世界中的想象界,同时又通过"我作为观众"的感知,其由想象界进入了象征界。电影理论家齐格弗里德·克拉考尔(Siegfried Kracauer)认为:电影是物质现实的复原,麦茨的理论肯定了电影的技术特性,但解构了影像与现实之间的同一性关系,让受众看到了一种"假定性的真实",其中充斥着电影创作者的各种想象和意识形态的言说。

(三) 数字影视的观众心理

1. "性欲"与观众对数字影视作品的渴望

根据弗洛伊德的理论,人类的本能与欲望是两个不同的概念。本能的概念是更基本的、深层的行为机制,本能存在于身体与精神之间,是作为生物体的人类的一种基本属性;而欲望是人类的一种精神现象,与本能比较,欲望是更为高级的一种精神活动。人的心理机制经常是把本能的需要转换为知觉形式的记忆,欲望则是这一进程中产生的精神状态。在弗洛伊德的理论中,人类的欲望与本能需求之间渐渐拉开关系,不论是知觉的形象,乃至是幻觉,都能够实现人类欲望的满足。这说明人类的欲望与知觉作用之间有着紧密的关联。

而人类的性欲既是本能也是欲望。本能和其对象之间的关系是明确的,而性欲也可以通过性对象而得到满足,正如饥饿对于食物、渴对于水的关系。作为植根于人性中深层的欲望,性欲还具有难以被满足的特质:首先,它没有真实且确定的对象,实际上它所追求的是一个想象中的对象;其次,在人类的性欲释放超越性欲对象的时候,性欲也能够被满足,或者说被升华;再次,匮乏是性欲的通常形式,它总是不能被满足,即使是其对象已被得到之后,性

① Metz C. Psychoanalysis and cinema: the imaginary signifier[M]. London: Macmillan, 1982.
② 克里斯蒂安·麦茨. 想象的能指:精神分析与电影[M]. 王志敏,译. 北京:中国广播电视出版社,2006.

欲还是会产生新的匮乏感。麦茨认为,性欲的这些特征是电影影像能对人类产生巨大吸引力的精神原因。也就是说影像能通过知觉满足人类的欲望。

由于观赏空间和拍摄空间的区隔,电影影像能够在真实欲望对象不在场的情况下满足观众的某些欲望。电影作为一种想象的能指,不断为观众提供着知觉的材料。

2. "窥淫癖"与"在场的缺席"

根据弗洛伊德的理论,窥淫癖也是性本能的一种表现形式,是一种强大的内在精神驱动力。人类窥淫活动的目的,在于通过视觉感知使视觉对象成为性欲的对象,也就是通过看获得快感与满足。麦茨特别强调了电影之所以成为一种窥淫机制,正是由于观影的空间和银幕空间之间的分裂,即形成在场的缺席以及缺席的在场——电影为观众提供了一种犹如亲眼所见的现实映像,但它并不是真实的在场。观影过程中,投射出的影像是"缺席的在场",而观众则是"在场的缺席"。以"缺席"的方式出席和在场,是观影行为的一个重要特质。这使人类窥淫的欲望成为观影过程中唯一能够获得满足的欲望,观看的行为本身就成为欲望的目标,而取代了现实的性目标。观众越是被不在场的幻象所吸引,就越是迷恋电影,从而需要更多的电影影像来满足自身的欲望。

3. "恋物癖"与"缺失的弥补"

在精神分析理论中,正常的性目标有时会被与它有关联却根本不应作为性目标的对象代替,如身体的一部分抑或是无生命的物体(如衣物、饰品等),这种现象称为"恋物癖"。在这种状态中,人类对通常意义上的性目标的欲望有所下降,而对性对象的欲望会拓展到与一些与之相关的事物之上。①

在这个意义上,数字影视作品是人类精神世界中恋物机制的运作对象。首先,特效技术通过软件来营造各种场景,如模拟火山爆发、汽车相撞、星球的运动,能够模拟云雾、雨雪、水、烟等自然现象,以及人物的变形、动物的拟人动作等,通过这些技术手段,数字电影以"逼真"的影像弥补了观众的欲望缺失。其次,数字电影的观看认同了缺失,它以某种替换物满足了这种缺失,即通过否定的形式去肯定缺失。观众在现实中感受到的缺失,一定要在银幕上获得替代性的满足。

4. 3D电影视域下观众心理认同机制的嬗变

3D电影是通常意义上的立体电影,是使用一种立体视觉显示系统,通过向左右眼分别投射具有光程差的影像来显现成像,令观众产生类似于现实视觉经验的立体深度。

实际上,早在20世纪20年代,世界上就诞生了第一部立体电影《爱情的力量》。最初的立体电影常以指向观众的枪、扔向观众的物体为视觉卖点。实际上,到目前为止,3D电影都没有完全脱离此种模式。随着3D技术和数字技术的迅猛发展,在2009年迎来了"3D电影元年"。数字化的电影拍摄技术真正地被观众所熟知和认同,有学者认为"3D电影"是继从无声到有声、从黑白到彩色、从胶片到数字之后电影的"第四次革命"。

传统的二维电影为了在二维银幕上塑造出三维的视觉感官,在视觉表达技巧上,制作者和观众已达成了一种共识——无论是景深的选取、场面的调度、色彩的安排还是对光影明暗的处理都是在模拟和还原真实的视觉体验。传统二维电影中,观众的视觉体验其实受到了一定程度的压制。而在立体电影的观看中,在一个镜头给出之后,每一个层面的焦点都是实的,观众同时能够直观感受到纵深空间中每个层面的信息。

① Metz C. Psychoanalysis and cinema: the imaginary signifier[M]. London: Macmillan, 1982.

在3D电影中,纵深方向凸出的立体效果,通过强制性的方式将观众拉入电影设定的虚拟情景之中,与观众之间产生互动,即它不仅像传统二维电影中试图利用主观镜头引导观众的视线和心理顺理成章地与导演意图相一致,而且更企图直接为观众设定一个极具参与性的角色席位,让观众以参与感极强的身份进入电影情节之中,观众的感知被充分调动,观众不再是作为情节和人物头顶上静憩的"上帝",而成为了与情节和人物一脉相连的"同伴"。由此观众观影的参与感得到很大提升。同时,3D电影的边框意义发生了改变,一方面因为当前阶段技术的局限导致了靠近边框位置的影像发生变形和失真,另一方面因为3D镜头中没有给观众留下足够的想象空间以及窥视的条件。3D电影中的人物和事件急不可耐地要涌出银幕和真实的世界进行互动,窥视过程也无奈地变成了视觉奇观的满足。自电影艺术诞生以来,在二维介质上表现三维空间,最基本的前提是其在现实生活中的视觉感知是处于安全距离,这与现实生活中的观看体验是不相同的,在真实的视觉感知中,观众能够快速聚焦到自己所关注的对象上,而不同于在3D电影需要观众的视点,在一个有着多层的立体空间中不停游移,后者可能会导致观众视觉上的失焦以及心理的抽离感。①

摄影技术和放映技术通过模仿人类眼睛的透视效果,实现了观众的认同,其中包括观众对摄影机的认同,以及观众对影片中的人物和角色的认同。②而影视作品同时又是观众窥淫和恋物的对象,欲望的代替性满足使观众对数字影视作品产生依赖,与此同时数字电影通过"真实"的影像弥补观众欲望的缺失,成为其恋物的道具。在以3D电影为代表的数字影视作品中,观众的主体地位得到了提升,观众的视觉和其他身体感官被充分调动。观众自主选择"焦点",在一个有着多个焦点层面的纵深空间中感知画面,最终导致视觉上的失焦和心理的抽离感。观众通过与电影画框内世界的互动,增强对电影的参与感。数字技术为观众提供了丰富的知觉对象,通过影像的生产,构成某种人类欲望的替代物,使欲望合法化。

二、基于观众接受心理的数字电影类型片分析

电影被称为"第七艺术",从诞生到不断发展,带给了人类精神上的极大感受。随着科学技术的进步,数字电影应运而生。"数字电影是指从拍摄到后期制作、发行和放映等环节的全过程,包括声音和图像都是采取数字方式,实现无胶片放映的电影。"③数字电影在影片的分辨率、储存播放的稳定程度、发行的便利、费用节省和绿色环保等方面,都比传统的胶片电影有着突出的优势。

(一)数字电影观众的接受心理

观众作为接受主体在电影产业中有着重要的地位,一旦离开了观众这个接受主体,电影内容传播就无法进行,电影作品的相关价值就不能得到实现。观众是电影信息的传播对象,也是电影产业服务的对象,观众的心理往往受到自身和外界诸多因素的制约而表现出需求的多样性。电影能不能吸引观众,关键在于能否在电影中激发和满足观众的心理需求、现实

① 谭梦. 论3D电影视阈下受众接受模式的嬗变[D]. 杭州:浙江大学,2014.
② 赵晓珊. 认同机制与观众心理:麦茨的精神分析电影理论评述[J]. 文艺研究,2011(6):95-106.
③ 徐志祥. 娱乐,电影艺术的一种社会功能[J]. 湖北社会科学,1989(5):69-70,68.

需求同时让观众产生情感共鸣。

由于接受主体具有年龄、性别、职业、文化层次等多种因素的差异性,不同的接受主体渴望被满足的心理需求也是不同的。除此之外,现今的观众通常选择看电影来缓解工作忙碌的压力和负面情绪,从而达到情感的宣泄和满足。同时,人们在工作生活中,通过电影这个媒介可以获得更多的社交机会,用电影来增加交谈话题,满足社交互动心理的需求。以下将从不同的层面来分析观众在观影过程中的心理满足现象。

1. 娱乐需求心理

数字电影作为大众媒介文化的一种商品,娱乐功能是它的本质属性,而娱乐需求也是人类普通的心理和情感的需求,人们在繁杂的工作和生活中,能安静地坐在舒适的电影院观赏电影,主要还是为了满足娱乐的心理需求。电影评论家邵牧君对电影的娱乐性有这样的见解:娱乐可以使人产生乐感(包括轻松感、舒适感、安逸感、满足感等积极情绪),可以驱除不乐感(包括压抑感、疲劳感、沉闷感、孤独感等负面情绪)。电影作为具有娱乐性的文化产品,能够给观众带来一种愉悦的享受,使观众从电影的画面和故事情节中获得心理上的替代性满足,以此来释放压抑的情绪和实现精神上的满足感。"可以这样说,电影无论何种片种都应该具有娱乐功能,否则,也就失去了存在的条件(企业性生产和商品化的制约)和存在的意义(为观众所接受)。"①

应该意识到,真正具有娱乐功能的影片绝对不是低级趣味、形象拙劣、品调不堪的低层次文化消费品。这就要求电影制作者要以尊重观众的精神和审美需求为原则,不能因为片面追求低质量的娱乐而放弃电影本身的艺术魅力。

2. 宣泄需求心理

精神分析理论认为,人类的大脑中除却意识之外,还存在潜意识,潜意识是人们"已经发生但并未达到意识状态的心理活动过程",其与意识共同构成人类的心理活动或认知活动。在人类的潜意识中存在着破坏欲望、攻击欲望和偷窥欲望,这些欲望往往受到社会道德和法律法规的约束,而被理性压制,但是这些欲望并不会完全的消解掉,而是在压抑中寻找宣泄的机会。

精神分析学家弗洛伊德在其精神分析理论中探讨了人类的潜意识,并被法国先锋学派的电影理论家们援引,用来研究电影与观众潜意识之间的关系。他们认为,电影能让人类在幻想中满足压抑的欲望,使得在现实社会生活中所积累的情绪得到合理释放。在观看数字电影时,观众把自己不能实现或不能表达的欲望投射到电影中,被压抑的欲望得到代替性的满足。

苏珊·朗格(Susanne K. Langer)把电影称为"梦幻工厂",把电影视为一种梦幻的存在,是因为电影可以让一些身处在社会底层的人感受到上流社会阶层的生活,让被现实压迫的人看到善恶因果,让迷失自我的人寻得生活的希望,让失恋和孤独的人感受到爱的甜蜜和人世间的温情,这个时候,影像成为了观众欲望满足的对象,观众的情感宣泄需求得到满足,从而进入到轻松愉悦的状态。

3. 社交需求心理

在现实生活中,人本能渴望融入社会这个大家庭,渴望去认识、了解别人。而有了电影之后,观众可以通过谈论、评价电影来找寻相同的话题。当一部电影成为了人们共同关注的

① 徐志祥. 娱乐,电影艺术的一种社会功能[J]. 湖北社会科学,1989(5):69-70,68.

焦点话题时,它就无形之中推动了人们的社会互动。当朋友同事聚会、和家人聊天或者和其他人交谈时,都可以通过谈论一部电影展开话题,所以电影除了其内容可以满足受众的需求,电影本身也能促进人们的社交活动。

4. 探索猎奇心理

认知心理学认为,在人类的深层心理中存在着一种探索未知的内在冲动,这种冲动表现为人类对未知和新领域和新知识追求。人类的这种猎奇冲动是一种适应自然环境、获得人类发展进步的本能。而电影媒介对观众的吸引力就在于可以满足观众对虚拟世界、未知世界的探索欲望。电影创作者利用跌宕起伏的电影情节、曲折艰难的探索过程、饱满鲜活的人物角色,让观众在观影的过程中不断产生疑问,产生探索的冲动,使得观众探知谜底、追求真相的欲望更加强烈。一些类型电影的创作理念就是调动观众的探索欲望和猎奇心理,从而吸引观众来观赏电影。

5. 模仿意识心理

亚里士多德曾说:"模仿是一种人类生存的自然倾向,是人的本能之一。"人们通过模仿来让行为得到引导和规约,社会群体的规范和价值观建设也都离不开人类的模仿本能。"模仿不仅仅涉及个体相似的外部行为,也涉及复杂的内部推演或模拟,涉及身体结构,特别是身体与外部环境的互动。"[①]可见,模仿与人类的身体和心理都有着密切的联系。从模仿心理需求出发,观众观赏一部电影,同样是为了能够满足自己模仿意识的心理需求。电影为观众提供完整的模仿对象,观众受到电影的影响,会模仿电影中角色的造型、穿着打扮乃至行为模式,这些行为可能会对青少年观众的健康心理发展产生影响,在一些电影的宣传或发行时会有附带说明:电影内容纯属虚构,不能作为青少年的行为指南。这也是为了有效避免和削减模仿行为所带来的负面影响。

6. 明星崇拜心理

明星制度是电影工业化生产的必然结果,尤其是在粉丝经济的概念出现之后,观众在选择影片时,往往会首先考虑参演的明星,一些知名导演的执导或者大牌明星的出演往往能给电影带来大量的观众,从而提升上座率,增加电影的票房收入。一些影迷、粉丝甚至多次购票观看来为自己喜欢的明星捧场,可见明星对观众观影选择的影响是巨大的。应该意识到,"明星崇拜的实质是人类崇拜心理的世俗化表现,其产生与青少年的自我实现、情感归属、补偿心态、从众炫耀心理等心理因素有关。"[②]为此,电影生产方可以利用影像来诠释和宣扬社会主流的价值观,以此加强对青少年心理的正确引导,不能一味地追求明星的价值而降低对电影的艺术质量和思想价值的要求。

(二)观众接受心理与电影类型片

要发展电影产业,就要从观众的接受心理来了解观众,从而更好地拍摄和制作出符合观众需求的电影作品。以下将从电影市场的几个主流电影类型片来举例分析电影类型片是如何满足观众的接受心理的。

1. 喜剧片对观众心理的满足

喜剧片可以让观众感受精神的愉悦,释放内心的压抑焦虑,让观众短暂地沉浸在电影创

① 邱关军. 模仿心理机制研究的历史、现状与展望[J]. 心理学探新,2014(6):488-492.
② 常仁杰. 当代青少年明星崇拜现象的社会心理透析[J]. 中外交流,2017(43):188-189.

造的独特环境之中,使紧绷的精神状态得到放松,观众能在电影的世界中给自己倦怠的心灵找到一个游乐园。

喜剧片的呈现效果主要有两种:一种是采用比较轻松诙谐的表达方式来表现现实生活的趣味。结合幽默风趣的人物性格和人物语言表达,给观众呈现出了日常生活的戏剧化效果,让观众在轻松舒适的环境中感受乐趣,获得心理上的放松,释放精神上的无形压力。另一种是采用讽刺夸张的表现来对现实社会进行反思和批判。创作者通过刻画小人物来折射现实人生的坎坷曲折,观众仿佛能体会到荧幕上的人物就是在演绎自己的人生,能在快乐中获得感动,在喜剧故事的结尾获得启示和情感升华。

2. 数字科幻片对观众猎奇探索心理的满足

俄国形式主义理论家什克洛夫斯基在其著作《作为手法的艺术》中提出了"陌生化"这个概念,具体是指文艺作品在内容与形式上违反人们习见的常情、常理、常事,在艺术上超越日常情境,从而带给接受者感官的刺激和情感的震动。这一手法被电影创作者用来满足观众的猎奇探索心理,表现为电影创作者突破常规思维,把电影观众司空见惯的事物变得陌生,以此来调动观众的兴趣口味,带给观众远离日常经验的奇观化感知体验。在如今的数字科幻电影中,先进的数字技术和电脑特效给观众带来前所未有的视听震撼感受,即视觉上的"陌生化"。以数字科幻电影《复仇者联盟》系列为例,电脑数字技术制造出复杂的视觉特效,带给观众惊艳的视听感受。科幻影片中奇幻冒险的故事背景,惊险刺激的动作场景、紧张刺激的情节,都以一种超脱观众感知体验的形式呈现在观众面前,充分发挥着"陌生化"的作用,以观众的固有思维定式为基础进行创新和创意发展,最大限度地满足了观众渴望摆脱现实束缚的猎奇探索心理。

3. 爱情片对观众替代性安慰心理的满足

电影"拟真性"的视觉语言形式和梦幻化的观赏机制,使它能够为观众提供一种替代性的心理满足,观众沉浸在观影体验中,把自己的欲望和情感投射到电影人物身上,幻想着这些在生活中不存在的事物或没能实现的愿望。所以爱情片满足了观众生活中渴望爱与被爱的情感需求。在爱情片中,画面风格唯美瑰丽,加上美妙配乐的烘托,影片的故事情节通常极具感染力。这些影片为观众呈现精美的画面、适宜的色彩以及优雅的音乐,让观众更加有代入感,使观众渴望爱情的心理需求获得了替代性的满足。

4. 犯罪片对观众犯禁欲宣泄心理的满足

精神分析学家认为人类从出生开始就有一种犯禁的本能欲望,这些怨恨、妒忌、怀疑、破坏的人类本能,在成长的过程中被社会教育所抑制。但是这些欲望往往存在于人类的潜意识中,它们长期被理性压制,无法完全消解,加上社会道德和法律的限制,长期积累的犯禁欲望可能会突破自己的心理防线,进而引发严重的后果。所以,人们力求一种可以释放自己的犯禁欲望的方式,而电影中的暴力元素是一种具有"补偿性质"的视觉文化产品,加上强大的影视特效,影片中的暴力情节为观众潜意识里蛰伏的犯禁欲望提供了一个合理的宣泄出口。此类影片中大量的战斗镜头、逼真的爆炸场景、真实的子弹轨迹、疯狂的飙车技术等能够带给观众视听震撼和短暂的心理满足,数字化的精彩特效让观众在激烈焦灼的枪战和对打中感受和体验犯禁欲望完全宣泄带来的刺激。使长期以来被生活所积累的压抑情绪得到释怀,身心也就得到舒缓和放松。而此类影片在叙事的推进中又能够回归社会的主流伦理价值,使短时间内得到解禁的欲望能回归被抑制的状态。观众在观影中能够自由切换身份,同时享受着解禁的快感和伸张正义的道德满足感。

数字电影的题材和内容是各种各样的,不同的电影类型片能够满足观众的不同心理需求。此外,不管是何种类型的电影,影视特效技术都发挥着不可替代的作用,不仅增加了电影主题的表现力,也更加能满足观众的观影需求。因此,影视艺术创作者要积极回应观众的心理需求,进而给电影做好规划和定位,要了解和把握住现代电影观众的观看心理,这样才能更好地创作出适应现代观众观看需求、为观众喜爱的优秀影片。

第八章　数字影视传播的趋势

3G催生了微博，4G催生了微信和短视频，5G时代的传输技术将全面颠覆现有的媒体概念和传播方式，场景传播、关系传播、情感传播将成为新的传播形态。受益于5G技术的优势特点，未来数字电视媒介形态也会向"轻量化""新型化""高速化"方面转变。

第一节　5G时代数字影视媒介形态的变革

5G与数字电视技术的结合，将推进网络能力、业务能力、用户体验的全面升级。

一、内容优质化

优质内容的创作与开发将成为5G时代以及未来电影产业链的核心。近年来国产电影涌现了一批口碑、票房俱佳的作品，但腰部电影仍然缺乏。要解决这个问题，需要形成多种具有固定套路的类型片。借鉴北美电影市场发展经验，公式化情节、定型化人物、图解式的视觉形象是类型片的基本特征，在此基础上进行创作可以确保内容的基本质量。虽然2019年《流浪地球》《哪吒之魔童降世》的成功为我国科幻和动画电影注入了一剂强心针，但是国产电影的整体创作平均水平仍需进一步提升。此外，类似于北美成熟的西部片，我国同样可以形成具有"中国特色"的类型片。比如《战狼2》《红海行动》《中国机长》《我和我的祖国》等主旋律影片的成功，也为探索中国主旋律类型片奠定了坚实基础。

此外，在IP系列化开发方面，目前的中国电影还有极大的可挖掘空间。近几年，我国电影在IP商业价值开发上做了一些探索和努力，如《战狼2》《唐人街探案2》《前任》系列等，都属于IP系列作品开发，但仍比较初级。再深入一些，我国五千年历史长河中沉淀下来的文学巨著，每一个大IP，都可以挖掘出一系列小IP。例如《西游记》《三国演义》等大IP，无论是影视作品还是游戏，一直在被挖掘开发，呈现的手法和角度各异，但是在电影领域仍比较碎片化，缺乏商业视角立体开发的系列作品。另外，与北美市场相比，我国目前在IP后端衍生品市场开发方面，也有较大差距。北美成功的IP衍生品，大多都具有系列化特征，从而保持了热度的连续性，如全球衍生品收入排名第一的《星球大战》，系列电影有十部之多，全球总票房64.9亿美元，衍生品收入超过320亿美元。而类似于迪士尼主题公园和环球影城这样的综合IP实景娱乐场所开发方面，目前国内一些公司也做出了个别优秀项目，但由于IP比较碎片化或者不够硬核，规模就相对较小且复制难度大，尚未形成强大的品牌影响力。除了对优质内容的打磨，在互联网、大数据、线上线下交互快速发展的今天，高效智能的宣发模式对于电影票房助力也是功不可没的。发行企业要及时研究受众观影心理与分层的变化，多

样化地进行电影宣推,及早做好老电影、复映电影、文艺电影等分众电影市场渠道。同时,电影宣发要"走出去",抓住推广机遇,讲好中国故事,抢占被忽略的"冷"档期,细分观影市场。

不仅如此,5G 的建设发展也将为电影产业带来新的发展机遇。目前来看,变化可能主要体现在电影呈现形式和渠道上,如借助 VR 设备,或者发展线上电影院等。由于 3D 和 IMAX 技术的发展,电影呈现形式已经从平面到立体,未来随着 5G 浪潮对 VR 技术的推进,电影在视觉感官体验上浸入感会进一步加强。在渠道上,5G 解决了高品质影音信号传输速度问题,由此可能衍生出线上电影院模式,通过家庭投影或大屏设备,同步接收高品质电影数字信号。点播电影院的出现以及网络电影的发展对于行业重新制定标准提出了新的要求。

二、基础设施创新化

面对 5G 时代的到来,数字电视想要继续生存与发展,需要积极加强技术与基础设施的创新性建设。例如,通过积极建立双向网络格局,将各种先进技术引入其中。各大运营商应当充分结合自身实际情况,明确 5G 时代提出的技术要求,加大对基础设施的投入力度,并坚持以用户为中心的原则,以服务用户为宗旨,牢牢抓住 5G 与 4K 等技术机遇,平衡好技术与市场之间的关系,在为 5G 时代数字电视的发展提供有力技术保障的同时也可以为广大用户提供更加多元的收视选择。

三、增值业务多样化

受到 5G 高带宽、低延时等优势特点的冲击,数字电视在生存与发展过程中必须高度重视增值业务的多样化发展,吸引更多的用户。在此过程中,数字电视一方面要对现有的视频服务进行优化改进,通过增设智能导航等方式,使用户可以根据自身实际需要享受更加贴心、智能、专业的收视引导。另一方面,数字电视应该在广告宣传方面增加投入,形成数字电视的品牌优势。面对已经到来的 5G 时代,数字电视急需加大发展、融合力度,将业务拓展至诸多领域,使得自身的发展空间进一步扩大,更好地满足用户多样化的电视业务需求。根据用户的实际需求推送精品内容,实现数字电视的精准触达。

四、平台技术整合化

5G 时代的到来将进一步深化三网融合,只有为数字电视用户提供高效舒适的观看服务,深化用户的观看体验,才能实现数字电视的可持续发展。因此,运营商需要积极实现平台的技术整合,大力丰富、创新平台现有技术。通过 5G 时代新技术运用,将物联网与互联网有机整合,构建多屏互动平台,用户可以直接利用现有的智能手机、平板电脑等,在连接无线网时随时随地连接数字电视和收看节目。同时,在物联网与互联网的深度融合的过程中,借助物联网操作,数字电视也可以实现远距离传播。

数字电视在发展过程中,受众需求和服务内容都发生了明显的变化,传播效果也相应有了明显的提升。随着 5G 时代的到来,数字电视在内容、生产者和媒介方面发生了巨大的变革,数字技术在广播电视领域将会得到更加广泛的应用,并以更快的速度和更大的规模发展

用户群。同时,这些变革也给数字电视的生存与发展带来了挑战,数字电视需要充分结合自身现有优势,积极顺应时代发展要求,实现数字电视在5G时代的进一步发展。

第二节 数字时代影视传播的个性化趋势

一、大数据的作用

在数字技术的主导下,以往的大众传播模式逐步让位于以精准推送为特征的个性化传播时代。在数字时代,人类工作、生活的方方面面都与计算机数据密不可分,人类的各种信息被各部门、公司搜集整理,并且在每位用户的计算机应用,尤其是网络浏览行为中,用户行为、踪迹的点点滴滴都会被记录并搜集,而这些也成为各大互联网公司的重要财富。通过对搜集到的海量数据的计算和分析,各互联网公司可以针对每一用户制定出详细的营销计划,从而实现产品的精准投放。

"大数据时代,网络比你更了解自己的喜好。"互联网公司根据自己掌握的数据,能够对用户的习惯和品位形成非常清晰的了解。各大影迷和视频网站当然也不会放弃这种搜集用户数据的大好机会。豆瓣网就在电影分类栏目打出"你的口味我知道"的口号,它会根据每位用户"标记"和评论电影的情况来把握观众的喜好,并在"你可能感兴趣"栏目为每位用户提供一个个性化片单。同样,每当我们登陆爱奇艺、腾讯视频、搜狐视频的用户个人中心时,都会在最显眼的位置发现"猜你喜欢"这一栏目。正如乐视影业创新事业副总裁陈肃所言:"产品类型的思维要变成用户类型的思维,这是互联网带来的最大改变。……你是我的用户,我根据你的需求,你爱看哪个台,我给你设计,你爱看足球比赛,打开电视就是足球比赛,根据你的需求、反馈、指令,不断得给你提供极致的用户体验。"[①]而这也正是各大视频网站尽力想要做到的事情,它们会根据每位用户的观影记录,采用类推法提供与用户之前观看影片类似的片目,用来引导其进一步的观影行为,同时也强化用户对网络平台的依赖感和忠诚度,这些都充分体现出新媒体时代电影类型划分的个性化趋势。

大数据作为一种宝贵的商业资源,最终一定会得到电影生产者更为充分的利用。正如一些学者所指出的:"无论在剧本创作,也就是电影创意的开端,还是在整个电影制作流程的管理上,大数据都有着非常多的对接可能和使用价值。"[②]大数据分析可以帮助电影生产者更清楚地把握观众的喜好,从而降低投资的盲目性和风险性。

这种大数据时代的类型电影生产方式,在视频网站的自制项目中最能体现出它的价值。其中最为成功的案例,无疑就是Netflix公司的自制剧《纸牌屋》的运作。通过对自己拥有的3000万付费用户留下的400万条评论和300万次主题搜索的分析,Netflix公司发现,喜欢看1990年版《纸牌屋》的影迷们同时喜欢看导演大卫·芬奇的作品,另外,他们也会经常观看奥斯卡影帝凯文·史派西的作品。为了实现利润最大化,Netflix公司将以上三种元素融

① 陈肃,詹庆生.电影大数据:分众和定制时代的思维方式[J].当代电影,2014(8):4-9.
② 李迅,王义之.大数据对电影创意和内容管理的意义[J].当代电影,2014(8):4-8.

为一体,最终打造出了一部商业与口碑共赢的剧作,该剧不仅横扫艾美奖,还为 Netflix 公司带来了数百万新的付费用户。亚马逊(Amazon)公司在电影行业则更胜一筹,这家公司早在 1998 年便把全球知名的电影资料库 IMBD 收入囊中,从而获得了海量电影数据资源,对电影观众的欣赏口味有了较为准确的把握。目前,无论是在电影制作还是发行环节,亚马逊都已获得突出成绩,特别是由它们负责发行的《海边的曼彻斯特》,以不足 900 万美元的成本获近 7000 万美元的票房,而且还荣膺奥斯卡最佳男主角奖和最佳原创剧本奖,这样的成绩已经让好莱坞各大制片厂感受到了严重的危机。

国内视频网站也已开始发掘自身所掌握的数据的力量,例如,爱奇艺通过对网络大电影用户群的详细分析就发现:"观看网络大电影的观众以男性居多,年龄集中在 19~30 岁之间;使用移动端观看电影的人数比 PC 端多,其中使用安卓端设备的人数更多;在题材偏好方面,爱奇艺的会员偏爱剧情类和惊悚类的网络大电影。"① 这一分析结果成为爱奇艺在购买或自制网络大电影过程中的重要参考。它们的《赌神归来》和《驱魔保安》两部网络电影,从一开始的选题策划阶段就依赖于大数据分析。2015 年,《赌神归来》上线之后,一周点击量破千万,并在当时创下了爱奇艺单日票房分账记录;而《驱魔保安》也获得了单日播放量破百万的成绩。

视频网站的大数据分析在一定程度上代表了当下我国主流观影群体的趣味,因而也可以作为院线电影生产中的有效参考。不过院线电影在生产、审查包括营销等环节都有自身的特殊性,因而要取得更好的市场效果还需建立属于自身的大数据分析团队。

二、粉丝文化的影响

粉丝文化并不是互联网时代的产物。自大众文化兴起以来,社会上就有众多围绕某一明星、名人,或是由某一艺术题材或特定文本而建构起来的粉丝群体。由于对某一对象的痴迷,粉丝们会以一种非常积极主动和富于奉献精神的方式组织或参与一些共同活动,这一过程也是大众文化时代一种极具创造性的文化生产方式。

在互联网和移动网络所主导的新媒体时代里,粉丝文化的作用又有了明显提升。互联网技术使人类在很大程度上挣脱了地域的限制,它能够把全球范围内的粉丝迅速聚集在同一网络社区,让他们可以随时随地展开交流。并且在互联网空间里,粉丝的数量和规模非常容易统计,例如在新浪微博,每位明星的粉丝数量都会得到精确显示;在百度贴吧,帖子数量也是反映某一人物、题材或文本的热度的明确指标。这些都可以成为新媒体时代电影从业者的决策依据。在这种情况下,只要一部电影能够获得一定数量的粉丝支持,就足以保证盈利。

在如今的新型媒介环境里,分众化营销越来越趋于主流。这种营销方式倾向于对用户或观众进行细分,以一种更为精确的方式直接向其推送产品,并且会尝试与用户或观众建立起亲密的情感关系,使之对产品形成持续性关注。同样的,在当下的电影生产领域,电影进入了一个分众和定制的时代,甚至有人指出"电影类型要转变为用户类型"②,此时,针对粉丝

① 大数据分析推动网络大电影迅猛发展[EB/OL].(2015-08-27). http://www.xinhuanet.com/ent/2015-08/27/c_128172764.htm.
② 陈肃,詹庆生.电影大数据:分众和定制时代的思维方式[J].当代电影,2014(8):4-9.

群体的分众化营销也越来越趋于主流。任何一个题材、文本或人物，只要它积累了足够的粉丝数量，便很快会被嗅觉灵敏的电影投资人盯上，迅速将其转变为电影产品。前些年，那些引起广泛关注的热门电视综艺节目，如《爸爸去哪儿》《奔跑吧兄弟》等，几乎全被改编成电影作品在主流院线上映，并且不少还取得了很高的票房成绩。另外，根据游戏改编的电影也大量涌现，《愤怒的小鸟》《洛克王国》等热门游戏均被改编为电影，其中影响力最大的无疑是《魔兽》，由于中国境内众多《魔兽》玩家的大力支持，这部影片在我国电影市场斩获了14.7亿的高额票房。

在"大数据""云计算"等技术日趋成熟的背景下，我们能够对电影观众的观影习惯甚至行为方式形成更为清晰的认识，这样能使我们的电影创作更具目的性和针对性，在一定程度上避免盲目投资的现象。但是，电影毕竟不止是一种商品，它还是一种满足人类精神需求的艺术和文化产品，而这些又绝不是冰冷的数据所能真实反映的。有学者就曾指出："迄今为止的大数据智能跟踪技术相比于人的艺术创作存在一个致命缺陷。严格来说，大数据提供的不是创造性的、开掘性的，它只是跟随性的、迎合性的。或者直白地说，大数据技术只能迎合用户的口味，并不能引领用户的品位。"①一味地研究分析观众的口味而不去细心打磨电影内容，带来的必将是电影艺术和产业的灾难。在世界电影史上，电影艺术的每一次突破和飞跃都是由一些敢于打破常规、违背大众审美趣味的艺术家所引领的。20世纪二三十年代的欧洲先锋电影运动、四十年代的意大利新现实主义运动和五六十年代的法国电影新浪潮，虽然在当时并不被主流大众接受，但最终都在电影艺术发展史上留下了无比深刻的印迹，而这些都是大数据运算所无法做到的。因而，我们在强调大数据的作用的同时也必须清醒地认识到它的局限性，特别是它与人性尤其是与艺术家的创造性相抵牾的一面。其实，大数据的局限性在当前的中国电影市场上已经有非常明显的表现，很多由数据催生的项目最终在电影市场上败得一塌糊涂。例如，根据综艺节目改编的电影中，《中国好声音》原本拥有巨大社会影响力和庞大的粉丝规模，在改编为电影《中国好声音之为你转身》之后，导演曾放言票房会突破10亿，然而最终，这部电影的票房却只有可怜的302万。同样，根据热门综艺《极限挑战》改编的《极限挑战之皇家宝藏》上映后，票房成绩也远远低于片方的预期。

我们不妨拿印度电影《摔跤吧，爸爸》在我国市场上的表现来作以对比。该片上映之前，各大院线均不看好它的市场前景，因为印度电影在当下中国电影市场影响不大，再加上这部影片又是一部小众化的体育片，如果按照大数据运算，该片无论如何都不会有多高的票房。然而，出乎预料的是，影片上映后口碑和排片一路逆袭，最终票房突破12亿人民币，超越了印度本土票房。可见，一部电影的成功，最根本的还是要依赖其过硬的质量，特别是要依赖精彩的故事和讲述故事的方式，只有用真情实感打动了观众，电影才能获得观众的认同和支持，最终也才能获得良好的市场回报。

另外，不得不指出的是，在大数据和粉丝文化的作用下，很多电影公司的投资策略也日趋保守，他们越来越重视那些大投资大制作、依靠视觉效果取胜的电影，而那些依靠精彩故事和强烈情感打动观众的作品却往往被弃之不顾。如此一来，不但会使观众在长时间的视听轰炸之下产生审美疲劳，还必然导致电影的艺术性和人文性的式微。有鉴于此，我们在新媒体时代语境下，不仅要借助新的技术手段实现影视作品的精准推送，还要注重创作者在内容和风格等各个层面上原创力的发挥，从而推动电影产业和艺术的共同进步。

① 王朋进.算法创作：大数据时代电视节目创作的新模式[J].中国电视.2017(2)：32—33.

第三节 数字时代影视传播的具身化趋势

从更深层面来看,数字时代的影视传播呈现出具身化(embodiment)趋势。如果说传统影视传播主要是为观众带来视听愉悦,那么数字时代的影视传播则诉诸于整个身体感官。在此过程中,影视作品以身体为媒介,满足观众的娱乐和审美需求,并实现社会价值和文化理念的有效传播。正如新媒体理论家马克·汉森(Mark Hansen)在《新媒介的新哲学》(New Philosophy of New Media)中所说:"当下媒介艺术经历了审美文化层面的范式转换:这是一种从视觉中心主义美学的主导向着植根于身体的具身化美学的转换。"[①]这一审美转换最集中表现于 VR、AR 等新技术在影视传播中作用的凸显。此类影像技术已经彻底超越了传统的视觉中心主义范式,真正调动起观众的身体感知对影像作出回应。

2018 年 3 月 30 日,史蒂文·斯皮尔伯格执导的《头号玩家》上映,引领了全球范围的一次观影热潮。这部电影的成功一方面是由于其精妙的故事编排和震撼的视听效果,另一方面则是由于对未来世界的敌托邦想象所引发的哲理思考。影片以 2045 年的一个后启示录式场景开场,其中的人类沉迷于一款名为"绿洲"的 VR 游戏,以至对现实世界彻底丧失了兴趣。这在警醒人类戒除游戏沉迷的同时,也使我们从电影中的 VR 装备及其产生的社会效应中看到了一种新的电影本体论的轮廓。在 VR 影像中,我们较为清晰地看到了一种"后电影"的存在形态以及一种新型"观影关系"的诞生。

一、数字影像时代虚拟与现实的交融

在《头号玩家》中,我们看到人类在虚拟影像中工作、游戏,甚至谈情说爱,他们仿佛在一个自足的世界中幸福生活。然而,一旦切换到现实世界,我们立即发现,几乎所有人都在面对空气扭动着身躯,挥舞着四肢,做出各种夸张的动作,而这恰恰是精神分裂症患者的典型症候。此时,整座城市仿佛成为一座大型精神病院,人们在谵妄之中往来穿梭于各种主体身份之间。同样,在观看《火星救援》《Help》《迷失》等 VR 电影时,我们也完全沉浸在全景影像之中,跟随视觉中心点的变换来转动我们的头部,在故事情节的影响和刺激下,做出各种夸张的表情、动作,甚至带动整个躯体的运动。然而,在旁观者看来,我们的举动却是如此滑稽可笑。其实,这也正是现代社会的一种真实写照。在当下媒介饱和的时代,人与人之间现实的交往日益减少,即便是在面对面的时候,人们也往往深陷于虚拟的赛博空间之中,每个人仿佛处于不同的时空,近在咫尺却又远在天涯。而 VR 技术则更为彻底地将我们推向这种境地,一旦戴上 VR 头盔和体感装备,现实世界便彻底退出我们的感知范围,我们会以一种深度沉浸的方式进入虚幻世界之中,并对其做出相应的大脑和身体反应。

在传统的观影环境中,我们身处黑暗的电影院,此时,我们对信息的感知主要经由眼睛和耳朵来进行。不过,这种状况在 VR 观影模式中得到改变,一旦我们戴上 VR 头盔和体感装备,就需调动所有身体感官去应对影像世界。在 VR 电影《火星救援》中,我们真的感觉自

① Hansen M. New philosophy for new media[M]. Cambridge: The MIT Press, 2003:41.

己漫步于太空之中，全身心地沉浸在火星景象里；在《迷失》中，我们置身于一片漆黑、荒无人烟的丛林；而在《Help》中，我们又仿佛亲临怪兽来袭时的洛杉矶。在这种深度沉浸状态中，我们从影像获得的神经刺激与亲身经历几乎完全等同。

虚拟与现实原本是对立的两极，然而，在 VR 艺术中，两者以一种奇妙的方式融为一体。依据大脑镜像神经元的运作原理，我们戴上 VR 头盔后所看到的虚拟影像，会在大脑布洛卡区激起等同于亲身体验的神经刺激，从而形成和现实经历类似的生命体验。由此，在 VR 艺术中，虚拟和现实的边界发生了内爆，两者的区分变得毫无意义。根据杰里米·拜伦森(Jeremy Bailenson)博士在斯坦福大学虚拟人机交互实验室所做的实验，受试者在虚拟世界中被赋予的不同身高、体态、外貌、年龄等因素，不仅会改变他们在虚拟交往中的自信程度和话语方式，甚至还会影响到他们在现实世界中的心态和言行。"在虚拟世界中人们的感受可以被带到现实生活当中，就是说在虚拟世界当中的一些体验能够改变人类在现实生活中的体验。……虚拟现实对人的心理和交往方式均会产生显著的影响。"①进入 VR 时代，虚拟已经在很大程度上影响和介入现实，正如在《头号玩家》中，人们在"绿洲"中结成的人际关系可以带到现实世界，他们在游戏世界积累的虚拟财富也可以在现实世界中形成购买力。反之，现实世界也会直接影响和改变虚拟体验，人们在现实生活中的身份地位特别是经济能力，在很大程度上决定了他们在虚拟世界中的行动能力和自由度。由《头号玩家》所构画的 VR 主导的未来世界里，现实和虚拟已经难分彼此，它们两者共同组构为人类生活的一体两面。也许在不远的将来，我们真的会像在《盗梦空间》中一样，只能通过旋转陀螺来确定我们到底置身现实抑或虚拟空间。

其实，吉尔·路易·勒内·德勒兹(Gilles Louis Rene Deleuze)早就指出过将虚拟与现实相对立所产生的问题。在他看来，虚拟影像绝不是孤立于现实之外的虚假的存在，"电影影像有施为的力量，它并非只是隔着一定距离对外部世界的呈现，而是还在世界之中并与世界一同运转"②。影像一旦制作完成，它就成为现实世界中的一种客观存在，就像书籍一样，它存在于现实世界之中，并在很大程度上影响和作用于现实世界。并且，由于电影影像的高度逼真性，它更容易使人信以为真，从而更为直接地影响和介入人类现实生活。这种现象最为明显的表现在追星族的狂热之中。在现实生活中，有无数观众特别是年轻观众，为某些影视明星的外貌或人格魅力所吸引，甚至达到疯狂迷恋的程度。然而事实上，真正令他们着迷的，只不过是演员在电影文本中所建构的虚拟的明星形象而已。法国哲学家让·波德里亚也曾留意到肥皂剧中虚拟的人物形象对观众和演员现实生活的影响，他曾经提到，"人们写信给肥皂剧中的角色们，向他们求婚，……人们经常会在街头横眉冷对电视剧中的反面角色演员，并且警告他们如果不弃恶从善，他们将来可能招致严重的后果。电视剧中的医生、律师和侦探经常会收到请求建议和帮助的要求……"③。可见，长期以来，伴随影视艺术的发展，虚拟世界已经越来越深地植入人类社会现实，它经由视觉神经作用于人类大脑，并最终参与了对现实世界的改写和重构。

如果说在传统观影关系中，虚拟与现实之间已然处于相互勾连、难解难分状态的话，那

① 谭力勤. 奇点艺术[M]. 北京：机械工业出版社，2018：140.
② Pisters P. Temporal explorations in cosmic consciousness[J]. Cultural Studies Review，2015(9)：122.
③ 让·鲍德里亚. 拟仿物与仿像[M]. 台北：台湾时报文化出版公司，1998：256.

么到了 VR 电影阶段,两者之间的鸿沟几乎被抹平了。在戴上 VR 头盔和体感装备后,我们会彻底沉浸在虚拟世界之中,并且跟随剧情的变化来调动我们的大脑、四肢乃至整个躯体去应对虚拟影像。例如在 VR 纪录片《恩泽潮涌》(*The Waves of Grace*)中,我们仿佛亲身前往埃博拉病毒肆虐的非洲贫民区,尤其是当我们看到埋葬死难者的一座座坟墓的时候,我们会更加由衷地感受到生存在那里的人们的绝望之情。而在我国 VR 纪录片《山村里的幼儿园》中,我们又会沉浸在贵州山区留守儿童的生长环境之中,感同身受地体会到他们的贫困和无助。这些势必会激发我们内心的人道主义情怀,促使我们在现实生活中更多参与扶危济困的公益活动。在观看 VR 影像时,我们以一种类似于亲身体验的方式进入另一时空,在此过程中,360°环绕的虚拟影像会深深植入人类大脑,在调动人类躯体的同时,也影响和改变着人类的心智、体态,乃至整个社会生活。

二、超越影像再现论

法国电影理论家克里斯蒂安·麦茨的电影符号学对现代电影理论影响至深,他将索绪尔的语言学理论和罗兰·巴特的符号学理论应用于电影研究,把电影影像当作一种表意符号,试图区分其中的能指和所指,并寻找电影表意的一般规律。不过,之后不久,麦茨就发现在电影研究中僵化套用语言学模式的问题,因为电影同严格意义上的语言差别甚大,我们很难在电影影像中找到类似于音素或语素的最小分节单位,并且影像符号还面临着能指和所指之间"短路"的问题,导致我们很难将其指认为严格意义上的"符号"。为了走出研究的死胡同,麦茨又尝试将弗洛伊德和拉康的精神分析理论引入电影符号学,从而把电影符号学放置于更为广泛的社会系统之中。他尝试分析影像与现代主体性建构之间的关系,由此将电影符号学研究的视域转向了观影关系(Spectatorship)的研究。这种方法奠定了之后很长一段时间里电影学研究的主导范式,它经历了与女性主义、西方马克思主义等研究方法的结合,成为揭示影像再现关系中的意识形态机制的重要理论手段。此种研究范式倾向于将电影影像看作是对社会现实的艺术再现,然而这种再现又不可能是客观公正的,而是在性别、种族和阶层等种种意识形态的规训和压制之下展开运作的。

不过,德勒兹指出了影像再现论中存在的问题,那就是其中天然地存在着一种二元对立的思维模式,即认为再现者/影像与被再现者/物质之间处于一种镜像式的反射关系之中,并将影像理解为是隔着一定距离对外部现实作出的虚假反映。由此就确立了物质的中心地位,而将影像贬抑到边缘位置。正因如此,德勒兹以及一些后现代主义哲学家才极力反对艺术再现论,他们认为:"世间的一切元素(包括物质、影像和测量工具)的行动或内在行动,都在这个世界上或在世界中产生更为直接的作用。"[①]由此,德勒兹确立了影像的独立地位,认为它并非物质的附庸,而是和物质一样,可以直接影响和作用于人类社会。当然,这种理论也在大脑镜像神经元的运作原理中得到支撑,即影像完全可以通过作用于人类大脑,产生和外部物质刺激等同的效果,从而影响到人类的决策和行动,并最终影响和改变物质世界。

其实,早在 20 世纪 30 年代,德国著名哲学家瓦尔特·本雅明就曾指出电影影像与文学、绘画乃至雕塑等传统艺术的不同,他并不认为电影影像是在一定距离之外对外部世界的

① Pisters P. Temporal explorations in cosmic consciousness[J]. Cultural Studies Review, 2015(9):122.

再现,同样,也不认为观众观看电影时是以一种"凝神静观"的方式感悟影像之中的"灵韵"。反而,他提出观众观看电影时,是以一种类似于触觉性的方式与影像展开互动。① 在此过程中,影像以一种直接的方式作用于观众的身体和心灵,并由此对外部世界产生影响。

如果说,在传统电影观赏中,影像与观众之间已经展开了一种亲密互动的话,那么,在VR时代,影像更为影响人类生活的真实。此时,物质/被再现者与影像/再现者之间的差异被再度抹平。一方面,比之传统电影,VR电影能够更为全面有效地刺激人类镜像神经元,使影像获得与物质等同的效力。另一方面,VR电影是一种典型的交互艺术,比之于传统电影银幕,VR头盔更加类似于一个操作界面。通过这一界面,人类能够以一种具身化的方式直接进入影像世界,并与影像展开交流和互动。由此,影像就成了人类必须去直接面对和处理的真实。正如有论者所言:"界面发明了一种崭新的视觉指涉体系,即它是作为入口的视觉图示而存在,并不是具有特定含义的视觉表征。"② 正因如此,我们才称穿戴VR设备的人们为"用户"而非"观众"。在此过程中,用户所使用的绝非只是物质层面上的VR视听和体感装备,同时还包括由影像所建构的叙事空间。例如在Oculus公司制作的VR电影《亨利》中,亨利是一只小刺猬,它内心孤独,非常渴望交到一个朋友。而用户则可以借助VR设备走进亨利的房间,并在其中自由参观走动。当用户去看亨利的时候,亨利就会转过身来与用户进行眼神接触,从而使用户深入体验到亨利内心的孤独,并最终和亨利成为朋友。在VR短片《蓝色海洋》中,观众借助VR头盔、手柄及位置追踪设备,可以进入一艘海底沉船,在其中自由穿梭并与鲸鱼亲密互动。在VR世界中,我们所做的事情,是深度沉浸于影像世界,并对其做出应对和处理。

在此状况下,数字时代的影视传播要获得好的传播效果,就需以身体为准绳,去适应数字时代观众的新型审美需求。不过必须强调的是,这里所说的"身体",并不是传统意义上的肉体,而是指身-心和谐共生的一种身体存在状态。恰如美学家理查德·舒斯特曼(Richard Shusterman)所说:"'身体美学'(somaesthetics)这个术语中的'身体'(soma),是指一个鲜活灵动、感知敏锐的身体,而不是一个可以避开生命和感觉的单纯生理学意义上的身体,'美学'(aesthetic)则具有双重角色,一是强调身体的感知功能(其具象化的意向性与身/心二元论适成对照),即确立人们的自我意识,又欣赏其他自我和事物的审美特质。"③数字时代影视传播的具身化趋势,当然不是简单迎合观众的身体欲望,而是要调动各种数字影音技术、手法,充分激发观众的身体感知力,使之在一种身心和谐中实现知识的更新,情感的升华和心灵的满足。

① 瓦尔特·本雅明.摄影小史、机械复制时代的艺术作品[M].王才勇,译.南京:江苏人民出版社,2006:142.
② 祁林.界面革命[J].文化研究,2015(2):181-198.
③ Shusterman R. Body consciousness: a Philosophy of mindfullness and somaesthetics[M]. New York: Cambridge University Press, 2008:1-2.

参 考 文 献

[1] 马歇尔·麦克卢汉.理解媒介:论人的延伸[M].何道宽,译.北京:商务印书馆,2000.
[2] 威尔伯·施拉姆,威廉·波特.传播学概论[M].北京:新华出版社,1984.
[3] 斯蒂文·小约翰.传播理论[M].陈德民,译.北京:中国社会科学出版社,1999.
[4] 丹尼斯·麦奎尔,斯文·温德尔.大众传播模式论[M].祝建华,武伟,译.上海:上海译文出版社,1997.
[5] 卡利斯·鲍德温,金·克拉克,等.价值链管理[M].北京新华信商业风险管理有限责任公司,译.北京:中国人民大学出版社,2001.
[6] 克劳斯·布鲁恩·延森.媒介融合:网络传播、大众传播和人际传播的三重维度[M].刘君,译.上海:复旦大学出版社,2012.
[7] 文森特·莫斯可.传播政治经济学[M].胡正荣,译.北京:华夏出版社,2000.
[8] 尼古拉斯·阿伯克龙比.电视与社会[M].张永喜,译.南京:南京大学出版社,2001.
[9] 戴维·莫利,凯文·罗宾斯.认同的空间:全球媒介、电子世界景观和文化边界[M].司艳,译.南京:南京大学出版社,2001.
[10] 巴里·利特曼.大电影产业[M].尹鸿,刘宏宇,肖洁,译.北京:清华大学出版社,2005.
[11] 洛朗·克勒通.电影经济学[M].刘云舟,译.北京:中国电影出版社,2008.
[12] 鲍勃·罗德,雷·维勒兹.大融合:互联网时代的商业模式[M].朱卫夫,孙昕昕,王茜,译.北京:人民邮电出版社,2015.
[13] 克里斯·巴克.电视、全球化与文化认同[M].北京:北京大学出版社,2008.
[14] 阿曼达·洛茨.电视即将被革命[M].陶冶,译.北京:中国广播影视出版社,2015.
[15] 马克·凯林斯.超越杜比 数字声音时代的电影[M].张晓月,孙畅,译.北京:人民邮电出版社,2019.
[16] 戴维·马丁利.数字绘景指南:电影·电视·游戏·广告的数字背景制作全流程[M].周令非,金晟,译.北京:人民邮电出版社,2018.
[17] 闵大洪.数字传媒概要[M].上海:复旦大学出版社,2003.
[18] 李艺,刘成新.影视艺术传播与审美[M].北京:中国广播电视出版社,2001.
[19] 吴贻弓,李亦中.影视艺术鉴赏[M].北京:北京大学出版社,2004.
[20] 刘静,陈红艳.数字媒介传播概论[M].北京:清华大学出版社,2014.
[21] 史可扬.影视传播学[M].广州:中山大学出版社,2011.
[22] 张晓锋.解构电视:电视传播学新论[M].北京:中国广播大学出版社,2006.
[23] 李良荣.新闻学概论[M].5版.上海:复旦大学出版社,2013.
[24] 田本相.电视文化学[M].北京:文化艺术出版社,1990.
[25] 朱辉军.电影形态学[M].北京:中国电影出版社,1994.
[26] 章柏青,张卫.电影观众学[M].北京:中国电影出版社,1994.
[27] 阿里研究院.互联网+:从IT到DT[M].北京:机械工业出版社,2015.
[28] 郭镇之.中外广播电视史[M].2版.上海:复旦大学出版社,2008.
[29] 郭镇之,苏俊斌.当代广播电视学[M].上海:复旦大学出版社,2012.
[30] 卜彦芳.广播电视经营与管理[M].北京:高等教育出版社,2015.

[31] 李继东.中国影视政策创新研究[M].北京:中国传媒大学出版社,2014.
[32] 祝燕南.中国广播电影电视发展报告(2016)[M].北京:中国广播影视出版社,2016.
[33] 常江.广播电视学导论[M].北京:北京大学出版社,2016.
[34] 王晓红,涂凌波.中外优秀电视节目案例解析[M].北京:中国传媒大学出版社,2017.
[35] 黎斌.电视融合变革:新媒体时代传统电视的转型之路[M].北京:中国国际广播出版社,2011.
[36] 李馥岑,于晓静,郑洁,等.复杂传播网络下的电视新媒体受众研究[M].上海:上海交通大学出版社,2013.
[37] 王大为.英美好节目:品味西方电视文化[M].北京:新华出版社,2015.
[38] 萧盈盈.互联网时代:电视的变革与迁徙[M].北京:知识产权出版社,2016.
[39] 中国电影家协会.2016中国电影产业研究报告[M].北京:中国电影出版社,2016.
[40] 陈焱.好莱坞模式:美国电影产业研究[M].北京:北京联合出版社,2014.
[41] 喻国明,张小争.传媒竞争力产业价值链案例与模式[M].北京:华夏出版社,2005.
[42] 金冠军,王玉明.电影产业概论[M].上海:复旦大学出版社,2012.
[43] 王鹏.镜像观察:中国电影产业发展态势研究[M].北京:中国社会科学出版社,2015.
[44] 胡智锋.中国影视文化创意产业发展创新研究[M].北京:中国传媒大学出版社,2014.
[45] 中国社会科学院知识产权中心.国家知识产权战略与知识产权保护[M].北京:知识产权出版社,2011.
[46] 杨小兰.网络著作权研究[M].北京:知识产权出版社,2012.
[47] 王正志.中国知识产权指数报告2013[M].北京:知识产权出版社,2013.
[48] 邓正来.中国法学向何处去:建构"中国法律理想图景"时代的论纲[M].北京:商务印书馆,2006.
[49] 张文显.知识经济与法律制度创新[M].北京:北京大学出版社,2012.
[50] 王振宇.中国知识产权法律发展研究[M].北京:社会科学文献出版社,2014.
[51] 宋海燕.中国版权新问题[M].北京:商务印书馆,2011.
[52] 雷蔚真.电视传播的数字化转型[M].北京:中国广播电视出版社,2017.
[53] 秦宗财.融媒时代我国数字影视传播与产业研究[M].芜湖:安徽师范大学出版社,2017.
[54] 赵苏.数字媒体环境下的影视艺术探究[M].北京:中国水利水电出版社,2017.
[55] 李停战,周炜.数字影视创作基础教程[M].北京:高等教育出版社,2017.
[56] 祁勇.数字化发行放映条件下中国电影产业化发展之路[M].北京:中国电影出版社,2017.
[57] 张登.影视场景艺术构建与数字化实现[M].天津:天津人民美术出版社,2018.
[58] 何其聪.可能性未来:媒介边界消亡与服务产品崛起[J].现代传播,2015,37(7):157-158.
[59] 2016年中国网络版权保护年度报告[EB/OL].(2017-04-26).http://www.ncac.gov.cn/chinacopyright/contents/12228/346366.shtml.

后 记

本教材系本人担任"戏剧与影视学"硕士研究生指导老师并承担相关本科生、研究生课程教学工作,在指导研究生和从事教学工作过程中,关注并不断思考数字影视传播现象,点点经历逐渐汇聚而成的。2017年12月安徽省省级质量工程项目发布申报通知,本人将所负责的"普通高校文化产业管理专业系列教材"(中国科学技术大学出版社2013~2015年出版)修订为"普通高校文化与传播类专业系列教材",由杨柏岭教授任主编,本人任执行主编,整体申报安徽省级质量工程中"规划教材"。该项目于2018年5月正式获批(获批编号2017ghjc043),本人主编的《数字影视传播教程》系列其中。

本教材的编撰是集体合作完成的。本人负责全书框架的拟定和统稿,扬州大学新闻与传媒学院张书端博士、周钰栒博士,上海大学张子铎博士,以及本人先后指导的研究生刘力、李金生、姚曦、刘佳欣、潘一嘉、陈越琦、钟旭辉等参与了教材内容的撰写工作。张书端博士、周钰栒博士对全书进行了校对。本教材在编写过程中得到了扬州大学新闻与传媒学院、安徽师范大学新闻与传播学院相关领导的大力支持,获得了扬州大学出版基金资助。对上述师友表示衷心的感谢!本教材参考了学界既有的研究成果,文中予以一一标明,在此表示衷心感谢,因时间仓促,难免疏忽遗漏未标明者,敬请谅解并告知(邮箱:896351968@qq.com),待日后予以再版修订,在此先表示感谢。

<div style="text-align:right">

秦宗财

2021年8月于扬州大学荷花池校区

</div>